五味俱全品陶瓷

淬鍊

張炳煌教授 　鼎力支持
林隆達教授

吳寬亮、何志隆、梁銘毅、張太白、許羽君、曾文生、
黃素味、楊和哲等名家熱心支持（按姓氏筆畫順序）

余鑑昌律師　編著

余鑑昌律師／羅希寧會計師／劉明益律師／林碧蓁會計師　撰文

淬

陶瓷五味，由詩、書、畫、物、曲、照說陶瓷

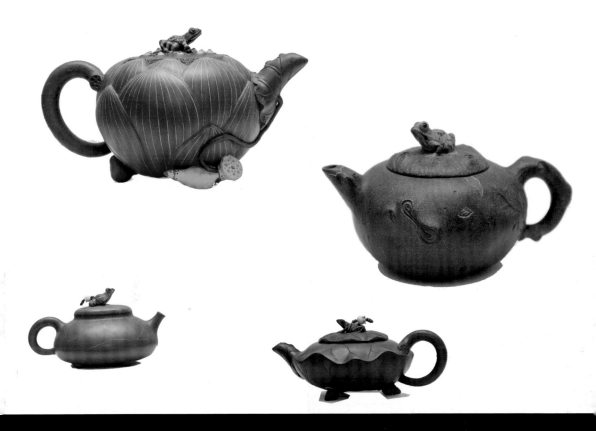

鍊

文物論理、說稅、談法

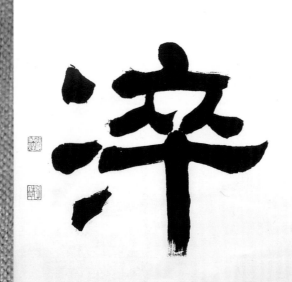

張炳煌教授　題字

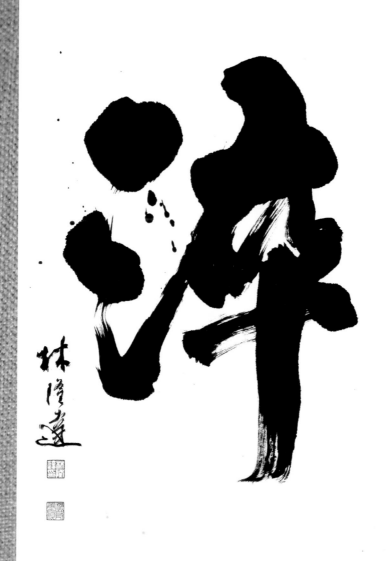

林隆達教授　題字

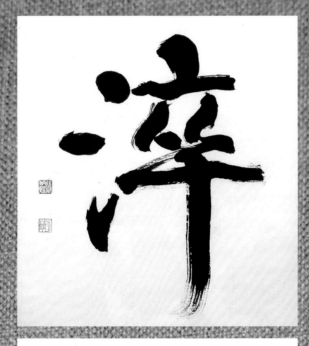

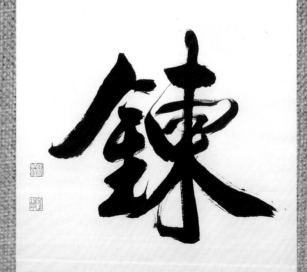

張炳煌教授　題字

張炳煌 大書法家
- 淡江大學文學院中文系教授
- 華視每日一字主持人
- 國際書法聯盟總會理事長
- 台灣 e 筆書畫藝術學會理事長

林隆達 大書法家
- 國立臺灣藝術大學教授
- 國父紀念館中正紀念堂典藏委員

張太白 名書法家
- 宜蘭縣葛瑪蘭書法會創會人、理事長

曾文生
- 名陶藝家

許羽君 書法家
- 彰化縣螺溪硯製硯能手

劉明益 律師
- 資深律師執業律師二十餘年

7

羅希寧 會計師
- 執業會計師二十餘年
- 會計博士、大學教授
- 台灣省會計師公會宜蘭聯絡處主任

梁銘毅（筆名雪暉）
- 名畫家

林碧蓁 會計師
- 執業會計師近十年
- 會計碩士

康橋（本名楊和哲）
- 作曲家　• 作家

顧問：**鄭世榮**
立法院外交及國防委員會主任秘書

黃素味
- 攝影師

余鑑昌 律師
- 資深律師執業律師二十餘年
- 律師公會全國聯合會代表
- 宜蘭律師公會理事長

萬家瑜
- 新北市中正國中老師

本書編撰前之討論會議
下圖後排：左一～曾文生、左二～饒德章、左三～羅希寧，右三～余鑑昌、右二～劉明益、右一～楊和哲
下圖前排：右～梁銘毅、左～楊詠涵

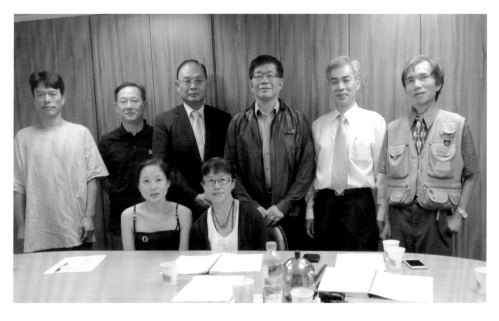

妙然法師紀念館　提供

序言一

　　《淬鍊：五味俱全品陶瓷》一書，以華人陶瓷文化為基礎，架構出「詩」、「書」、「畫」、「物」、「曲」、「照」整體創意，本書以華人傳統文化為體，進取臺灣文創活力為用，此與國立台灣工藝研究發展中心近年致力推動工藝文化美學的目標不約而同！

　　「陶瓷」是華人文化的瑰寶，歷史悠久、底蘊深厚且內涵豐富。以四君子做類比，「詩」在華人文化如同寒梅，自古文人、墨客以詩文抒發情懷徜徉其間，詩詞在文化的花園裏像寒梅般愈冷愈開花；「書」在華人文化如同雅蘭，古來人們以書文思想交流神領其中，書文在文化的花園裏像雅蘭般飄逸身影；「畫」在華人文化如同傲竹，古往雅士、才子揮灑紙帛寄情其上，畫作在文化的花園裏像傲竹般勁拔挺立；「曲」在華人文化如同芳菊，越古曲創樂音引歌笑唱之中，樂曲在文化的花園像秋菊般輕透幽香。

　　余鑑昌先生執業律師 20 多年，在艱深拗口的法律條文之外，利用餘暇瞭解華人陶瓷文化，將陶瓷結合「詩」、「書」、「畫」、「物」、「曲」、「照」現代等各類型藝文的精粹，使之與文創精神相契合，其中詩誦有余鑑昌律師詩意表達，書法有張炳煌教授、林隆達教授等瀚墨揮毫，畫作有梁銘毅老師、萬家瑜小姐靈動運筆，曲創有楊和哲先生和律譜音，陶藝有曾文生老師淬鍊捏塑，另五味之外復添攝影以增其色，此外更由律師、會計師專業領域中擇要為文，益見書內展現多樣風貌。

　　本人投身於文化事業，對文化領域的工藝創意肩負承先啟後使命，《淬鍊：五味俱全品陶瓷》一書以創新的手法詮釋陶瓷文化，更為陶瓷藝術的書寫開展多元又廣闊的視野，肯定之餘更期待能獲得讀者的回響。

許耿修

國立臺灣工藝研究發展中心主任

序言二

　　從考古發現中華陶片，依現代科技以碳-14測定，距今已有萬年歷史。由舊石器時代晚期起，經歷人們智慧與製陶技術不斷的創新，加上礦物原料（例如掌握釉料）的使用及各種氧化物的沁入，呈現出各時期陶瓷器皿多采多姿的風貌。

　　本書編者鑑昌兄在執業律師之餘，悠遊於陶瓷、玉石、書畫等文物，在賞識陶瓷之中，將年代、材料、製程、技術等，以詩句方式描述，賦予陶瓷文物新的文學詮釋與生命，尤其寫入臺灣陶瓷轉型新風貌，著墨中可以瞭解臺灣文創新意。

　　此外，編者更敦請張炳煌教授、林隆達教授及張太白老師、許羽君老師等書法家寫出俊拔、飛舞之書法；請名畫家梁銘毅老師以深厚的畫功把陶瓷文物揮灑出秀逸畫作；請音樂創作者楊和哲老師依陶瓷之特質精心譜曲；請陶藝家曾文生老師創作臺灣陶柴燒的萬幻之變；請黃素味小姐以攝影技巧美化實物；復集會計師羅希寧、李碧蓁，律師劉明益之專業就文物收藏、交易應注意事項，提供稅務、法律意見。

　　解讀本書後，可以浮見本書付梓目的，「淬、鍊」一書中淬單元在於期待讀者能瞭解陶瓷文物之歷史，並將詩、書、畫、曲、照與實物相互融合，綜合欣賞陶瓷之美；鍊單元中將收藏、交易法律及稅務方面專業知識躍然於文，「淬」與「鍊」結合可謂集文物、文化及專業的創新之作，是值得推薦的書。

　　鑑昌兄與我是大學同班同學，從事法律實務工作多年，在自己的專業之外，還致力於古文物的研究並樂在其中，才華橫溢，令人衷心讚佩。大作問世，樂為之序。

張麗卿 序於 2016.11.

國立高雄大學特聘教授
臺灣刑事法學會理事長

序言三

由「連接」談起

　　余大律師所撰之「淬鍊：五味俱全品陶瓷」一書，真是本感性與理性兼具且內容豐富的作品！

　　當鑑昌兄邀我為書寫序時，我實感受寵若驚，因為自己對藝術品的了解非常有限，可說是門外漢。我們是小學同學，基於小時玩泥巴的情誼，他或許看到我有欣賞藝術品的潛力，因此給自己一個受教的機會。在拜讀該書後，有了一個更好的答案：他在創造該書與企業管理學者的「連接」！

　　撰寫「淬鍊：五味俱全品陶瓷」一書時，鑑昌兄基於「連接」創造「多效益」的啟示，已納入兩項創舉：一是將「文」說陶瓷、「詩」說陶瓷，「畫」說陶瓷、「書」說陶瓷及「曲」說陶瓷等不同文化領域加以相連；二是結合律師、會計師、畫家、書法家、作曲家及陶藝家共同創作。本人在大學教授企業管理多年，在閱讀「鍊」討論單元第四章「藝術品之金融商品及證券化」後，了解在大陸之現況和窘況，因此臺灣未來若要在此方面有所進展，必然有甚多管理學者可努力之處（例如建構合理的市場機制，使創作者、銷售者及購買者三方皆有合理的報酬），我對鑑昌兄的回應是：「連接」收到了！

　　對藝術品的喜愛，若僅止於欣賞，則世界瑰寶皆入我眼簾，可看實物，也可上網欣賞；若想擁有，則需有辨識真偽能力，以及決定價值和議價能力，這些能力需長時間的累積；若目的是投資，那對個人能力的要求就更高了。因此，自認以低價買到一件古玩時，先不要高興的太早，因為可能是買到假貨，也可能是觸法了！由欣賞至擁有而至投資，為一自然演進的歷程，愈往前走，愈會發現法律的重要性。相較於其他以藝術品為主題的書籍，本書的一項特色—這也是鑑昌兄的專業，一是對於兩岸與文物、藝品及稅務相關法律的介紹，讀後讀者會猛然覺悟：個人喜好仍

不可忽視已有之法律；惟有在法律規範下，藝術品之價值才能和經濟發展同步。

　　猶記初次觀摩鑑昌兄購買玉石，由他與店主的交談中，觀察出他對玉石的深度知識、對古玩歷史的淵博，以及對談判技巧和時機的掌握，才知道他已鑽研藝術品多年，是個游於藝的高手。具備這樣的能力，鑑昌兄在書中，對諸多有關藝術品交易的迷思也能予以解惑，例如：拍賣品何以不一定是真品；大陸許多大師、名家何以否認自己以前的作品；藝術品的「價格」與「價值」何以不對應平衡；相同作者製作之藝術品，成組成套相較於單件何以有更高的價值。這些知識有助於社會大眾對藝術品交易產業的了解，進而協助讀者能以更理性的態度參與交易。

　　在「後記」中提及「藝術品徒重外表及技藝而乏內涵者，可以短暫驚艷但難長久；反之，外表及技藝樸拙卻蘊富內涵，縱然初始未獲重視，但日久可見真章」，我想這正是鑑昌兄對本書的期許：本書之獨特內涵，無論是否立即獲得讀者共鳴，其價值定可日久而彌新。

　　門外漢如我，閱讀「淬」、「鍊」三單元後受益良多，深信更多讀者也會有收穫，謹在此向您推薦。

于卓民 於木柵 2016 年 12 月

現任國立政治大學企業管理學系教授

自序

　　十多年前流行一句話「若要害一個人，就叫他去辦雜誌」，隨科技日新月異網路發達，實體出版、實體書店悄悄退出舞台，套用這句流行語就成了「若要害一個人，就叫他去寫書、去出書」，瞭解到這種困境仍願前行，必須心存執著傻勁，才會曠日費時執筆寫書進而出書。

　　拜網路資訊便捷之賜，加上速食文化推波助瀾，現代人對知識汲取雖不虞匱乏，卻欠缺對知識的完整性、連貫性、嚴密性。因此吸收完整知識、建立思維架構，紙本書籍仍有不可替代性。有鑑於此，本書為了表達結合文創概念乃不畏難辛，毅然以蝸牛匐行投入撰寫，並付梓發行。

　　出版發行紙本書很辛苦～

　　"十年磨一劍，霜刃未曾試，今日把示君，誰有不平事？"～唐.賈島《劍客》～

　　在科技時代、多元時代的現今，傳遞理念必須跳脫框架，並加入新元素使理念活化。「淬」、「鍊」三單元，由縱向連接與橫向聯結產生複合式的層次結合，是複雜費時的編寫歷程，尤其表達出深入淺出的效果困難更增，寫作之初獨自靜默前行，陸續獲得會計師、律師、書法家、畫家、陶藝家、作曲家、攝影師、美編的支持、參與，起步伊始恰似由大漠荒煙行腳，路途中不斷喜逢綠洲而邁向繁華城市。相信本著劍客般「十年磨一劍」的淬鍊，能將文創結合的「霜刃」展現而見「今日把示君」的采姿！

余鑑昌 2016.7 於宜蘭

努力爬格子

出版不容易

期待好成果

上架半條命

江凌涓　構圖執筆

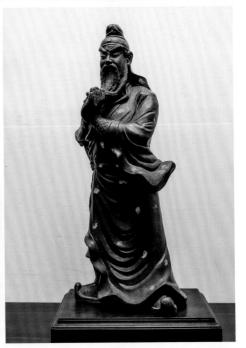

宜興紫砂壺．器作品

臺灣柴燒作品

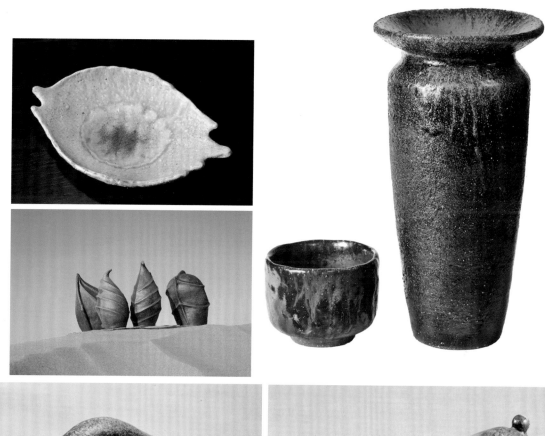

目錄

參、鍊～知性單元

淬鍊 五味俱全品陶瓷

卷首

開卷　掩卷

開卷有益

掩卷有異──

開卷有文、有詩、有書、有畫、有曲、有物、有照

言何有益

稱何有異

有何異～與人不同

有不同～並不相同

瞧瞧看　瞧看看

掩卷增見、添聞、廣識、益智、善擇、賞心、怡情

開卷　掩卷

開新猷　掩不住

蛻變暢快飛揚

有同　有不同

掩卷有異

開卷有益

港珠澳大橋連接港、珠、澳三地是地表最長的跨海大橋，被喻為「比飛船對接還難」、「比嫦娥與太空對接還難」的工程。大橋工程困難在於海中建造人工離島以及海底隧道，且總長度達五十五公里。大橋的效應至少有（1）經濟效益：使貿易活絡，（2）觀光效益：慕名而參觀者必眾，（3）生活效益：讓港、珠、澳生活圈成為一體，（4）運輸效益：帶動客運服務量大增，（5）房產效益：推動周邊房地產大漲，（6）就業效應：增加許多就業機會等等；但同時也有負面效應，例如：海洋環境改變，房地過度炒作等等。然而不可否認「港、珠、澳大橋」它的「連接」功能有「多元性」、「創造性」…，因此連接多功能，可謂劃時代的創舉。

　　基於「連接」、「聯結」出「多效益」的啟示，相同的「文創」思考，若能適當「連接」、「聯結」，也可以創造整體功能，並帶動周邊及其附加效應。準此，本書得到「大橋連接」啟示將不同文化領域加以「連接」、「聯結」，促使文化、文物產生活化效應，而由「開卷有異」中達到「開卷有益」是自我期許的目標。

　　縱向層層「連接」，層生層次的深度；橫向環環「聯結」，環握環節的廣度。本書編撰以縱向連接及橫向聯結為目標，期能達到層層生層次，環環握環節，利用以下圖示表達以上概念：

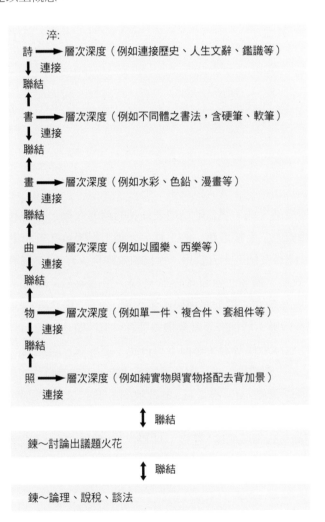

由以上縱向「連接」與橫向「連結」所生層次，結合出複合式的層次感。

導讀之一　確立方向

茫茫　不識路
迷迷　十字路
痴痴　不歸路
善擇　開明路
茫茫　見明途
迷迷　識前程
痴痴　選對路
擇善　定方向

　　藝術有「品」有「格」，稱藝術品。藝術製作成品本身叫「藝術品」，藝術品使之交易、流通稱「藝術商品」或「藝術交流品」；「藝術商品」或「藝術交流品」就單一性而言，稱「單一藝術商品（交流品）」，藝術商品有衍生性稱「衍生性商品（交流品）」，故：

　　藝術品，本身的內在是「內涵」，本身的外在是「技藝」；

藝術品，推廣的內在是「理念」，推廣的外在是「行銷」；

藝術品，控管的內在是「互補」，控管的外在是「聯結」。

　　聯結重在互補，行銷展現理念，技藝散發內涵。藝術品，商品（交流品），衍生商品（交流品），透過推廣、控管，使具本質的藝術得以活化，以圖示提供概念：

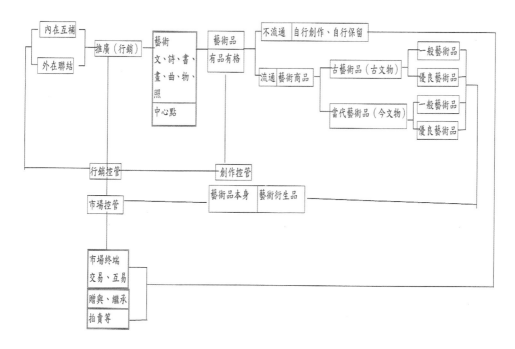

導讀之二　　樂在其中

「菩提本無樹，明鏡亦非台；本來無一物，何處惹塵埃」
～六祖．慧能大師～
「一襲衲衣一張皮，四綻元寶四個蹄，若非老僧定力深，幾與汝家作馬兒」～
偈語～

　　約二十年前，受當事人委任處理未經主管機關之同意而將野生動物產製品「象牙」公開展示違反野生動物保護法案件，這是第一次接觸文物藝品涉及法律的案件，初識現代象牙重要特徵史垂格線（俗稱人字紋或網紋）之交角與海象牙及象骨之區別，爾後陸續判讀出猛獁象牙、虎牙、熊牙、獠牙、鯨牙之不同。於是一改文物藝品屬身外之物及玩物喪志的觀念，逐漸涉獵吸收有關陶瓷、壽山石、翡翠（硬玉、輝玉）、白玉（軟玉、閃玉）等書籍，並適度購買近代文物而收存玩賞，過程中發現因瞭解而購買、而收存，其實喻寓了許多人生理念，同時也增加了歷史、文化、鑑賞等多面向的知識，於是一改「玩物喪志」觀念，而有了新體會「玩物尚志」。

　　十餘年前某日，信步溜達在臺北．光華商場商、攤間，佇足某小店攤前，聽到店攤老闆對一位年長客人說：「老先生貴庚？身體不錯嘛！每星期都看到您來！」老先生徐徐回應：「九十二歲啦！出來看看，想著別吃虧、別上當，常跟你們鬥鬥智，頭腦自然靈光而不老化，也才能快樂活到現在呀！」聽聞老先生一言茅塞頓開，原來藉文物藝品鑑賞與激盪，可以動動腦防老化，何況動腦延緩老化，有醫學根據亦獲相當肯認。從此閱讀文物藝品書籍分量隨之增加，不知不覺中自己心境、心胸隨之廣闊，人生觀益添多元並有寄託。因此基於激盪、活化的啟示，促成本書撰寫目的之一，並希望經驗能分享，使步入中、老年的族群添一分人生寄託、增一層人生看法，加一分人生灑脫。

　　「菩提本無樹，明鏡亦非台；本來無一物，何處惹塵埃」，禪悟自在自如，有相即無相、無相即有相，所以不惹塵埃似空寂，但「不惹」又寓涵不寂滅，因此禪悟是「明心見性」不受羈絆，並非「萬物寂滅」。相同的，收藏怡情須了悟「求」與「不求」的自在自如，避免偏執墜入收藏魔道。

「一襲衲衣一張皮，四綻元寶四個蹄，若非老僧定力深，幾與汝家作馬兒」，偈語提醒天上沒有平白掉下來的禮物，天下也沒有白吃的午餐。同樣的，收藏納寶須有恰得其分的心理，切勿貪得自陷險境。

十餘年來走在怡情收藏道路上，自我告誡勿「強求」、勿「貪得」，將禪意偈語相與對應，收藏心理自然融入人生哲理，豁達後不論收也好，藏也罷；觀也好，賞也罷，自樂就能樂在其中。

導讀之三　結合創新

平凡中
既存思維
思維規整受縛
規整在框架
平行線各自平行
思維飛揚出閘
激盪後破蛹
聯結新創
平凡後
.........
平凡後的不平凡

白雲蒼狗變幻無窮，人生歲月百態千姿。常軌式思維與生活，能求平穩卻少創意，試著跳脫桎梏束縛，調整習於常態的僵化，解放後瀟灑看世界，世界會因為一點改變更加精彩、更加活潑。

當習於生活常軌、常規的律師、會計師，面對多如牛毛的法令，千絲萬縷的稅則，各自於執業生涯中，周而復始在法律、稅務中打轉，規律生活顯得單調且枯燥，久之難免流露多於一般人的嚴肅。年歲增長、歷練與日俱增，經滿面風塵、鬢髮感愴後，靈動出飄飄何所似，天地一沙鷗的追尋。

　　追尋擺脫固定的制約牢籠，面向開朗海闊天空，於是思索在常軌、常規以外，悸動起跳躍音符，激盪出火花光芒，使人生添加律動生命力。

　　生命有湧動活泉，生活可激發波流，執業律師多年，利用餘暇翻動歷史、文物篇章，遨遊陶醉歷史、文化的文物世界，奇想而蘊生出自我突破的呼喚，像飄飄天地一沙鷗找尋新方向，嚐試將文物與其他專業結合找到交集。開懷倘佯後，可以「文」說陶瓷，也可以「詩」說陶瓷，更可以「畫」說陶瓷、「書」說陶瓷、「曲」說陶瓷、「照」說陶瓷，有了文說、詩說、畫說、書說、曲說、照說之外，再添加「談法」、「說稅」、「言創」，使陶瓷、文物藝術呈現多元、活潑樣貌。

　　以上想法以陶瓷為本，先由「詩說」起，再結合書、畫、曲、文、照，展現多元的活力，構成「淬」單元，以「淬」單元感性篇掀開序幕述說陶瓷文物，進而以「鍊」討論單元，提出討論議題，以雷達圖將文物概念快速自我評價及定位；並嚐試由實品照片例舉提供自我評價要點；加上價值與價格闡述；復論藝術品是否可以成為金融商品及證券化；另略述藝術品單一性與套裝組合；及淺談摒棄窒礙、互補互顯。

　　此外「鍊」～法、稅單元，以法與稅及創作的角度，對文物「談法」、「說稅」，並構成鍊之「知性篇章」。

　　關於本書內附之實物因個人收藏有限，經商請「妙然法師紀念館」同意，將妙然大師生前收藏之陶瓷收藏品，敬予拍照並附錄本書之中，除此書內書說陶瓷之書法，是名書法家張炳煌、林隆達教授等人揮毫；畫畫說陶瓷畫作，是名畫家梁銘毅（筆名雪暉）作品；曲說陶瓷之和曲，是名作曲家康橋先生（本名楊和哲）譜曲；另臺灣陶瓷是名陶藝家曾文生先生力作；此外許多精美照片則出自攝影師黃素味小姐巧手妙拍。這些都是必須加以介紹及感謝的。

　　將嚐試當作挑戰，挑戰中激發擘畫、創意才會有回響的成果。基此，擘畫後結合律師、會計師、名畫家、名書法家、名作曲家、名陶藝家共同完成陶瓷新文創，進而增添陶瓷新風貌，期待得到愛好者共鳴。

　　為求方便瞭解本書立意與結構，以圖表介紹，期能獲致「文字敘述、圖表鋪陳、圖文對比、文達意領」的效果。

　　以圖表所示介紹「淬」、「鍊」三個單元～

一、淬～感性單元

感性單元			備註 古今陶瓷文物	
	詩本文	對照文	詩文大意	
（一）新詩	25 首	25 篇	25 篇	一．左列三種詩體求其多樣變化，期能符合老、中、青三個不同年齡層閱讀層面。
（二）七言詩	25 首	無	25 篇	二．詩說以中華歷代品類陶瓷時間序為主軸。從時間「縱向面」為歷史的排序；復以「橫向面」將器型特徵融入山川、景色、人物、自然的描述，以各首詩前後呼應入全篇架構，並將人生隱寓寄情古今陶瓷。
（三）Q版詩	25 首	有	無	三．由詩文表現陶瓷文化，添加書、畫、物、曲、照達到整體多元效果。

由詩聯結

（畫）	（書）	（曲）	（物）～（陶瓷）	（文字） 「對照文」及「詩文大意」	（照）

聯結

二、鍊～討論單元

討論單元		備註
1	行其所評	自繪雷達圖自我評價
2	活其所用	對文物、古物的知識（靈活貫通知識運用）
3	知其所價	兩岸文物、藝術品之互動（價格與價值）
4	創其所值	藝術品之金融商品與證券化
5	明其所組	文物、藝術品之不同組合
6	摒其所礙	摒除窒礙、互補互顯
7	新其所創	介紹三位臺灣陶瓷、琉璃創作者

聯結

三、鍊～知性單元

知性單元		備註
1	「稅」含三有 - 說稅	對古今文物賞玩之餘，不免涉及交易、贈與等法律行為，僅就文物法、拍賣法、文創法、著作權法乃至稅法，提供思考的概念。
2	給個看「法」- 談法	

淬
感性單元

詩說陶瓷
書說陶瓷
畫說陶瓷
物說陶瓷
曲說陶瓷
照說陶瓷

第一章

篇首～關於詩說陶瓷之創作及衍生想法

一、緣起…而起筆

前人的經歷成為歷史與文化，歷史愈久、文化愈深，所留文物愈富盛浩繁。以中華文化新石器文化迄今，出土、傳世的青銅器、玉石、陶瓷、書畫、絲絹、文房四寶等物品種類繁多，令人目不暇給。由於古代文物與現代人生活並非直接戚戚相關，對於文物的欣賞與瞭解，必衣食足、倉廩實而後為之。因此古文物與現代人存在時空距離，以歷代陶瓷而言，陶瓷、名器品類眾多，若單純以文物展示或單純以文字印製成冊，縱使圖文並茂，總因器物與時代產生的距離，解讀真實感也被拉遠。從而古代文物若以艱深的文字為介紹，將造成藩籬；反之，以多元、活潑面貌呈現文物之美，藉此拉近現代人認知距離，是值得努力的課題。

紅花、綠葉相襯，互依互託中可相得益彰。古文明遺留文物，今人與古人價值觀、

審美觀不同，自然會有時代差異感。倘文物以實品呈現、以簡練文字介紹外，若能增加現代元素使其鮮活化，當能拉近距離感。

基於以上，創作新詩、七言詩、Q版詩並結合各體書法、不同畫作以及樂曲、照片，期能達到相乘效果。換言之，陶瓷文物實品藉由文字描述再添入詩說陶瓷、書說陶瓷、畫說陶瓷、曲說陶瓷、照說陶瓷，當可活化陶瓷內涵，褪除單調後拉近時代距離，使陶瓷展現多樣風采、展現活力、衍生新意。

二、詩作內容

1. 有關陶瓷介紹歷來不乏千百專論、專書論述。自知並非陶瓷歷史、藝術之專業研究人員，不敢僭越範疇，行筆為文僅以「詩」作之「新詩」、「七言詩」、「Q版詩」三種方式表現；另期待結合「書法」揮毫、「畫作」筆墨、「曲創」奏譜、「捏塑」燒造、「攝影」照片，將陶瓷文物之美躍然於文、詩、書、畫、曲、物及照片之中，藉陶瓷圖像、文字敘述、詩意表達、書法揮灑、畫境美麗、曲創奏音、陶瓷捏塑、美照呈現相互結合，呈現出陶瓷一脈相承的豐富內涵。

2. 一些解釋：

（1）詩作結構：理性敘述占6、7成，感性發抒占3、4成；並以歷史及特徵為依據，加入人生體認為詩作架構。惟所指「歷史依據」，雖以「陶瓷歷史」為排序，但並非全然依據陶瓷權威專家、學者咸認之品名及嚴謹時間順序，例如「黃釉瓷」、「綠釉瓷」等並未入列。

（2）詩作新詩、七言詩、Q版詩各25首共75首，每一首以一類別之陶瓷為主題，詩文之間造句用語難免重複，但仍力求變化。

（3）呈現不同詩篇，可增添多元性、閱讀性、趣味性。

（4）力求符合各年齡層的閱讀性，進而對陶瓷歷史、陶瓷藝術、陶瓷製作、陶瓷特徵等產生興趣。

（5）由於並非陶瓷專家而執筆，詩文涉及陶瓷專業性用語失準難免，惟詩作重在文創新意及助益陶瓷入門，因此詩作係以業餘對陶瓷天馬走筆，這是必須說明的。

（6）藉此對文化、文物奉獻微薄心力，同時期盼能拋磚引玉，使先進賢達另有妙句高文橫空出世，以助中華文化、臺灣文化的宣揚。

三、新詩、七言詩、Q版詩各25首分別為：

第二章

新詩 25 首

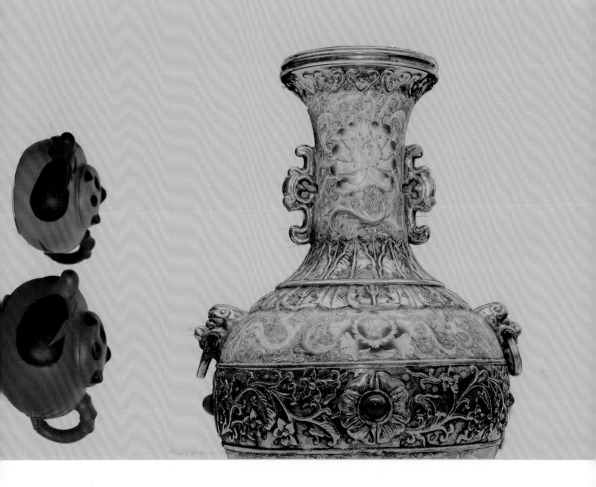

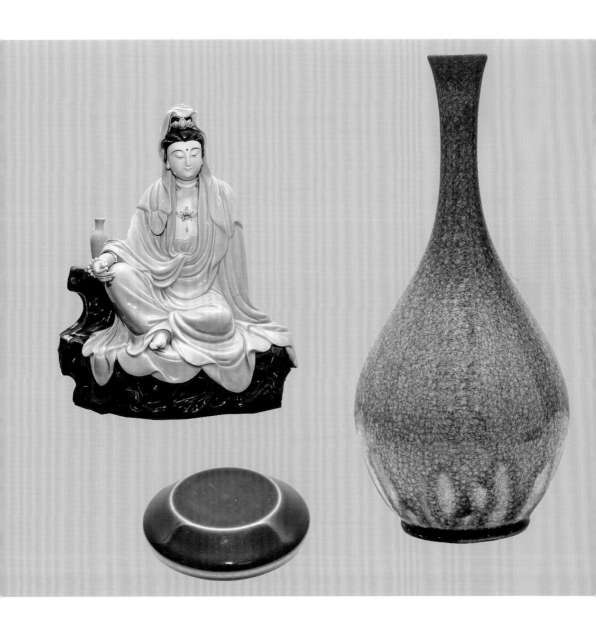

詩說陶瓷之前（25 首之 1）

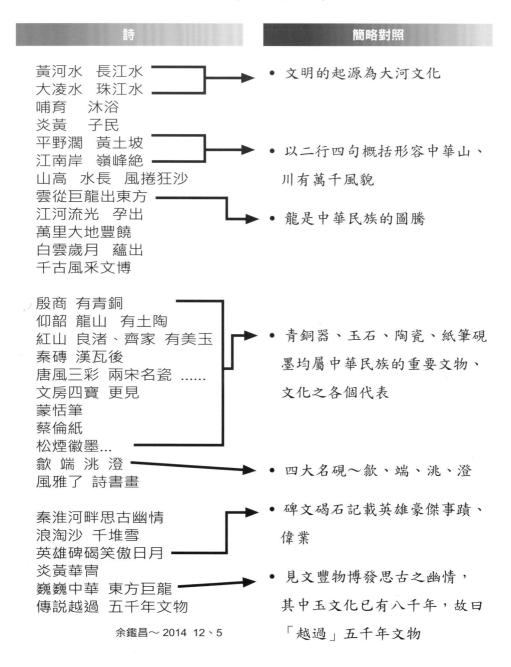

詩	簡略對照
黃河水　長江水 大凌水　珠江水	• 文明的起源為大河文化
哺育　沐浴 炎黃　子民	
平野潤　黃土坡 江南岸　嶺峰絕	• 以二行四句概括形容中華山、 　川有萬千風貌
山高　水長　風捲狂沙	
雲從巨龍出東方	• 龍是中華民族的圖騰
江河流光　孕出 萬里大地豐饒 白雲歲月　蘊出 千古風采文博	
殷商　有青銅 仰韶　龍山　有土陶 紅山　良渚、齊家　有美玉 秦磚　漢瓦後 唐風三彩　兩宋名瓷 …… 文房四寶　更見 蒙恬筆 蔡倫紙 松煙徽墨…	• 青銅器、玉石、陶瓷、紙筆硯 　墨均屬中華民族的重要文物、 　文化之各個代表
歙　端　洮　澄 風雅了　詩書畫	• 四大名硯～歙、端、洮、澄
秦淮河畔思古幽情 浪淘沙　千堆雪 英雄碑碣笑傲日月	• 碑文碣石記載英雄豪傑事蹟、 　偉業
炎黃華冑 巍巍中華　東方巨龍 傳說越過　五千年文物	• 見文豐物博發思古之幽情， 　其中玉文化已有八千年，故曰 　「越過」五千年文物

余鑑昌～ 2014 12、5

詩說陶瓷之前

世界四大古文明，黃河孕育中華民族的文明。而神州大地上，由北到南，遼河流域
的大凌河有紅山文化；長江上游有古巴蜀文化；長江下游有良渚文化；珠江流域有
嶺南文化，其他還有閩江…等，

這些大江大河哺育、沐化了

炎黃的子民們

錦繡河山，有一望無際平野草原；有五嶽峰嶺各異風貌

中華大地，有江南水鄉秦淮河畔；有黃土高原中原文化

文化生成在山高奇嶺、綿延長流、風捲狂沙…

雲從龍，東方造化了文明的泱泱帝國

時光過隙江河奔流，育化出

萬里物阜大地民豐

白雲悠悠歲月推移，蘊化出

千年風華深遠博大

殷商時期，有傳世、出土的青銅器

仰韶有彩陶文化，龍山有黑陶文化

紅山、良渚、齊家有玉文化

此外秦磚、漢瓦、唐三彩、宋代瓷…各領一時風騷

文房四寶，發展留軌跡

蒙恬製筆

蔡倫造紙

加上松煙徽墨

歙、端、洮、澄四大名硯

在紙、筆、硯、墨結合下，風雅了詩、書、畫的內涵

來到秦淮河畔，想到古來軼事，懷古幽情不禁起遐思

浪淘沙，捲起千堆雪，風流人物也隨風而逝

留下帝王、英雄刻文碑碣上

華胄炎黃子孫

巍巍中華　東方巨龍的後代

將超過五千年文化、文物傳承下去

五味俱全品陶瓷

彩陶（25 首之 2）

詩	簡略對照

女媧神話裏
黃土黏上　美麗故事
捏成華夏子民

- 女媧以土捏塑華夏子民

漁獵水林　茹毛飲血
農耕有域　盛裝器皿

- 由漁獵時代演進到農業時代

演衍出
火與土初始結合
粗陶燒　上彩繪

- 農業社會為了盛裝食物，以陶
 土製成陶器，形成上古陶的起
 源，初始用於實用並與信仰相
 結合，繼而美觀化、多樣化。

湧動　簡約　幾何圖形
鏤上　樸拙　崇敬圖騰
人面魚紋盆
拉手人紋盆
從半坡　到馬家寨
母系社會
巫術社會
塑捏出原始信仰

- 陶、瓷是火與土的結合彩陶
 之紋飾，紋飾呼應出先民的信
 念

高古陶　繪彩加身
濡先民　紋面紋身
未見文字片羽
而現圖案平鋪

- 陶上加彩，豐富陶身

遙遠年代
戰國　秦漢賡續傳承
灰陶加彩神獸壺
留下未褪色
純美　仰韶彩陶

- 漢代器型承襲此古樸質精髓

余鑑昌 2014 12 8

詩意淺釋　　彩陶

女媧是中華神話中，上古創世女神

以大地黃泥塑土造人，成為華夏民族美麗故事

女媧以黃土捏成了華夏子民

上古社會裡，先民在山林水澤中過著漁獵生活並茹毛飲血

慢慢演進中，逐步形成地域性的農耕熟食社會，飲食也發明了盛裝食物的器皿

演化衍生出

火與土初次的結合交融並燒出器皿

以簡單的方式燒造成粗陶，為了美觀在陶皿施了彩繪

原始圖案是簡潔幾何圖形，這些圖形湧動出樸實美感

多數先民將崇敬圖騰做為紋飾，例如

人面魚紋盆

拉手人紋盆

從半坡文化到馬家寨文化

由母系為主的社會

由巫術為主的社會

捏出的是先民相關信仰圖形

高古陶器，繪上了一身彩衣

濡沫先民紋面及紋身的圖樣

這些器型看不到文字記述（尚未發展出文字）

這些樸質高古陶，在表現上都平鋪直述

經過數千年

到了戰國時代、秦、漢時代仍傳續這些風格

後代的器型～「灰陶加彩神獸壺」

留了未褪下舞台的上古彩陶身影

仰韶文化遺留下彩陶世界，極具純樸美麗的原始氣息

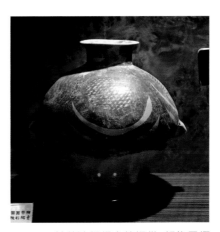

妙然法師紀念館提供　胡偉民攝

淬鍊
五味俱全品陶瓷

黑陶（25 首之 3）

詩	簡略對照

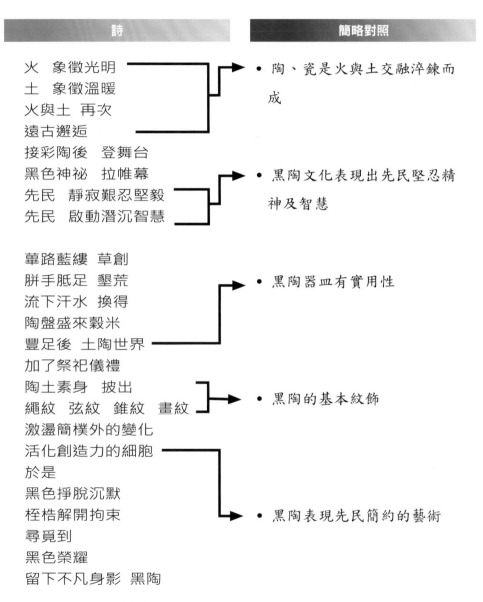

火　象徵光明
土　象徵溫暖
火與土　再次
遠古邂逅

接彩陶後　登舞台
黑色神祕　拉帷幕
先民　靜寂艱忍堅毅
先民　啟動潛沉智慧

葷路藍縷　草創
胼手胝足　墾荒
流下汗水　換得
陶盤盛來穀米
豐足後　土陶世界
加了祭祀儀禮
陶土素身　披出
繩紋　弦紋　錐紋　畫紋
激盪簡樸外的變化
活化創造力的細胞
於是
黑色掙脫沉默
桎梏解開拘束
尋覓到
黑色榮耀
留下不凡身影　黑陶

- 陶、瓷是火與土交融淬鍊而成

- 黑陶文化表現出先民堅忍精神及智慧

- 黑陶器皿有實用性

- 黑陶的基本紋飾

- 黑陶表現先民簡約的藝術

余鑑昌　2014 12、8

黑陶

火　象徵著光明

土　象徵著溫暖

火與土　再次

在遠古的時空邂逅結合

接續在彩陶文化之後，登上了先民生活舞台

是黑色神祕，是黑色肅穆

先民　由沉沉靜寂中展現艱忍堅毅

先民　激發啟動出潛藏的智慧光芒

篳路藍縷的草創

胼手胝足的開墾

粒粒汗水流下　獲得豐收

陶盤皿器盛滿　辛苦耕作的五穀

豐衣足食之後　燒成陶皿的世界

添加上祭祀儀禮

原始陶皿　素身　披上

繩紋、弦紋、錐紋、畫紋…不同紋飾

添加激盪簡樸以外的變化性

也活化了先民無限的創造力

於是

肅穆黑色掙脫了沉默

桎梏思想解開了拘束

尋尋覓覓中找到

黑色表現的榮耀

龍山文化在歷史留有身影，使人感受到黑陶的不凡

秦磚．兵馬俑（25 首之 4）

詩	簡略對照
黃沙土　秦關月 走了春秋 來了戰國 千古人物　冊載籍存丹青留 沈沈如醉　雲遮星月洛河間 筆走軍行 撩動懷思波湧 老秦人傲高坡 青稞　粱稷　饃饃頭 商鞅　破天變法 合縱連橫　遠交近攻 仲父之子　枕戈待旦 曠世奇出 持長戈　披皮甲　揮兵戰千里　血紅江河 百夫長　千夫長　萬人斬長平　骨枯黃沙 烽煙火起　雄魄埋骨成堆 咸陽殿前　荊軻圖窮無功 平六國稱皇帝　長城長 月下瞰俯牆垣　磚砌磚 眷命疆界遠 民勞怨其中 博浪沙前　留侯力士錐 徐福浮海　長生換不回 炎炎火　洪爐開　土塑兵馬 軍偶星羅藏九地	• 「沈沈」用詞較沈沈或沉 　沉較活潑寬廣 • 敘述秦磚、兵馬俑用詞， 　須犀利如軍行 • 黃土高原常用食物 • 商鞅變法前 • 商鞅變法後 • 仲父即呂不韋，野史流傳 　始皇帝之父為呂不韋 • 不用萬人長，而用萬人斬， 　求語詞冷冽突轉 • 長平戰役、秦坑殺趙俘 40 　萬，大規模戰役已定，只 　好用行刺方式為之 • 張良找力士在博浪沙以錐 　擊始皇帝 • 長生不老不可得，退求死 　後入土仍稱帝

詩	簡略對照

熊熊火　燒三月　灰燼阿房 ⟶ ● 相傳項羽引火燒三月，阿房宮
華宮殘磚埋黃土　　　　　　　　　付之一炬

悠悠古往
如梭二千有年
夢迴阿房宮
笑看古長城
再見
西安城外　秦陵開　　　　　　⟶ ● 由出土兵馬俑，可見當年秦軍
群列雄兵　長嘯出　　　　　　　　盛狀
奪世驚奇　破土後
大秦盛強　又重現
萬里長
長向在人間
浩浩列　　　　　　　　　　　⟶ ● 以歷史為主軸，敘說秦磚、兵
巍偉兵馬俑　　　　　　　　　　　馬俑

～余鑑昌　2014　12　7

詩意淺釋　　　秦磚.兵馬俑

黃土高原黃沙滾滾，秦關的明月依舊映照，歷史不斷向前

走了春秋時代

到了戰國時代

千古人物例如晉文王、齊桓公等已隨歷史而遠，但是丹青記載卻不曾遺漏

沈沉舉酒一杯，思緒寄託天上雲捲遮了又開，見到星月倒映洛河起了遙思

開啟像是行軍作戰的筆來描述歷史

撩動思古之情，像似波動生湧

古代秦的先人（後人稱他們為老秦人），老秦人堅毅生活在黃土高坡

老秦人的食物青稞、粱稷、饃饃頭…

打破固有僵化，商鞅破天變法，猶如平地一聲雷強秦隱現

經過戰國末期合縱連橫、遠交近攻

仲父（呂不韋）之子嬴政，枕戈待旦蓄勢待發

終於曠世奇出

秦兵持長戈、披皮甲（秦兵披皮甲，非鎧甲），揮動雄兵轉戰千里，殺戮戰場血流成河

由百夫長、千夫長、萬夫長領軍下，動輒殺敵萬、千（萬夫長，改以萬人斬，似較銳利），其中與趙國鏖戰最為激烈，長平之役坑殺了趙卒 40 萬人，骨枯埋於黃沙之中

每當烽煙火起，多少的英靈雄魄埋骨一堆又一堆

迨戰事初定各國已無力抵抗強秦，無奈之下燕太子派刺客荊軻將劍藏於督亢地圖內，在咸陽殿刺殺秦王，但圖窮匕現無功而潰，

不久秦王平六國稱始皇帝，連結長城萬里

由月球瞰俯地球，人類最長的建築當屬萬里長城（秦磚之一），細想一磚一磚砌連，便知創造人類文明奇蹟是多麼不易

始皇帝下命連造長城，擴大帝國疆界版圖

始皇帝勞民建立的中華第一帝國終遭反噬

年少張良找了力士在博浪沙前驚天飛錐

始皇帝為了長生不老，命御醫徐福率童男童女數千人，渡海亶州（日本～扶桑），
但長生不老終究是喚不回來

始皇帝意識到朽化事實，於是又命眾陶工製造冥國兵將，土俑入窯熊熊火中，燒
成兵馬俑

這些星羅般的土塑兵馬俑，隨著始皇帝駕崩，而陪伴長埋地宮

秦帝國大興土木建築了巍峨阿房宮（秦磚之二），相傳遭西楚霸王項羽火燒盡成
灰燼

華麗的阿房宮殿僅殘磚剩瓦埋於黃土中

悠悠乎，古來往事

時光如梭經過了二千多年

夢裏迴盪，阿房宮殿雄偉廣袤

傲立笑看，長城萬里常古仍存

如今再見

西安城外始皇帝陵墓開啟迎向世人

地宮兵俑歷經風霜由地底長嘯而起

舉世震驚目光下破土而出整齊排列

兵俑述說著大秦帝國強盛風華再現

亙古以來秦磚砌疊出萬里長城、阿房宮…

長久照耀人間

浩浩蕩蕩排列…

巍巍然 偉偉哉 兵馬俑

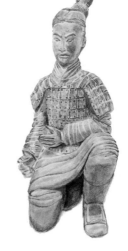

~蹲姿軍俑~
素描
萬家瑜小姐畫
梁銘毅老師指導

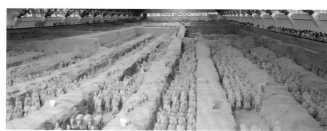
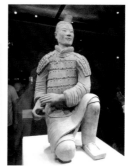

世界第八大奇蹟，西安秦俑館一號坑，挖掘出土有六千多個武士俑及馬俑等。

漢瓦（25 首之 5）

詩	簡略對照
沛公劍醉 芒碭山下斬白蛇 霸王蓋世 力拔山兮烏江刎 赤帝之子 大風雲起歸故鄉 握鼎稱帝笑長安 功臣誅戮幾人留 嘆求猛士四方攬 白登圍解 北風朔狂　文景舒息 元朔　元狩　大將軍千里追騎 匈奴逆遁　漢威遠播 長樂牆　未央壁　見漢瓦 新莽殿　四象簷　現瓦當 風吹月後　雲趕日前 銅鏡照看往事 土埋碎殘片片 長安街上　瓦渣處處 踏下風華　仍留足印 曾經輝煌　已成末路 拉帷幕 人物進歷史 痕跡留歷史 捲帷幕 秦磚後的漢瓦 是雄健的瓦當	• 劉邦製造赤帝子斬白帝子的故事，這是古人利用假傳神意，使百姓相信領袖是天命所授 • 漢高祖劉邦是第一位平民皇帝 • 漢初匈奴勢強，高祖劉邦被圍在白登山 • 文帝、景帝養生舒息後，武帝國力強盛，乃派大將軍衛青、霍去病遠征匈奴，以解邊陲之擾 • 長樂宮、未央宮均有雄渾厚實的漢瓦 • 新莽即新朝王莽。其宮闕簷角瓦當四象，分別為東青龍、南朱雀、西白虎、北玄武 • 代表日、月推移時光流逝 • 現今西安（長安）街道下仍可見漢瓦殘片 • 漢代之瓦當簡樸雄渾，為漢代文物重要代表

余鑑昌 2014 12 16

詩意淺釋　　**漢瓦**

漢高祖曾任沛縣泗水亭長，起義攻占沛縣逐鹿天下稱沛公

古時領導者為鞏固領導會製造神話，而劉邦（季）便製造了赤帝子斬白帝子的故事

項羽武功蓋世，但個性衝動

有力拔山兮的雄武，卻兵敗自刎烏江前

赤帝子劉邦，終結楚漢相爭一統天下

大風起雲揚後，意氣風發榮歸故鄉

第一位平民皇帝沛公，稱帝都長安

疑心甚重誅殺功臣猛將，所剩幾人

油然而生安得猛士兮守四方之感慨

匈奴勢強，高祖白登山被圍七天

北風朔朔狂吹，大漠匈奴虎視眈眈、擾邊不斷，惟中原烽火連年人心厭戰經文帝、

景帝長期養生舒息，至武帝國力達空前強盛

元朔、元狩年，命大將軍衛青、霍去病遠征匈奴大獲全勝

匈奴遠遁，大漢豎立神武天威

長樂宮、未央宮…牆垣漢瓦處處

新莽宮殿，四象圖樣之簷角瓦當最具代表

風吹月隱後，雲遮日陽前（指時光推移）

凝視著漢代銅鏡追撫往事（漢代銅鏡極具代表）

土埋了一整片一整片瓦當

現今長安（西安）街上，常掘出殘瓦渣片

腳踏漢代風華，抹不去盛強留下歷史痕跡

曾經輝煌大漢天國，東漢末年也窮途末路

拉下歷史帷幕

人物走進歷史

痕跡留下歷史

捲起歷史帷幕

偉偉大漢雄殿代表～瓦當

巍巍大漢風華代表～漢瓦

唐三彩（25首之6）

詩	簡略對照

太宗橫刀
萬客滿京
盛唐 長安城
柳飄 城邊河
絲綢路 駝鈴響京華
感應寺 武媚寫歷史
彎月 雲捲帶 飛天舞
邀月 詩仙吟 酒一杯
開元 曲開日夜笙歌
奏狂 雲鬢吹
華清 池內洗凝脂
天寶 曲罷安史亂起
蹄急 命懸道
貴妃 香消馬嵬坡

三彩紅間綠白
化作圓潤仕女俑
入土千年跨月
再現增長天王像
馬俑 駝俑
文武俑 胡客俑
歷滄桑又見天日
陶俑燦燦
似明珠
是炫色 是奪目
留下 暗紅淺褐土銹
留下 月光銀灑的鉛影
留下 蛤蜊夢幻飄移彩光
留下 細小開片中黑色神奇
絢麗斑駁 層出層層
望向古來長安
長安柳絮仍飛
詩畫外 悸動出
陶中至寶 盛唐三彩

- 唐代胡商、胡客自四方雲集長安
- 唐代飛天造型，飛天舞帶常伴著彎月
- 唐玄宗開元盛世
- 「雲鬢」雙關語，指貴妃之髮，也形容時光歲月
- 唐玄宗天寶年間國勢衰弱
- 唐三彩的顏色
- 增長天王像珍藏在台北故宮
- 唐三彩型制多樣
- 唐三彩個個燦然
- 唐三彩的特徵

余鑑昌 2014 12 9

唐三彩

詩意淺釋

玄武門之變，太宗橫刀立馬，成為大唐朝第二位皇帝

貞觀之治，大唐盛世現神州，四方商賈胡客滿聚京城

盛唐風采，由長安城的繁華可見一斑

長安城外城邊河，夾岸垂柳柳絮紛飄

由京城到西域的絲綢路，胡客、商旅絡繹不絕於途

太宗崩，才人媚（武則天），依唐代後宮之例，入感應寺出家，爾後再入宮並
創造歷史

唐代「飛天」造型柔美，雲繞、揚裙、捲帶，飛天在彎月中舞動，是美麗的藝
術造形

詩仙李白醉後吟詩，詩才縱橫為亙古奇葩

「開元之治」是盛世，長安城由夜笙歌可見繁華

在歌舞昇平狂歡後，風吹流光嬪妃鬢髮紛飛

長安城華清池賜洗水滑溫泉，貴妃凝脂沐浴

「天寶年間」盛極而衰，終至安史之亂天下紛擾

在追兵下蹄急奔逃，性命懸於避禍道途之中

為平息兵怨、將怒，貴妃香消玉殞在馬嵬坡

唐代繁盛，留下了紅、綠、白…三彩俑的瑰麗

幻化而成圓潤的仕女俑

陶俑歷經千百年歲月長眠地下

故宮展示「增長天王像」

其他還有馬俑、駝俑

文官俑、武將俑、胡客俑…

經過歲月滄桑重見天日

陶俑個個燦爛

像似明珠彩光

三彩陶俑奪目

留下暗紅淺褐土銹痕

留下月光灑下銀色鉛影

留下蛤蜊夢幻飄移的光彩

留下三彩釉表氧化小開片，在小開片中另外雜著神祕小黑點（以上四句唐三彩之部分特徵）

這些三彩陶俑，斑駁難掩絢麗，一層又一層表現出沉雅

回看盛唐繁華的長安城

現今長安城柳絮仍飛飄

在詩畫之外，悸動了另一風華

它是陶中至寶，盛唐的三彩俑

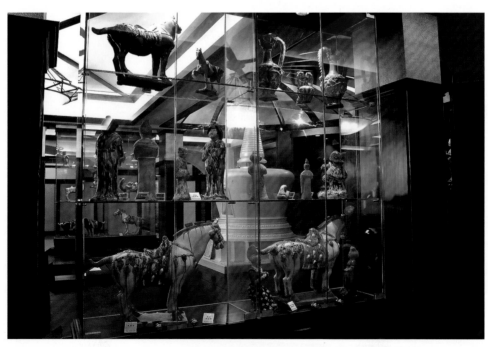

妙然法師紀念館提供　胡偉民攝

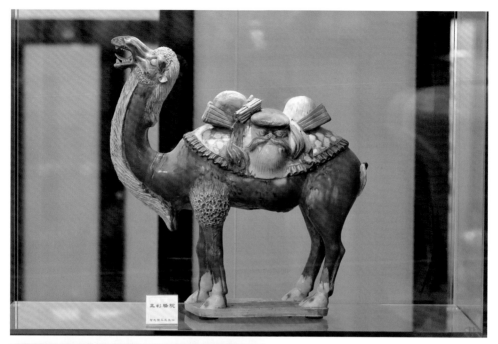

妙然法師紀念館提供 胡偉民攝

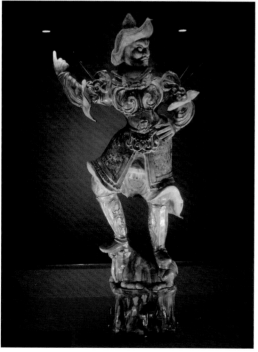

臺北故宮博物院館藏唐三彩增長天王像

（由於院內禁用閃光燈因而產生色差）

汝窯（25 首之 7）

詩	簡略對照

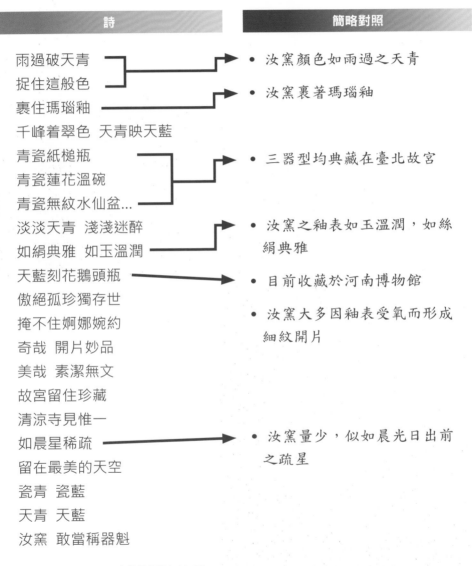

雨過破天青
捉住這般色
裹住瑪瑙釉
千峰着翠色　天青映天藍
青瓷紙槌瓶
青瓷蓮花溫碗
青瓷無紋水仙盆...
淡淡天青　淺淺迷醉
如絹典雅　如玉溫潤
天藍刻花鵝頭瓶
傲絕孤珍獨存世
掩不住婀娜婉約
奇哉　開片妙品
美哉　素潔無文
故宮留住珍藏
清涼寺見惟一
如晨星稀疏
留在最美的天空
瓷青　瓷藍
天青　天藍
汝窯　敢當稱器魁

- 汝窯顏色如雨過之天青
- 汝窯裹著瑪瑙釉
- 三器型均典藏在臺北故宮
- 汝窯之釉表如玉溫潤，如絲絹典雅
- 目前收藏於河南博物館
- 汝窯大多因釉表受氧而形成細紋開片
- 汝窯量少，似如晨光日出前之疏星

余鑑昌 2014 11 23

詩意淺釋　　　　汝窯

註：

1. 越窯青瓷有「祕色」之稱，唐代詩人有「九秋風露越窯開，奪得千峰翠綠來」之詩句。

2. 宋瓷五大名窯，汝、官、哥、定、鈞，以汝窯為魁首，據知傳世品，一說70件，另有76及79件之說及60餘件之說。

3. 宋瓷以「單色釉」為主，有別於後代之「多色釉」。

4. 汝窯釉色較薄，釉中經科學分析，內含瑪瑙成份，故而隱約透著淡淡的粉紅色。

5. 中國瓷器中最神祕的「祕色釉」已失傳，只見史籍記載，據知有「殘片」出土，但仍無法完全確定。相傳其色乃後周世宗所稱：「雨過天青雲破處，者般顏色作將來。」～易言之，以雨過的天青色，做為顏色的標準。

6. 汝窯中的青色以「天青色」「梅子青色」最佳。

7. 現存汝窯唯一的天藍色為「天藍刻花鵝頭瓶」，在「清涼寺」發現，目前收藏在「河南博物館」內。

汝窯流露柔和青瓷顏色，如雨過天空青藍般

捕捉了大自然這種顏色，作為青瓷顏色標準

汝窯燒造前，素坯先施上瑪瑙般的透明釉料

色如千峰蒼鬱翠綠，色像蔚藍天空爽朗靚藍

故宮展示著青瓷器形，其中的代表

青瓷紙槌瓶

青瓷蓮花溫碗

青瓷無紋水仙盆…等

青瓷美麗透出淡淡天青、淺淺迷醉

釉色像絹絲般典雅，如美玉般溫潤

天藍刻花鵝頭瓶

傲世出奇珍，海內存孤品

散發婀娜多姿、內涵婉約

奇妙呀！自然形成的裂紋有絕妙韻味

美麗呀！單色釉在瓷身有著素雅儀態

台北故宮裏典藏了這些絕世瓷器～青瓷紙槌瓶、蓮花溫碗、無紋水仙盆…

河南清涼寺外發現了這尊絕代孤品～天藍刻花鵝頭瓶

汝窯數量非常稀少，猶如晨星般的稀疏（雙關語：透明釉在入窯燒製，因釉內含水氣，燒造完成後，釉面可隱隱看到像晨星的氣泡）

留下它的身影，像是夜盡天明前美麗晨星

汝窯瓷青稀少　瓷藍尤珍

青天般的色　天藍般的色

汝窯　五大名窯稱得上魁首

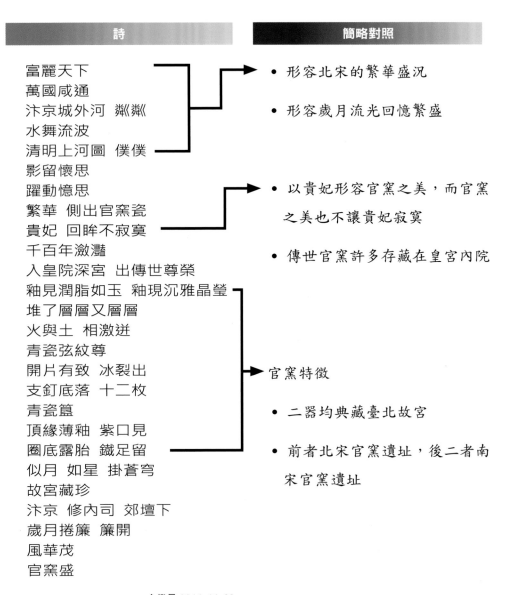

官窯（25 首之 8）

詩	簡略對照

富麗天下
萬國咸通
汴京城外河 粼粼
水舞流波
清明上河圖 僕僕
影留懷思
躍動憶思
繁華 側出官窯瓷
貴妃 回眸不寂寞
千百年瀲灩
入皇院深宮 出傳世尊榮
釉見潤脂如玉 釉現沉雅晶瑩
堆了層層又層層
火與土 相激迸
青瓷弦紋尊
開片有致 冰裂出
支釘底落 十二枚
青瓷簋
頂緣薄釉 紫口見
圈底露胎 鐵足留
似月 如星 掛蒼穹
故宮藏珍
汴京 修內司 郊壇下
歲月捲簾 簾開
風華茂
官窯盛

- 形容北宋的繁華盛況
- 形容歲月流光回憶繁盛
- 以貴妃形容官窯之美，而官窯之美也不讓貴妃寂寞
- 傳世官窯許多存藏在皇宮內院

官窯特徵

- 二器均典藏臺北故宮
- 前者北宋官窯遺址，後二者南宋官窯遺址

余鑑昌 2014 11 29

詩意淺釋　　官窯

北宋時代富庶華茂

各地的商賈、胡商，來到宋京互通有無

北宋京城汴京，城外流著粼粼汴河之水

歲月流逝波光仍舞

清明上河圖印證情景，滾動出僕僕風塵

圖影留存思古情懷

躍動開啟記憶鎖鑰

文風鼎盛的北宋社會，官窯瓷側身出塵

官窯美如貴妃回眸，借此比擬兩不寂寞

官窯美留下了千百年遐思激灩

它踏進皇宮內院傳世仍披尊榮

恰如美玉溫潤凝脂　釉色透出沉雅晶瑩

塗了一層又一層，堆疊層層純釉

火與土的結合　激盪迸出

青瓷弦紋尊

素身塗上無色釉，經過時間推移，釉表冰裂開成許多片狀紋

目光下移至弦紋尊的底部，清晰瞧見燒造時留下 12 枚支釘痕

青瓷簋（商代青銅器型，盛裝食物食用之器皿）

頂部淡綠施以薄釉，燒造後呈紫色口沿

底部圈足露出瓷胎，燒造後呈鐵色足底

它們存世不多，卻如天上星與天上月一般明亮

台北故宮留藏了

北宋汴京窯，南宋修內司窯、郊壇下窯的稀珍瓷器

歲月捲簾般流過　簾開難捨而留住

哥窯永遠華茂

官窯永遠盛傳

註：
1.官窯為宋代五大名窯，汝官、哥定鈞之一。
2.官窯主要以青瓷為主，延續汝窯的特徵變化而生。
3.北宋官窯瓷，素身有較大的冰裂紋（即開片紋較大）。
4.北宋官窯～汴京官窯，目前眾說紛紜，迄今仍未見確切窯址。
5.南宋官窯～有修內司官窯、郊壇下官窯。

哥窯（25首之9）

詩	簡略對照

相傳著
美麗錯誤
生一 生二

兄弟本應相好相與
煮豆用豆箕

黏土滲釉缸

風吹入窯 吐火紋身
冷冷不防 迸綻冰裂

天外橫出一筆
殘缺美 是美

百級碎 是美

金鏤絲絲纏著鐵線根根
紫氣抹口伴著鐵足坐底
釉裏隱閃
星羅如攢珠
錯落似聚沫
珠沫沉潛米黃 粉青 奶白色下
酥油光澤 瑩潤凝脂

絕世美 曠世奇
孕幻千古名瓷
導引垂青目光
世間瑰寶 哥窯

- 生一、生二為章生一、章生二兄弟

- 引曹植之詩文

- 生二將黏土滲入生一之釉缸中

- 胎土入窯產生不同之收縮比，使胎釉在火吻中如冰裂紋身

- 形容哥窯的特徵

- 哥窯如冰之裂開「冰裂紋」，此紋成了絕美的殘缺美

余鑑昌 2014 11 25

哥窯

相傳了一則瓷的故事

是無意間造成一個美麗錯誤

章生一、章生二，二兄弟是南宋時代製瓷名手

二個兄弟原本應該兄友弟恭，二人本應相好相與互為照應

同行相忌兄弟也不例外，已到煮豆燃豆萁的地步

生二在生一的釉裏加了黏土，欲使製瓷失敗

生一不知情下，將加了黏土的釉瓷入窯燒造

在沒有防備下，竟然瓷身迸綻出交錯裂紋像極了融冰裂痕

意外捉弄出了天外神來一筆

殘缺的美麗成了自然

成了千百碎痕的美麗

如金絲纏繞鐵線根根

瓷口透紫圈底露鐵色

瓷身釉色隱約閃動

似攢珠星羅排列

似聚沫交錯呈現

閃動的攢珠、聚沫都沉隱於不同米黃、粉

青、奶白瓷釉之下

酥油般瓷釉，光澤凝如截脂

（以上八句是指哥窯的特徵及顏色）

竟成了絕世唯美　曠世佳品

孕育幻化出千古名瓷

引領世人目光聚焦齊看

中華世間瑰寶　宋代哥窯

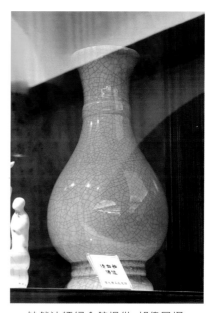

妙然法師紀念館提供　胡偉民攝

註：
1.哥窯是宋五大名窯之一。
2.相傳章生一、章生二兄弟均製窯，生二嫉生一，將黏土偷放入生一釉缸，不料竟燒出冰裂開片，形成殘缺美。
3.所燒成瓷器週身，如同金絲纏繞鐵線匝身，故名「金絲鐵線」。
4.哥窯所燒瓷器，口沿呈紫色，底部圈足如鐵色，名為「紫口鐵足」。
5.哥窯所燒瓷器有著酥油般的米黃色、奶白色、粉青色等顏色。
6.哥窯所燒瓷器，其釉存氣泡，如同粒粒攢珠、顆顆聚沫，又名「攢珠聚沫」。

定窯（25 首之 10）

詩	簡略對照

望歲月長河
越千年　陳橋後
宋官窯　五窯瑰
青翠一片有留白
花瓷甌
仙鶴單足高立
恰似
晨雞鳴出天白
旭昇　透薄霧　吹輕煙
淡抹　一層釉　釉一層
見淚　滴垂掛
釉流　落滴痕
剔出花
描出花
印出花
畫出花
花上沿口　芒邊留下
鑲金　掛銀　圈銅色
花下足底　竹絲刷紋
跳刀　旋環　見痕跡
瓷中奇出　蓮紋梅瓶
瓷中妙成　牙白嬰枕
瓷白世界
瓷中白
定白　故宮留有白

• 宋五大名窯以青瓷為主白瓷以定白為白瓷代表

• 白瓷在青瓷群中如鶴立雞群，定白也似雄雞一鳴天下「白」以此句呼喚出定白在瓷族中為脫俗之白

• 定白瓷的特徵與紋飾

• 典藏在臺北故宮

• 典藏在臺北故宮

• 不讓青瓷專美而留白

余鑑昌 2014　11　27

1.定窯為宋代五大名窯之一，定窯不只有白定，另有紫定等，惟宋朝白定留有稱世妙品。
2.「陳橋」是指陳橋兵變，宋太祖在黃袍加身下建立宋朝。
3.青翠一片有留白，是指宋瓷大多以青瓷為主，定窯之定瓷數量相對較少。
4.花瓷甌就是指定窯，元代文人以詩「定州花瓷甌，顏色天下白」歌頌之。
5.白瓷劃花蓮紋梅瓶，院藏，故瓷13471
6.白瓷嬰兒枕，院藏　故瓷4923

詩意淺釋　　定窯

望向漫漫歲月長河

千年之前，陳橋兵變趙匡胤黃袍加身宋朝肇立

宋代造就了瑰麗五大名窯

以青瓷為主的瓷器世界，也存在萬綠叢中定窯的白

定窯另稱花瓷甌

像鶴立雞群（雙關語，另意指高足杯，如鶴之足立）

它的白恰似

晨雞一鳴天下露白

當旭日初昇，薄霧微鎖炊煙裊裊

景色映出淡淡一層透明釉～定窯甜白

施釉有厚有薄，厚積處形如淚滴般垂掛

淚滴的痕跡，在釉面顯現

定白瓷有不同表現方式

剔花

描花

印花

畫花

在剔花、描花、印花、畫花的口沿上，常留有芒邊（刺手的芒邊）

為掩遮芒邊，常會在器型口沿上鑲金、掛銀、圈銅

在剔花、描花、印花、畫花的圈足底部，有類似竹絲般刷紋

同時也留跳刀後產生的旋環痕跡

定窯白瓷，驚奇出現了「蓮紋梅瓶」

定窯白瓷，妙成出現了「牙白嬰兒枕」

在瓷器白色世界中

定窯白色令人驚嘆

定窯白瓷　故宮存藏豈能留白

妙然法師紀念館提供　胡偉民攝

臺北故宮博物院館藏北宋定窯白瓷嬰兒枕

鈞窯（25 首之 11）

詩	簡略對照

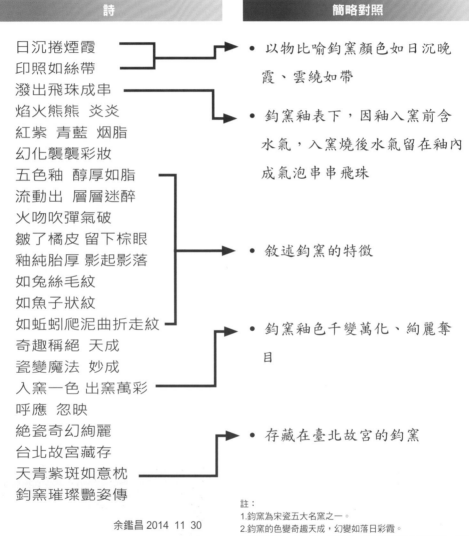

日沉捲煙霞
印照如絲帶

* 以物比喻鈞窯顏色如日沉晚霞、雲繞如帶

潑出飛珠成串
焰火熊熊 炎炎
紅紫 青藍 烟脂
幻化襲襲彩妝

* 鈞窯釉表下，因釉入窯前含水氣，入窯燒後水氣留在釉內成氣泡串串飛珠

五色釉 醇厚如脂
流動出 層層迷醉
火吻吹彈氣破
皺了橘皮 留下棕眼
釉純胎厚 影起影落
如兔絲毛紋
如魚子狀紋
如蚯蚓爬泥曲折走紋

* 敘述鈞窯的特徵

奇趣稱絕 天成
瓷變魔法 妙成
入窯一色 出窯萬彩

* 鈞窯釉色千變萬化、絢麗奪目

呼應 忽映
絕瓷奇幻絢麗
台北故宮藏存
天青紫斑如意枕
鈞窯璀璨艷姿傳

* 存藏在臺北故宮的鈞窯

余鑑昌 2014 11 30

註：
1.鈞窯為宋瓷五大名窯之一。
2.鈞窯的色變奇趣天成，幻變如落日彩霞。
3.鈞窯釉厚，是一層一層抹上，燒製後釉內氣泡彈破，狀似橘皮留下棕眼。
4.鈞窯釉厚，燒結之後釉表有不同走紋，有似兔毛紋有似魚子紋有似蚯蚓走泥紋。
5.鈞窯器型在五大名窯中，許多器型碩大。
6.天青釉紫斑如意枕 院藏 故瓷17425

鈞窯

日沉向西、雲低浮捲、晚霞如煙

霞紅映照著天空一縷一縷如絲帶（以上二句形容鈞窯的瑰彩多變）

絲帶般的釉色，含著水氣恰似珠粒飛舞成串

上了色釉的瓷胎，入窯火燒

燒造成紅紫色、青藍色、胭脂色等不同炫色

變幻出一襲一襲彩妝般瑰色瓷器

窯變後釉具五色，靈活變化且釉色醇厚如同堆脂

鈞瓷幻化多變層層流動使人迷醉

釉層堆釉厚凝，經火燒結釉內水氣蒸發而綻破

如橘子皮皺紋，並在紋中留下棕眼般氣破之孔

在厚胎上施釉，鈞窯釉燒結後變化出幻影舞動

像兔絲毛走紋

像魚子狀走紋

像蚯蚓爬過濕泥曲曲折折的走紋

鈞窯的色彩與釉紋妙趣造化多變　天成

瓷變如同施了魔法散發奇幻魅力　妙成

入窯似僅一色，出窯後卻萬彩奪目

遙相呼應　映出

絕妙瓷器　絢麗

在台北故宮典藏

「天青釉紫斑如意枕」

鈞窯璀璨瑰麗，流傳美妙姿態

妙然法師紀念館提供

臺北故宮博物院館藏

青花瓷（25 首之 12）

詩	簡略對照

六百年流光水波
照映跳動
萬人搖櫓　汗水落
蘇州城外　瀏家港
飛揚巨帆
三寶寶船七下西洋
頂風追逐萬里滾浪
奇勳裝戴藍調精靈
青花花青　色料
蘇勃泥青　暈散
瓷白釉下　青花
戀戀譜出
碧翠青藍成嬌美
火土交融
青花影幻　花青幻影
橫世出　永樂瓷

天球瓶
金龍三爪張揚
雄健穿蓮盤旋
花卉紋洗
洗內團花相擁
花卉纏枝錯落
記憶典藏
青藍永誌
亙古絕美
瑰寶出塵
人間頌　青花瓷

余鑑昌 2014 11 22

- 時光回到明成祖時鄭和七下西洋（南洋）

- 出發時船隊人數有 2 萬餘人

- 鄭和下西洋，宣揚國威…

- 也帶回了青花瓷的發色鈷料～蘇勃泥青

- 青花瓷為釉下彩

- 「天球瓶」、「花卉紋洗」典藏在故宮

- 永樂大帝的青花在青花瓷有極高的地位及評價

- 臺北故宮典藏的天球瓶，瓶身上金龍為三爪並非五爪

註：
1. 明、永樂大帝的青花龍紋天球瓶及青花花卉紋洗，目前收藏於台北故宮博物院。
2. 青花之「鈷」料，由三寶太監「鄭和」七下西洋，自波斯帶回「蘇勃泥青（鈷）」原料。
3. 青花龍紋天球瓶　院藏　故瓷11422
4. 青花花卉紋洗　院藏　故瓷16863

詩意淺釋　青花瓷

六百年如流水波光般

照映當年躍動的情景

二萬多人的船隊，萬人齊力搖櫓划槳流下汗水

由蘇州城外瀏家港出發，遙想在當時人聲鼎沸

風吹巨帆鼓聲揚長出港

三寶太監鄭和，率領偌大船隊，七下西洋（南洋）

頂風追逐萬里長浪，在波濤滾動中向南行

功勳威服四海，船隊裝戴了中亞藍色精靈

精靈是鈷料，是青花瓷釉下青花的原料

鈷料稱「蘇勃泥青（蘇麻泥青）」，素胎著料燒造後，會產生暈散效果

釉下「鈷」發色後成了青花（藍）的顏色

譜戀出

碧翠青藍顏色成為嬌柔青花

在火與土的交融後

青花幻化成為絕美青花瓷的身影

橫空出世留在永樂青花瓷世界裏

「天球瓶」

青花瓷瓶金龍昂首張爪（天球瓶的金龍為三爪，並非五爪）

穿蓮雄健盤旋在天球瓶

「花卉紋洗」

紋洗中聚著團簇的花卉

纏枝花卉錯落瓷洗之內

記憶典藏瓷器珍品

永誌青藍翠碧

散放亙古絕色

瑰寶步出紅塵

人間歌頌著　秀雅青花瓷

妙然法師紀念館提供

臺北故宮博物院館藏
明．永樂～青花龍紋天球瓶

五味俱全品陶瓷

釉裏紅（25 首之 13）

詩	簡略對照
貴族儀態 紅色尊貴	• 古代紅色代表尊貴
馳馬彎弓天下得 爐窯開啟釉裏紅	• 釉裏紅元代即有燒造
朝換代 元朝落 明代起 柴入窯火舌長吐 大明更愛朱顏紅	• 明代獨喜紅色，理由是明朝 　皇帝朱姓，朱即紅色
銅色劑	• 銅色劑發色後為紅色，屬於 　釉面之下「釉下彩」
線繪 拔白 涂繪 添加入瓷 素身初妝	• 繪入添加色劑之技法
晦暗生黑紅 成灰紅 蛻變後熟成 宣德窯 高溫還焰間	• 宣德皇帝之前，紅色燒造發 　色晦暗
白色釉 舖地 剔花填入 浴火後 精焠 瓷白生花 紅顏妝成 驚出 朵朵顏紅 君臨美瓷 流傳	• 宣德皇帝之後，以高溫還焰， 　大大改善紅色的發色
玉壺春瓶 牡丹紋碗 美瓷貴族 釉裏紅	• 二器均典藏在臺北故宮

余鑑昌 2014、11 30

釉裏紅

帶著貴族般儀態

紅色顯露出尊貴

從馬上得天下的元朝

為顯強盛，釉裏紅官瓷是元朝重要代表作

當元朝落幕明朝繼興

明朝皇帝為朱姓，明代皇帝偏好愛好紅色

柴火燒瓷的長窯裏

以「銅」為色劑料

以線繪、拔白、涂繪…而為之

銅色劑上在白色瓷胎面

白色瓷胎素潔上了紅妝

開始時燒造技術並未成熟，初始燒成晦暗的黑紅、灰紅色

宣德年間掌握到銅的發色技術，紅色開始蛻變而穩定成熟

以高溫還焰方式燒製

將白色釉以舖地技法剔花填入

在窯爐內浴火，精焠後附麗在瓷白器之上

當紅顏上妝完成

驚嘆花般容顏紅

君王喜紅色美妙瓷器，流傳後世為數不多

「三友玉壺春瓶」

「牡丹紋碗」

美瓷中的貴族，屬釉裡紅瓷器

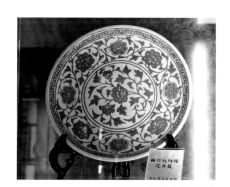

妙然法師紀念館提供

1.釉裏紅雖有別於青花，但相同的均在瓷胎上繪再施釉，不同的是釉裏紅以「銅料」為色料，也是釉下彩品種。
2.釉裏紅，顧名思義即釉下描繪，燒成後釉下為色，故稱釉裏紅。
3.釉裏紅的紅色以銅為色劑，燒成後變成紅色。
4.釉裏紅燒成寶石般的紅色並不容易，珍品量少故為瓷器的貴族。
5.釉裏紅，明代宣德時期燒造出十分艷麗的釉裏紅，清代雍正時期所燒亦不遑多讓。
6.釉裏紅三友玉壺春瓶 中瓷1575
7.釉裏紅牡丹紋碗，院藏 故瓷13296

青花釉裏紅（25 首之 14）

詩	簡略對照

海藍 天藍

青花似藍

霞紅 橘紅

釉裏有紅

藍天幕垂 翠碧有色

落霞雲煙 赤朱留顏

鈷藍

銅紅

珠聯璧合 緣成奇遇

秀雅恬靜 牽著華貴

走進歷史

創燒 燒成 青花釉裏紅

由大元順帝

到大明宣德

接大清康熙

橫亙 越過三百歲月春秋

青藍雅麗

調和

寶紅旖旎

不可能結合

結成了可能

蛹化成蝶

中華瑰寶 脫世而出

青花描紅雲龍紋合碗

青天般 寶石般 輝芒爍耀

青花絕配釉裏紅

余鑑昌 2014 12 2

- 1、2、5、7 句形容藍色，3、4、6、8 句形容紅色

- 釉下青花、釉下着紅，二者堪稱珠聯璧合

- 青花（釉下彩）釉裏紅（釉下彩）二者燒造溫度有差別，故而燒製困難，燒造過程歷經三百多年才掌握住成熟火候

1. 青花釉裏紅，創燒元末，可考第一件青花釉裏紅是1338年的器物。
2. 青花釉裏紅成熟於明朝宣德帝（1462年以後）。
3. 青花釉裏紅，至清‧康熙帝（1662年以後）更大放異彩。
4. 青花的鈷料燒溫1300度，釉裏紅銅料燒溫800度，因此須二度燒，先高溫燒成青花再加銅料淋薄釉，再低溫燒成釉裏紅。
5. 青花釉裏紅，以現代科技製作並不困難，但以古代科技水平是非常難的。
6. 青花描紅雲龍紋合碗，院藏 故瓷 6027

詩意淺釋 **青花釉裏紅**

海水顏色的藍　天空顏色的藍
青花類似此藍
晚霞顏色的紅　橙橘顏色的紅
釉紅類似此紅
似藍天中垂下簾幕，翠碧留有顏色
似雲煙中落日晚霞，朱赤留有顏色
鈷燒成藍色
銅燒成紅色
二種顏色相結合，像珠聯璧合緣分恰似奇遇
青花帶秀雅恬靜，牽著釉裏紅披着絢麗華貴
雙雙一同走進歷史
創燒了相互結合的青花釉裏紅
由大元朝順帝開始
到大明朝宣德成熟
接大清朝康熙鼎盛
三朝相隔過了三百個歲月春秋
青花藍雅麗
調和、融合了
釉裏紅旖旎
青花與釉裏紅，二者燒造時對溫度高低並不相同，竟然能排除不可能
使二者結合成可能
奇妙結合像是蛹化出彩蝶
中華瓷瑰寶於焉脫世而出
「青花描紅雲龍紋合碗」
青天與寶石紅顏並蒂榮耀
絕美青花、貴族紅麗，相伴相隨成為青花釉裏紅

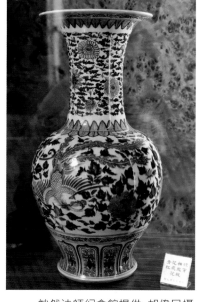

妙然法師紀念館提供　胡偉民攝

五彩（25 首之 15）

詩	簡略對照

雲破陽羞
雨留水露
翠堤邊　青草畔
溪水潺潺　光影斑斕

- 以景色破題出五彩的特色

呼喚著　呼喚出
魅影舞動　嫵媚多彩
當這色配著那顏色

- 五彩是多色釉彩之表現

那色著一色又一色
色色互連
色色相調

- 瓷繪用筆須符合尖、圓、齊、健四條件

筆出　尖　圓　齊　健
悠遊　晶瑩釉上
綴上黃　綠　紅　紫　青

- 五彩以黃、綠、紅、紫、青表現為主

意境入畫
在瓶中　在盤中　在罐中　在碗中
玲瓏出
青花五彩　黃釉青花...

- 各器型，各有不同多彩的變化

目光覽處　留步佇足
五彩百鹿尊
掀風華絕麗

- 遊客遊故宮會停下腳步瀏覽，五彩百鹿尊典藏於臺北故宮

迴盪
悸動我心
神往我心

- 五彩的色豔如雨後彩虹般瑰麗

抖不落　還看
雨後長虹一弧
寫意著　斑燦五彩瓷

註：
1.五彩，肇始於洪武，宣德之後漸成熟，清三朝更加輝煌。
2.五彩不同於鬥彩，五彩乃釉上施彩（青花則繪於釉下，且直接繪成完整圖案）；而鬥彩則青花施於釉下（但釉下青花僅勾畫線條輪廓），其他顏色則施於釉上。
3.五彩瓷可代表瓷器燒製成熟期。也是由秀雅的單色瓷，走向華麗多色瓷的重要指標。
4.五彩百鹿尊，院藏，故瓷12030

余鑑昌 2014 12 3

詩意淺釋　　五彩

雲破縫開見到嬌羞陽光
雨水灑落但見水凝珠粒
翠堤之邊，青草之畔
溪中水流潺潺，前景光影一片斑斕
呼著 喚著 呼喚出
流水生波舞動，彩瓷魅影流露嫵媚
當這顏色配著那一顏色
那顏色又添一色又一色
色色連環相扣
色色相互協調
施五彩的筆，尖、圓、齊、健在揮灑
悠遊馳騁晶瑩釉面
綴點勾劃黃、綠、紅、紫、青的色彩
意境表現如畫一般
五彩加身使瓶、盤、罐、碗更加美麗
玲瓏巧繪出
青花五彩、黃釉青花…
絢麗的瓷器，經世人目光瀏覽，必停步佇立觀看
台北故宮「五彩百鹿尊」
它掀開風華絕麗
迴盪
悸動我的心靈
神往我的心靈
抖不落歲月飛逝，還看 還見
像雨後的一道長長彩虹
寫意著 斑燦的五彩名瓷

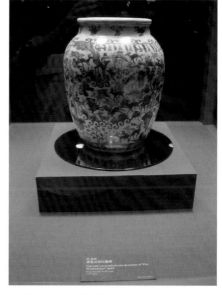

臺北故宮博物院館藏明．萬曆～青花五彩百祿尊

鬥彩（25 首之 16）

詩	簡略對照
封功名　賞利祿 樽酒解愁 美女知心 帝王側　相伴隨	• 鬥彩，釉上、釉下彩相互爭奇 　鬥豔，如群臣向皇帝邀（爭） 　功討賞。 • 帝王以雞缸杯斟酒如同美女 　相陪伴
瓷甌爭艷　群芳鬥彩 思古　思揚 天子　几前 雞缸　杯酒 解憂　忘愁　斟杜康 國事　家事　化遐思 蘭草前　牡丹　湖石旁 子母雞　啄地　尋覓食 恰似	• 鬥彩雞缸之圖案之喻寓
帝后沐化　子民民子 缸杯遙想　禮讚讚禮 鬥彩奇彩　奇爭爭奇	• 釉上彩、釉下彩相互鬥豔
釉下青花　上彩彩上 天字　雞缸　嬰戲　葡萄…	• 鬥彩之不同器型名稱，鬥彩 　杯器件件奇妍
杯杯稱奇 器器稱妍 中華瓷中寶 艷冠綸元　嘆　鬥彩	

余鑑昌 2014 12 2

註：
1. 鬥，逗湊聚湊拼湊，即釉下青花加上釉上五彩，不論色的
　聚湊，色的鬥艷，都是鬥或逗。
2. 鬥彩以明朝鬥彩雞缸杯嬰戲杯（童子相戲圖）最為有名。
3. 鬥彩之名，研究界有不同定義，以詩表達其形意大要，但
　難求字字精確。
4. 鬥彩雞缸杯，院藏，故瓷5192
5. 鬥彩嬰戲杯，院藏，故瓷3537

鬥彩

封賜功名恩賞利祿（鬥彩之色求，如同帝王封賞）

樽酒一杯紓解憂愁（鬥彩之色成，一解之後暢快）

帝王如求美女知心（鬥彩之色美，須獲知心觀賞）

帝王美人醇酒相伴（鬥彩雞缸杯，比擬美人化身）

瓷甌爭艷如嬪妃群芳鬥豔（形容鬥彩顏色間爭奇鬥艷）

思古往　思緒飛揚

天子几　桌前揚思（物、景相結合，並比喻瓷器燒造技術突破如同酒意迷迷）

以鬥彩雞缸杯樽酒

解憂忘愁　還樽一杯酒

國事家事　化做了遐思

蘭草前　牡丹下湖石旁　　（二句為鬥彩雞缸杯的圖樣）

子母雞　低頭尋覓啄食

恰似

母雞帶小雞覓食　喻寓帝后沐化自己的子民

由鬥彩雞缸杯遙想著　禮讚著

鬥彩之製造新穎奇妙　真奇妙

鬥彩，先以釉下青花高溫燒製，釉上多彩後，再以低溫第二次燒結

鬥彩有天字、雞缸、嬰戲、葡萄…等名器

不同的杯器　不同的妙趣

不同的杯器　不同的妍麗

中華瓷器的瑰寶

艷冠綸元　驚嘆呀！　鬥彩

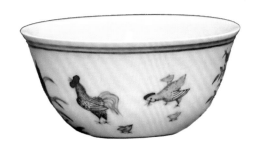

霽藍（25 首之 17）

詩	簡略對照
萬絲輕雷後	• 以雨後天青見朗喻景於霽藍瓷
霽日簾捲開	
望朗空　一片藍	
如　矢車菊　花瓣藍	
像　深深海　水蔚藍	
溫暖藍的顏色	• 色代表之意涵
潔淨還帶淡鬱	
時間右手	• 當時空推移，瓷器新品橫空而出
拉著	
空間左手	
進入瓷的世界	
藍色足痕　踏出美麗印記	
瓷身胴體灑一身藍	• 霽藍創燒於明朝宣德年間（有別說）
大明朝宣德年　標記開始	
純淨素身	
秀雅變化	• 霽藍瓷常見之紋飾
淺淺地暗刻	
折枝花	
纏枝花	
魚藻紋	• 單一顏色似簡實難
描金繪	
一種單純的簡單	
從明代　到清朝　至現代	
蘊化出不簡單的　瓷藍	
美瓷　霽藍	

余鑑昌 2014 12 10

註：
1. 宋.秦觀～春日詩五首之二「一夕輕雷落萬絲，霽光浮瓦碧參差」。
2. 矢車菊，一年生草本，屬菊科植物，常用於形容極品等級藍寶石的藍色，產自印度半島北部之喀什米爾，該地區由中國、印度、巴基斯坦三國分治。
3. 第13句「灑」也可用「落」。

詩意淺釋 霽藍

輕雷聲響　萬絲般地雨灑落

似簾捲起　雲開處看見陽光

望向朗朗青空　天空一片靛藍

如　矢車菊　花瓣的藍

像　深深海　海水蔚藍

藍色是顏色中溫暖的色系

藍色色系也代表淡淡憂鬱

時間是右手（每個時代有不同特色瓷器）

那麼它拉著（右手拉左手）

空間是左手（每個地域有不同特色瓷器）

一起走近瓷的時空世界

着了藍色瓷器留下足痕踏出美麗印記

瓷器素胎先上藍的色料，後施透明釉再入窯燒造

大明朝宣德皇帝　肇成通體藍色瓷器

在純淨素胎上

秀雅使它變化

淺淺暗刻紋飾

折枝花

纏枝花

魚藻紋

描金繪…等

看似一種單純的簡單並不簡單

從明代開始到清代乃至於現代

蘊化出不簡單的純美藍色

美麗瓷器品種稱做霽藍瓷

臺北故宮博物院館藏霽藍

霽紅（25 首之 18）

詩	簡略對照
喜氣色彩　紅色顏色 執子之手　紅色喜色 鳳凰于飛　喜色紅色 長波末端　顏色紅色 外放　勇敢 熱情　關愛	• 紅色代表喜氣，婚宴中以紅色最討喜 • 紅色在顏色光譜中為長波末端的色 • 紅色代表之意涵
開啟文化金櫃 着紅　四象裏 朱雀　在南方 追日逐月　經過長廊 劃開血般的紅 添了進了　瓷譜家族	• 四象、東南西北，各為東為青龍，南為朱雀，西為白虎，北為玄武。其中朱雀主南，以紅色為代表色
朱明永樂年 捕捉這一色 窯爐火　變化出火紅 作弄出 初凝牛血　郎窯紅 美人酒飲　豇頭紅 薔薇玫瑰　胭脂紅 金紅　矾紅 陪伴著 雍正朝　橄欖瓶 稀世　火苗 瓷紅　霽紅	• 霽紅在明朝永樂年間已逐漸成熟 • 瓷紅有多種類的紅色

余鑑昌 2014 12 11

詩意淺釋　　霽紅

喜氣色彩　　　紅色是主要色彩

執子之手（結婚）　紅色是喜氣象徵

鳳凰于飛（結婚）　喜氣以紅色象徵

在光學上長波末端的顏色，也是紅色

它代表外放　它代表勇敢

它代表熱情　它代表關愛

開啟文化的金櫃石室

位置坐於南方　以朱雀為代表

四象四個方位　紅色列位南方

追著日影逐著星月　經過時間長廊

劃開了像血紅般的紅　（瓷器隨著時間推移留下全紅的霽紅）

增添了　加進了　瓷器大家族

朱明時代永樂年間

已經捕捉到這紅色

各種紅色在窯爐燒造　有著不同紅色變化

變化作弄出其他紅色

像初凝牛血的郎窯紅

像美人酒醺的豇頭紅

像薔薇玫瑰的胭脂紅

此外還有金紅　礬紅…

陪伴在皇宮供帝王玩賞

雍正王朝留有「橄欖瓶」

稀世瓷器流傳　像是延續火苗

瓷的紅色　霽紅瓷述說著珍貴

註：
1.清 雍正 霽紅釉橄欖瓶 中瓶4585
2.瓷器另有其他紅色，古人以物象形容其色

臺北故宮博物院館藏霽紅

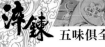
粉彩（25 首之 19）

詩	簡略對照

鐵馬 金戈
騎射 彎弓
十三遺甲
七大恨 難解鎖
白山黑水 遼東天開地闊
女真崛 滿旗飛
山海入關 由盛京而京師
馬上武功 卸甲文風
嬗遞而變
釉下轉釉上
聖祖萌芽 瓷品新出
粉開風雅秀美
加寵美桃 雍八乾九
精絕粉飾 妙繪瓷身
儒釋仙道 山水蟲鳥
盡入成畫 盡入成意
卓卓然麗雅見
婷婷焉粉黛留
宮闈富艷出
花飛百姓家
文人脫俗 輕染淺絳
瓷追風華 淡雅留顏
淺絳彩 回見
爍爍舞台 詩話相伴
精彩 粉彩瓷

余鑑昌 2014 12 12

- 兵連禍結中，歷史朝代不斷更替，形容瓷器的演變脫離不了時代更迭及皇朝喜愛

- 粉彩為釉上彩，即先在瓷胎上釉之後於釉上施彩繪

- 美桃進入器型有一定時代及背景

- 粉彩瓷常見之繪畫主題有儒、釋、仙、道、山水…

- 粉彩瓷由宮牆內之玩賞，普及到民間，並發展出淺絳彩

- 粉彩與淺絳彩前後相輝映

註：
1. 清、努爾哈赤以先祖遺留13副遺甲，對明朝起兵復仇
2. 努爾哈赤以「七大恨」告天，起兵反明
3. 雍8乾9，桃子畫入粉彩器型，雍正以8個為數，乾隆以9個為數

粉彩

狼煙起　鐵馬金戈

馬蹄錯　彎弓箭引

努爾哈赤以父祖所遺留十三副遺甲起兵

以七大恨事告天，並頒布討「明」檄文

長白山上黑龍江邊，遼東天寒地闊

女真族人崛起建州，八旗處處飛揚

吳三桂引清兵入山海關，清人盛京入主京師（盛京即瀋陽，
京師即北京）

由馬上以武力取天下，卸下鎧甲以文治天下

清初剛柔並濟，取得人心歸順，文化繼續發揚

以往瓷器釉下彩為主流，清初開始注重釉上彩

聖祖康熙瓷器品類有了新的創燒

粉嫩嬌柔展現了風雅秀美

粉彩瓷盤喜繪壽桃，雍正時繪桃八個為數、乾隆時繪桃九
個為數

精美絕妙，粉彩裝飾妙繪在瓷身

圖形有儒、釋、道，也有山、水、蟲、鳥…

瓷圖像幅畫　成功的寫實、寫意

卓卓然見到秀麗典雅

婷婷然也似粉黛佳人

從此之後，宮闈富艷的粉彩受到宮裏宮外喜愛

粉彩也風傳盛行在民間

此外文人脫下粉彩艷麗，發展出脫俗雅緻的淺絳彩

看著瓷品風華

由淺絳彩風行，回首呼應

亮燦舞台看到瓷身添加詩畫，更增添文意氣息

詩、畫、瓷綜合一身是不會寂寞，粉彩瓷正有這寫照呀

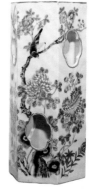

粉彩瓷大都釉上彩，圖示
為近代之釉下粉彩瓷

琺瑯彩（25 首之 20）

詩	簡略對照
攀絕峰 雲緲天下奇	• 破題，以景色奇絕形容琺瑯彩之攀登瓷藝頂峰
稱瓷豔 能遺古月軒	• 古月軒也是琺瑯彩的別稱
西方傳來顏色 踏浪渡海 迎風滾沙 夢迴醉盪	• 琺瑯彩的顏料由海路、陸路來到中土
探戈　交會舞步 剎那　也是永恆 綺麗　浪漫炫目 釉裏　朵雲瑩潤	• 以探戈舞者共舞時，二人剎那交會的眼神，形容琺瑯彩的創燒
胎釉琺瑯　掐絲琺瑯	• 琺瑯彩之技藝
盛裝進碗　盅　盤　碟 讚嘆出　呼喚出　精美	• 琺瑯彩之型制
綽約翩翩 進乾清宮　入端凝殿	• 琺瑯彩供皇宮內院觀賞陳設
帝王百年恩寵 顏色登頂　攀懸絕峰 故宮藏住斑斕	• 琺瑯瓷問世時，僅在皇族、貴族之中少數人所擁有
踵接肩摩　目流連 清瓷桂冠　轉心瓶 話說著 炫彩最佳代言 琺瑯彩瓷　列位首席	• 遊客摩肩接踵來到臺北故宮觀覽琺瑯彩轉心瓶，目光總會流連再三

余鑑昌 2014 12 14

琺瑯彩

攀登高峰絕頂

雲霧縹緲中看天下奇景（喻琺瑯攀登上瓷藝頂峰）

稱許瓷中瑰豔

豈能遺漏古月軒出絕瓷（後人稱琺瑯瓷為古月軒）

琺瑯原料西方傳入中土

有的由船運過來

也有從陸路而來

像夢裡醉後迴盪

琺瑯彩與瓷胎相組合，如同探戈舞步，二位舞者眼神交會

雖然是剎那交會卻造就了永恆美麗

代表著綺麗且浪漫，使人心怡目炫

瑩潤琺瑯施在玻璃胎（又稱銅胎）上，燒成後像朵朵雲彩

胎釉琺瑯彩 掐絲琺瑯彩…

著了盛裝般繪進了碗、盅、盤、碟…

讚嘆它 呼喚它 至為極致精美

風姿綽約身影翩翩

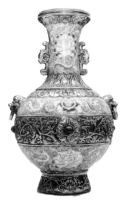

進入乾清宮端凝殿

帝王百年來寵愛它

琺瑯彩絢麗顏色，攀懸在高峰絕頂（代表瓷器華茂極致）

宜蘭律師公會提供

臺北故宮存藏住斑斕極品

遊客摩肩接踵目光交相連

眾人話題

清瓷桂冠「游魚轉心瓶」

炫麗瓷器最佳華麗代言

琺瑯彩瓷堪為首席代表

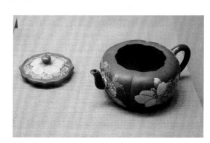

臺北故宮博物院館藏清代琺瑯彩紫砂壺

註：
1.古月軒、景泰藍均是琺瑯彩之別名
2.琺瑯彩瓷，器精色艷為宮廷御用品，當時大都珍藏於紫禁城之乾清宮的端凝殿
3.琺瑯彩之色料來自西方，並非中土產物
4.琺瑯瓷工藝繁複，它代表瓷技的巔峰
5.轉心瓷製作，瓶體三部分分別燒繪，困難處在於各部位的收縮比例均須控制得宜

紫砂壺（25 首之 21）

詩	簡略對照
五色土 富貴土 岩中泥篩　泥中泥煉 陶土勝珠玉 冷泉早味　紫泥春華 一几　一香爐 露滑霧縷一縷煙 一水　一紫甌 清心揚杯一杯飲 看山雲　品仙泉　啜忘憂 唱奏吟詩　寒窗猶記 太湖邊　金山寺 供春伴讀　巧手捏土樹瘿壺 繼出 乾坤壺藝　三妙手 千姿百態　四名家 飄逸俊美　鳴遠碟 巧形目炫　阿曼陀 茶香滾動　滋味流流涎 心弦迴盪　翹首瞻望 秀雅逸品　四方流傳 琺瑯紫砂　漆紅紫砂 在故宮俊立 傲説 神品　紫砂壺	• 紫砂壺之泥料篩煉，為泥中之泥，十分珍貴 • 紫砂壺泡茶的優點，以砂紫為壺，泥為團聚雙氣孔不易使茶葉悶熱而失原味 • 由品茗情境中轉換用句，成為追憶紫砂壺代代傳承壺藝。 • 樹瘿形之壺型是壺祖供春之巧思代表作 • 清初，製壺名手「陳鳴遠」善製花壺 • 清中，西冷八家之一「陳鴻壽」愛壺成癡，與楊彭年合作，先由陳鴻壽設計壺稿，再交楊彭年製壺，所製之壺大都蓋有「阿曼陀」款 • 紫砂名壺大多數由民間流藏 • 紫砂壺與琺瑯彩結合而成琺瑯紫砂壺，惟其缺點是壺身施以琺瑯彩，使紫砂之氣孔阻塞失去內、外透氣功能，因此琺瑯紫砂壺、觀賞性極高，但影響其泡茶優良特性

余鑑昌 2014 12 11

紫砂壺

黃龍山　五色土

丁蜀鎮　富貴土

岩中篩選泥　泥中精煉泥

宜興陶土珍貴勝過珠玉

小石冷泉留早味　紫泥新品泛春華（梅堯臣詩句）

一張桌　桌前一香爐

一縷輕煙裊裊如霧昇

一壺水　一只紫砂壺

一杯清香入口心神俱揚

坐觀峰嶺雲繞　品味人間仙泉　啜飲解愁忘憂

唱奏吟詩見情景

回想寒窗赴考的書生「吳頤山」有書僮相伴（轉句成為懷思壺祖供春製壺古往）

在太湖邊　在金山寺內

壺祖「供春」是吳頤山的書僮　閒來學習寺僧捏土製陶而成樹癭壺

繼之而出

明代三大名家，製出壺藝乾坤

明末四大名家，壺現千姿百態

清初陳鳴遠製壺，飄逸且俊美

清中期西冷八家陳鴻壽設計曼生十八式，底款有「阿曼陀室」，個個壺型精巧、
秀美、雅致，自古以來多數由民間留存下來（有別於名瓷大多由皇室貴族收藏）

茶香在雙氣孔的紫砂壺中滾動，香氣由內外相通的氣孔流溢芳香

目曠神移迴盪心弦，翹首瞻望名壺

「琺瑯彩紫砂壺」、「漆紅紫砂壺」

存藏在臺北故宮

秀挺傲立說明了

神品　紫砂壺

紫砂泥塑（李正華製）

註：
1.富貴土、五色土即紫砂土～人間珠玉安足取，不如陽羨一丸土。
2.梅堯臣～小石冷泉留早味，紫泥新品泛春華。
3.供春，明.嘉靖年間，是陪伴考生 吳頤山的書僮，被後人稱壺祖。
4.三妙手：明代三大家，時大彬、李仲芳、徐友泉。
5.四大家：明代人，董瀚、趙梁、元暢、時鵬。
6.宜興胎琺瑯彩花卉紋把壺　院藏　故瓷16983
7.紫砂陶土以紫砂壺為代表，其他尚有紫砂塑器、小品、杯、爐等陶品。

紫砂泥塑小品

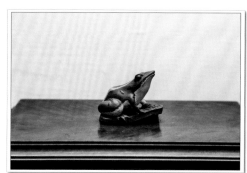

紫砂杯（鮑志強製）

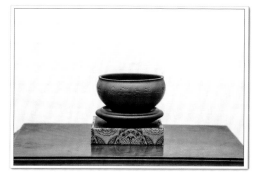

紫砂杯（內施瓷釉）

紫砂香爐

德化白瓷（25首之22）

詩	簡略對照
紅塵戀 戀紅塵 瓷在紅塵戀紅塵 戀著鵝絨霜雪白 月星明 明月星 掛懸月旁見明星 閃亮天狼瞧蟾宮 李白床前地上　結了霜 畫境騰空白 填裝德化白 顏色　落落 潔淨梁圓雪 聲音　鏘鏘 鏗鏗揚清脆 馬可．波羅　寫下 屹立基城　創造白色奇蹟 媲美斷臂維納斯 聖手塑雕 僧伽　大士　天下共寶而藏 長空瓷影 添了白顏色桂冠 中國白 潔白　德化白	• 比喻德化白瓷在瓷的紅塵中有一席之地 • 形容德化白瓷，像是天上月亮旁邊閃亮的星星（天狼星） • 國畫中重視留白處題字，並生畫龍點睛的效果，德化白瓷在瓷的世界就如同國畫中的留白 • 德化白瓷，大多數瓷白胎薄，敲之聲音、清脆悠揚 • 馬可波羅傳內介紹了德化白瓷 • 德化白瓷的一代宗師何朝宗，瓷塑以仙佛人物為主 • 德化白瓷留影在瓷譜家族中

余鑑昌　2014　12　18

詩意淺釋　　**德化白瓷**

紅塵戀戀

戀戀紅塵

德化白瓷在滾滾紅塵的純白世界戀戀著

戀著似鵝絨霜雪白

月兒側伴　星兒閃動（月亮代表瓷器家族，星星代表德化白瓷）

明亮月光　星亮隱現

像是懸掛在夜空中

月亮身邊最明亮星兒跳舞閃爍

當閃亮的天狼星遇到月宮光華（天狼星是 28 星宿之 1，是最亮的星星，表示白瓷在瓷器品類中雖然數量較少，但卻如同天狼星在月光下仍見光亮）

恰似李白詩吟　床前明月光…

描出國畫中的留白（雙關語，德化白瓷與定白二者在歷史上有定位而不留空白）

這種留白喻寓是德化的甜美白瓷

皎白顏色　落落著

潔淨似如梁圓雪

白瓷堅結　鏘鏘聲

鏗鏗飛揚出脆音

馬可．波羅遊記中　有此記載描述

屹立德化（基城）　創造白色奇蹟

它的美麗可以媲美斷臂維納斯女神

白瓷聖手·何朝宗瓷塑世人咸認珍寶

僧伽瓷塑、大士瓷塑…　天下之人爭相收藏

瓷器漫長歲月裏

添加了白色桂冠

這個被西方人尊稱的中國白

就是潔白的德化白瓷

（林殿睦　製）

註：

1. 天狼，西方稱天狼星，華人則稱28星宿之井宿星，是天上最亮的星星
2. 蟾宮即月宮、月亮
3. 顏色無法調出白色，通常國畫以留白來表現
4. 梁圓之雪，出自清代·高兆《觀石錄》
5. 基城即福建之德化縣
6. 何朝宗是明代德化白瓷塑雕一代大師，在白瓷世界，其地位及影響力迄今難能出其右

石灣陶（25 首之 23）

詩	簡略對照
風起　吹避客 雨急　落群峰 隱金蹄　長江訪客紛 翻越　五嶺南 根落　南海珠 勺起珠江水　水沸騰 石灣土瓦從水一方立標 絕姿千屬由泥中巧出 生動活力　平凡見不凡 宮牆氣韻　欲留再還留 土藏靈魂 火出焠煉 爍閃南珠輝芒 團土跳動　聽脈聲 公仔泥塑　出款步 巧腕輕觸　響風鈴 鄉野傳遞　有悅音 缸瓦天下甲 陶譜瓷錄中 嶺南添頁 石灣廣鈞	• 瓷都景德鎮製瓷名匠，趨避金人鐵蹄，越過五嶺至粵、桂二省，來到珠江流域的佛山，將景德陶藝傳遞發揚，從此珠江流域藝術之水更加沸騰 • 石灣陶表現出平民化、生活化的一面 • 石灣陶仍保存了部分宮院氣韻，石灣陶許多作品以公仔為題材，並以儒、釋、道之仙佛人物為主 • 平民化的陶藝在鄉野間流傳，如同地方戲曲唱奏出悅耳曲章 • 石灣陶也稱廣鈞

余鑑昌 2014 12 24

石灣陶

風雲起　吹襲避難來客

雨打後　落向五嶺群峰

長江來的訪客，為了躲避金兵鐵蹄踩躪

翻越五嶺後向南而行

落戶生根在南海明珠

來到珠江粵地　人聲沸騰水也沸騰

避客中有景德鎮製瓷高手，將石灣陶土重新矗立詮解

絕姿千屬便從這些能匠巧腕中，塑造出新生命新活力

它們平凡但卻見生動活潑

它們流露出宮牆氣勢餘韻

土的靈魂

火的焠煉

二者結合閃爍南方靭性元素

一團一團陶土賦予生命脈動氣息

一尊一尊公仔泥塑中款款出紅塵

公仔完成後像是巧手觸到風鈴般

留傳遞出鄉野發出美妙悅耳音符

缸瓦名甲天下傳（誌於廣東通志中）

陶瓷的家族譜錄

添加一頁嶺南風采

稱廣鈞也名石灣陶

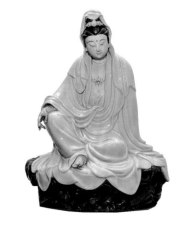

（劉澤棉　款）

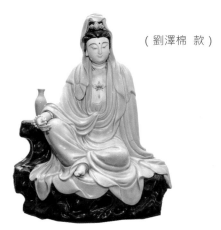

註：

1.金人侵宋，在風雨飄搖中，許多宋人翻越五嶺之南避遷二廣，其中不乏製瓷藝人，他們南遷後也帶動石灣陶的工藝。

2.巧腕：手巧腕妙而塑造絕佳名陶。

3.石灣缸瓦甲天下～廣東通志。

4.缸瓦即石灣陶土。

5.廣鈞也具有鈞窯之色瑰。

臺灣陶瓷（25首之24A）

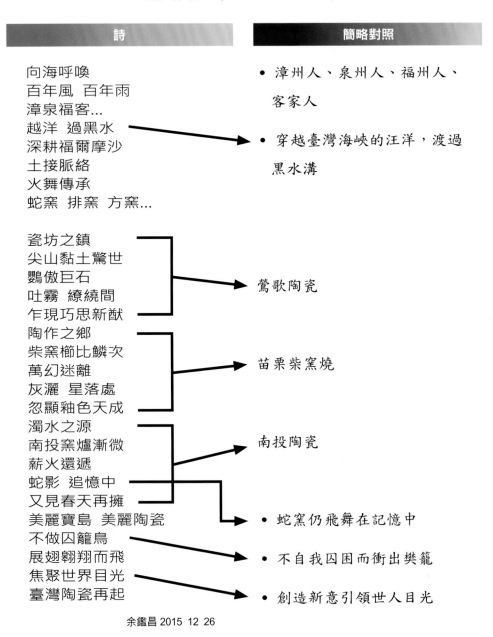

詩	簡略對照
向海呼喚 百年風　百年雨 漳泉福客... 越洋　過黑水 深耕福爾摩沙 土接脈絡 火舞傳承 蛇窯　排窯　方窯...	• 漳州人、泉州人、福州人、客家人 • 穿越臺灣海峽的汪洋，渡過黑水溝
瓷坊之鎮 尖山黏土驚世 鸚傲巨石 吐霧　繚繞間 乍現巧思新猷	鶯歌陶瓷
陶作之鄉 柴窯櫛比鱗次 萬幻迷離 灰灑　星落處 忽顯釉色天成	苗栗柴窯燒
濁水之源 南投窯爐漸微 薪火還遞 蛇影　追憶中 又見春天再擁	南投陶瓷
美麗寶島　美麗陶瓷 不做囚籠鳥 展翅翱翔而飛 焦聚世界目光 臺灣陶瓷再起	• 蛇窯仍飛舞在記憶中 • 不自我囚困而衝出樊籠 • 創造新意引領世人目光

余鑑昌 2015 12 26

詩意淺釋　　**臺灣陶瓷**

東南沿海丘陵土壤貧瘠，先民向海一端呼喚渡海來臺

數百年風、雨交織構成先民移民歷史

漳州人、泉州人、福州人、客家人…紛沓來臺

穿越婆娑之洋再跨過黑水溝

落地生根種苗繁衍美麗之島

瓷土陶土似祖先相連的血脈

窯爐火苗傳遞著是代代相傳

陶瓷燒造的窯有蛇窯、排窯、方窯…等

瓷器作坊的重鎮～鶯歌地區

周邊尖山蘊藏適合製作佳瓷的黏土

鎮北山坡如鸚巨石傲立獨視

霧吐漫漫　常蔽天日（霧氣、柴火煙氣繚繞）

靈光乍現中許多奇巧瓷品問世

陶器製作重地～苗栗、三義

柴燒窯爐如同梳齒、魚鱗密接排列

燒造柴窯火舞灰燼幻化無窮

灰飛如星　繽紛飄落

柴灰滴油燒結後形成天然釉色

濁水溪的源頭～南投地區

南投、水里等地蛇窯逐漸式微

然而技藝傳遞仍延續不間斷

蛇窯影子　逐漸封塵

文創帶動觀光熱潮，使陶瓷有生命

美麗寶島　有美麗陶瓷

當陶瓷沒落沉浮似鳥囚於籠中

創意如翅、創新如羽，展開雙翼翱翔

新創、文創亮點，將吸引世界目光

臺灣陶瓷將再起　再起

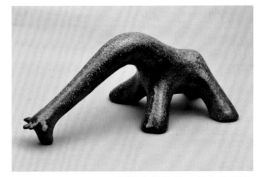

臺灣柴燒作品（曾文生製）

臺灣陶瓷（25首之24～B）

詩

嶺延

峰接

山　層　山

巒　疊　巒

山中傳奇話山城

山間生煙出柴燒

陶土捏

陶土塑

窯火燒

窯火紅

薪材燃起　灰飛

薪材燼時　灰落

飛似螢舞　彩姿生

落似絮飄　絕色出

柴燒　百變幻化　幻化百變

余鑑昌 2015.12

臺灣柴燒作品（曾文生製）

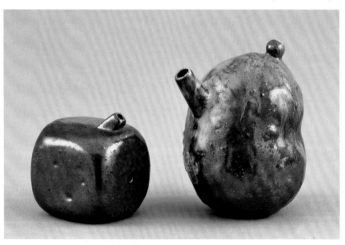

詩說陶瓷之後（25 首之 25）

詩	簡略對照
花開一季 風來信息 驟雨似歌 清香一口 滑進迴腸　翻動記憶 土散風味 火吐焰影 百年已過　千年也過 歲月向前奔 歲月向前馳 追憶　來時處 瓷的故事傳唱 陶的故事傳誦 冊頁斑駁幾番 翹盼　未來路 花開一欉一欉 花落一片一片 凝視 古來陶與瓷 花祭似喪花 季季花落 花季再開花 季季花開	• 以中華民族先民使用陶瓷歷史，如同花朵盛開的花季 • 陶、瓷的創燒火與土完美的結合幾千年的中華陶、瓷歷史是中華歷史文化的重要部分 • 幾千年的中華陶、瓷流傳許多的故事 • 歷史的冊頁會斑駁，但傳承留下記憶 • 代代有陶瓷更替，像是花開、花落 • 時代有時代不同風格的陶瓷，物換星移各時代陶、瓷風行一時有起有落，以黛玉花祭形容沒落哀傷 • 江山代有才人出，陶、瓷也是代有佳品留，新的時代期待陶、瓷綻放新生命，像是四季有花季般的永遠燦爛。

余鑑昌 2014 12 16

花開

花落

註：
1.花開有「花季」，花落似「花祭」
2.陶、瓷史每個時代有盛開花季，有凋零花祭
3.以「花季」、「花祭」用詞意喻陶瓷歷史有興有衰

詩意淺釋 ## 詩說陶瓷之後

花開在開花的季節

風吹來花開的信息

驟雨宛如歌曲旋律

輕啜香茗韻底留味

味旋迴腸後，輕啟著陶瓷歷史記憶

土飄散著原始的味道

火吐露著飄幻的焰影

幾百年時光消逝，幾千年時光消逝

歲月匆匆向前奔逝成了過去式

歲月急急向前飛馳成了過去式

回首追憶走過的路

陶的故事一直流傳著

瓷的故事一直流傳著

冊載頁疊　撥動　幾經斑駁

向前翹盼未來的路

像花開一欉又開一欉（古來陶瓷層出不窮，猶如花開）

像花落一片又落一片（古來陶瓷緣生緣滅，猶如花落）

凝視著

古往今來陶與瓷

花落花祭　黛玉淚灑（古往陶瓷已成歷史）

花開花綻　等待花季（期待陶瓷賦予新生）

陶與瓷隨風綻放，它注入活力，像在紅樓外四季有花開

第三章

七言詩　25首

詩說陶瓷之前
大河江水歲月踪
奇峰絕嶺洋雲遇
華夏族延文物茂
陶瓷迸出四海碩
余鑑昌 2015

漢瓦
盛世天戟勾奴遠
文治武功丹青旋
長樂未央宮牆巍
瓦當譽角日月間
余鑑昌 2015

官窯
瑩潤晶瑩膚嫩潔
冰裂開片體韻約
汴京名器見雅風
宋京美姿氣韻絕
余鑑昌 2015

黑陶
黃河滾道泥化
陶胎樸渾蛋殼
同心圓痕鏤紋
握墼九鼎四方
烏漆亮雅輝黑
余鑑昌 2015

彩陶
奔黃滾流絕塑上
土坡廣袤勤犁科
盛食載物先民開
揑塑彩陶流風騰
余鑑昌 2015

兵馬俑
靜眠雄兵長嘯出
英姿律動俑破土
萬馬千軍奔騰勢
握墼九鼎四方伐
余鑑昌 2015

唐三彩
萬客千里綢綵路
絕代風華盛唐出
滾沙推浪藏月夥
陶爛三彩繁華駐
余鑑昌 2015

哥窯
兄弟相爭瓷名中
送別裂開片神領睨
殘缺成美橫世絕
無心妙趣哥窯奇
余鑑昌 2015

黑陶
黃河滾道泥化寶
陶胎圓渾薄殼燒
同心圓痕鏤紋飾
烏漆亮潔輝黑陶
余鑑昌 2015

兵馬俑
靜眠雄兵長嘯出
姿英律動俑破土
萬馬奔騰千軍勢
握墼九鼎四方
余鑑昌 2015

汝窯
秘色品絕殘片巍
雨霽天青靚顏隨
釉幫瑪瑙胎潤瑩
趙宋汝窯瓷中魁
余鑑昌 2015

定窯
胎青淡雅水蓮瑤
瓷白素潔藕尖嬈
釉疊滴痕顯名器
壁薄質堅定州出
余鑑昌 2015

青花釉裏紅
恬靜雅藍宇內絕
富貴娇紅世間映
氣化鈷銅釉下瓷
青花繪添釉裏紅
余鎧昌 2015.6.3

粉彩
釉上瓷胎低熖燒
點染釉色層次排
雍八乾九入窯盤
盛世三朝添粉彩
余鎧昌

石灣陶
珠江水沸燒羊城
佛山倒出石彎瓦
巧腕塑捏成公仔
姿態翔生民間間

柴燒
土淘塑捏美似兒
火燄紫燄姿如羽
淬閃靈光各見奇
鍊出佳品妙成趣
余鎧昌

碧翠青瓷
碧翠麗麗雅留青
綠映波動見冰
花開花盛成花季
秘色現蹤千古
瓷品淬出四方

五彩
極府己見五彩
釉裏乾坤展現
越朝跨代箋燒
佳品迷出別給
余鎧昌

珐瑯彩
驚世絕色古月軒
瑰麗炫爛珐瑯彩
轉心鑠奇妙品
瓷艷斑斕風華

臺灣陶瓷
景麗碧翠境如
峻岳流端蓬萊
鶯傲山城玉峰

詩說陶瓷之後
土鍊陶瓷地間處
火昇爐窯映紅儀
香水翠瀅淡清
霧鎖江林風煙
眈得暖陽薊藍
窯爐幻開額色
余鎧昌 2016

鈞窯
濃淡牧成總脫俗
婀紫影落煙霞壽
青花瓷流曲韻和
炫幻鈞瓷瑰煖束
余鎧昌

鬥彩
阿彩燒戒至爭艷
鎂溫錯落分高低
釉下青花釉下
瓷妍品奇罩色

釉裏青花
難為融合意相和
釉下青花釉下瓷

紫砂壺
陽羨丸土砂
圓泥內外沓
金沙寺中期
宜興紫品藏

北宋砂壺
霖燒翠攪捕青衣
山澗靈水井中泉
花素節囊紫砂器
烹茗傳香人間禪
余鎧昌

青瓷
香水翠瀅淡清
霧鎖江林風煙
眈得暖陽薊藍
窯爐幻開額色
余鎧昌

青花瓷
三寶七出載顏色
釉下鈷繪見秀娥
泰西驚覽稱中國
青花瓷流曲韻和
余鎧昌

霽藍
深遠推溥連波韻
靛青輕抹箋片衡
瓷妍品奇罩色珣
海天同映霽藍嬌
余鎧昌

釉裏紅
塗繪銅劃入窯燒
釉下幻轉巧季觀
古來迎來朱氣尊榮
喜降迎來釉裏紅
余鎧昌

寶紅
季女祭血染霽紅
釉下初凝艷如霞
失傳復出盞清醇
富貴額世間範
余鎧昌

德化白瓷
青雲飄雲連峰雲
飛雪舞雪滿天雪
潔白瓷雅瓷德化瓷
留白奇白中國白
余鎧昌

青瓷美人
梅枝撰出花影迷藻
花飄箋片輕襯戈
峨眉解鎖消寒凍
羅衫微透展姿儀
余鎧昌 2015.11

詩說陶瓷（25 首之 1）

一、七言詩

> 詩說陶瓷之前
> 大河江水歲月踩
> 奇峰絕嶺浮雲過
> 華夏族延文物茂
> 陶瓷迭出四海碩
>
> 余鑑昌 2015.3.21

二、註解

族延：華夏民族代代綿延。

三、詩文大意

大河文化在歲月踩移下，悉皆成歷史，
浮雲飄過奇峰峻嶺，峰嶺仍然聳峙著，
炎黃子孫延綿不絕，文物燦爛而茂盛，
幾千年陶瓷推陳出新，文化四海碩揚。

詩說陶瓷（25 首之 2）

一、七言詩

彩陶

奔流滾黃繞壟上

土坡廣袤勤犁耕

盛食載物先民開

捏塑彩陶流風騰

余鑑昌　2015.4.4

二、註解

壟上：田中之土埂。

三、詩文大意

文明之水黃河，滾滾奔流迴繞田野壟上，

黃土高坡平野廣闊，先民勤奮犁耕農事，

農業社會陶皿盛載熟食，先民風氣大開，

捏土製陶塑成器，彩陶風采流傳藝術風。

詩說陶瓷（25 首之 3）

一、七言詩

黑陶

黃河淤道泥化寶
陶胎圓渾薄殼燒
同心圖痕鏤紋飾
烏漆亮潔稱黑陶

余鑑昌　2015.4

二、註解

註 1、淤道：黃河數次改道，改道之後原來河道水阻而淤塞。

註 2、泥化寶：黃河淤道的泥沙化做製陶原料而成寶。

三、詩文大意

黃河自古多次淤積改道，其淤泥成為製陶上好的原料，
黑陶器型大多數渾圓且胎薄狀似蛋殼，視覺十分美觀，
手捏製作陶器有同心圓紋痕，器形外表鏤刻幾何紋飾，
黑陶烏如純漆周身亮潔，此時期陶器黑色居多稱黑陶。

詩說陶瓷（25 首之 4）

一、七言詩

> 兵馬俑
>
> 靜眠雄兵長嘯出
>
> 英姿律動俑破土
>
> 萬馬千軍奔騰勢
>
> 握璽九鼎四方伏
>
> 余鑑昌 2015.3.22

二、註解

註 1、律動：兵馬俑千姿百態律動栩生。

註 2、握璽：代表握有中土疆域之權柄。

三、詩文大意

雄姿兵馬俑靜穆地下，二千年後長嘯般出土，
兵馬俑個個顯露英姿昂揚，栩栩律動破土出，
猶如千軍萬馬氣勢雄偉，列陣後壯盛而奔騰，
始皇帝握璽擁天下，一統華夏威伏四海八荒。

詩說陶瓷（25首之5）

一、七言詩

漢瓦

盛世天威匈奴遠

文治武功丹青旋

長樂未央宮牆巍

瓦當簷角日月間

余鑑昌 2015.3.22

二、註解

註1、長樂宮、未央宮為漢代二座宮殿，「長樂未央」其意旨永遠快樂、無窮無盡。

註2、巍：高大。

註3、簷角：宮殿脊頂尾端為簷角。

三、詩文大意

大漢盛世國強，破伐匈奴使其遠遁，

文治武功揚威宇內，迴旋丹青史冊，

漢代長樂宮、未央宮牆垣巍然偉立，

宮殿簷角雄健瓦當與日月相與輝映。

詩說陶瓷（25首之6）

一、七言詩

唐三彩

萬客千里綢絲路

絕代風華盛唐出

滾沙推浪歲月移

陶爛三彩繁華駐

余鑑昌 2015.3.22

二、註解

註1、滾沙：滾滾黃沙。

註2、推浪：黃沙如浪起伏堆疊。

三、詩文大意

千萬里絲綢路上，絡繹不絕的胡客聚集長安，

大唐風雅絕代，華茂物豐盛世韻事供人追憶，

滾滾黃沙堆疊如浪，歲月不斷輪轉推移前行，

記憶起唐三彩斑爛陶俑，駝載繁華鼎盛常駐。

詩說陶瓷（24 首之 7）

一、七言詩

汝窯

秘色品絕殘片巍

雨霽天青靚顏隨

釉帶瑪瑙胎潤瑩

趙宋汝窯瓷中魁

余鑑昌 2015.3.21

二、註解

註 1、祕色：有稱神祕的顏色，也有稱祕密的釉料配方。

註 2、殘片巍：汝窯縱使成了殘片，仍然珍稀巍然。

三、詩文大意

北方汝窯與南方祕色瓷，同屬瓷中絕品，遺留殘片珍之巍之，
汝窯淡雅的青色如雨過天青，典美靜謐留給世人恬靜與遐思，
汝窯釉色其釉料帶瑪瑙成分，瓷胎細緻潤瑩清雅中微現粉色，
趙宋時代的汝窯評價至高，名列官窯之首，可謂瓷中之極品。

詩說陶瓷（25 首之 8）

一、七言詩

哥窯

兄弟相爭瓷名中

逆裂開片神領悅

殘缺成美橫世絕

無心妙趣哥窯奇

余鑑昌 2015.5.9

二、註解

膚：指釉色表面如沉雅肌膚。

三、詩文大意

官窯溫潤富含靈氣，質地晶瑩透潔顯露沉雅，

官窯釉現冰裂開片較大，卻表現出綽約瓷體，

宋代汴京瓷窯，所出官窯名器展現雅致風采，

不愧是京城美麗瓷器，官窯散放出不凡氣韻。

詩說陶瓷（25 首之 9）

一、七言詩

哥窯

兄弟相爭瓷名中
迸裂開片神領逢
殘缺成美橫絕世
無心妙趣哥窯奇

余鑑昌　2015.3.22

二、註解
章生一、章生二是南宋時期製造瓷器的名手。

三、詩文大意
流傳生一、生二是製瓷名手，弟忌兄在釉缸做手腳，
哥哥章生一在不知情下，燒出金絲鐵線般神奇傑作，
意外燒造出殘缺美麗，成為橫世而出絕美傳奇妙品，
這是上天安排完美傑作，呈現奇趣橫生的妙絕佳瓷。

詩說陶瓷（25首之10）

一、七言詩

定窯
胎青淡雅水蓮露
瓷白素潔藕尖處
釉疊滴痕顯名器
壁薄質堅定州出

余鑑昌　2015.5.9

二、註解

註1、釉疊：瓷釉一層一層堆疊。

註2、滴痕：一層一層上釉，釉層向下流動如同淚滴痕。

三、詩文大意

中華瓷器以青瓷為主，淡雅如荷蓮出露於水，
白色瓷器素簡而潔淨，佳品如藕尖初露其白，
定窯瓷器釉厚形成淚滴痕者，其器必露顯名，
定窯胎壁薄但堅如磬，此為定州瓷所露特徵。

詩說陶瓷（25 首之 11）

一、七言詩

> 鈞窯
> 濃淡妝成總脫俗
> 妊紫影落煙霞翥
> 繽紛彩顏錯落間
> 炫幻鈞瓷瑰幾束
>
> 余鑑昌 2015.3.21

二、註解

註 1、翥：鳥向上飛。

註 2、炫幻：炫彩變幻。

三、詩文大意

艷妝濃抹必俗氣能脫俗者即不凡，瓷器亦然，
鈞窯瓷妊紫般留身影，如同落日煙霞之飛舞，
鈞窯瓷器繽紛色彩，色色間錯落有致不凌亂，
色與色相互炫幻，是鈞窯瑰麗難能可貴之處。

詩說陶瓷（25 首之 12）

　　一、七言詩

青花瓷
三寶七出載顏色
釉下鈷繪見秀娥
泰西驚覽稱中國
青花瓷流曲韻和

余鑑昌 2015.3.22

二、註解

註 1、三寶七出：指明、永樂年間三寶太監鄭和七下南洋。

註 2、鈷料是繪製青花的原料，當時稱蘇麻尼青。

三、詩文大意

明代三寶太監鄭和銜皇命七下南洋帶回青花繪料，

青花瓷是以鈷為繪料，繪於釉下燒成後俊秀美麗，

西方各國初見青花瓷均驚艷而稱瓷器為「中國」，

近年流行歌曲以青花瓷填詞譜曲，唱出思古幽情。

詩說陶瓷（25 首之 13）

一、七言詩

> 釉裏紅
>
> 塗繪銅劑入窯燒
>
> 釉下幻轉巧奪靚
>
> 古來朱氣顯尊榮
>
> 喜降迎來釉裏紅
>
> 余鑑昌　2015.5.31

二、註解

釉裏紅：先在瓷胎之素胎上，以銅劑為色料繪於胎上，施釉後再入窯燒製，故釉裏紅屬釉下彩之瓷器。

三、詩文大意

銅劑為瓷畫中色料繪於素胎，上釉後再入窯燒造，

釉下銅劑入窯後，遇高溫轉化奪氧形成紅色靚顏，（明代時紅色較暗）

自古以來朱紅顏色是尊榮象徵，在朱明時代尤然，

帶有喜氣的朱顏紅色，迎來瓷器名品稱「釉裏紅」。

詩說陶瓷（25 首之 14）

一、七言詩

青花釉裏紅

恬靜雅藍宇內絕

富貴妍紅世間映

氧化鈷銅釉下瓷

青花繪添釉裏紅

余鑑昌 2015.6.3

二、註解

青花釉裏紅：先在瓷胎之素胎上，以銅劑、鈷劑為色料繪於胎上，再施釉入窯燒製，由於銅、鈷在不同溫度才能燒製成功，對古人而言，以當時科技及窯火之控制是非常困難的。

三、詩文大意

恬靜優雅俊秀的青花藍青色，宇內稱頌叫絕，
朱紅色富貴明豔討喜，世間所珍、世人所喜，
燒結氧化形成釉下「青花」釉下「釉裏紅」，
青花與釉裏紅同時完成，以當代技術很難得。

詩說陶瓷（25 首之 15）

一、七言詩

五彩

樞府已見五彩瓷

釉裡乾坤展瑰麗

越朝跨代幾焠鍊

佳品迭出列珍奇

余鑑昌 2015.5.11

二、註解

樞府窯：元代燒瓷在印花、紋飾上有「樞府」字樣，後人稱樞府瓷，五彩瓷亦列位
在樞府瓷之中。

三、詩文大意

元代樞府瓷已見到五彩瓷器，以官府之名側身影現，
青花繪在釉下，五彩繪於釉上，巧妙如同乾坤之變，
經宋金元歷代焠鍊後，明代具基礎至清代大放光彩，
五彩佳品迭見踪跡，成為歷史珍寶，可謂當之無愧。

詩說陶瓷（25首之16）

一、七言詩

鬥彩

難為融合竟相和

釉下青花釉上顏

燄溫錯落分高低

鬥彩燒成互爭豔

余鑑昌　2015.4.5

二、註解

燄溫錯落：鬥彩之彩繪，融合釉上彩、釉下彩於一身，且二次燒結，溫度錯落使釉上與釉下各有不同表現。

三、詩文大意

鬥彩在二種不同溫度燒造，將不相容使之融合是大挑戰，

釉上彩與釉下彩，同時在同一瓷器上燒造成功並不容易，

技藝展現須要老經驗的窯師，對窯溫控制得當方濟其功，

燒成釉上、釉下彩，彩與彩間相互鬥色，熱鬧並且精彩。

詩說陶瓷（25 首之 17）

一、七言詩

霽藍

深邃推湧連波起

靛青輕抹幾片邀

瓷妍品奇單色瑰

海天同映霽藍嬌

余鑑昌　2015.4.5

二、註解

靛：光譜波長 420 到 440 奈米的色彩，介於藍色與紫色之間。

三、詩文大意

像深邃大海堆層而湧波，海中泛起片片藍，
似靛藍的海色，輕抹幾分藍而成絕佳藍色，
霽藍瓷器，表現出奇妍單色瓷的美麗藍色，
海與天的藍色，相映出霽藍瓷的驚奇絕麗。

詩說陶瓷（25 首之 18）

一、七言詩

霽紅

孝女祭血染霽紅

釉下初凝艷如霞

失傳復出盛清際

富貴顏色世間葩

余鑑昌 2015.5.10

二、註解

孝女：由於霽紅燒造困難，民間傳說宮廷某製瓷御工之女繼紅，見父燒造紅色瓷器，
數十次未成功恐遭殺身之禍，為成全其父乃以鮮血作為霽紅釉料，這個故事反映出
燒成完美霽紅瓷非常困難。

三、詩文大意

製瓷御工有孝女，救父染血終成霽紅瓷，
釉下霽紅披紅妝如血初凝，艷姿如霞紅，
霽紅瓷曾一度失傳，盛清之世再現奇葩，
華人喜好紅色，因為紅色象徵富貴吉祥。

詩說陶瓷（25 首之 19）

一、七言詩

粉彩

釉上瓷胎低焰燃

點染套色層次排

雍八乾九入蝠盤

盛世三朝添粉彩

余鑑昌　2015.5.10

二、註解

粉彩：又稱「輭彩」，即釉上施予較淡雅的釉上顏色。

三、詩文大意

粉彩繪料繪於瓷胎釉上，入窯後以低溫燒造，

粉彩以淡雅點染套色技巧，表現出分明層次，

雍乾粉彩盤，蝙蝠數量雍正 8 個，乾隆 9 個，（蝠取其音寓指有福）

盛清三世增添新品，揚名後世又稱釉上粉彩。

詩說陶瓷（25 首之 20）

一、七言詩

琺瑯彩

驚世絕色古月軒

瑰麗炫爛琺瑯彩

轉心稱奇妙品出

瓷艷斑燦風華開

余鑑昌 2015.4.19

二、註解

註 1、琺瑯彩：「硬彩」，即釉上施予濃艷顏色，表現瓷器的華麗。

註 2、古月軒：琺瑯彩一詞依臺北故宮出版＜故宮鼻煙壺＞內載，係清、雍正、乾隆時內務府主事「望海」揣上意而取名，其中並巧妙的將自己名字寄于其中。

三、詩文大意

驚艷世間的絕色古月軒瓷器，是瓷器顛峰代表，
古月軒色濃郁、瑰麗、炫爛，後人稱為琺瑯彩，
臺北故宮的琺瑯彩游魚轉心瓶，可謂妙趣橫生，
琺瑯彩豔麗斑斕風華盡現，展露瓷器高峰光環。

五味俱全品陶瓷

詩說陶瓷（25 首之 21 ～ A）

一、七言詩

> 紫砂壺
>
> 陽羨丸土砂成壺
> 團泥內外氣相連
> 金沙寺中塑樹癭
> 宜興紫品藝相傳
>
> 余鑑昌 2015.3.21

二、註解

註 1、陽羨：宜興古稱陽羨、荊溪。

註 2、丸土：指宜興紫砂土。

註 3、樹癭：指壺祖供春所製樹癭壺，又樹癭壺型仿銀杏樹癭而名之。

三、詩文大意

宜興紫砂土世上獨一無二，紫砂土適合製作茶壺、茶具，紫砂土為團聚體泥料，泥料有內外相連相通特殊雙氣孔，明正德年吳頤山在金沙寺苦讀，書僮供春捏土成樹癭壺，（供春仿寺僧捏土塑壺自成大家）紫砂工藝能師、巧匠代代相傳，使技藝薪火發揚而不墜。

詩說陶瓷（25 首之 21 ～ B）

一、七言詩

紫砂壺

霧繞翠欉摘青衣

山澗靈水井中泉

花素筋囊紫砂器

煮茗傳香人間禪

余鑑昌 2016.6.5

二、註解

註 1、翠欉：茶樹。

註 2、青衣：茶葉。

註 3、山澗：山泉。

註 4、靈水：河水。

註 5、花：紫砂壺之花器。

註 6、素：紫砂壺之光器。

註 7、筋囊：紫砂壺之筋囊器。

三、詩文大意

第一句茶樹之茶的描述（茶），第二句泡茶之水的描述（水），

第三句泡茶之壺的描述（器），第四句泡茶泡出的禪意（意）

詩說陶瓷（25首之22）

一、七言詩

德化白瓷

青雲飄雲連峰雲

飛雪舞雪滿天雪

潔瓷雅瓷德化瓷

留白奇白中國白

余鑑昌　2015.4.4

二、註解

本首無押韻，但每句第二、四、七字同字。

三、詩文大意

青瓷像白雲飄向連綿峰嶺，在峰嶺間風生雲起，
白瓷像滿天飛雪紛飛，雪舞飄舞舞出滿天盈白，
瓷胎潔白清雅，世人交加稱讚，德化瓷受好評，
德化白瓷留白留奇白，德化白世人又稱 中國白。

詩說陶瓷（25 首之 23）

一、七言詩

石灣陶

珠江水沸繞羊城

佛山側出石灣瓦

巧腕塑捏成公仔

姿態栩生民間陶

余鑑昌 2015.3.21

二、註解

註 1、羊城：即廣州。

註 2、瓦：即陶土。

三、詩文大意

南方第一大河珠江，江水繚繞羊城，

城郊之側，佛山出了聞名的石灣陶，

匠工藝師，運用妙指捏製石灣公仔，

公仔栩栩如生，是民間陶藝的佳品。

詩說陶瓷（25 首之 24）

一、七言詩

臺灣陶瓷

景麗碧翠境如畫

峻岳流湍蓬萊島

鶯傲山城玉峰下

瓷技陶藝展高超

余鑑昌 2015.12.26

二、註解

1、峻岳流湍：臺灣高山連峰河短流急。

2、蓬萊島：臺灣昔稱蓬萊島。

3、鶯傲：鶯歌如鸚（鶯、鷹）傲巨石而得名。

4、山城：苗栗又稱山城。

5、玉峰下：南投位在玉山之下。

三、詩文大意

峻岳峰嶺相接連，山高水短湍流急促，是寶島臺灣天然風貌，
青翠碧綠平野逶邐，秀景清麗妙姿處處，寶島風光如詩如畫，
鶯歌窯燒，三義柴窯燒，南投水里蛇窯，瓷技陶藝與時轉型，
陶瓷新文創結合觀光產業獨樹再造，結合嶄新驛動迎向世界。

詩說陶瓷（25 之 25）

一、七言詩

詩說陶瓷之後
土煉陶瓷地開處
火昇爐窯天映霓
花落花謝成花祭
花開花盛飄花季

余鑑昌 2015.3.22

二、註解

花開花季：意指新陶瓷的創新。
花落花祭：意旨舊陶瓷的沒落。

三、詩文大意

陶土、瓷土由大地採掘澄練，成為陶瓷之胎，
胎土入窯火舌一片紅通，堆疊寫出陶瓷歷史，
陶瓷代代不同，繁華過後如同花落成為花祭，
傳承有序又有新品橫出，如同花開成為花季。

淬鍊 五味俱全品陶瓷

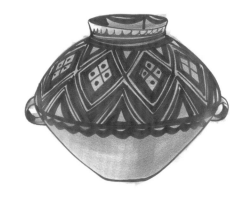

第四章

Q 版詩 25 首

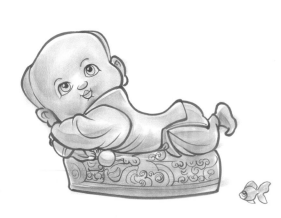

122

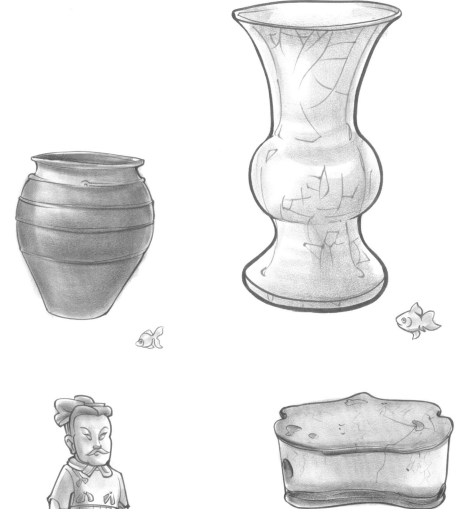

陶瓷之前（25 首之 1）

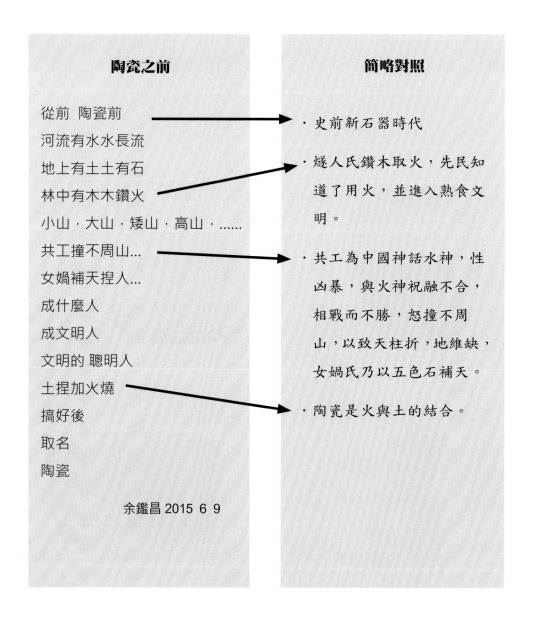

陶瓷之前	簡略對照
從前 陶瓷前	・史前新石器時代
河流有水水長流	
地上有土土有石	・燧人氏鑽木取火，先民知
林中有木木鑽火	道了用火，並進入熟食文
小山・大山・矮山・高山・……	明。
共工撞不周山…	・共工為中國神話水神，性
女媧補天捏人…	凶暴，與火神祝融不合，
成什麼人	相戰而不勝，怒撞不周
成文明人	山，以致天柱折，地維缺，
文明的 聰明人	女媧氏乃以五色石補天。
土捏加火燒	・陶瓷是火與土的結合。
搞好後	
取名	
陶瓷	

余鑑昌 2015 6 9

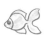

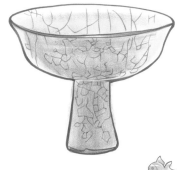

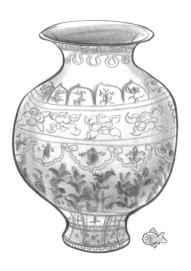

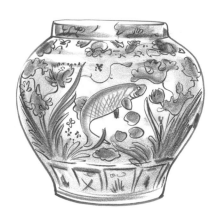

彩陶（25首之2）

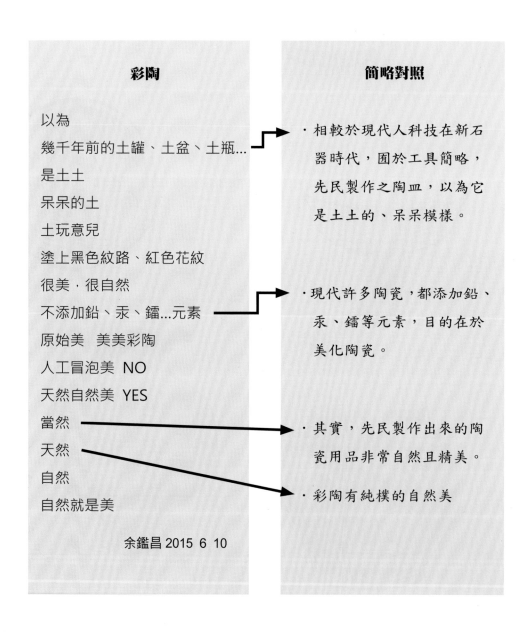

彩陶

以為
幾千年前的土罐、土盆、土瓶...
是土土
呆呆的土
土玩意兒
塗上黑色紋路、紅色花紋
很美，很自然
不添加鉛、汞、鐳...元素
原始美　美美彩陶
人工冒泡美　NO
天然自然美　YES
當然
天然
自然
自然就是美

余鑑昌 2015 6 10

簡略對照

．相較於現代人科技在新石
器時代，囿於工具簡略，
先民製作之陶皿，以為它
是土土的、呆呆模樣。

．現代許多陶瓷，都添加鉛、
汞、鐳等元素，目的在於
美化陶瓷。

．其實，先民製作出來的陶
瓷用品非常自然且精美。

．彩陶有純樸的自然美

彩陶～Q版漫畫

　　彩陶～彩陶文化在新石器時代時期又稱仰韶文化，距今約五千年至七千年間，表現出農牧為主的文化，主要分佈在渭水、汾河、洛水一帶的中原地區。

　　彩陶，以泥紅陶等陶土，彩繪出幾何圖型，象生「動、植物」等紋飾，手製成甑、灶等日常用品。由彩陶的手工陶製工藝可以反映出該時期人們社會、生活、經濟等狀況。

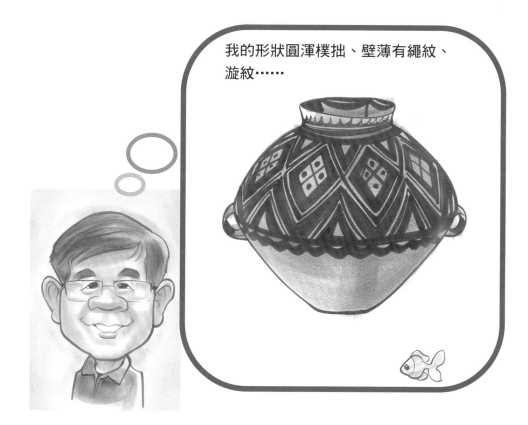

我的形狀圓渾樸拙、壁薄有繩紋、漩紋……

黑陶（25 首之 3）

黑陶	簡略對照
770　　　7319	・現代年輕人喜歡以數字代號一定意思
（親親你）（天長地久）	
火與土「麻吉」	・火與土相結合，能結合出「好」結果，以現代人通俗語稱為「麻吉」
時間玩接龍	
今天接昨天　明天接今天	
陶土來接接	
彩陶接黑陶　黑陶跟彩陶	
90　　90　　90	・現代年輕人喜歡以數字代號一定意思
（go）（go）（go）	・去、去、去
土裏挖出　土做的陶	
火燒的陶	
是黑色	
看了　又看　再看	
手勢稱讚	・以年輕人直白口吻形容
比出大拇指	
說聲：耶　是的	

余鑑昌 2015 6 11

黑陶～Ｑ版漫畫

　　黑陶～黑陶文化屬於新石器時代晚期又稱龍山文化，距今約四至五千年，以表現農、牧業為主的文化，主要分佈在黃河中、下游地區。

　　黑陶文化製作工藝相較彩陶文化更為成熟，其器型渾圓質樸，所製器物其器壁較薄，外壁遺留同心輪紋痕跡，紋飾以繩紋、格紋等為主，器型有盆、盤、杯、鼎等，反映出當時人們的社會、生活、經濟的狀況。

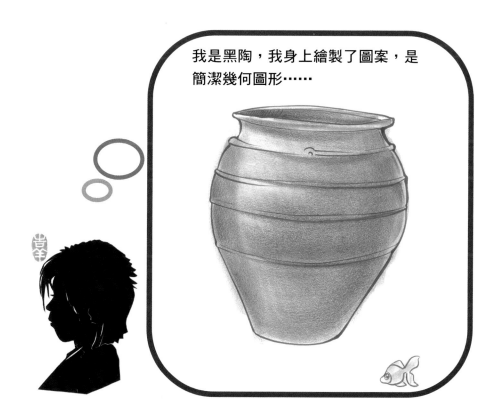

我是黑陶，我身上繪製了圖案，是簡潔幾何圖形……

兵馬俑（25首之4）

兵馬俑

皇帝老子玩泥巴

大玩偶 叫人做

做出

千個 萬個 千萬個大公仔

列隊 排隊

排隊 列隊

靜靜 -- 地下

乖乖站著 蹲著 睜開眼

一覺睡了二千多年

重見天日 這天

知道了 認識了

兵馬俑

酷酷 炫炫 拉風

成為世界奇蹟

余鑑昌 2015.6.7

簡略對照

‧兵馬俑像是泥巴大公仔

‧始皇帝命人製作冥國雄兵

　～兵馬俑

‧-- 為火星文之睡覺的意思

‧年輕人通俗用語

兵馬俑～Q版漫畫

　　兵馬俑～兵馬俑是保護始皇帝陵寢的冥國雄兵。據知西安1、2、3號兵馬俑挖掘出各式兵馬俑總數約8000件，由於始皇帝陵墓宏偉及兵馬俑數目龐大，已被聯合國教科文組織批准列入「世界遺產名錄（被譽為世界第八大奇蹟）」。兵馬俑有武士俑、跪射俑、立射俑、騎兵俑等，個個形神皆備，其中武士俑貌魁身偉，平均身高180公分以上。2008年由環球電影公司發行的「神鬼傳奇3」，戲中的兵馬俑似乎是站在西方人的角度而將其塑造成妖魔鬼怪，但另一層意思也經由兵馬俑敘述出秦國兵力的強大。

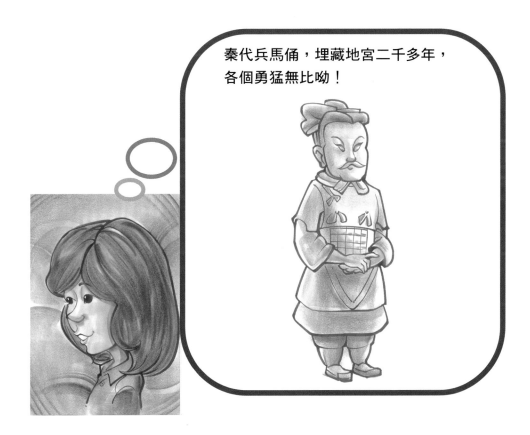

秦代兵馬俑，埋藏地宮二千多年，各個勇猛無比呦！

秦磚漢瓦（25首之5）

秦磚　漢瓦

磚是磚頭

瓦是瓦片

磚頭　瓦片　不就是磚和瓦

很普通　很一般　有啥特別

可是

秦朝的磚　漢代的瓦

真的很不一樣

為什麼不一樣

前一句已經說了呀

就是

真的很不一樣

余鑑昌 2015. 6. 9

簡略對照

‧無厘頭式自說自話

漢瓦～Q版漫畫

　　漢瓦～漢代建築物中「秦磚」與「漢瓦」是皇室宮殿建築的重要構件。

　　漢瓦，是宮殿屋宇頂上之檐際瓦飾，亦即屋頂上瓦瓦堆疊相連，其中最底部的叫「底瓦」，而瓦底前端有圓形或半圓形的頂緣叫「筒瓦」，此外筒瓦居瓦的前端在眾瓦中位在前端的位置，具有阻擋作用，故稱「瓦當（當即擋之意）」。

　　漢代瓦當，雄健樸實，具有很高的藝術性，在建築構件中備受後人稱許。

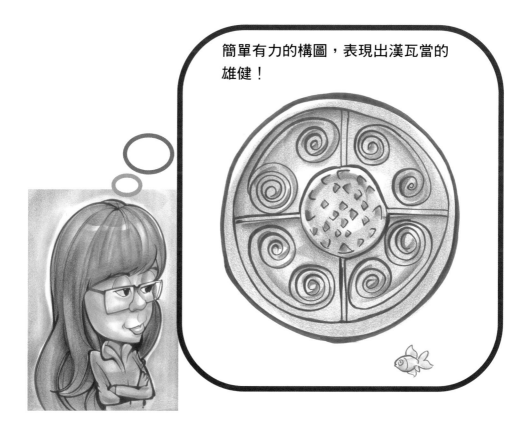

簡單有力的構圖，表現出漢瓦當的雄健！

唐三彩（25首之6）

唐三彩

唐三彩
親親我的寶貝
可愛娃娃
胖胖不肥呦
胖娃畫上漂亮顏色
討人喜歡
博物館裏擺放
這國寶很殺 很跩
想要 想帶
到販賣區
付 $ 仿唐三彩是你的
否則不然 不是你的

余鑑昌 2015.6.7

簡略對照

· 唐三彩仕女俑，其體態豐腴卻不臃腫

· 付 $、付錢，買個仿唐三彩帶回去。

唐三彩～Q版漫畫

　　唐三彩～顏色瑰麗距今有千年歷史，以黃、綠、白三色出現最多，型態有貴婦、文臣、武將、胡人、天王、駱駝、馬、牛等不同造型，它們表現了當時生活與社會的風貌。

　　唐三彩人物，大都飽滿豐腴，反映唐代對圓胖有喜好的傾向，惟人物雖然胖嘟嘟，但神韻自然、體態幽雅，其中仕女貴婦世人讚譽「肥而不臃」。

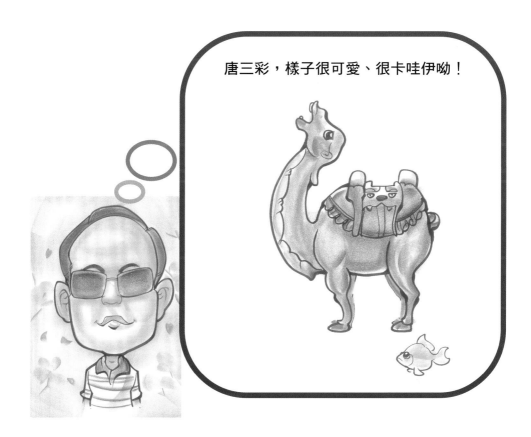

唐三彩，樣子很可愛、很卡哇伊呦！

汝窯（25首之7）

汝窯

古人有學問

說：汝為魁

我有努力給他想

但是 沒有給他懂啦

帶一個？號

問老師...

老師說：魁就是第一名

　　　汝為魁

　　　意思就是～

　　　瓷器宋朝排第一的瓷器

聽完

原來如此 瞭了 明白了

　　　　　余鑑昌 2015.6.7

簡略對照

· 一般人不瞭解為何汝為魁，所以心中會有問號

· 五大名窯為汝窯、官窯、哥窯、定窯、鈞窯，以汝窯為魁首。

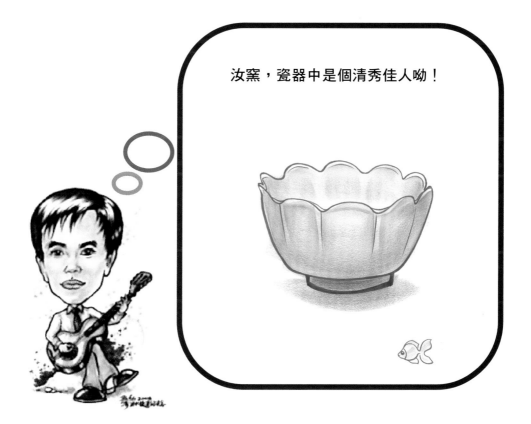

汝窯～Q版漫畫

　　汝窯～開窯時間不長且數量稀少，據稱流傳品在百件以下（有78件說，亦有76件說，有60餘件說…，其中台北故宮存藏21件），汝窯釉色以爽朗的天青色為主，觀之令人視覺舒坦爽俐，此外汝窯顏色有粉青、月白等色，由於胎佳色美故有「汝為魁」之美譽。

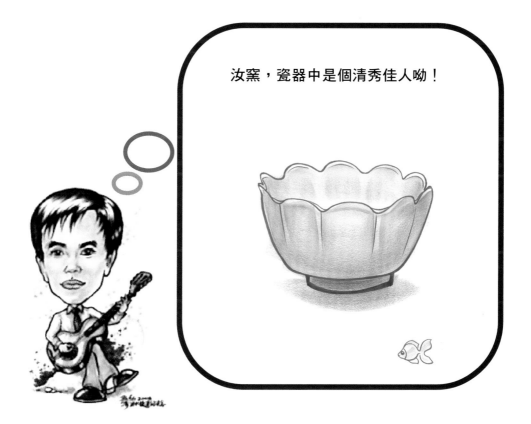

汝窯，瓷器中是個清秀佳人呦！

官窯（25 首 8）

官窯

看官窯
別把汝窯當官窯
別把哥窯當官窯
不看官窯
不知道它與汝窯不同
不看官窯
不知道它與哥窯不同
看　別隨便看
看　要仔細看
看了又看
官窯確實似汝窯
官窯確實像哥窯

余鑑昌 2015　6　11

簡略對照

· 官窯胎釉形成的開片，似
　汝窯開片，也似哥窯大開
　片

· 必須有一定涉獵之人才能
　區別它們之不同

官窯～Q版漫畫

　　官窯～宋朝時由朝廷專設的瓷窯，所製造的瓷器工藝精湛、釉色晶瑩、造型端雅，由於生產之瓷器為宮廷御用，故稱「官窯」。

　　官窯，在北宋時窯址在汴京（現在之河南開封），而今汴京窯址已埋入地底；南宋時在杭州當時稱臨安，有「修內司窯」與「郊壇下窯」。

　　臺北故宮存藏有官窯青瓷貫耳壺、官窯青瓷尊等精美神品。

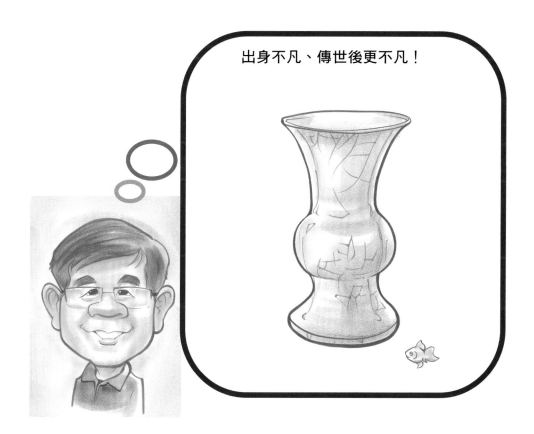

哥窯（25首之9）

哥窯

很奇怪
不很奇怪，有點奇怪
到底奇怪不奇怪
相害不奇怪
兄弟相害有點奇怪
兄弟相害 成名
很奇怪的非常奇怪
章生一　章生二　兩兄弟
弟弟害哥哥　瓷釉偷加料　意外
變得更意外
像是　冰　裂開的紋路
很自然　很美麗　很受人喜愛......
害出美好結果
害出響亮哥窯
只是奇怪
怎麼以後不再有這種「好」奇怪

余鑑昌 2015 6 8

簡略對照

· 用繞口令之語氣，陳述章
生一、章生二兄弟相爭的
傳說

· 產生天外飛來的意外，形
成哥窯百級碎之殘缺美

· 這種「好」的意外，可以
多多益善，但後來變成絕
響

哥窯～Q版漫畫

哥窯～為宋代五大名窯之一，濃淡皆有，但以青為主，器型上緣呈紫色稱「紫口」，底足呈鐵褐色稱「鐵足」，又大部分器身有類如冰裂之紋稱「開片」，而片片之線紋其色黑黃相間稱「金絲鐵線」，此外釉內含氣泡如沫聚如珠現稱「聚沫攢珠」。

哥窯係宮庭精美製品，數量不多，由製瓷工藝反映了北宋當時社會富裕及濃厚人文氣息。

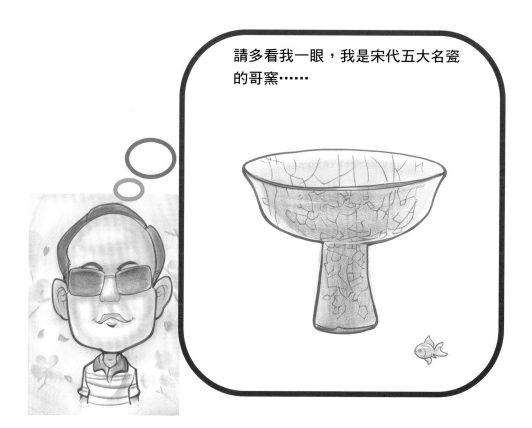

定窯（25 首之 10）

<table>
<tr><td>定窯</td><td>簡略對照</td></tr>
<tr><td>

定窯叫定瓷

有很白

有不很白

有不是白

很白或不很白叫定白

不是白　非定白　不如叫定窯

可以說

定白是定瓷

定瓷是定窯

不可說

定窯定瓷都一定叫定白

因此

別直白的說定瓷　全都是白

余鑑昌 2015 6 9

</td><td>

・用繞口定語調來平鋪直述
　描敘定瓷

・定窯以白瓷為宗，但也有
　其他顏色

</td></tr>
</table>

定窯～Q版漫畫

定窯～宋代五大名窯之一，定窯以白色聞名，古人讚譽「定州花瓷甌，顏色天下白」，定窯除白定之外，尚有紫定、黑定等其他顏色，稱定窯係窯址在宋代時在定州管轄境內。

臺北故宮珍藏的北宋定窯白瓷嬰兒枕，造型可愛、模樣逗趣，誠可謂國寶娃娃，稱之為天下第一枕當屬實至名歸。

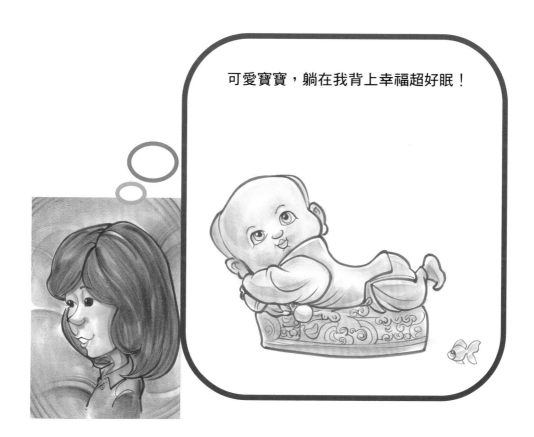

可愛寶寶，躺在我背上幸福超好眠！

淬鍊 五味俱全品陶瓷

鈞窯（25首之11）

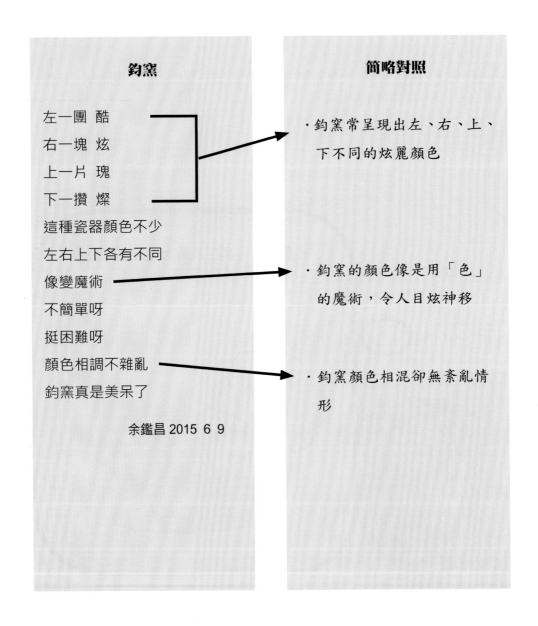

鈞窯

左一團 酷
右一塊 炫
上一片 瑰
下一攢 燦

這種瓷器顏色不少
左右上下各有不同
像變魔術
不簡單呀
挺困難呀
顏色相調不雜亂
鈞窯真是美呆了

余鑑昌 2015 6 9

簡略對照

・鈞窯常呈現出左、右、上、
下不同的炫麗顏色

・鈞窯的顏色像是用「色」
的魔術，令人目炫神移

・鈞窯顏色相混卻無紊亂情
形

鈞窯～Q版漫畫

　　鈞窯～為宋代五大名窯之一，創於唐、盛於宋，迄今發展不墜。鈞窯色瑰多變，有紫瑰、茄紫、翠青、梅青、海棠紅等，加上自然窯變萬幻，令人喜愛，臺北故宮館藏天藍紫斑如意枕，常聚集眾人目光焦點。

窯變天然靈動，酷炫彩姿是我的特點唷！

青花瓷（25 首之 12）

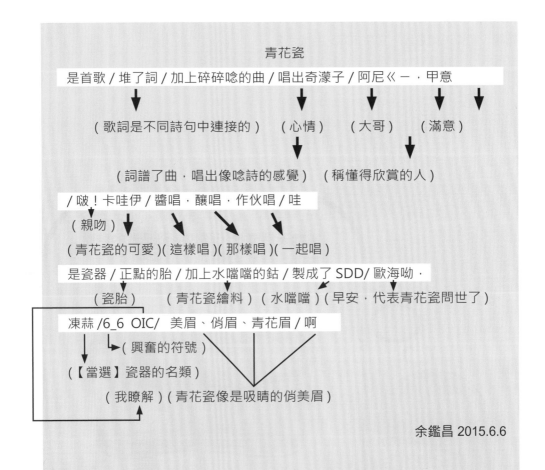

青花瓷

是首歌 / 堆了詞 / 加上碎碎唸的曲 / 唱出奇濛子 / 阿尼ㄍ一‧甲意

（歌詞是不同詩句中連接的）　（心情）　（大哥）　（滿意）

（詞譜了曲，唱出像唸詩的感覺）　（稱懂得欣賞的人）

/ 啵！卡哇伊 / 醬唱，釀唱，作伙唱 / 哇

（親吻）

（青花瓷的可愛）（這樣唱）（那樣唱）（一起唱）

是瓷器 / 正點的胎 / 加上水噹噹的鈷 / 製成了 SDD/ 歐海呦‧

（瓷胎）　　（青花瓷繪料）　（水噹噹）（早安‧代表青花瓷問世了）

凍蒜 /6_6 OIC/　美眉、俏眉、青花眉 / 啊

（興奮的符號）

（【當選】瓷器的名類）

（我瞭解）（青花瓷像是吸睛的俏美眉）

余鑑昌 2015.6.6

註：以現代青年人常用之火星文，火星符號、諧音等，敘述出青花瓷的美。

青花瓷～Q版漫畫

　　青花瓷～製作時先是在素色瓷胎以「鈷」顏料描繪其上，描繪完成後再將器物表面塗上無色或淺色的釉，接著置於窯爐燒製，製作的成品呈白底藍花，極為美麗動人。

　　世人對青花瓷的喜愛是跨時代與國度，也使青花瓷成為了陶瓷世界中重要的標誌。

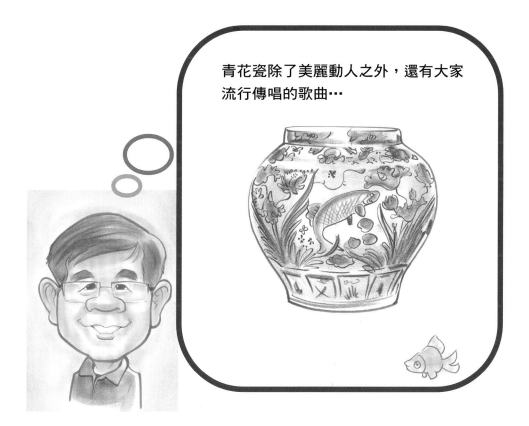

青花瓷除了美麗動人之外，還有大家流行傳唱的歌曲…

釉裏紅（25 首之 13）

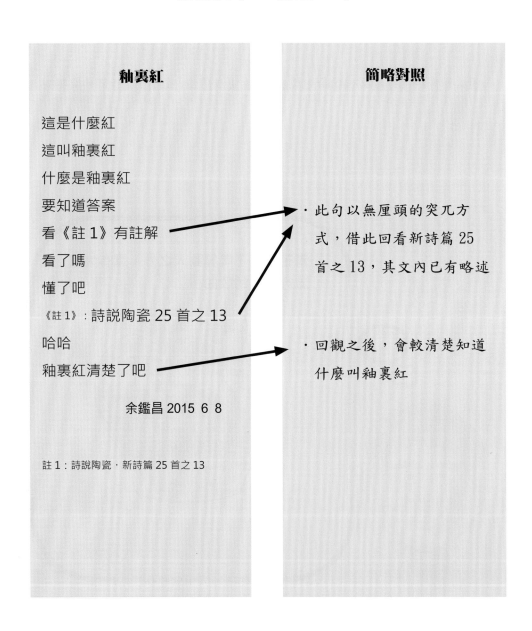

釉裏紅

這是什麼紅
這叫釉裏紅
什麼是釉裏紅
要知道答案
看《註 1》有註解
看了嗎
懂了吧
《註 1》：詩說陶瓷 25 首之 13
哈哈
釉裏紅清楚了吧

余鑑昌 2015 6 8

註 1：詩說陶瓷‧新詩篇 25 首之 13

簡略對照

‧ 此句以無厘頭的突兀方
　式，借此回看新詩篇 25
　首之 13，其文內已有略述

‧ 回觀之後，會較清楚知道
　什麼叫釉裏紅

釉裏紅～Q版漫畫

　　釉裏紅～即瓷器釉下施以銅元素之著色劑，燒成後呈現出紅色調。元代創燒之初，未能掌握色劑與火的控制，顏色明顯不夠明快鮮活，所燒造的釉裏紅其色調偏灰偏黑，直至明代技藝趨於成熟。由於釉裏紅燒造不易，故有「十窯九不成」之說。

　　臺北故宮博物院館藏有明‧洪武「釉裡紅牡丹紋大碗」、「釉裡紅三友玉壺春瓶」等珍品。

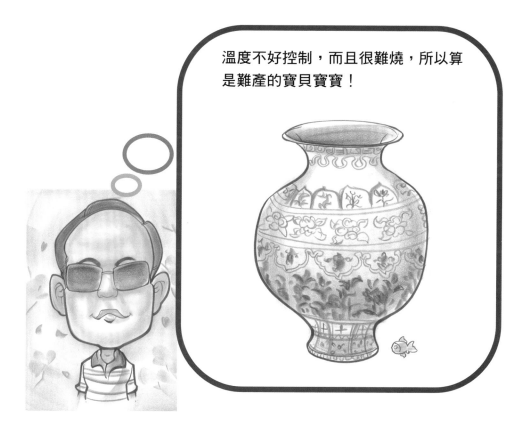

溫度不好控制，而且很難燒，所以算是難產的寶貝寶寶！

青花釉裏紅（25 首之 14）

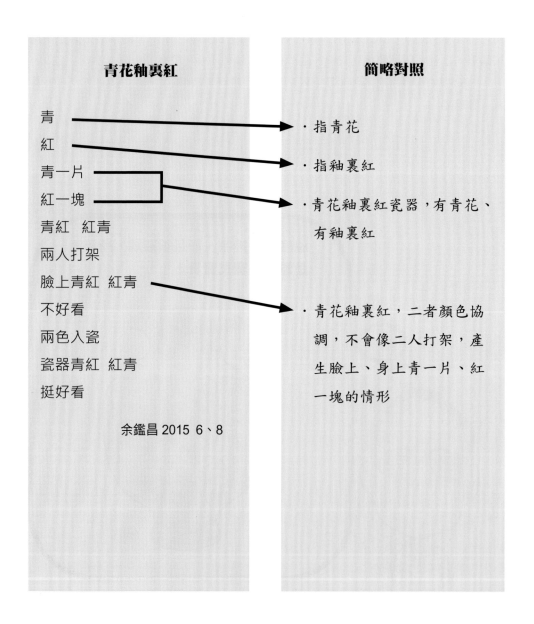

青花釉裏紅

青
紅
青一片
紅一塊
青紅　紅青
兩人打架
臉上青紅　紅青
不好看
兩色入瓷
瓷器青紅　紅青
挺好看

余鑑昌 2015 6、8

簡略對照

・指青花

・指釉裏紅

・青花釉裏紅瓷器，有青花、
　有釉裏紅

・青花釉裏紅，二者顏色協
　調，不會像二人打架，產
　生臉上、身上青一片、紅
　一塊的情形

青花釉裏紅～Q 版漫畫

　　青花釉裏紅～青花、釉裏紅均屬釉下施彩。其中青花以鈷為著色劑,而釉裏紅則以銅為著色劑,由於銅在高溫下易揮發,故鈷、銅著色劑繪於素胎上復施釉再高溫燒造,二者在同一溫度中很難成功燒成大件瓷器,故有「大器難成」之說。

　　青花與釉裏紅成功燒在同一瓷器上,以古代當時科技而言,是難以想像的,由此可知在臺北故宮博物院珍藏的「青花釉裏紅波濤雙龍紋高足碗」是火、土、釉相結合的奇蹟。

五彩（25 首之 15）

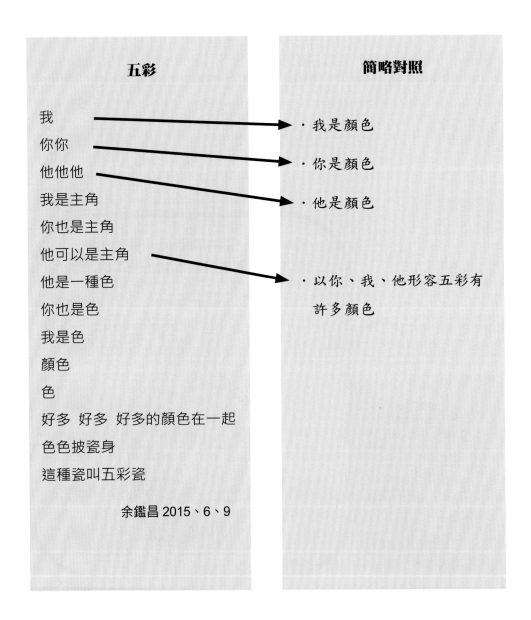

五彩

我

你你

他他他

我是主角

你也是主角

他可以是主角

他是一種色

你也是色

我是色

顏色

色

好多　好多　好多的顏色在一起

色色披瓷身

這種瓷叫五彩瓷

　　　　　余鑑昌 2015、6、9

簡略對照

‧我是顏色

‧你是顏色

‧他是顏色

‧以你、我、他形容五彩有

　許多顏色

五彩～Q版漫畫

　　五彩～五彩與鬥彩相似。前者之釉下青花，不僅僅勾畫線條輪廓，進而直接繪成完整圖案；後者，是先用釉下青花勾畫線條輪廓，然後在輪廓內施其他顏色。

　　五彩，其顏色繽紛且協調，令人賞心悅目，是瓷器家族華麗的品種。

爺們是鬥彩的大哥，咱的顏色可多著呢！

鬥彩（25首之16）

鬥彩

比畫 比鬥

別苗頭

難分誰勝誰負

難分是高是低

難分何強何弱

比色五顏六色

爭勝 爭強 爭高 別苗頭

鬥彩比鬥顏色

不比拳頭大小

不比手大 拳頭大

比鬥顏色 爭奇艷

比顏色五花八門

余鑑昌 2015 6 9

簡略對照

・鬥彩瓷像是顏色在相互
「比劃」、相互「比鬥」，
相互別苗頭

・鬥彩瓷，色之巧、色之
妙，看看著名的鬥彩雞
缸杯、嬰戲杯便能知曉

鬥彩～Q版漫畫

鬥彩～鬥意指相鬥、相爭艷，亦即鬥彩瓷器將「釉下青花」與「釉上彩」二種工藝相結合，形成釉下青花及釉上彩之間相互鬥豔比色。

明代成化年間所制鬥彩瓷器備受推崇，其中以「花鳥高足盃」、「鬥彩雞缸杯」、「嬰戲紋杯」等名器享譽於世。

我是釉下青花，你是釉上彩，咱倆鬥一鬥，看看誰比較亮眼……

霽藍（25 首之 17）

霽藍

藍籃
藍色搖籃
海水色藍
比海還藍
什麼藍 霽藍
聰明人 巧思＋妙手＋鈷
捏捏捏捏土 塑塑土 燒燒土
做成全身藍
非常十分藍
藍色搖籃
搖出漂亮藍色
這般藍 這種瓷
霽藍瓷

余鑑昌 2015 6 11

簡略對照

· 霽藍的藍，其實有不同程
 度的藍，猶如藍色的搖籃

· 標準的霽藍其藍色比海藍
 更藍

· 藍色的形成是以「鈷」料
 為色劑

· 巧思、妙手捏土，塑土後
 入窯燒成美美藍瓷

霽藍～Q版漫畫

　　霽藍～又稱「祭藍」、「積藍」，以氧化鈷作為色劑在高溫下一次燒製而成，通體披著雅沉的藍色，佳品靛藍而潔爽明亮。

　　青、藍二色是古人所喜愛的顏色，此由清末・許之衡在《欽流齋說瓷》一書載有「古瓷尚青，凡綠也、藍也，皆以青括之」可得而證。

　　明代宣德年製霽藍瓷評價極高，此外清代雍正時期所製佳品亦不遑多讓。

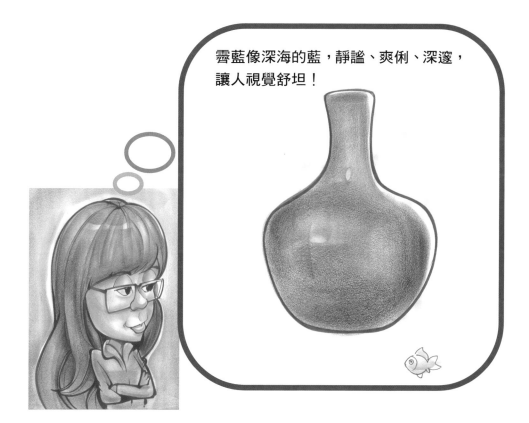

霽紅（25 首之 18）

霽紅

不過　是一團土
不過　是用火燒
不過　是一片紅
只是不過
不過不只
人人喜歡　歡喜
因為　霽紅蠻紅
因為　紅是富貴
聽到富貴誰不喜歡
所以
不奇怪　霽紅本該很紅

　　　　　余鑑昌 2015 6 8

簡略對照

・火與土的結合成美瓷（陶）

・以繞口令方式表現對霽紅
　瓷的紅色禮讚

・華人大都喜愛紅色，認為
　紅色代表大吉大利

霽紅～Q版漫畫

　　霽紅～又稱「霽紅」、「積紅」，創燒明朝初年，明代對紅色情有獨鍾，原因在於皇帝朱姓，而霽紅艷若朱霞，朱即紅也，因此明代皇室喜好帶有紅色之瓷器，並包括了釉裏紅、青花釉裏紅。

　　霽紅瓷燒造不易，明代時祭紅燒製技術曾一度失傳，直至清初盛世再啟燒造，據清宮內務府造辦處檔案記載，雍正皇帝下旨年羹堯、唐英領旨督辦，經多年努力終於復燒成功，世人喜愛它迄今不墜。

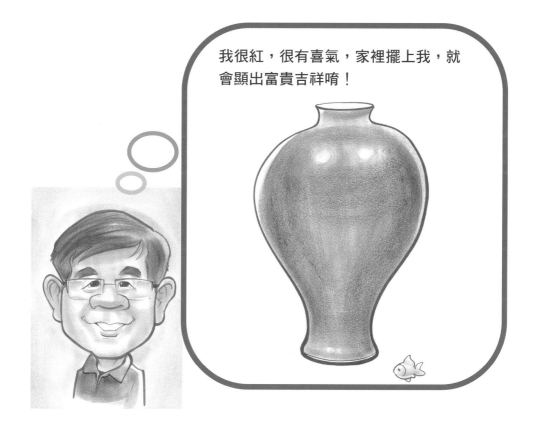

我很紅，很有喜氣，家裡擺上我，就會顯出富貴吉祥唷！

粉彩（25 首之 19）

粉彩

是嫩嫩
像粉面
像粉餅
一個是形容人
一個是化妝品
都嫩嫩
很嫩嫩
真嫩嫩
粉彩
彩料粉嫩的畫在瓷上
這種瓷器
是粉嫩嫩嬌滴滴的瓷
粉粉嫩嫩
粉嬌滴滴
粉好看

余鑑昌 2015 6 10

簡略對照

‧無厘頭的方式，以人的「人
　臉顏面」入題

‧無厘頭的方式以女人常使
　用之「化妝」粉餅入題

‧總之粉彩，以淡雅的顏色
　塗繪瓷身，由於色淡見
　雅，故粉彩又稱輭彩

粉彩～Q版漫畫

　　粉彩～是由五彩基礎上枝分脈出，其內添加了白色彩料「玻璃白」，由於「玻璃白」彩料以渲染技法可表現出迷濛、乳動的效果，使粉彩瓷視覺上有粉粉嫩嫩、嬌滴滴的柔和感，因此「粉彩」又稱為「輭彩」。

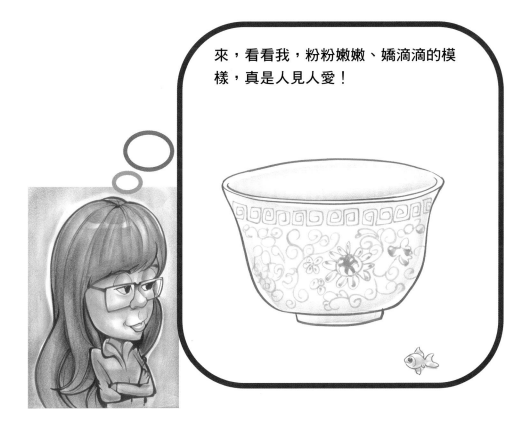

來，看看我，粉粉嫩嫩、嬌滴滴的模樣，真是人見人愛！

琺瑯彩（25 首之 20）

琺瑯彩

電視廣告
貓爪去抓
爪抓不到
瓶裏轉動那魚
貓　奇怪
人　莞薾
泥巴做成奇妙瓶子
琺瑯彩游魚轉心瓶
阿力馬幫幫忙
真火車
像哈姆雷特
這碗糕瓶子酷斃了

余鑑昌 2015.6.7

簡略對照

‧某電視廣告，貓見電視影像的「游魚轉心瓶」直覺以爪去抓魚

‧看到這則廣告使人莞薾一笑

‧以下四句現代人無厘頭用語

‧（啊！你嘛幫幫忙）

‧（比機車更機車，表示其色瑰絕、其藝浩繁）

‧（太高深了，聽不懂）

‧顏色濃豔（硬彩）酷斃了

琺瑯彩～Q版漫畫

　　琺瑯彩～俗稱「古月軒」，又稱為「硬彩（有別於粉彩之軟彩）」，琺瑯瓷是釉上彩瓷，有清一朝盛世三代為宮廷御用品，製作工序浩繁，大都由皇帝欽命督造，用以饋贈賞賜親王、大臣、外國王公等，由於器身彩繪色炫斑斕、光彩奪目，在瓷器的技藝上可謂頂達巔峰。

　　臺北故宮博物院館藏「霽青描金鏤空游魚轉心瓶」，是琺瑯彩瓷的精品，也代表彩繪瓷器登峰造極之作。

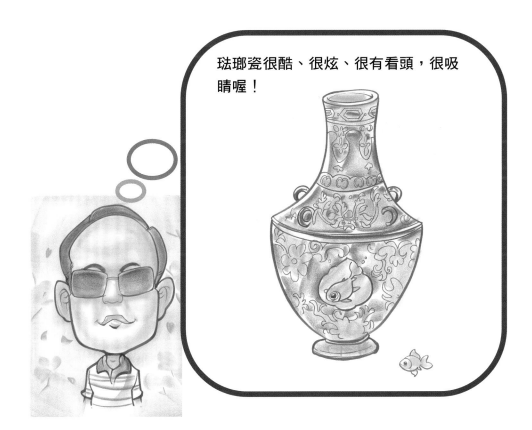

琺瑯瓷很酷、很炫、很有看頭，很吸睛喔！

紫砂壺（25 首之 21）

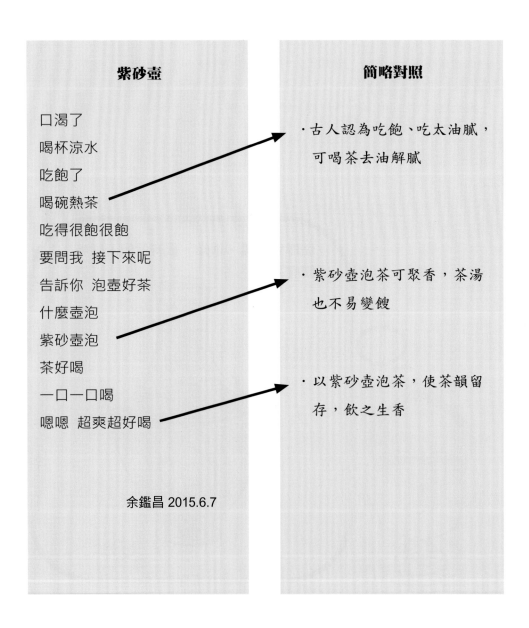

紫砂壺	簡略對照
口渴了 喝杯涼水 吃飽了 喝碗熱茶	・古人認為吃飽、吃太油膩， 可喝茶去油解膩
吃得很飽很飽 要問我 接下來呢 告訴你 泡壺好茶 什麼壺泡 紫砂壺泡	・紫砂壺泡茶可聚香，茶湯 也不易變餿
茶好喝 一口一口喝 嗯嗯 超爽超好喝	・以紫砂壺泡茶，使茶韻留 存，飲之生香

余鑑昌 2015.6.7

紫砂壺～Q版漫畫

　　紫砂壺～雖然製成品之顏色數十近百種，但基本上是由柴泥、紅泥（細目的為朱泥）、本山綠泥三種特殊陶土紫砂礦土所構成，也就是由三種基本泥料依不同比例組合或加上添加物質而組成。由於紫砂礦土為特殊陶土，有特殊的雙氣孔產生絕佳透氣性，故泡茶以紫砂壺茶香易自然流露散放，此外反覆沖泡後，茶油亦可附著於壺身而形成沉雅之光，因而優良的紫砂壺兼具實用性及收藏性，以紫砂陶土製作之陶作品，除了砂壺外尚有塑器、小品、盆、爐等。

德化白瓷（25 首之 22）

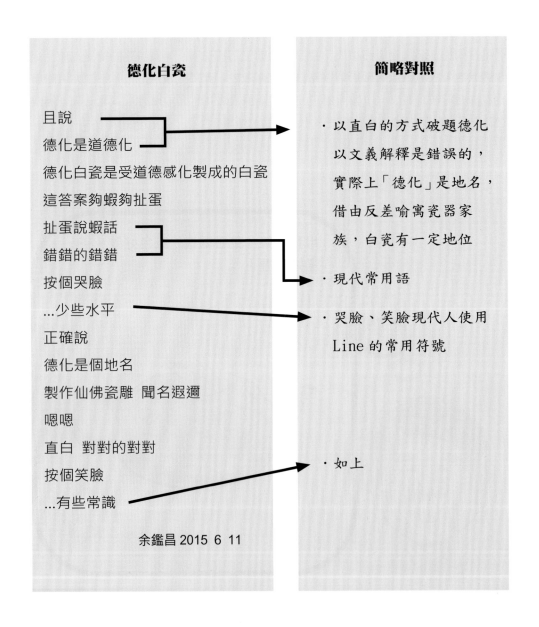

德化白瓷	簡略對照
且說 德化是道德化 德化白瓷是受道德感化製成的白瓷 這答案夠蝦夠扯蛋	・以直白的方式破題德化 　以文義解釋是錯誤的， 　實際上「德化」是地名， 　借由反差喻寓瓷器家 　族，白瓷有一定地位
扯蛋說蝦話 錯錯的錯錯 按個哭臉	・現代常用語
...少些水平 正確說 德化是個地名 製作仙佛瓷雕　聞名遐邇 嗯嗯 直白　對對的對對 按個笑臉	・哭臉、笑臉現代人使用 　Line 的常用符號
...有些常識	・如上

余鑑昌 2015 6 11

德化白瓷～簡易素描

德化白瓷～產製地在福建德化縣，顧名思義德化瓷以白瓷為主，但白瓷也有不同色調的「豬油白」、「鵝絨白」、「象牙白」、「蔥根白」等；造型上除了實用器皿、文房四寶外，以仙、佛、人物居多，其中被譽為「宗教雕塑藝術第一人」之「何朝宗」，為明代嘉靖、萬曆年間人。

北京故宮博物院珍藏有何朝宗製的「盤膝觀音」、「達摩」德化白瓷作品。

注意看看，我以素雅潔白聞名，現代德化白瓷、還有玉紅白瓷…！

石灣陶（25 首之 23）

石灣陶	簡略對照
佛山黃飛鴻 無影腳 葉問 1、2 集 詠春拳 佛山師傅功夫了得 拳腳罩得住 電影電視演過　好多人知道啊 佛山石灣陶大大的有名 我知道 我不知道你知不知道	·武打片傳奇代表人物黃飛鴻、葉問均是佛山人 ·許多人看過賣座的功夫片，知道佛山有黃飛鴻、葉問，但佛山著名的石灣陶有些人卻不知道 ·佛山石灣陶有人知道，也有人不知道，不知道你知道不知道佛山有石灣陶 （繞口令方式用語）

余鑑昌 2015.6.8

石灣陶～Q版漫畫

　　石灣陶～明、清時代開始興盛，陶匠藝師除了製作花插、文具等實用器物外，也捏塑許多仙、佛、僧、道、花、鳥、魚、蟲等造型陶品，石灣陶塑以民間陶技為主，評價上屬於世俗陶製品，但其中不乏流露王室貴冑餘韻者。

　　石灣陶的人物陶作，神形栩栩如生，粵人稱之「石灣公仔」。

可愛的公仔，非我莫屬！

台灣陶瓷（25 首之 24）

波浪溢過來溢過去／大海有番薯／番薯仔　講古／古早　古早／

（臺語海浪打過來打過去）（臺灣像番薯　是海中之島）（從前　從前）

（臺灣子弟說從前）

金費個仔　ㄎㄎㄎ／↑↓←　→　好ㄅㄧㄤˋ／五二〇一三一四

（臺灣國語火星文，金～真費～會　ㄎㄎㄎ～笑，意指臺灣子弟真會做陶瓷）

（火星文符號：上下左右做的好棒，意思是全方位的技術）

（做出來的陶瓷藝品，我愛你一生一世五二〇一三一四）

落霍後　霍Ａ停／輪家　＾_＾／春天攔再來／3Q／肉紋笑

（雖然陶瓷業，曾經下過大雨【曾經沒落】，但雨會停下【臺語音落，雨臺語音霍】）

（臺灣陶瓷有許多人喜歡，很多人高興擁有它【輪家臺灣國語即人家，＾_＾火星符號喜歡的意思】）

（臺灣陶瓷業春天又再來）（謝謝）（只要努力，好作品會讓人會心一笑）

<div align="right">余鑑昌 2016.1.10</div>

註：臺語用句為寫作體材。

臺灣陶瓷～簡易素描

　　臺灣陶瓷～發展上受中華陶瓷文化及日本陶瓷文化影響，有著特殊不同的風韻。

　　鶯歌被譽為「臺灣的景德鎮」，曾經是臺灣陶瓷的最大生產重鎮；而千變萬化的柴燒，大都來自苗栗的柴窯燒；南投曾以柴蛇窯大量生產大水缸、日用等陶皿。

　　現今臺灣陶瓷注重創意，並結合觀光而衍生陶瓷 DIY，使陶瓷展現新活力，近年與觀光結合並有陶瓷 DIY。

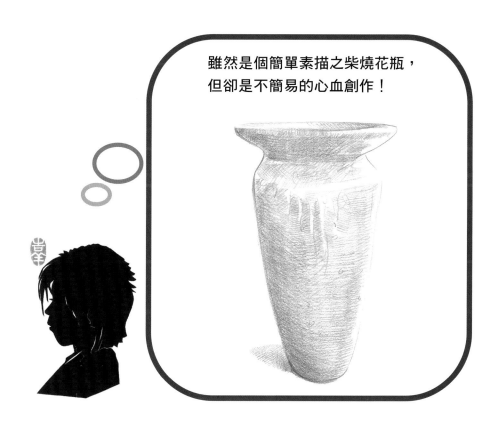

雖然是個簡單素描之柴燒花瓶，
但卻是不簡易的心血創作！

陶瓷之後（25 首之 25）

陶瓷之後

以前人 ㄏㄠˋ 呆
現代人 ㄐㄧㄥˇ ㄎㄧㄠˋ
以前人玩泥巴、玩石頭...
現代人玩手機、電腦、平板...
怎麼比
不能比
無法比
別去比
怎麼留下泥巴陶瓷
有一個辦法
＄＄分開買
＄買手機、電腦、平板
＄也買泥巴、石頭...為了...
為了留了一點傳承

　　　　　　余鑑昌 2015 6 10

簡略對照

・時代在更替，每個時代
　（期）喜好也有不同

・以前人玩陶瓷、玉石等

・現代人玩電子產品

・現代多數年輕人對文物缺
　乏愛好

・現代人傾向功利主義，如
　何藉由功利之「增值」概
　念，在某種程度使文物得
　到傳承，是件好事

・現代人喜歡直觀的物品或
　科技的產品，文物則屬少
　數族群所喜愛，在功利社
　會花一點＄，培養對文物
　些許興趣，是傳承、是好
　事。

第五章

由「詩」、「書」、「畫」、「曲」、「照」及文說實「物」中欣賞陶瓷

　　由「詩」「書」、「畫」、「曲」、「照」及「文說」「實物」欣賞陶瓷，由於本書詩作新詩、七言詩、Q版詩各二十五首，個人整合能力有限，難能將每一首詩均輔以書、畫、曲、物、照，尤其「物」涉及古文物及良窳優劣，因而本章乃擷取詩作其中四首，結合書、畫、曲、物、照，輔以文字簡為述說，期能由凡例四則的組合，展衍出賞析加乘效果，茲將組成介紹如下

一、組合元素：

　　（一）詩：筆者抱持無懼丟人現眼的心理，自己以硬筆書法手寫詩作。

　　（二）書：先得張炳煌教授、張太白老師書法家瀚墨揮毫，後獲林隆達教授首肯賜墨期能借書法之美增添新猷。

　　（三）畫：由梁銘毅老師揮灑紙帛，期使借靈動畫面增姿新采。

　　（四）曲：由楊和哲老師湧動音符，期盼借感人樂章增加新創。

　　（五）物：由何志隆老師、曾文生老師等陶瓷家火土創燒，期望借陶藝瓷技增色新意。

　　（六）照：由黃素味小姐按快門，期將陶瓷實品呈現美麗畫面。

二、套組賞析四則：

　　（一）賞析之一～臺灣陶瓷

　　　　「詩」、「書」、「畫」、「曲」、「物」、「照」說柴燒作品

　　（二）賞析之二～紫砂壺

　　　　（甲）1.「詩」、「書」、「畫」、「曲」、「物」、「照」說紫砂壺之五福臨門

　　　　（乙）2.「詩」、「書」、「畫」、「曲」、「物」、「照」說紫砂壺之生命蝶舞

　　　　（丙）3.「詩」、「書」、「畫」、「曲」、「物」、「照」說紫砂壺之扶竹雅韻

　　（三）賞析之三～石灣陶

　　　　「詩」、「書」、「畫」、「物」、「照」說石灣陶

　　（四）賞析之四～德化白瓷

　　　　「詩」、「書」、「畫」、「物」、「照」說德化白瓷

淬鍊 **五味俱全品陶瓷**

套組賞析之一

壹、綜合賞析

　　臺灣陶瓷以詩、書、畫、曲、物、照輔以文字，
呈現出組合效果：

　　一、詩創部分：

　　二、書法部分：

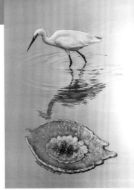

　　三、畫作部分：

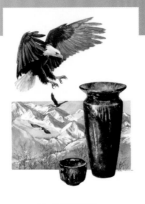
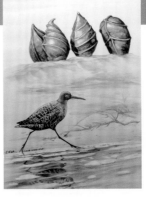

四、譜曲部分：

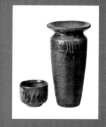

五、實物部分：

 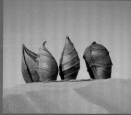

六、攝影部分：

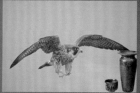

　　以上之組合，使原本崢嶸頭角的單一作品組成複合，產生各作品間相乘效應，進而發揮更高的文藝氣息。此外各作品非複製且屬現代品，除能展現獨一無二的真實價值並可杜絕真偽之議。

　　以下將上述詩、書、畫、曲、物、照之文創構思，逐一分頁以便賞析：

貳、分列賞析

主題：臺灣陶瓷

一、詩創部分（硬筆書法）：余鑑昌

（一）新詩之一（硬筆）

忽顯釉色天成
灰濛星落處
萬幻迷離
柴窯櫛比鱗次
陶作之鄉
乍現巧思新猷
吐霧繚繞間
鸚傲巨石
尖山黏土驚世
瓷坯之鎮
蛇窯　排窯　方窯……
火舞傳承
土接脈絡
深耕福爾摩沙
漳　泉　過黑水　福客……
越洋
百年風　百年雨
向海呼喚

臺灣陶瓷

臺灣陶瓷再起
不做囚籠鳥
展翅翱翔而飛
焦聚世界目光
美麗寶島　美麗陶瓷
又見春天再擁
蛇影追憶中
薪火還遨
南投窯爐漸微
濁水之源

余鑑昌
2015.12.26作
2016.3.修寮

新詩之二（硬筆）

臺灣陶瓷～柴燒～

城燒塑紅飛落彩化
山柴土火灰灰生幻
山話出陶窯 起時 落變 百
一鎮煙
延接連市生捏燒燃爐螢
綿相山中裏土火材材似燒
嶺峰一山山陶窯薪薪飛柴

萬千風情

余鑑 〔印〕 2016.4.18 作同曦

淬鍊 五味俱全品陶瓷

（二）七言詩（硬筆）

臺灣陶瓷

景麗碧翠境如畫
峻岳流湍蓬萊島
鶯傲山城玉峰下
瓷技陶藝展高超

朱銘昌
2015.六.作
2016.三.三 書

（三）Q版詩（硬筆）

臺灣陶瓷

二、書法部分：

（一）張炳煌教授瀚墨揮毫

（二）林隆達教授蘸墨揮筆

景麗碧翠境如
畫峻嶽汯瀰蓬
萊島鶯傲山城
玉峰下瓷技陶
藝展高超

余鑑昌律師詩詠臺灣陶瓷
歲次丙申端陽 林隆達於思補書屋

 五味俱全品陶瓷

三、畫作部分：梁銘毅老師

圖示（一）浴火重生～鷹揚再起

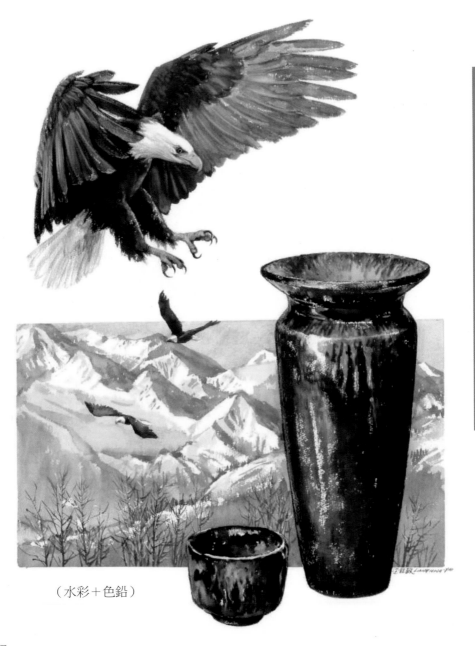

（水彩＋色鉛）

說明：

畫作原創由梁銘毅老師執筆，創作源自於梁老師對曾老師這組陶瓶、陶碗很有感覺，覺得它是如此貼近大自然，卻流露雄霸氣韻！它的樸拙而孤傲，似鷹！故以鷹串場。

梁老師年輕時曾以浴火重生的孤鷹自許，看到它的第一眼，就想到鷹揚！這種邂逅算是種奇遇吧！

依編者解讀本幅畫作與詩說陶瓷 25 首（三體共 75 首）之七言詩體中第三句「鶯（可用鷹表現）傲山城玉峰下」也相互契合，深感詩、畫結合，自做比擬猶如金庸「笑傲江湖」中「劉正風」、「曲洋」之「琴簫合奏」～將台灣三大陶瓷重鎮，鶯歌、苗栗、南投勾勒連結為：

鶯（鷹）羽滯空

代表鶯歌陶瓷～鶯傲，畫內美洲老鷹電眼勾爪似要抓陶瓶（註），意在言外而隱喻鶯歌雄霸臺灣陶業連結苗栗柴燒；而鷹揚滯空也表示著鶯歌陶瓷調整創燒方向。

二只陶器

代表苗栗柴燒，瓶、碗是「山城～苗栗」的柴燒，畫作表現意在畫外，詮釋著瓶、碗乃「山城」化身。

山峰連嶺

代表南投蛇窯，峰嶺相連如蛇行大地，意指玉山（玉峰）下南投蛇窯，以往製作生活實用等為主的陶瓷類，現今蛇窯雖因時代變遷，由生活器皿更替為觀光小窯。

畫內二鷹翔表示臺灣陶瓷轉型後，如飛鷹展翅翱翔天際。

註：

畫家落筆取材美洲白頭鷹，覺得美洲白頭鷹雄霸、孤傲，並象徵自由、勇敢、力量、畫家借此表達對藝術自由、勇敢、力量創作的理念，同時深感曾文生老師柴燒作品樸拙、孤傲似鷹，因此以美洲白頭鷹起場。

編著者將體認意境，詢問梁銘毅老師本旨大致相同，其中表現鶯歌並非以臺灣鷹種，重在取其意非取形，這是必須說明的。

圖示（二）堡壘過客～和平共處

（水彩＋色鉛）

說明：陶藝家柴燒作品，灘邊蚌立相連形似堡壘，堡壘前方一鷸踽步，畫中但見鷸首微揚、眼傳孤寂，鷸足捷行中像一位影單過客匆匆趕路，雖見蚌在眼前並無啄念，形成鷸蚌和平自處的畫意！

圖示（三）鷺鷥陶蚌～相看不相厭

（水彩＋色鉛）

　　說明：陶藝家柴燒隨形碟盤似蚌，窯燒落釉後輕抹靛藍一圈。畫家望形動意將碟盤化成陶蚌，配以踏水生花的鷺鷥，雙腳踩了圈圈漣漪，水生圈圈呼應碟盤圈圈。接著鷺鷥側看陶蚌，形成鷺鷥與陶蚌相看二不厭的高妙畫境。

 五味俱全品陶瓷

圖示（四）低首鹿趣
萬家瑜小姐畫　梁銘毅老師指導

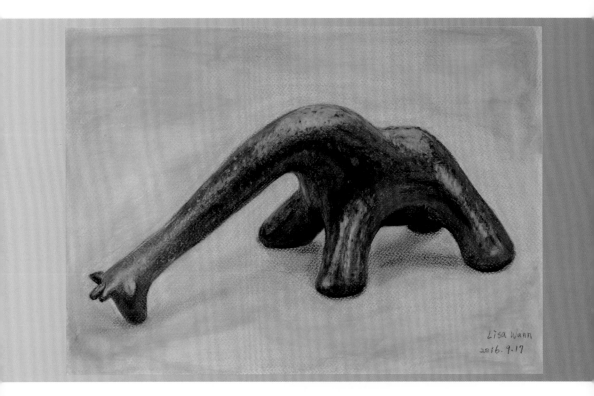

水彩＋色鉛
　　說明：本幅畫作，以曾文生柴燒之實品為畫題，運用水彩及色鉛的繪畫技巧，表現出小小長頸鹿幽雅低首自樂的風趣。

四、譜曲部分：楊和哲老師

五、實物部分：曾文生老師

（一）曾文生老師四件柴燒作品

作品一：瓶、碗拙然

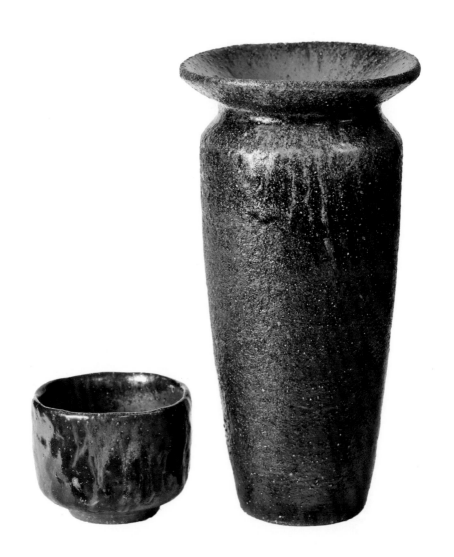

作品二：沙中堡壘

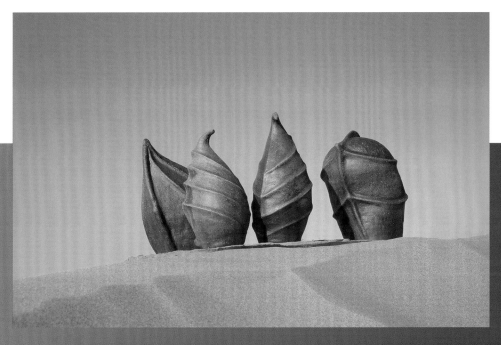

作品三：如蚌之碟

作品四：悠然低首

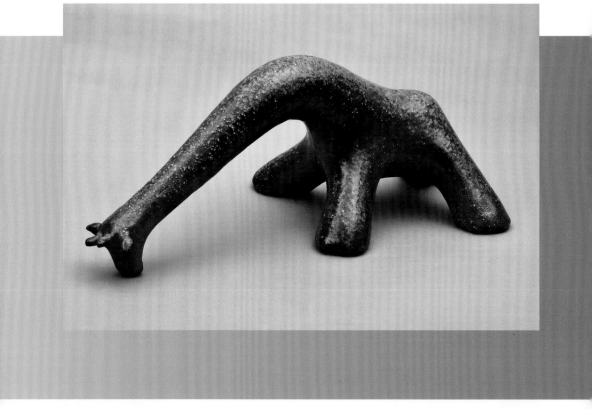

（二）說明：

　　曾老師浸淫柴燒數十年，對於陶土柴火、陶土捏塑，柴燒控溫、柴灰落釉的體
會爐火純青，所燒造作品古樸天成、釉色萬化。由圖照作品一、二、三、四各具特色，
從這些作品中可以欣賞到作者創作時，與大自然相結合之巧思獨運。

六、攝影部分：黃素味小姐

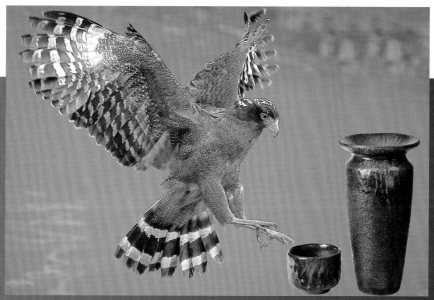

（一）浴火重生～鷹揚再起

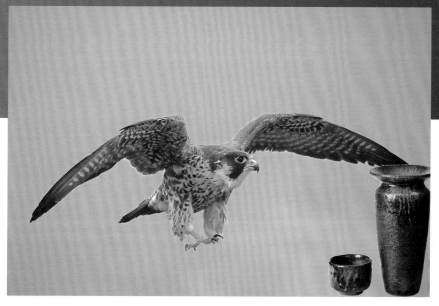

（二）堡壘過客～和平共處

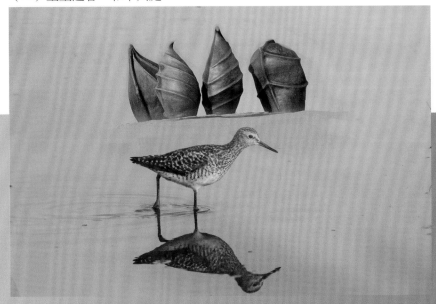

（三）鶴立陶蚌～相看兩不厭

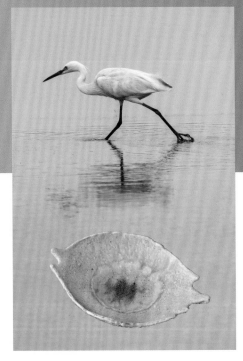

套組賞析之二　　　　　　　　　　　紫砂壺（甲）

壹、綜合賞析

紫砂壺以詩、書、畫、曲、物、照輔以文字，呈現出組合效果：

一、詩創部分：

二、書法部分：

淬鍊 五味俱全品陶瓷

三、畫作部分：

四、譜曲部分：

五、實物部分：

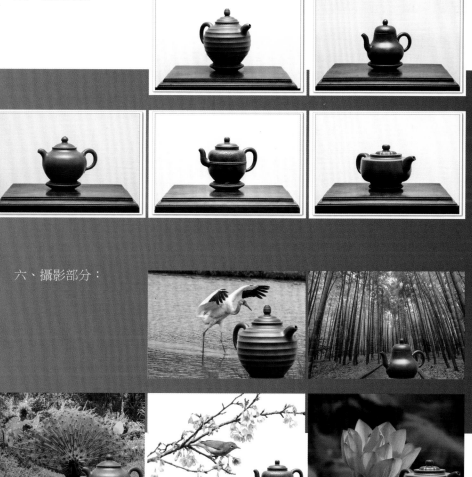

六、攝影部分：

貳、分列賞析

主題：紫砂壺（甲）

一、詩創部分（硬筆書法）：余鑑昌

（一）新詩之一

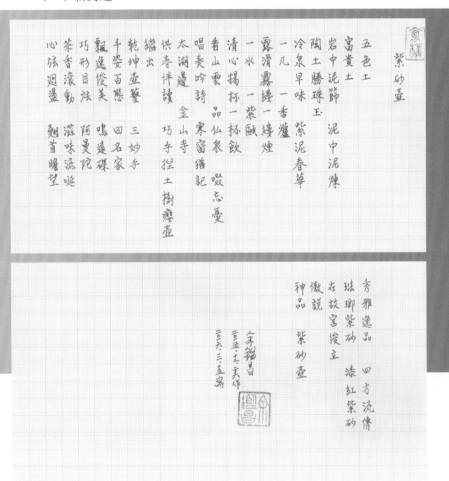

新詩之二

紫砂壺
~五壺臨門~

一　二　三　四　五
幾　句　詩　字
幾　行　字　曲
一　首

一　二　三　四　五
五　幅　畫　壺
五　把　畫　壺
興　詩　蘸　墨　　作畫
譜　曲　看　壺
人　生　意
五　福　臨　門

2016.4.18 作日馬

淬鍊 五味俱全品陶瓷

（二）七言詩

紫砂壺

陽羨丸土砂成壺
團泥內外氣相連
金沙寺中塑樹瘦
宜興紫品藝相傳

余鎰昌
2015. 3. 升作
2016. 3. 13寫

紫砂壺〈二〉

霧繞翠欉摘青衣
山澗靈水井中泉
花素胎囊紫砂壺
煮茗傳香人間禪

朵鎰昌
2016.6.5

（三）Q版詩

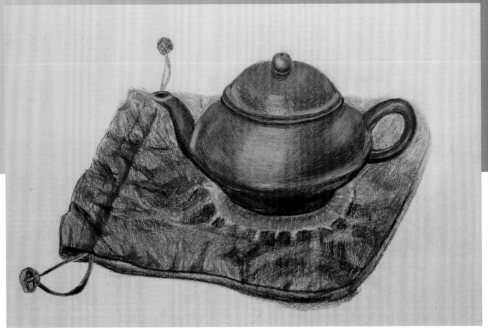

紫砂壺

口渴了
喝杯涼水

吃飽了
喝碗熱茶

吃得很飽很飽
要問我　接下來呢
告訴你　泡壺好茶
什麼壺泡
紫砂壺泡

茶好喝
一口一口喝　超爽超好喝
唔唔

余鑑昌
2015. 6.7作
2016. 3.31寫

萬家瑜小姐畫　梁銘毅老師指導

二、書法部分：

（一）林隆達教授瀚墨揮毫

霧繞翠樣摘青
衣山澗靈水井中泉
莊素篩囊紫砂
罷煮茗傳香人
間禪

余鑑昌律師詩
詠紫砂壺

歲次丙申端陽 林隆達書

（二）張炳煌教授瀚墨揮毫

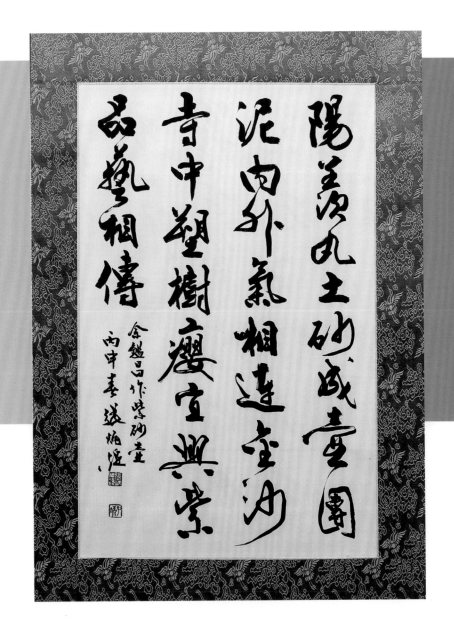

（三）張太白老師蘸墨揮筆

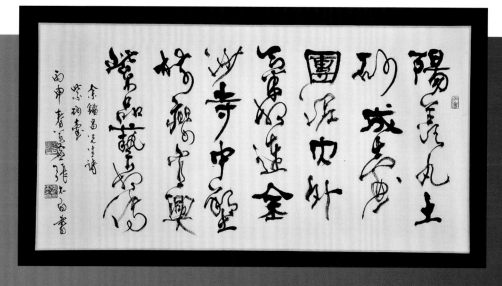

（四）藤超倫先生宣紙揮書

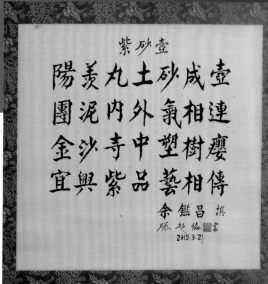

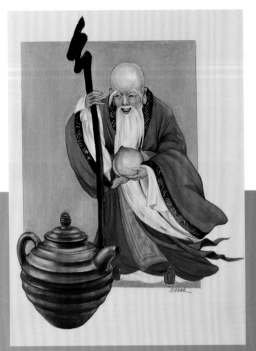

三、畫作部分：梁銘毅老師

（一）五幅套畫（五福臨門）

五福（壺）臨門之1

五福（壺）臨門之2　　　　五福（壺）臨門之3

五福（壺）臨門之 4

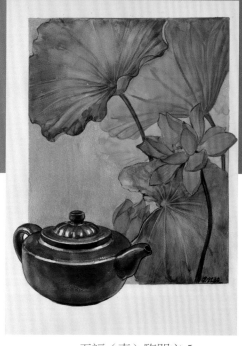

五福（壺）臨門之 5

（二）說明～五壺衍生五幅畫作見五福

1. 梁銘毅老師出身畫家名門，外祖父梁鼎銘早年隨蔣委員長畫了許多東征、北代、抗戰時期激勵人心的畫作；母親梁丹丰老師是畫壇才女，水彩畫名滿全台，學生更是桃李天下；梁銘毅老師因家學傳承藝術細胞與生俱來，加上畢生以繪畫為志業，在不斷淬鍊下畫風全面，其中水彩結合色鉛更屬一絕。

認識的梁老師淡泊名利，繪畫本於興趣，除了汲取各家之長力，並求自我挑戰及突破，繪畫生涯不受參賽羈絆，也不為利益炒作。素知梁老師為了愛畫而畫。為了寫意人生而畫，是一位藝術涵養高兼畫筆高超的女畫家。

2. 筆者素來喜悅梁老師內、外兼具的畫風，乃力邀執筆。以畫壺為例，筆者所提供的紫砂壺只是畫作素材，建議大可不必受製壺作者牽絆而設框自限，梁老師心領神會即筆運風采，將畫境表意於砂壺之外，這如同梵谷向日葵系列畫作，人們先被畫吸引，才會停留在插了向日葵的花瓶，相信五壺必因畫更充盈出內蘊。

3. 先觀圖照五把壺，再覽圖照五幅畫。圖照紫砂壺是由知名藝人製成砂壺，梁老師先以心靈讀詩作，再用心看壺韻，復以高妙藝術造詣，用色鉛畫壺，輔以水彩、廣告顏料表現畫底，襯托出壺在畫內、意在詩中的情境，使五幅顯五壺成五福，其中巧妙佈局讀者可以細細品嚼之。

四、譜曲部分：楊和哲老師

紫砂壺

康橋·曲
2016.1.14

五、實物（紫砂壺）

作品：許艷春

（一）五福臨門

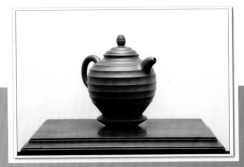

五福（壺）臨門之 1

五福（壺）臨門之 2

五福（壺）臨門之 3

五福（壺）臨門之 4

五福（壺）臨門之 5

(二)說明：

1. 作者：許艷春

2. 類別：宜興紫砂壺（詩說陶瓷 25 首之 21）

3. 胎土：特殊陶土～紫砂土

4. 特色：一套五把，全套名為五福臨門，分別為①壽翁壺②思亭壺③小鋼瓶壺④腰線壺⑤婉菱壺，該套組五把壺紫砂泥料細緻、製作精美，曾刊載於 1998 年 1 月《 天地方圓 》23 期壺刊之封面及內文。

作者許艷春，現為江蘇省工藝美術大師，其夫吳光榮以「摔壺」聞名於紫砂壺界，並為中國美術學院陶藝系講師。早年在宜興紫砂壺界取得學士學位之藝人不多，而夫妻均獲學士學位者，更鳳毛麟角，因此許艷春相較於早期紫砂藝人，有較高的藝術底蘊，加上女藝人心細手巧，故而許艷春製作的紫砂壺造型幽雅、工藝精美。

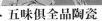
六、攝影部分：黃素味小姐

（一）圖照五幀：

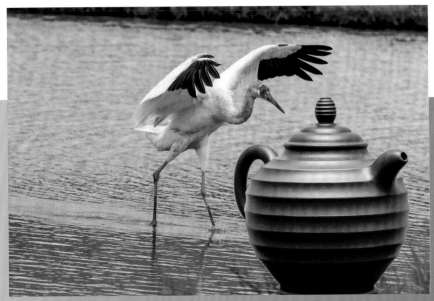

五福（壺）臨門之 1

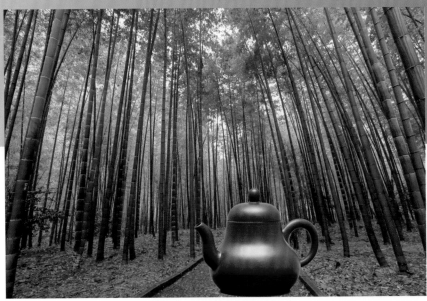

五福（壺）臨門之 2

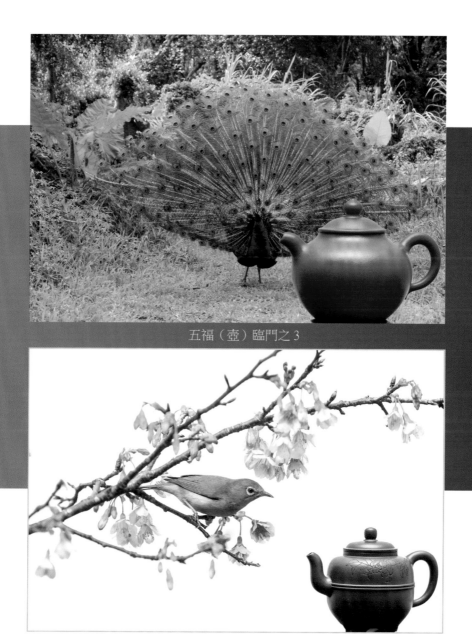

五福（壺）臨門之 3

五福（壺）臨門之 4

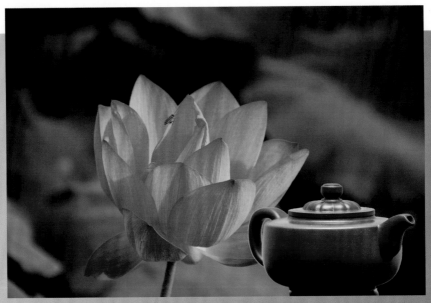

五福（壺）臨門之 5

（二）說明：

　　攝影師將五壺去背，參考五幅畫作，加入背景：（1）五福（壺）臨門之1，畫作乃以壽翁入題，襯托年年增歲之意，由於攝影難取壽翁圖像，編者建議以仙鶴代替（新北市金山區之西伯利亞閒雲孤鶴），亦即仙鶴＝壽翁。（2）五福（壺）臨門之2，畫作以竹為景表現出壺的勁挺，攝影師乃以翠竹為景，呼應表現之。（3）五福（壺）臨門之3，畫作以鳳凰展現壺韻，由於真實鳳凰難以取景，故以孔雀開屏替代。（4）五福（壺）臨門之4，刻花入壺身，畫家以牡丹表現，攝影師則選配翠鳥鬧春與之輝映。（5）五福（壺）臨門之五，婉菱壺畫作～蓮荷弄彩，攝影即選取一朵清蓮相搭。

　　有意識的將五壺去背加景合成，益見五壺之美，並互顯特色下而見文創新意。

套組賞析之二　　　　　　　　　　　　　　紫砂壺（乙）

壹、綜合賞析

紫砂壺以詩、書、畫、曲、物、照輔以文字，呈現出組合效果：

一、詩創部分：

二、書法部分：

三、畫作部分：

四、譜曲部分：

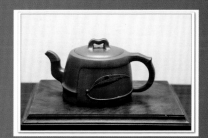

五、實物部分：

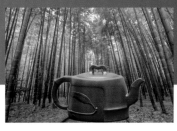

六、攝影部分：

套組賞析之二　　　　　　　　　　紫砂壺（乙）

貳、分列賞析

一、詩創部分（硬筆書法）：余鑑昌

紫砂壺韻
～扶竹生韻～

壺身有千秋節　竹葉
橫出梯　一勁采姿束　竹影
風筆　還立　生　幾繞　竹
傲煙　裏　扶　竹遠韻
詩畫　頌境壺　意
砂竹　不　生
卒　不俗俗

余鑑昌　〔印〕　2016 4:18 作品寫

二、書法部分：張炳煌教授

陽羨丸土砂成壺
圜泥內外氣相連
金沙寺中塑樹瘦
宜興紫品藝相傳

余鑑昌撰紫砂壺

丙申春 張炳煌書

三、畫作部分：

梁銘毅老師

扶竹雅韻

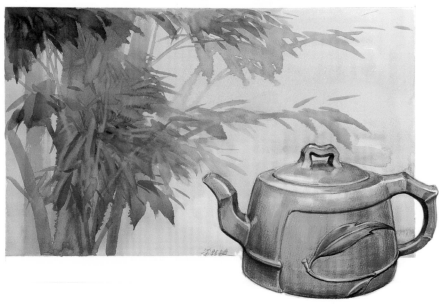

四、譜曲部分：楊和哲老師

紫砂壺

康橋·曲
2016.1.14

(前奏)
(主弦律)

五、實物部分：顧佩倫

說明：一葉錦

1. 作者：顧佩倫（大陸紫砂壺名藝人）

2. 類別：宜興紫砂壺（詩說陶瓷 25 首之 21）

3. 胎土：特殊陶土～紫砂土

4. 特色：此壺以竹為題，週身潔淨俐落，壺身橫出一束竹（錦），呈現出竹節之勁挺、竹葉之風拂，壺藝大氣不俗，「一葉錦壺」為顧佩倫傑出作品。

六、攝影部分：黃素味小姐

　　說明：照片以紫砂壺之壺身竹葉為題，配以一片竹林為背景，使壺與竹呈現美麗而協調的組合。

套組賞析之三　　　　　　　　　　紫砂壺（丙）

壹、綜合賞析

紫砂壺以詩、書、畫、曲、物、照輔以文字，呈現出組合效果：

一、詩創部分：

二、書法部分：

三、畫作部分：

四、譜曲部分：

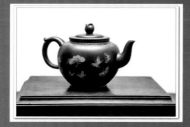

五、實物部分：

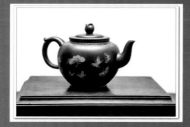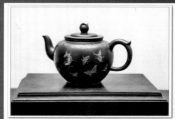

六、攝影部分：

說明：

　　攝影者以壺身、壺蓋蝴蝶為題，特地尋找出所攝蝶舞花間之照片相與搭配，使紫砂壺彩蝶與照片蝴蝶結合成巧妙組合。

套組賞析之三　　　　　　　　　　　　　　紫砂壺（丙）

貳、分列賞析

一、詩創部分（硬筆書法）：余鑑昌

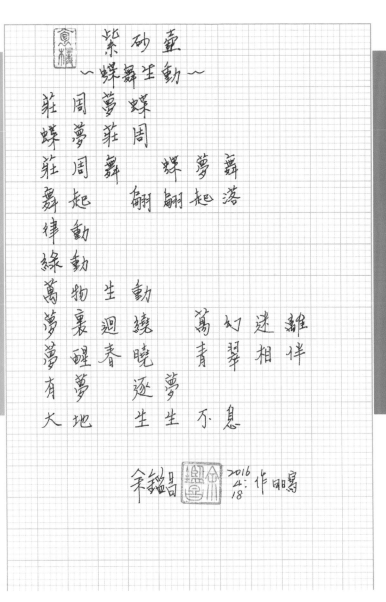

二、書法部分：

（一）張炳煌教授

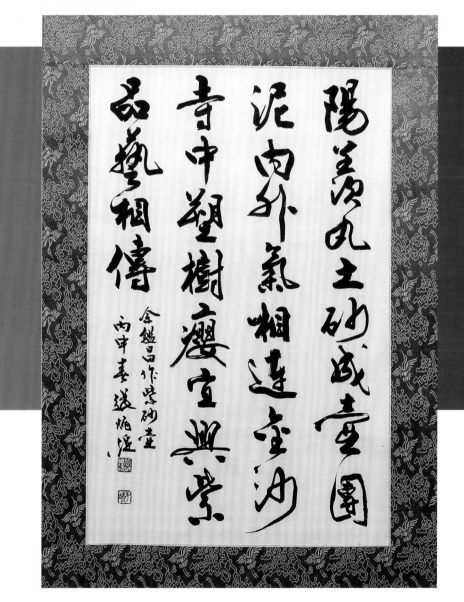

（二）藤超倫先生

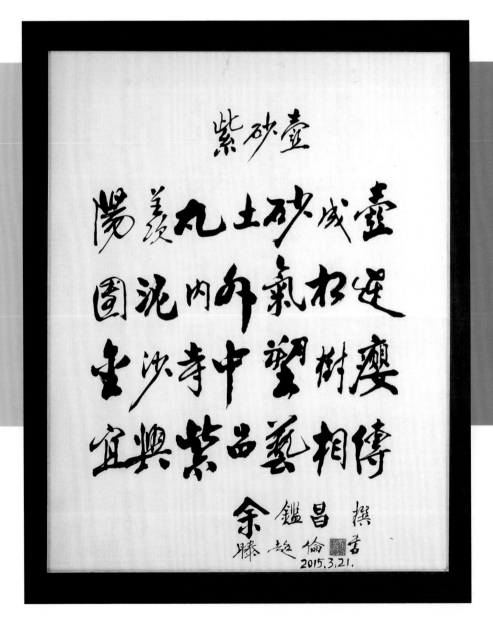

三、畫作部分：梁銘毅老師

四、譜曲部分：楊和哲老師

紫砂壼

康橋·曲
2016.1.14

五、實物部分：談菊惠

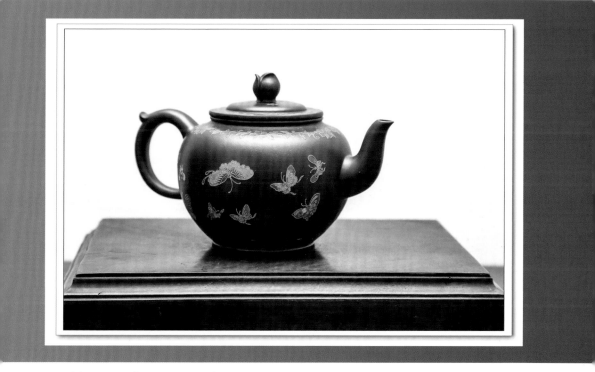

蝶舞生命（生生不息）

～滿園春色壺～

《中國紫砂壺珍賞》乙書，書中之命名

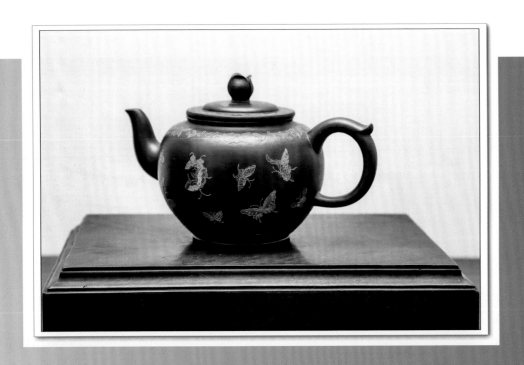

說明：

1. 作者：談菊慧

2. 類別：宜興紫砂壺（詩說陶瓷 25 首之 21）

3. 胎土：特殊陶土～紫砂土

4. 特色：紫砂泥料細潤，壺身、壺蓋鑲崁金絲花飾及神態各異的飛舞彩蝶，其中花飾、彩蝶由金絲鑲崁入壺身、壺蓋上，復施彩泥點飾、景泰藍等工藝。圖照所示紫砂壺結合紫砂陶藝、鑲崁技藝及點飾、景泰藍工藝而成，工序繁縟但成品卻十分精美，該壺收錄於《中國紫砂壺珍賞》一書第 333 頁中。

六、攝影部分：黃素味小姐

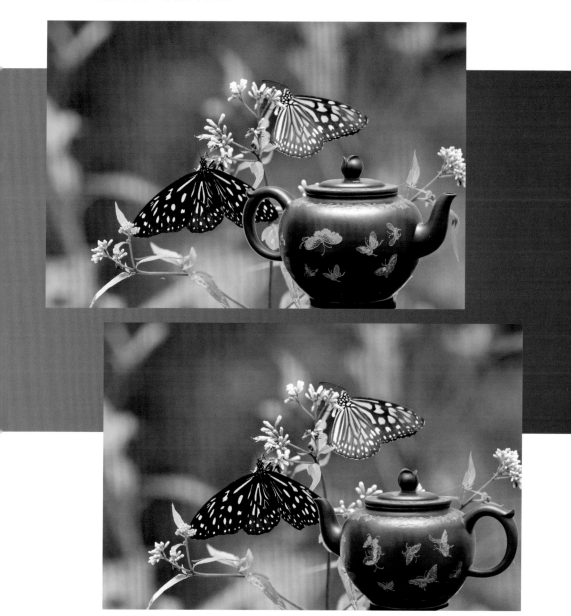

淬鍊 五味俱全品陶瓷

套組賞析之三　　　　　　　　　　石灣陶

壹、綜合賞析

石灣陶以詩、書、畫、物、照輔以文字，呈現出組合效果：

一、詩創部分：

二、書法部分：

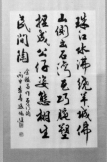 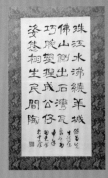

三、畫作部分：

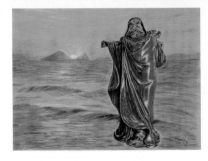

234

四、實物部分：

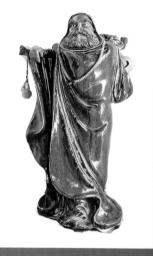

五、攝影部分：

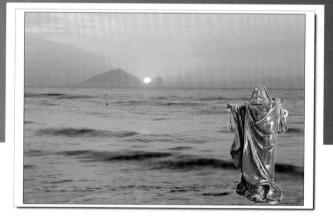

套組賞析之三　　　　　　　　　　　石灣陶

貳、分列賞析

一、詩創部分（硬筆書法）：余鑑昌

石灣陶
～達摩渡江～

身披紅袍
肩搭笠裳
捏塑精巧　　神形俱傳神
顏色炫爛　　氣韻雅緻
渾樸拙而靈　　靚亮公仔
取名石灣陶
踏波渡江燒造禪意在心逸
來紅足不凡衣褶起飄紅座
投廣鈞　　脫俗出
達摩石灣瓦　　吸睛聚目光

余鑑昌　2016. 4. 18　作回日寫

二、書法部分：

（一）張炳煌教授

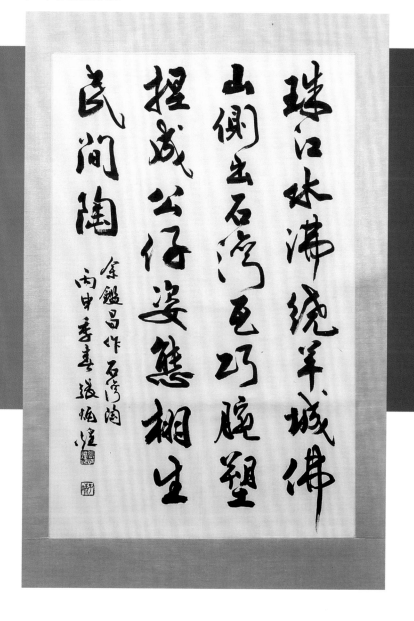

（二）許羽君老師：

珠江水沸繞羊城
佛山側出石灣瓦
巧腕塑捏成公仔
姿態栩生民間陶

風起吹避客
雨打落祥峰
長江來訪唇避金蹄
翻越五嶺向南
勺起珠江水
水沸騰
石灣土在水一方立標
絕姿千層從混中巧出
生勁活力見不凡
宮牆柔韻款邊圍
土藏靈魂
火出淬煉
同間共燦南方軔性
唐土脈傳聽跳動
公仔泥塑出款步
巧手輕擋響風鈴
傳遞鄉聚有悅音
紅瓦天下甲
陶諸姿錄中
嶺南添一景
廣鈞石灣陶

2016年蜀余鏗昌先生詩作

三、畫作部分：萬家瑜小姐畫 梁銘毅老師指導

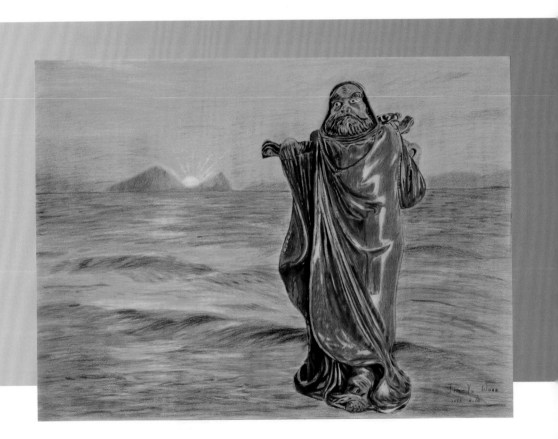

色鉛

　　畫作以石灣陶實品（參考後頁實品）作畫，以顏色鉛筆將實品達摩祖師的氣韻躍然紙上，以臺灣東北方宜蘭縣頭城鎮龜山島之背景，比喻達摩祖師負笈東渡，另東方之旭日寓涵達摩祖師禪意猶如日出東方而見光明一片。

四、實物部分：

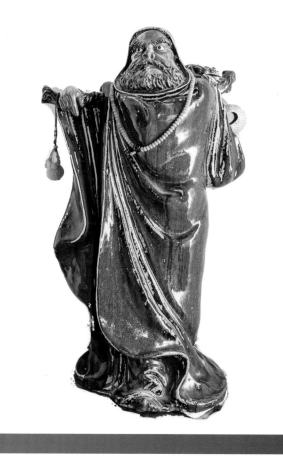

達摩負笈東渡

介紹

1. 作者：迭名

2. 類別：石灣陶（詩說陶瓷 25 首之 23）

3. 特色：圖照所示石灣陶高約 62 公分、長約 38 公分、寬約 24 公分，屬於以紅色系為主軸之大型石灣陶塑。本圖照之達摩負笈東渡陶塑，法相莊嚴，雙目炯炯有神，衣褶線條簡潔俐落，整體照型樸實雄健，圖示朱紅色大型石灣陶，其製作工藝有相當難度性。

五、攝影部分：黃素味小姐

　　以攝影之宜蘭縣龜山島日出東方為背景將石灣陶達摩陶塑相與結合，隱喻達摩負笈東渡，這是饒富創意性配搭。

套組賞析之四　　　　　　　　德化白瓷

壹、綜合賞析

德化白瓷以詩、書、畫、物、照輔以文字，呈現出組合效果：

一、詩創部分：

二、書法部分：

三、畫作部分：

四、實物部分：

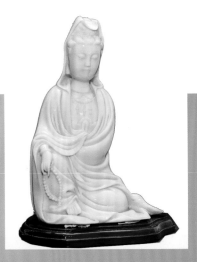

五、攝影部分：

套組賞析之四　　　　　德化白瓷

貳、分列賞析

一、詩創部分（硬筆書法）：余鑑昌

新詩

德化白瓷

紅塵戀
戀紅塵
瓷在紅塵戀紅塵
戀著鵝絨霜雪白

月星明
明月星
挂懸月旁見明星
閃亮天狼眺蟾宮
季白床前地上
　　　　結了霜

畫境騰空白
填製德化白

顏色落落
潔淨梁圓雪

聲音鏗鏘鏗鏘
鏗鏘揚清脆

馬可·波羅　寫下

屹立基城　創造白色奇蹟
媲美斷臂維納斯

聖手塑雕
僧伽大士　天下共寶而藏

添了白額色桂冠
長空瓷影

潔白　中國白
德化白

余鑑昌
2014.12.18作
2016.3.31寫

245

一、七言詩（硬筆書法）：余鑑昌

德化白瓷

青雲飄雲連峰雲
飛雪舞雪滿天雪
潔瓷雅瓷德化瓷
留白奇白中國白

余鑑昌 2015.4.4作
2016.3.13導

二、書法部分

（一）張炳煌教授

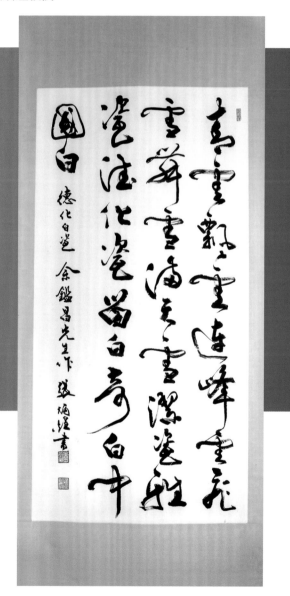

五味俱全品陶瓷

（二）許羽君老師

三、畫作部分：萬家瑜小姐畫　梁銘毅老師指導

四、實物部分：林睦殿製

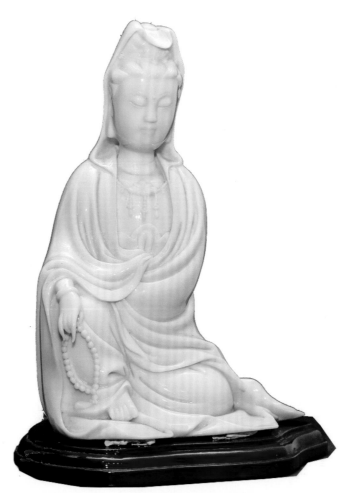

　　圖照所示林睦殿製作之玉紅瓷觀音，瓷質細膩潤澤，釉色晶瑩潔白，瓷技精緻高超。

　　觀音在自然光下潔白中微略帶著一抹淡淡粉色，但以強光燈向內照射，外觀即成為粉紅色，因此這種顏色的德化白瓷，人稱「玉紅瓷」。

五、攝影部分：黃素味

靜坐觀音選配蓮花為背景，畫面顯得莊嚴靜穆。

第六章

力求新「創」～開創

每一位文藝工作者，能自成一格形成名家、大家除了藝巧技佳之外，更須文藝內涵，才能使作品渾然天成。欣賞書法家瀚墨揮毫，畫家運筆添彩，作曲家譜曲成樂，陶瓷家捏塑窯燒，攝影師巧按快門，

將精湛功力舉重若輕表現的行雲流水，無不累積了我思我在對萬物與人生的閱歷及體認，這如同武俠小說中絕頂高手，先有深厚功力才能巧施妙招，否則徒有虛華招式，也只是流於花拳繡腳！

因此編著者，敦請書法家、畫家、作曲家、陶藝家、攝影師就創作理念以簡潔方式自我敘述或代為介紹，期由創作者心靈分享中一窺堂奧而增添賞識層面！

第一節

～賞陶　畫陶～

賞陶，

賞大地之賜，如何煉以驚人的智慧，在高溫烈火親炙後的容顏之美。

是呈現出以傳統文化為底蘊，古色古香細緻優雅的氣質；還是貼近自然，粗拙樸實不矯飾之姿

再看肚裏乾坤！那方寸之間如何包羅萬象，可以內蘊茶之精華、百納萬物之姿、或只兀自精彩

畫陶，

再與作者心神交會；

感受其手心的溫度和力道的精巧，

感動其內心奔流的心意和涵養，

由是品味出繪畫的內蘊

能夠一窺藝品精妙，因賞而畫，亦是福緣，滿心歡喜

> 　　　2016 年冬日
>
> 　　　梁銘毅
>
> 　　　于快樂畫室

第二節

柴燒～

玩陶泥樂在其中

　　小時候我在宜蘭鄉下長大，每天打赤腳在田裡奔跑，向原野呼喚。春天看百花綻放，夏天聽蟲鳴鳥叫，秋天聞樹風蟬聲，冬天頂東北寒風。農忙時得幫忙插秧、割稻；空檔時玩土、玩泥巴，不知不覺中對泥土別有一份親切感。

　　接觸陶土，喜歡以徒手倘佯自然自在捏塑的觸感，當手的溫度去覺知土的質地、濕度；感受陶土於手中的變化、成型。每件作品留下手中觸感更讓感動存放心底。

在創作中自己特別喜好原礦土的質感，理由在於市售陶土提煉過於精細，欠缺土中原野粗獷元素，因此製作時特意在土裡添加細砂石、海沙或矽沙或淘石等，增加土的原始質地後，可以產生許多自然變化，便能燒出不同的美感。

燒陶是製陶的重要關鍵，有人強調單一木頭材質才能掌握關鍵。但個人認為萬物皆可活用，以材薪燒陶亦然，基於這一理念，早期個人用了很多三義的廢木料以及海邊撿拾的漂流木作為燃料，非不得已不購買原木裁切的材料，以減少對自然的破壞，同時在活用廢木料中也可體會出與自然的契合。

近年來環保意識抬頭，好木料受到保護，在有限的木料資源中深刻體會出珍惜的可貴。然而柴燒以木材燃料並兼顧珍惜森林資源，這是「使用」與「平衡」的課題，因此以一般木材或邊材為燃料，是必須更加用心體會木材燃燒過程的變化，當體會出木材燃燒與土質及燒法相互間的互動，進而得到燒陶變化，是個人柴燒的重要理念。

創作過程中個人偏好強還原燒，以便達到土胎色澤深邃沉雅，落灰呈現黃綠或灰綠色，並使作品保留坯體樸實、厚重的質感。此外作品入窯時絕不特別加入人為效果，力求土坏和材薪在窯裡自然衝撞，產生變化魔力！

值得一提的，柴窯燒製過程中，空氣濕度、氣壓、薪材、土胎、人為因素會產生許多變化並影響作品成功與否。燒陶是件極其辛勞的工作，但每每開窯總會有一、二件出人意表的特殊作品呈現，這就是柴燒迷人的魅力，讓人樂此不疲。

由玩陶土中取得平衡使用木材，又在熊熊爐火中完成作品，這是自己身為陶藝工作者的樂趣。這次將自己的作品與余律師詩作、書法老師揮毫、梁老師畫境、楊老師曲創相與配合，喜悅之情溢於言表。

曾文生於苗栗苑裏 . 樸活居工作室

第三節

曲創～

我創作「台灣陶瓷」、「唐三彩」、「紫砂壺」、「黑陶」四首樂曲的心路歷程。

筆者平生數十年來，腦海裡常有「幻聽」現象，常會響起陌生而動聽的「音樂」，而且是「立體的交響樂」，有國樂、有西樂，更有中西合璧之樂。它們都是我的作曲泉源，也可謂之為「靈感」吧！

我不僅在清醒時有靈感，於睡夢中，也會有；往往那音樂還會把我自己感動得流下熱淚。能自感方能感人，能自樂方能樂人！

同時，我讀到詩詞、銘言及經典名文（句）的當兒，也能將其譜成演唱曲；例如我已摘錄孔子論述論語一書中之精句，作成 137 首歌曲，迄今出版了 9 首。

至於我在欣賞文物、畫作時，當亦會產生靈感，足可「冒出」源源不絕的音樂。而若有詩詞作配合，則更佳！

身為華人，當然熱愛中華文物。在我迄今寫就的一千多首歌曲、樂曲中，即有一首「如果您到故宮博物院，一定需要放大鏡」，和一首「前進故宮博物院」；二首皆完成於二○○九年秋。

二○一五年起，我開始在欣賞文物時，搭以余鑑昌兄為其寫作之詩，和而「吟賞」、「賞吟」。繼之創作了「黑陶」、「唐三彩」二首樂曲；二○一六年春，則創作成「紫砂壺」、「臺灣陶瓷」二首樂曲；今後，尚有可能增加類似創作。現我分別將之舉出，簡述心路歷程如下：

1. 臺灣陶瓷：陶器瓷器精品，乃台灣享譽國際的產品之一。由於鑑昌這首同名詩作起頭就有「向海呼喚／百年風　百年雨／漳泉福客……」句文，所以我在此首樂曲的前奏部分加入海浪聲、海鷗叫聲、風聲、雨聲等大自然的聲響，使其具有特別效果；而整首樂曲，我力求柔和、完美但亦有輕快節奏，可讓人百聽不厭。

2. 唐三彩：重在華麗、雄偉、多元，卻又兼有纏綿悱惻之成份，主因是唐朝歷史悠長，領土廣大，但從唐明皇晚年時期開始中衰。由其代表性文物唐三彩可見一斑。以致我作這首曲子時，加入所需各項「元素」。

3. 紫砂壺：華人的生活，離不開喝茶。我曾經寫過「手執江山（比喻茶壺），

口飲湖海（比喻茶）」之詞句。我的 33 集已出版之音樂或歌曲專輯中，至少有 10 集頗適合在茶藝館裡播放。我也曾寫出「音樂伴茶，茶更香；茶伴音樂，樂更雅」的對句。而在鑑昌之詩「紫砂壺」中，我最喜歡的句子有「一水　一紫甌／一杯清心揚／坐看山雲　啜飲忘憂／品人間仙泉／唱奏吟詩　寒窗猶記」等；賞之，我就產生了靈感，作出同名樂曲。

　　紫色象徵能量，紫砂壺即充滿「能量」。

　　4.黑陶：於鑑昌兄詩作「黑陶」開頭，寫著「火　象徵光明／土　象徵溫暖／火與土　再次／在遠古邂逅／接在彩陶後　登上先民舞台／是黑色神祕　拉開創意帷幕」。欣賞後，我的腦海裡又響起「陌生而動聽、悠美之國樂（在大陸被稱為『民樂』」，從而寫出這首同名演奏曲。它具有光明、溫暖、活躍的特質……讓人悅耳賞心。

　　綜以言之，中華文物優萬載，樂樂樂之幸福來；德福廣被冠全球，衍展民安與國泰。我發誓，我將繼續用音樂、歌曲、詩賦、美文……等等發揚中華優良文化。

<div align="right">楊和哲 2016. 寫于石牌</div>

第四節

書法～

　　筆者所認識的書法家：

一、張炳煌教授

　　張教授是一位為人豪邁氣度恢弘的書法大家，任教淡江大學中文系，提倡全民書法，形塑台灣書風，主持「華視每日一字」多年，並曾長期舉辦總統府前萬人開筆揮毫大會，傳遞書香提攜後進不遺餘力，在書法界名聞遐邇居泰山北斗地位。

　　張教授除了筆力雄健譽滿華人外，更掌握時代脈動，當全球學習華文風潮雲湧之際，淡江大學由張教授領銜，率同多位教授、助理建構出書法劃時代新方向，而將傳統書法與電腦系統相結合，成功的研究出新的里程碑「e 筆書寫系統」，經過多年研究，發展出「數位 e 筆」，內容涵蓋「硬筆」及「毛筆」的基礎學習範本與方式，

擴大書法的領域，提供了書法文創新意，可稱現代書法新風貌之指標性領導人，也是書法界受人推崇與尊敬的書法大前輩。

以下謹錄張教授二幅 e 筆書法，供識者賞析：

張教授以 e 筆書法，表現出筆斷意不斷、渾厚老辣的萬鈞筆力！

二、張太白老師：

張老師出生於金門，自幼醉心書法，定居大蘭陽後，筆耕不墜深獲宜蘭書法界肯定，並為宜蘭縣葛瑪蘭書法學會創會人、理事長。

在張老師書法世界裏，認為書法是線條藝術，透過運筆將墨色的乾、濕、濃、淡展現在宣紙上，經由靈巧的字形表現出豐富生命力，這是張老師著墨創作的理念。

茲擷取「與黑白共舞～張太白書法藝術」所展出書法二幅，共與賞之。

連綿草創作理念：

連綿草書寫，乃以懷素大草為體，學其「絕又不絕」之連續筆意，且使書寫線質，凝聚如鋼絲，堅韌而不硬；而完成整篇作品書寫。

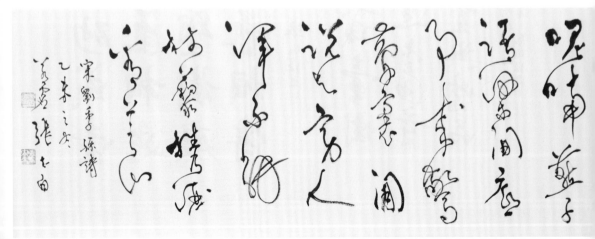

多體行草創作理念：

　　由顏真卿斐將軍詩中楷、行、草三體，合體書寫；而學習到
靈感。改以簡帛書為主之多體書寫，融入行草筆意，與墨色濃淡
強烈對比；除表達用筆技巧外，使風格呈現，更顯誇張，以引人
注目。

三、許羽君老師:

　　許老師生長於彰化,是一位游於藝的書法癡心客,由於許老師個性低調,屬於藏於鄉野的書法高手。

　　許老師以傳統書法為主,多年來以明末清初書法大家王鐸為學習對象,其行筆瀟灑、筆暢無礙可見一斑。此外許老師對螺溪硯有深入研究,自製天然型雙龍白皮、雙色紅青檳榔心之螺溪硯樸拙天成。

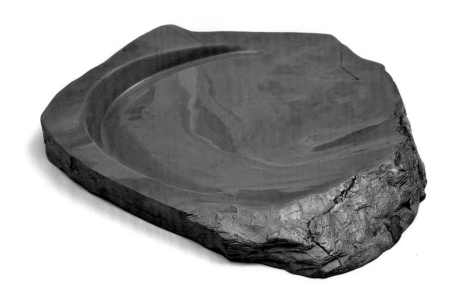

許老師自製螺溪硯二方,如圖照:

硯品名稱：稀有之雙龍白皮螺溪硯（輆地）

硯品名稱：珍稀之雙色紅青檳榔心硯（輭地）

～螺硯頌～

隱士　隱市

隱石　隱世

士出市　不凡之士

石出世　不凡之石

雅士求靈石　相通共語有佳話

螺溪　溪源水處

峻嶺碧翠　深壑波滾　石隨滾波

流下　留下

淘石　拾石　挑石　肩石

選石而琢　而磨

雄渾而成　而驚

文房共舞黑白

墨研　硯池

筆蘸　紙韻

尺幅卷軸從此留人間

余鑑昌 2016 4 24

粉彩瓷大都釉上彩，圖示為近代之釉下粉彩瓷

金門酒廠、金門陶瓷（官窯）結合文創七言詩之縣長丁酉年（雞年）紀念酒。

貳 鍊 討論單元

篇首～討論出意外火花

　　內行人說內行話，是行話，內行人說外行話，成笑話；外行人說外行話，是蠢話，外行人說內行語，成佳話。本篇討論篇的主題，該由內行人說內行話而論述才能全面及深入，但筆者願以自身所見、所聞、所習、所思而寫，以「拋磚」提出幾個議題，冀得「引玉」的辯證，透過蠢話、笑話成為佳話後，再由行話中討論出火花，瞭解到文物、藝品領域以我思故我在去尋覓屬於自己的路，而印證贈魚不如授予釣魚技巧！

　　星星之火，

　　水覆即滅，

　　星星之火，

　　風吹即燃。

　　討論點子，

　　點子討論，

　　討論出點子，

　　點子來討論，

　　點子生意外，

　　意外生火花。

　　善用自我評量並活用所知、知其所價、創其所值、明其所組，摒其所礙、新其

所創總能擦出意外火花。

「衝動的懲罰，理性的獎賞」，適用於收藏（存）者買賣交易時產生的正、反結果。對於文物、藝品相關知識不足、資訊不全、判斷不周，隨眾人眾言而輕信之，衝動購買結果，吃虧上當是衝動的懲罰；反之，對文物、藝品有基本知識、有充分資訊、有精確判斷，依個人定見而得之，理性購買的結果，淘寶撿漏是理性的獎賞。

如何踏出欣賞、喜好重要一步？依憑既往所累積知識、資訊，摸索出正確方向才是屬於自己能掌握的。以下提出幾個討論方向：

（一）第一章：行其所評～

自行製作雷達圖做為對自己評量，在知己知彼中免遭受經濟損害（失）又受氣。

（二）第二章：活其所知～

舉二個例子，說明如何活用自己所知所學，判斷自己收藏（品）定位，並分辨文物、藝品的真、假及取捨。

（三）第三章：知其所價～

價值偏向主觀，價格偏取客觀，文物、藝品價值與價格難求真正對等，如何主、客觀定位，判斷出相對正確性應予深考。

（四）第四章：創其所值～

文物藝術品除了本身價值外，可否將本身價值加以活化，而跳脫一般傳統交易模式，成為金融商品及證券化，值得探討。

（五）第五章：明其所組～

文物藝術品有單一件、結合件、套組件，件件有不同風姿。古文物，單一件以瓷器明．成化「鬥彩雞缸杯」為例，即使是單一瓷皿，但精緻稀有（註1），其價值已然不斐；成套之套件，以青銅器為例，烹煮、祭祀成套之器皿，依「禮記」記載天子規格為九鼎、八簋、九組、二十六豆（註2），由於天子規格九鼎（烹煮使用器皿），故有「一言九鼎」成語，設若存藏九鼎、八簋、九組、二十六豆成套，其價值自當難以估量；相同的以2015年秋拍「齊白石」一套「山水十二條屏」，其價值甚難估計，主要在於十二條屏係以成套顯於世間。基於單一與成套組的啟示。本書第一篇第五章乃嚐試由不同領域藝文達到文創組合，並期待組合出相乘效應而得到共鳴！

（六）第六章：摒其所礙～

不讀書不明所學，盡信書不如無書。在學習過程中，除了多閱讀、吸收新知，也不能忽略自我調整。不讀書不知殷鑑，容易多走冤枉路；反之只空思冥想，思維欠缺理論、架構，所思所見易流於空泛。在藝文創作領域亦復如此，設若自我滿足必受局限，則其創作容易天馬行空難獲共鳴；因此廣納博覽並生創意，才能呈現底蘊風貌！

在藝文創作中毫無創意拾人牙慧，並不可取。故而須有「滿遭損，謙受益」開闊心胸，否則精闢創作雖有獨到主觀思維，然主觀思維以本位出發，難免發生排他現象。此時如能摒除窒礙，切磋所長分享所優，相信前進的路會更寬廣。

（七）第七章：新其所創～

臺灣文創產業，具創作活力與能量，其中陶瓷、玻璃在文創領域佔有重要地位，並有著自己的特殊風格，例如琉璃大師吳寬亮夫婦、翡翠青瓷何志隆大師、柴燒名家曾文生老師，他們創燒的作品，精細絕美並具樸邁天成氣韻，由他們作品更可看到臺灣文創的精緻與前瞻。

註1：
明.成化「鬥彩雞缸杯」傳世品不到20件，其中台北故宮博物院珍藏11件，北京故宮博物院珍藏2件，另參見第2篇第二章註2。
註2：
- 諸侯規格為七鼎六簋七俎十六豆，大夫為五鼎四簋五俎六豆，士為三鼎二簋三俎
- 「鼎」是用來「烹煮用」並非「祭祀用」，如同現代人祭祀時不可能將電鍋搬上供桌。至於簋、俎、豆則用來盛食為祭祀用，如同現代人使用之盤、碗、碟。

第一章

～行其所評～
自繪雷達圖自我評價

正確發射

精確接收

目標搜尋　定位　顯示

科學發明叫雷達

正確繪製

精確填入

目標取捨　選定　聯結

科學引用稱雷達圖

一、雷達圖分析法

　　雷達圖法是企業以科學方式，將企業內在、外在因素的重要條件分類而為綜合性之評估，並就列項條件中評估計算其比率，再將比率數據點，落於圖繪點之圖形內，此綜合圖狀似「雷達」，所以稱為「雷達圖」。雷達圖主要作用在於企業就其綜合實力顯示財務狀況，借由綜合評價之結果，繪製出各項比率區塊，並一目瞭然由區塊中迅速看出自己優劣處。

　　雷達圖綜合評估分析，主要分「靜態分析」與「動態分析」，靜態分析是將自己的各種財務比率與其他相似同業或所有同業的財務比率作「橫向」比較；動態分析把自己目前的財務比率與以前的財務比率作「縱向」比較，也就是由橫向、縱向中掌握關於財務、體質、營運的概況與變化。

　　雷達圖：

　　日本企業以收益性、成長性、安全性、流動性、生產性 5 項為要件指標，

　　將數據化結果繪圖如以下：

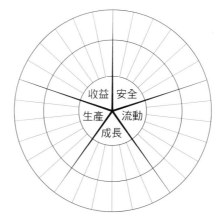

日本之企業雷達圖

上圖說明：

　　（一）繪製雷達圖先畫出三個同心圓，再將圓內區分不同區塊，每區塊又分小區塊，其評估之比率繪於各區塊座落點之相關位置，點與點間連成線，線與線再連結成雷達型圖面。

　　（二）由雷達圖同心圓觀察，愈向內側之區域表示指數愈低，其改進空間愈大；反之則反。

二、雷達圖使用於文物、玉石、藝品

　　雷達圖常用於企業的競爭力評估，亦可運用在選戰評估、各種球類、乃至各項競技中對手評估等，不過各類型評估有其不同條件，必須各自取其有意義條件做為數據，由數據落點連成線而繪製出雷達圖，最後依所製雷達圖看出優、缺點相關位置，進而根據位置標示圖，「明瞭自己」擬定改進方案，這就是雷達圖廣受引用的原因。

　　文物、玉石、藝品評量中，許多條件存在抽象、不確定因素，尤其含有文化面、精神面，數字難以代表全部意義，如果一味強拉、硬扯反而無法對應真正價值所在。然而試著定出幾項條件，將條件客觀化，賦予有意義的評價，再自行繪出雷達圖，並由雷達圖找出自己對文物、藝品、玉石綜合評量，再從標示圖提供調整方向。此外，透過自繪雷達圖，做為自己購買文物、玉石、藝品的指標圖，應該有一定程度實用性。

三、試擬文物、玉石、藝品之雷達圖

　　以下表列項目是筆者所自擬，做為雷達圖繪示「點示」依據，「點示」後再將「點」與「點」間相連結成「面」，所連的面姑且稱做文物、玉石、藝品「雷達圖」。

　　茲以歷史性、文化性、美觀性、稀有性、保存性、接受性做為 6 個大區塊，再由每區塊分 3 小塊，試繪連結 18 個點成為雷達圖，圖示愈靠近內圓圈部分愈弱，反之則強。

（一）歷史性

① 時間長短			② 流行時間			③ 停造時間		
長	中	短	長	中	短	長	中	短
秦漢之前	秦漢至清中期	清代中以後	X年以上	X年以上	X年以上	X年以上	X年以上	X年以上
3分	2分	1分	3分	2分	1分	3分	2分	1分
一、評分：以 ① ＋ ② ＋ ③ ＝ X 分　二、將 ①、②、③ 繪於雷達圖的相對位置								

說明：

　　1.時間長短：時間愈長，相對價值愈高，因此將年代以3分計算由外向內，3分為滿分，依次遞減。

　　2.流行時間：流行時間愈長，表示受歡迎程度愈久，評分如上。X代表一定時間，例如30年或50年或更久。

　　3.停造時間：停造（製）時間愈長，代表留存世間之物品愈稀少，但此必須以相同之X年為基準數而計算之。

（二）文化性

① 製作原因			② 代表涵義			③ 書文記載		
A	B	C	A	B	C	A	B	C
生活需要	裝飾因素	隨機因素	時代特徵	使用程度	傳承指數	何書記載	記載可見度	何人所記
1分	1分	1分	1分	1分	1分	1分	1分	1分
一、評分：以 ① ＋ ② ＋ ③ ＝ X 分　二、將 ①、②、③ 繪於雷達圖的相對位置								

　　1.生活需要：一般情形，某物品的出現，通常是伴隨生活需要而衍生，例如陶器出現初始是為盛裝食物而捏製；玉石使用是方便敲擊，進而代表權力、地位、財富等因素而來。

　　2.裝飾因素：跳脫生活基本需求，進而使用於非生活所需之裝飾上。

　　3.隨機因素：某些物品初創，有時係隨機發生，例如迴紋針是無意間發明的。惟隨機性之瓷畫創作，必須摸索燒製後，色、土之相互變化，其成功性低失敗性高，故隨機性而能流傳則有一定之意義。

　　4.時代特徵：必須有強烈時代特徵，例如漢代玉雕簡潔有力而稱漢八刀，唐三彩仕女圓潤有形而富美感。

　　5.使用程度：使用程度即使用率，實用產品使用程度必高，而使用程度高者，

因其使用率高而產生一定價值，尤其保存完整者尤難，例如元代官家使用之大瓷碗使用率高，而其又能保持完整者即少見。

6.傳承指數：具時代特徵，又有一定使用、實用性、目的性物品，流傳下來的比例會高一些。

7.何書記載：影響力愈深、流傳愈廣的書籍中記載，其感染力必大，例如玉的形容，東漢、許慎《說文解字》內有「玉，石之美者」之記述，經此記述，增加了人們對「玉」的眷顧。

8.記載可見度：名不見經傳的書籍，一般人大都無緣閱覽，反之則反，例如王翰《涼州詞》「葡萄美酒夜光杯，欲飲琵琶馬上催⋯」，由詩詠讓人清楚深刻記憶著「夜光杯」，倘經解釋「祈連玉」是夜光杯的玉材，則祈連玉杯在琅琅上口之詩句中，便增加其可見度。

9.何人所記：一般而言「佚名」作者較「文盛留名」者遜色，例如無可考的作者，與歷史留名的作者，必有相當程度的差別。

（三）美觀性

① 精美之程度			② 製作困難度			③ 製作者名氣				
精美	佳	一般	難度高	稍有難度	難度不高	無	有			
製作精美、極佳	製作佳		集多數製作人且時間長	集合製作人數不多、時間不長		雖無製作者人名，但物品本身流傳性，氣仍有不同差異的區別產生無形名	大名家	名家	名氣不大	全無名氣亦無特色
3分	2分	1分	3分	1分	0	1-3分	3分	2分	1分	0分
評分：以①＋②＋③＝X分 二、將①、②、③繪於雷達圖的相對位置										

說明：

1.精美程度：自行區分3級分，精美者評為3分，佳作者評為2分，依序為之。

　　2. 製作難度：自行區分 3 級，製作成型工藝難度高者評為 3 分，稍有難度者評為 2 分，無難度者評為 1 分，量化、機械化生產不具難度者，不予評分。

　　3. 製作者名氣：① 無姓名落款，依留存之器物名氣，評量 1 至 3 分，例如第一把出土紫砂壺，是司禮大監吳經墓出土（公元 1533 年、明嘉靖 12 年）該提梁壺雖無作者，但名氣卻能遠播。② 有製作者可依名氣區分，分為大名家評分 3 分，名家評分 2 分，名氣不大評分 1 分，全無名氣亦無特色評分 0 分。例如：德化白瓷，「佚名」之工藝師作品與一代大師「何朝宗」作品，後者當然遠遠高過前者。

（四）稀有性

① 出土數量			② 傳世數量			③ 原料數量		
稀少	有一定數量	多	稀少	有一定數量	多	稀少	有一定數量	多
X數量以下	X數量以下	X數量以上	X數量以下	X數量以上	X數量以上	X數量以下	X數量以下	X數量以上
3分	2分	1分	3分	2分	1分	3分	2分	1分
評分：以 ① ＋ ② ＋ ③ ＝ X 分　二、將 ①、②、③ 繪於雷達圖的相對位置								

說明：

　　1. 出土數量：有出土之出處，例如有年代墓穴之陪葬物品，稀少者為西漢劉遂墓金縷玉衣；反之一般民用陶瓷金銀器物，出土陪葬品中，數量上諒必不少。

　　2. 傳世數量：傳世品，有些代代相傳，有些出土後傳世，千百年以上傳世器物，除非皇室用品並傳承有序，否則爭議甚大。一般而言年代愈久的傳世品，數量愈稀少。

　　3. 原料數量：「鈷」為青花瓷重要繪料，具有稀少特性。例如明代永樂年間，青花之繪料「鈷」料又稱蘇麻尼（離）青，是一種玻璃藍料，明代成化年間幾已用罄，後改以「回青」取代，因此明代永樂年青花瓷其主觀價值、客觀價格必高。

（五）保存性

① 保存難易			② 保存方式			③ 保存時間		
難	普通	易	複雜	普通	容易	長	中	短
須溫控等設備	須稍加注意	不須特別注意	關卡層層之保存程序	有一定之保存程序	不須特殊保存程序	如玉石陶瓷、青銅器等	如書、畫等	如珍珠、捏麵人等
3分	2分	1分	3分	2分	1分	X分	X分	X分
評分：以 ① ＋ ② ＋ ③ ＝ X 分 二、將 ①、②、③ 繪於雷達圖的相對位置								

說明：

1. 保存難易：對於年代愈久之文物，須借科學設備使其得到完整保存，例如恆溫設定、濕度設定、光線設定等。

2. 保存方式：物品保存上有難也有易，有些文物、物品須專業知識及設備才能保存妥當，以字畫及陶瓷之保存，保存方式亦有不同，例如高價值名畫、名瓷有一定之安全把關機制。

3. 保存時間：各文物、物品依其材質保存時間各有不同，可依平均材質壽命為基準，得到一個客觀公式，例如宣紙之書畫，X（為宣紙平均壽命）x（1－已存在年代平均壽命）＝ X1（宣紙剩餘壽命）以此計算古代名畫尚可保存之可能時間。

（六）接受性

① 年齡區隔			② 性別區隔			③ 國別區隔		
老	中	青	男	女	男女	內	外	國內外
65歲以上	65歲以下	30歲以下	男士喜歡	女士喜歡	男女均喜歡	國人喜歡	外國人喜	國內、國外人們均喜
1分	1分	1分	1分	1分	2分	1分	1分	2分
評分：以 ① ＋ ② ＋ ③ ＝ X 分 二、將 ①、②、③ 繪於雷達圖的相對位置								

說明：

1. 年齡區隔：老、中、青各1分，例如老、中、青均喜歡為1分＋1分＋1分＝3分，老、中喜歡，則1＋1＝2分，再將分數標示在圖的落點。

2. 性別區隔：如上，直接如表列畫在圖中並落點。

3. 國別區隔：如上，直接如表列畫在圖中並落點。

例圖：

雷達圖（各標示條件）

（一）歷史性分　　　　　　　（四）稀有性分
　　①時間長短　　　　　　　　⑩出土數量
　　②流行時間　　　　　　　　⑪傳世數量
　　③停造時間　　　　　　　　⑫原料數量
（二）文化性分　　　　　　　（五）保存性分
　　④創作原因　　　　　　　　⑬保存難易
　　⑤代表涵義　　　　　　　　⑭保存方式
　　⑥書文記載　　　　　　　　⑮保存時間
（三）美觀性分　　　　　　　（六）接受性分
　　⑦精美之程度　　　　　　　⑯年齡區隔
　　⑧製作困難度　　　　　　　⑰性別區隔
　　⑨製作者名氣　　　　　　　⑱國別區隔

　　以上歷史性、文化性、美觀性、稀有性、保存性、接受性試擬之 6 項標準，僅係作者試擬自定，目的在於建議性，若欲求周延性，勢須經由文物專家及統計學家等相關專業人士共同研討制訂出嚴謹的條件及客觀量化數據。

四、例舉

　　下圖為當代紫砂壺實品，將上述 6 項標準套入時，由於「當代」紫砂壺不具年代「歷史性」之意義，因此可以將 6 項扣除「歷史性」，變成 5 項，由這 5 項為實物之試擬雷達圖：

（一）實品：紫砂壺、型制：石瓢壺，作者：顧紹培

（二）以下列五項，每一項分三小項，自行試評估：

（甲）文化性

① 創作原因			② 代表涵義			③ 書文記載		
A	B	C	A	B	C	A	B	C
生活需要	裝飾因素	隨機因素	時代特徵	使用程度	傳承指數	何書記載	記載可見度	何人所記
1分	1分	?分	1分	1分	?分	0.5分	0.5分	0.5分

說明：

1. 舉書文記載為例：A 項～《當代～紫砂群英》等、《天地方圓》雜誌。

　　　　　　　　B 項～局限紫砂壺愛好者。

　　　　　　　　C 項～作者在紫砂壺界有高知名度。

2. 以上自行評估 ①2 分，②2 分，③1.5 分。

（乙）美觀性

① 精美程度			② 製作困難度			③ 製作者名氣				
精美	佳	一般	難度高	稍有難度	難度不高	無	有			
製作精美、極佳	製作佳		製作人數多、時間長	製作人數不多、時間不長		雖無製作者人名，但物品本身流傳，其本身名氣仍有不同差異的區別	大名家	名家	名氣不大	全無名氣亦無特色
	2分			2分			3分			

說明：

1. 作者 2006 年（第 5 屆）授予中國工藝美術大師。

2. 各類工藝大師授予中國工藝美術大師由 1978 年第一屆迄 2012 年第六屆共 444 人（註 1）。

3. 以上自行評估 ①2 分，②2 分，③3 分。

（丙）稀有性

① 出土數量			② 傳世數量			③ 原料數量		
稀少	有一定數量	多	稀少	有一定數量	多	稀少	有一定數量	多
X數量以下	X以下	X以上	X以下	X以上	X以上	X以下	X以下	X以上
	2分			2分			2分	

說明：

1. 屬當代品，有相當之數量，並且無關出土。

2. 可傳於世後，有一定數量。

3. 較佳紫泥日漸稀少。

4. 自行評估 ①2 分 ②2 分 ③2 分

（丁）保存性

① 保存難易			② 保存方式			③ 保存時間		
難	普通	易	複雜	普通	容易	長	中	短
須溫控等設備	須稍加注意	不須特別保養	關卡層層之保存程序	有一定之保存程序	不須特殊保存程序	如玉石陶瓷、青銅器等	如書、畫等	如珍珠、捏麵人等
	2分			2分		3分		

說明：

自行評估 ①2分，②2分，③3分

（戊）接受性

① 年齡區隔			② 性別區隔			③ 國別區隔		
老	中	青	男	女	男女	國內	國外	國內外
65歲以上	65歲以下	30歲以下	男士喜歡	女士喜歡	男女均喜歡	國人喜歡	外國人喜歡	國內、國外人們均喜歡
1分	1分	1分			2分	1分	0.5分	1.5分

說明：

1. 主要喜好之外國人以日本、韓國、新加坡等亞洲國家為主。

2. 自行評估 ①3分，②2分，③1.5分

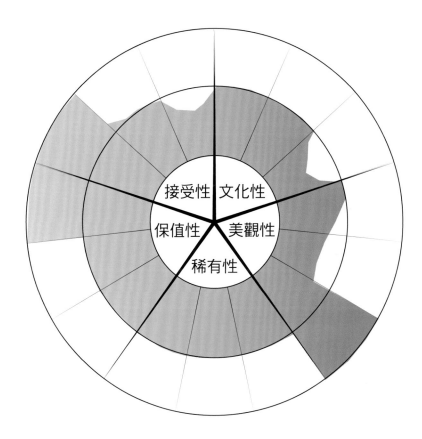

（三）依據前五大項之 15 小項繪製雷達圖：

自行試繪雷達圖

接受性　文化性
保值性　　美觀性
稀有性

註 1：
中國工藝美術大師：
1. 先由輕工業部主辦後改由發改會及行業協會主辦
2. 傳統工藝美術分十一類：工藝雕刻、工藝陶瓷、工藝印染、工藝織繡、工藝編結、工藝織毯、
漆器工藝、工藝家具、金屬工藝、首飾工藝、其他工藝

第二章

～活其所知～

對文物、古物的知識

只知道

缺少判斷

說不出知道

只有自己知道

能知道

加上判斷

說出了知道

他人也能知道

一、確認可以掌握的前提：

在收藏文物、古物，先建立好自己心理層面，就自己的所知，利用排除法，達到知己知彼的效果，本文提供「仿古」及「改古」實品瓷器照片做為例舉說明：

由「己所知」中「找疑點」判斷：

1、心理層面：

文博專家、鑑定專長是經過長時間學習及養成訓練的，但一般收藏（存）者多數不具備全面性文博知識與專業，容易在一知半解下陷於人云亦云中，一旦多次受挫則信心全失。以個人經驗所知，建議持有文物、藝品之人可以運用有限的知識，合理客觀尋找疑點再加以判斷，對於文物可以自己初步做一個「找疑點的判斷」，至於專業準確性毋庸過於苛求，理由在於一般人未經專業及嚴格訓練，並無可能與真正的專家比肩，唯若持有者對該文物知識一無所知，當然無自主判斷的條件。

2、知識層面：

以陶瓷而言，瞭解不同論述、不同派別（類別），可做為真偽之辨的參考依據，茲就不同立場形成派別為介紹：

（1）市場派～

市場派以市場所知歸納出經驗，務實且善於機巧變化。但缺失在於經常製造故事、仿製偽品，而陶瓷標的發生真偽之疑，大都伊始於市場派之傑作，因此市場業者最清楚器物是真是偽。

（2）文博研究派～

博物館院之館院藏品，經過系統建檔及具備完整資料，長時間累積歸結出各器物鑑識法則。因此文博派有深厚學術背景及實品接觸經驗，發言權最具分量也最具權威，其自主性強不易接納其他不同意見。多年前曾經發生的實例，捐贈者將出土物、文物基於文化使命而無償捐贈，由於該捐贈文物精緻，捐贈某文博館、院之始以假當真而接受，繼之某文博館、院對該假器製作出資料、檔案，難免發生先射擊再畫靶之前提錯誤，在錯誤前提下，即發生將錯就錯後，又一錯再錯繼續傳承延續。這種機率不高的陰錯陽差，或許說明了馬有錯蹄、人有失足的道理。

（3）科學鑑定派～

運用科學儀器並鑑定出鈷、錳等化學元素數據等，此派經過推演方法得到樣本再由樣本歸納結論，在科學分析下有客觀之數據基礎。但缺失在於市場派可依所得科學數據，雇請工藝高手複製出相同元素的假器，讓原本數據迅速成為過去式。當仿品具備相同數據時，縱經科學儀器鑑定，可以與真品有相同結果。

（4）考古派～

考古派悉以出土實品為依據，認為眼見為實，一切依墓誌之墓中出土物，才屬客觀且真實的。但缺失在於有心仿造者，以亂真製造出假古墓，則該出土假墓內器物可能全數是偽仿器物。

（5）業餘派～

業餘派大都屬於收藏（存）者，而收藏（存）者所得到的資訊不外來自書籍、雜誌、刊物、業者口授相傳、參觀文博館、參觀展覽會等得到不同的片段知識。其缺失在於業餘派個人修為不同、認知不同，容易流於自我感覺良好，各自吹號的情境，業餘派嚴格說不能稱派，只能是消費族群中游兵散勇集合體，然而業餘高手亦不乏另類特殊心得者。

由上述可知各派均有其優點與缺點，如何交叉運用優點得到正確，屬於綜合性的組合判斷。

3、善用排除法：

一般人玩賞、收藏（存）文物、古物，藝品最忌諱的是自己幫「標的」找答案，結果如同自己幫賣方說服自己，讓自己招致誤入危境的漩渦。因此玩出興趣的收藏（存）者須由疑點中找碴，亦即所有文物、古物先觀察有無不合理處，只要找到不合理即存疑問，包括陶瓷品的來源、價格及對陶瓷之胎土、釉色、器型、工藝、紋飾等條件，先有初步認識再前後印證，由舉輕明重中遇疑即予否定其他，才能由排除法中得到相對正確性。

4、如何知己知彼：

首須衡量自己的斤兩若干？在知己之後才有資格知彼。易言之利用自己所知去判斷已知，所謂所知，即對文物、古物、藝品之文化、材質、做工、特徵、質變等因素的瞭解，有了初步了解才能摒除自我感覺良好所預設的局限，心存疑點」才能邁向正確途徑，也才能藉此了然於胸後為自己踩煞車，避免伊於胡底平白花冤枉錢。

二、例一圖 1

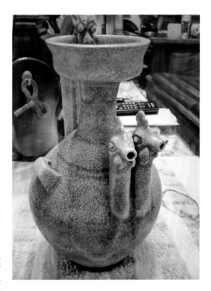

　　圖示百級碎（註1）仿南宋哥窯瓷器（註2），係友人所有之物，徵得同意以找碴找疑問方式，判斷器物真偽、做工良窳：

　　1.從來源及價格判斷真偽：

　　據友人告知該瓷器，購買價格不高，且購買地點是普通商家，購買時該商家僅做一般性介紹，然而價格高昂的真品，通常商家必然特別介紹來源、工藝、胎釉等各細節，因此由商家介紹之繁簡可粗判真偽之端倪。

　　2.由型制判斷真偽：

　　（1）宋制有雙鳳首流（流～瓶口之出水口），圖示器型為乘酒之器，型制應該是作者依不同器型自行想像出結合的綜合體，依器型各特徵定名為「貫耳雙鳳首流龍飲把酒器」。

　　（2）每個時代有不同時代工藝特徵。換言之，設若器型表現出不同時代之結合特徵，卻結合的不合度，即可判斷並非精細的仿作。

　　（3）依圖照器型顯示，器型屬於綜合不同特徵的結合體，但並非精細之仿作。

　　3.由做工良窳判斷真偽：

　　（1）雙鳳流太開，倒酒雙流之分流過大，倒入小酒杯其中一流會溢出杯外，故實用性有疑義。

　　（2）酒器之頸部過長，失去線條美感。

　　（3）器口之撇口過大，且撇口刻意塑成小碗狀。一般瓶狀器型撇口大都為「倒喇叭狀」，並非呈「碗狀」。

　　（4）倒水、倒茶、倒酒之乘器，「流口」應該略微上揚，以利倒出酒水流暢不窒礙，方符「流體力學原理（類似虹吸現象）」，圖照器型之「雙鳳首流」平直呈「三彎流（三個轉彎）」，此器型倒水判斷上「鳳首流」過於平直（斜倒之水在過彎處出水必受限）撇口過大（撇口表面大氣壓力大）頸領過長（受壓面突然壓縮在窄頸），

其「出水」會不流暢，並出現「斷水」不明快現象。因此判斷該酒器倒水入杯，會有雙流分流過開及流口出水卡卡之情形。

（5）瓶器開片似「哥窯」，請參考第一篇感性篇「詩說陶瓷 25 首之 8（新詩體）」，詩中以文字變化略有交代歷史、特徵等，可供參考。

綜合上述可知該瓷器，價格不高，購買時也未經商家特別介紹，且器型不合規制，另做工欠考究只仿其形而失其神，故判斷為仿品。

3. 小結

個人並非真正的文物專家，不敢托言鑑識評論，只能以業餘認知及心得表示一點意見。收藏（存）物品，依圖示之瓷器，倘價格不高，目的在於美化室內空間或喜好器型特殊而隨興購買，則無妨量力而為之。此外收藏（存）圖示瓷器當公忙之餘，當做一種欣賞一種寄託，只要「不役於物」而是「寄情於物」也不失為忙裡偷閒的調劑，但做為投資標的則不可寄予厚望。

「獲利」為基礎之評價與「賞心」為基礎之評價，二者評價角度不同。前者着重「市場條件」、「客觀條件」因素；後者側重「己身所喜」、「主觀條件」因素。因此對文物、藝品自行評價與定位，自己必須知所取捨，才能樂在其中。

三、例二圖 2

（一）圖示為青瓷平口瓶器。

龍泉窯以青瓷為主，古窯址中心位於浙江省龍泉市，分支分佈於華東、華中，甚至遠及西南省分。龍泉窯由於視覺有青色色調柔和感，向為世人所喜，龍泉窯依研究者研究結果，一般認為繁盛於南宋迄今不減風行。以圖示瓶器，試著借前人累積的經驗，整理幾點做為識別參考：

1. 器型：

各時代有不同流行器型，如北宋之「執壺」、南宋之「鳳耳瓶」、元代之「暗

刻紋飾瓷」等。真品大都自然、流暢、富氣韵，且器型比例合度；仿品則生硬呆板欠神韵，器型比例失規。

2. 胎釉：

真品瓷胎及施釉均較厚有壓手沉重感，釉色亦沉雅瑩潤；而仿品手感較輕浮（必須過手比較，否則所稱輕、重者，不但抽象也難體會），釉色亦顯浮俗（也須真、偽實品過眼相互比較後才能體會）。

3. 紋飾：

真品係前人創作，線條紋飾流露自然活潑感；而仿品係後人所仿，模擬製作中易生「有形無神」感，線條紋飾常見滯塞不暢。

4. 開片：

陶瓷施釉燒造因胎料、配方、爐溫等因素不同，有的會形成類似冰裂之紋路，例如宋代之汝窯、官窯、哥窯，一般古陶瓷開片因胎與釉各異、致密疏堅有別而形成不同特徵。此外「出土」古陶瓷入土時埋藏於地下受地氣及酸、鹼等元素侵入，不同古陶瓷胎釉內的紋路間，顯示著不同開片紋路殘跡，經時間推移會釋放不同時代訊息；部分「傳世品」（有些出地後傳世，有些傳世後入土又出土傳世）交錯冰裂開片浮現釉面上，主要是空氣中氧化鐵侵入，致使釉表冰裂內呈現深淺不一褐色痕（註3），故細觀開片內紋可以解讀不同時代訊息，並做為新、舊陶瓷的判斷依據。

5. 痕跡：

古代陶瓷不論盛裝實用或觀賞使用，人們實用、使用之後不斷沖洗、擦拭，久而久之古陶瓷器型釉表以放大鏡觀察可以隱約看到不規則摩擦痕跡，這些痕跡可由深淺層次、刮痕光感、凝脂潤度去判斷差異，具經驗者由器型釉表即可判讀出塵染之蛛絲馬跡。另古陶瓷釉表包裹沉雅油光，稱為「包漿」（註4），也是重要識別要點。

6. 氣泡：

古陶瓷器表施釉，釉內含有水分，陶瓷入窯創燒後，逢爐溫逐遞升高，釉內水氣遇高溫未能及時蒸發下，形成釉內粒粒氣泡，不同胎釉在不同時代、不同窯溫等因素，產生大小、多少、疏密不同的氣泡，有些氣泡甚至貼近釉表破開在釉面留下小凹洞。從而依氣泡形狀、大小、多少、疏密可以顯示陶瓷年代、窯址的特色。

7. 款識：

陶瓷有些有款識，有些無款識。有款識者代表該款識時代標誌，款識有帝王年款、堂號款、圖案款、數字款、印款、字款等不一而足，收藏者可選購有關陶瓷款識專書以備比對。唯縱有專書供核對，但款識在不同胎土、不同溫度會有不同變化，舉宜興紫砂陶土為例，宜興紫砂土有本山綠泥、紫泥、紅泥（朱泥）三大類泥料，不同泥料入窯燒造，因泥料含水及收縮比不同，同一作者同一印章，蓋印在不同泥料作品上，燒造完成也會呈現些許落差，倘不知變通拘泥一格，只對照壺譜印款易生失準情形。

8. 其他：

除了上述尚有胎足（圈足）、土沁、繪貼風格、釉下肌理變化、含稀有元素（例如釉含寶石粉、玉粉等）等特性可供鑑識參考，唯未免龐雜導致鑑識難決，茲不予贅敘。

（二）圖示器型之自我判斷：

圖示之短頸平口瓶（高 32 公分，口徑 7.5 公分，釉下暗刻花）

1. 瓶器故事：

圖示瓶器於 1999 年筆者剛接觸文物、藝品時所購，購買時出賣者稱該花瓶十年前在上海習畫時，陪同海上畫派某老師遊江西景德鎮時所購買，當年大陸物價低廉，花了逾千元人民幣購得，景德鎮賣家稱瓶器是元、明時期民間富貴人家使用物，瓶器型制直口、短頸、溜肩（瓶肩）、圓直腹，接近瓶足部位先斂後撇。1999 年間見瓶器樸拙厚重，且釉光沉雅隱約透顯蛤蜊光，由於賣家開價合理即購買之，購買後放置書櫃多年未特別留意，直到七、八年前與一位經驗豐富某業者某甲交流（該業者具國立大學化工學歷），業者認為瓶器釉厚、胎重、開片、型制、釉光等因素推斷為元代之物。

2. 自行判斷：

瓶器雖經市場富經驗業者「某甲」推斷為元代，但自己持存疑態度，理由：

（1）器型：

瓶器似元、明時代「加蓋」平口短頸瓶之型制，唯圖示瓶器「無蓋」且瓶身略顯清瘦，似不符元、明之型制，為免徒增困擾以中性用詞「瓶器」稱之。

七、八年前相互交流中該業者某甲認為圖示瓶器之瓶口原本應該是撇口，推測

瓶口曾嗑碰損毀，後人將其磨平以掩破損，唯事後筆者自行以 10 倍放大鏡觀察，瓶口並無削去磨平磨痕跡，故圖示瓶器出現平直短頸狀應非嗑碰磨平之改制。

（2）胎土：

胎土厚重，呈褐黃色，目視胎土雖有歲月沉澱痕跡，但仍不敢斷言屬於清代之前民間文物，判斷上應持保留態度認為清末至民國時期製品較合理。

（3）釉光：

足底未施釉而露胎，瓶身以側光觀察，隱約浮現游移蛤蜊光（註5），由釉表觀察並無酸洗蝕蛀作舊跡象，以瓶器隱見蛤蜊光推測屬民國初年前後之製品似較合理。

（4）開片：

圖示瓶器開片尚屬自然，開片紋路亦交錯有間，由於開片冰裂呈現在「釉下」，難僅憑開片而斷其時代。

（5）痕跡：

圖示瓶器，由燈光照射瓶內，瓶內雖亦施釉，唯無法判斷是否經常使用，因此目視觀察瓶內尚難解讀明確時代。唯依瓶身外部釉表推敲，釉表刮擦痕跡並不多，粗判似不符年代久遠的瓷器釉表殘跡。析言之，元代 1368 年覆亡，距今約 650 年，倖長的歲月推移，應有歲月推移蛛痕，故在「應有而未有」之下當持保留態度。

（6）氣泡：

元代瓷器氣泡特徵，類似唾沫形狀且氣泡大小均勻，另氣泡接近釉表並浮於上層較無層次感。圖示瓶器有近似元代瓷器氣泡特徵，但氣泡形成變數很多，並無準確之規律性，因此只能算是輔助性參考項目。

3. 小結：

圖示瓶器雖然經資深業者某甲掌眼（註6），但自己以「排除法」，對「器型」及「痕跡」存疑並持保留態度，同時認為「毋寧先存疑，切毋先肯定」，心存「退一步海闊天空」，不受羈絆下才能瀟灑玩賞。

（三）茲將陶、瓷鑑識以擬人化形容而圖示：

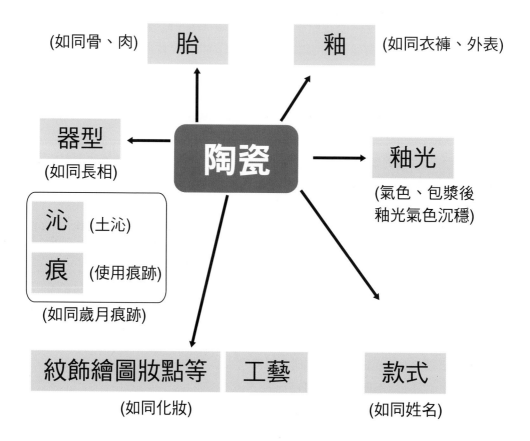

(如同骨、肉) 胎　　釉 (如同衣褲、外表)

器型
(如同長相)

陶瓷

釉光
(氣色、包漿後
釉光氣色沉穩)

沁 (土沁)
痕 (使用痕跡)
(如同歲月痕跡)

紋飾繪圖妝點等　工藝　　款式
(如同化妝)　　　　　(如同姓名)

註1：
百級碎～
哥窯釉面呈現龜裂紋，成百上千紋路如同鐵線交錯的裂紋開片，稱之為百級碎。

註2：
開片～
宋五大名窯，汝、官、哥、定、鈞，釉表呈明顯開片（像冰裂開之紋）的有「官窯」及「哥窯」，二者開片主要區別，前者形成「大」而「少」屬「不規則」的開片，後者形成「小」而「多」屬「較規則」的開片；至於如何認定「大小多少」，必須不斷反覆磨練，經驗嫻熟後才能區別。經驗不足者，須將二個器型放在一起，經高人解釋才能分辨明白。

註3：
冰裂紋～
是瓷器本身內部應力的一個表現，只有當內部應力在正常狀態不平衡，且無法維持現有狀態，釉的伸縮程度超出其彈性區間極限才產生釉層斷裂、位移，直至內部應力平衡，因而形成宏觀的冰裂紋效應。～百度百科

註4：
包漿～
‧瓷器之器表釉面經長時間使用、盤摩、擦拭，手油或其他油脂逐漸滲入，久而久之釉表縫隙附油脂形成沉雅油光俗稱「包漿」。包漿是歲月留下的痕跡，時間愈久包漿愈厚。不識者以為油垢而用水煮去除，卻不知反損及歲月遺留的風雅。包漿現象不是瓷器所獨有，其他玉器、竹器、木器、書畫、硯石、印石、核雕、牙雕等均有之。
‧相對於「包漿」流露出沉雅油光，新品之嶄新發亮，稱之為「賊光」。易言之，新品雖熠熠鮮亮但欠缺典雅氣息。

註5：
蛤蜊光及X射線照射～
‧含鉛的釉上「彩瓷（多色瓷）」，燒造時受物理、化學物質侵蝕及後天所生變化，器表在數十年後會產生彩色光暈如同蛤蜊貝殼光，時間愈久愈明顯。「單色釉」釉面也會受自然氧化因素產生淡淡彩色光暈，光暈現象亦稱蛤蜊光，惟「單色釉」形成光暈時間上較「彩瓷」長一些。
‧陶瓷以「X射線照射」增加陶瓷年份，據聞這是陶瓷進出海關時受X光檢查而無意間發現的。作舊者掌握此訊息，將陶瓷放置於X射線重複照射使年代變久遠，唯若未掌握照射次數恐易弄巧成拙，例如仿清代乾隆器，重複次數過多，以碳14測出年代竟推到明代，便貽笑大方了。「X射線照射」增加陶瓷年齡，主要原因是陶瓷胎土中內含石英等礦物顆粒，放射線會激發礦物中的電子，並在礦物晶格內受縛而填充，進而改變了熱釋光強度，增大了關係式的累計劑量，即：累計劑量/年劑量率＝陶瓷年份。

註6：
掌眼～
指具豐富經驗之古玩家，以眼觀物憑經驗法則決斷出文物特徵，再將自己判斷出文物、器物之知識、結論告知他人。

第三章

～知其所價～

兩岸文物、藝術品之互動

價在心中

值在自己　是價值

價在人群

值在眾人　是價格

價值生價格

價格有價值

價值價值生價格

價格價格有價值

　　兩岸文物、藝品互動千絲萬縷，「價值」與「價格」相互牽動，想以前、看現在、望未來，冷眼觀察、細密思索下，可瞧見輪跡蛛痕，以下試論當今兩岸藝品「價值」與「價格」之連動：

一、兩岸政治、經濟發展脈絡不同，收購文物、藝品時機不同

　　大陸在解放之初，為了增強國力以發展國防工業為主，對民生產業則放在次要順位，隨著改革開放，由公有制之生產關係融了私有制，使計畫經濟轉變成市場經濟。大陸由解放到改革開放，中間歷經了文化大革命，在燎原的革命中，經濟、民生受波及而停滯不前，並抑制了人民的創造力，逢此洪流除了符合政治需求外，一般文物、文藝創作當然受到一定程度制約，從而時代變動的巨輪下，文人、藝人的生活條件顯得窘迫艱苦（註1）。

　　相對的，國共內戰結束國民政府播遷來臺，將大量黃金由上海搶運到臺灣供軍費、建設之用，同時力行土地改革，不久韓戰爆發，美國協防臺灣並提供經援，政策也鼓勵外資、僑資投入，使經濟民生得到養生舒息與發展。接著第一次世界能源危機時（註2），以十大建設轉危為安（註3），臺灣更厚植經濟實力，外匯存底一度躍居世界之冠，臺灣錢淹腳目成為一種驕傲。然此時正值大陸剛實施改革開放，兩岸人民生活差距甚大，臺灣挾經濟優勢，許多收藏（存）人士對大陸文物、藝品大量的收藏（存），所收藏（存）文物、藝品包括了許多成名及尚未成名的藝人、藝術家。因此早期大陸許多精美的文物、藝品，因緣際會成為臺灣大、小收藏（存）家的囊中物。

　　近20年來，臺灣政治紛爭不斷經濟不進反退；反之，大陸迅速大國崛起，許多富豪如春筍出土。衣食足、經濟富裕後，高尚風雅收藏（存）及玩賞，成為人們追求精神生活的一環。尤其大陸近年經濟迅速成長帶動風雅，使不少熱錢流入文物、藝品市場，聯動文物、藝品價格飛躍高漲，藝人們地位陡升，各類別藝人以「大師」之名紛紛竄起。早年大陸貧困，臺灣人在經濟優勢下捷足擁有不少大陸優良文物及藝人創作的藝品，隨著大陸經濟茁壯，有錢人、富人對文物、藝品需求與日俱增，進而產生大陸文物商向臺灣回收早年文物、藝品，致使炒作條件陡昇，正因炒作帶來作品、藝品價格一飛沖天，因此愈來愈多的當代藝人（姑隱其名，以免造成大師、名家及市場的傷害）晉升大師、名家，基於經濟利益而否認以前自己的作品，以便「以

量制價」鞏固當今的市場行情。

二、為何大陸許多大師、名家否認自己以前的作品

（一）供需雙方主客易位：

文物、藝品的需求多寡與價格高低，取決國民所得及富人眾寡，故二者間戚戚相關。1980 年後臺灣經濟活絡、消費力強，購買非民生必需品之文物、藝品的能力強；但目前大陸經濟突飛猛進，人民所得倍增，有錢購置文物、藝品的人士大幅增加，對文物、藝品需求面遠大於供給面，因此近年大陸文物商人絡繹於兩岸間，並將臺灣人早期收藏（存）文物、藝品回流大陸拍賣或販賣，市場供需鏈於焉主客易位而角色反轉，亦即需求一方（收藏方）轉成大陸人士，臺灣反成了供給的一方。

（二）「價格」與「價值」永遠難以平衡：

作家、藝人生活條件尚未改善前，須為五斗米折腰，製作品數量及精粗，主控權操之於定作人手中，也就是一個作家、藝人在求溫飽的環境下，創作因主、客觀條件受限他人，所創作的作品「價值」並不能全然由「價格」中得到合理反應。反之，時空背景發生主、客變化，「價值」與「價格」就會發生反向拉鋸。換言之，當作家、藝人身處經濟條件弱勢時，所創作的藝品通常價值高於價格，這時文物藝品商人及收藏（存）家就會買到便宜。而上述撿到便宜時期，正是臺灣人狂購大陸文物、藝品約在 1985-2005 年代間。

隨著大陸經濟飛躍成長，大陸藝人身價已悄然節節高升，目前臺灣早年收藏（存）者收購者，反成了回流文物藝品收購的對象。此外商人為了做大藝品的餅，從事高端藝品的商人，結合作家、藝人互為表裏，大肆炒作使之名氣更大，接著作家、藝人們各個稱封「名家」、「大師」，有了「名家」、「大師」頭銜，每件作品水漲船高，並屢創成交天價，購買者此時花錢等同買個名氣，在「名氣」加持，作品、藝品的本體轉換成「價格」高於「價值」了。

名家、大師級藝人之作品、藝品，「價格」與「價值」間常有失衡現象，這種現象的出現，在於「名氣」屬於難以量化計算的主觀認定。當然也有人認為作品、藝品，可借充分經驗評估相對客觀價格，並認為作品、藝品由材料成本加上各級別藝人創作報酬及加入合理利潤，計算出相對性的客觀價格。

（三）作家、藝人不承認早年自己作品之主因：

　　大陸各類藝人早期迫於生活為他人廉價製作各類藝品，及至藝人擺脫生活困境成為名家、大師，作品在市場驚天翻漲。藝人作品數年間發生南轅北轍的價差，原因在於名氣，為了維繫名氣於是：

　　1.成名後的作家、藝人為維持目前作品高價，不得不否認以前作品，否則未成名前為數不少作品廉價流入收藏（存）者手中，只要部分收藏（存）者願獲利了結，勢將無法維繫已創造出的天價，甚至進一步損害作者、藝人身價與動搖市場所建構出的高價機制。

　　2.成了「名家」、「大師」的藝人，在生活貧困時或未成名前，也有不少作品係搪塞之作，如今既已成名，過往拙品難與現在精品相與比肩，為避免往後費時解釋而治絲益棼，不如直接否認達到快刀斬亂麻的效果。

　　3.作家、藝人成名後，生活條件逐漸優渥，創作動能及製作熱情自然降低，這是環境與條件改變後，導致創作質量下降的正常現象，然而這種現象卻變通出以「親筆簽名」並「手捧作品照相存證」而「開證明書」的闢財渠道。經由此一渠道不但可以篩選建立作品門檻標準，並可做為與前作品區隔效果，同時不費吹灰之力獲得可觀收入。部分收藏（存）者持有之藝品為求往後出售時免受質疑，於是請託與作家熟識的第三人或經由原銷售者牽線補開證明書，形成有名氣的作家、藝人，不須創製作品只依名氣、憑簽名、拍合照、補開證書即可取得高額報酬的怪象，而這怪象也是華人所獨創另類市場機能。

　　4.專業作家、藝人一生歷經學習期、成長期、突破期、穩定期、巔峰期，其作品數量必不在少數，尤其作品分「正式作品」與「應酬作品」，作家、藝人偶忘自己以前作品雖有可能，但對自己大部分作品無法辨識則有違常情。因此屬於作家、藝人以前創製的精品僅為己利一概否認，並損及持有人重大權益者，受非議質疑自難避免。

　　（四）作家、藝人否認自己作品，收藏（存）者是否應予容忍？

　　以下幾點是討論課題：

　　1.品行道德上：「一頭牛，剝二次皮」是一種剝削，「一切提錢來見」、「好漢做事不敢擔」，站在道德立場是有品行瑕疵且道德有虧的。

　　2.經濟效益上：名氣是無形的財富，「名氣」創造出附加經濟效益，以「在商

言商立場」無可厚非，而況「舊瓶換新酒」只要新酒品質優良又能產生附加利益並無不可？

3. 投資效應上：投資者持有文物、藝品是否能保值、增值，與投資者本身擁有的知識、眼光、膽識有關，這種為保值、增值而持有，含有對「將來希望」的賭注，選擇標的正當而獲利益，應該屬於該投資者。而今原作家、藝人橫生節枝分取一杯羹，於理是站不住腳的。但換個角度而論，一張「簽名、合照、證書」，創造比預期高的價值，似乎分一杯羹也非全無道理，故而如何衡量「超過價值」的「均分」，存在了「共享」利益概念。

4. 權衡取捨上：若僅論道德因素、經濟因素，二者應無交集，唯添加投資以外所衍生附加利益，「分享」成果是可以討論的。換言之，逾越正常投資利益，屬於「作家、藝人」與「市場派（金主）」聯合拉抬炒作的結果，「市場機能中，人為因素產生高價不應一人獨享」，如何得到相互平衡點？必須先確立「抽象觀念」形成「分享」共同默契，經市場磨合「具體數字」形成「分享」合理比例，例如一只名家紫砂壺 20 年前收購價為新台幣 5 萬元，20 年後合理售價為 15 萬元上下，經「作家、藝人」與「市場派」出錢出力炒作成 50 萬元，將超出正常價格 35 萬元部分，以 5：5 或 6：4 相互「分享」，概念上應該有容許空間。

三、如何使「價格」與「價值」對應平衡

（一）「價值」與「價格」在控制機制之外會產生蝴蝶效應？

文物、藝品它的「價值」與「價格」有相對關係，二者在正常情形應對等呼應。但主、客觀變化加上個人、市場複雜因素，價值、價格相互關係常牽一髮動全身起「化學變化」，這種變化如同「蝴蝶效應」可發生出乎預期的結局，由於議題涉及範圍甚廣，僅以蜻蜓點水方式例舉之，【例】：紫砂壺名家大師某 A，一把壺正常市場行情人民幣三至五萬元，炒作後價格飆升到數十萬元甚至上百萬元，某 A 收入暴增生活大幅改善為增添風雅，乃託經紀人某 B 以壺交換、互易數塊高檔玉牌，於是某 B 找玉商某 C 以壺換玉並找補差價，幾次交易後，某 B、某 C 均從中獲利，不久某 B 囤積了某 A 的壺，某 C 則囤積了不少玉，二者互囤目的是為了繼續相互交換並能從中獲利，不料某 A 收入暴增後，流連聲色犬馬並沉迷賭博，爾後積欠大筆債務，某 A 為清償賭債情急下竟請徒弟以某 A 名義大量製壺拋售於市場，不久東窗事發、

名家某 A 名譽掃地壺價暴跌，然而暴跌效應連帶損及以往高價購買名家某 A 的收藏（存）者，同時亦牽連某 B 囤了不少 A 壺，更波及到某 C 囤了不少玉，此時「價值」與「價格」因個人因素牽動了 A 壺市場行情，這可說是相對關係所生之蝴蝶效應（註3）。

（二）文物、藝品價值與價格能否相當？

上述蝴蝶效應是文物、藝品價值與價格變化的一種。

至於其他因素甚多，難以臚列載述，收藏（存）者，如何判斷並定位？建議由抽象的體會、具體的實踐中反覆訓練，先培養出審視材質、工藝、名氣「顯性」要件的能力，其後再對供需、炒作議題等「隱性」要件，綜合觀察、比較、學習後深化判斷力。

現代優良文物價格輕易翻漲，屢屢在市場上、拍賣會上創高價，甚至逾越了古文物價格，這種「厚今薄古」風氣如何形成，是否具備客觀合理性？恐怕是挑戰傳統另闢蹊徑（另創新猷）所產生市場導向使然。換言之，古文物靠發現而取得，因此價量有時難以同步齊揚；但當代文物、藝品作者如仍健在，即可以不斷創作新品，而達價量齊揚的效果，故而操作現代品？眼於對「量」可以控制及取得。由此可知文物、藝品市場機制是巧妙的也弔詭的！

謹以天秤圖示提供判斷依據及參考，即

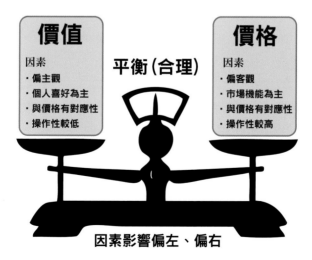

因素影響偏左、偏右

價值　　價格

平衡
（市場反應之正常行情）

・材質
・工藝　　左低右高，代
・名氣　　表價高於值，
　　　　　反之則反

・供需　　同上
・炒作

　　有一定等級的文物、藝品，「價值」與「價格」能否相當，確實難以比照量化、標準化商品得到客觀估量。因此玩賞相當等級文物、藝品的人士，應具一個認知，對任何文物、藝品在沒有「交易成功」前，「價值」與「價格」論述再多，只不過是「說得有道理」的理論，以市場現實面而言交易成功並獲利才是王道。雖然獲利結果才是王道，不過購買者在未交易前，先對文物、藝品「價值」與「價格」有初步認知，相較於不知而盲目信從者，更能掌握出手、收手時機。

　　基此，縱使文物、藝品「價值」與「價格」雖無明確準則，但從各類報章、雜誌、期刊、書籍、網訊、業者中得到綜合資料，羈除患得患失、自我設限的心理，培養磨練出自我判斷能力，從中知所進退才是明智玩賞方式。

　　四、綜合以上，玩賞華人文物、藝品，首知兩岸政治動向與經濟發展脈絡有別，且收購文物、藝品相互之間時機不同；復知大陸許多大師、名家為何否認自己以前

作品的原因；再由價值與價格中抽象的找出具體定位，方能掌握兩岸文物、藝品互動軌跡。當擺脫價格起落的困惑樊籠，自然怡然間展現出幽雅便可以樂在其中了！

註1：
此處所指藝人，不包括影、視、廣播之藝人，而是指創、製藝術品之作者（作家）。

註2：
・第一次能源危機指第一次石油危機（三大石油危機之一），起因在1973年10月爆發第四次中東戰爭，阿拉伯國家為了打擊
　以色列，中東石油輸出國宣布石油禁運，導致每桶石油國際價格由3美元漲至12美元，引起主要能源～石油的危機。
・三大石油危機：第一次1973年起因第四次中東戰爭，第二次1978年起因伊朗國王巴勒維下台，第三次起因伊拉克與科威特
　戰爭伊拉克遭國際經濟制裁。
中東戰爭又稱以阿戰爭，該戰爭前後發生五次。

註3：
蝴蝶效應
1.蝴蝶效應是指在一個動態系統中，初始條件下微小的變化能帶動整個系統的巨大的連鎖反應，是一種混沌現象。「蝴蝶效應
　」在混沌學中也常出現～維基百科。
2.西方以一首民謠形容蝴蝶效應（連鎖效應）：
　丟了一個釘子，壞了一隻鐵蹄；
　壞了一隻鐵蹄，折了一匹戰馬；
　折了一匹戰馬，傷了一位騎士；
　傷了一位騎士，輸了一場戰鬥；
　輸了一場戰鬥，亡了一個帝國。

第四章

～創其所值～
藝術品之金融商品及證券化

金沙

在河水礦脈中

只是光閃閃的沙粒

鑽石

在金伯利岩中

只是閃光光如玻璃

藝術品

鎖閉於匱室中

只是睡美人般沉眠

人們經濟活動初始以物物交易互通有無，隨文明演進交易媒介被貨幣、鈔票、支票等取代，並有金融機構將之發行供公眾使用。現代文明將金融範疇擴大，而有「金融商品」、「金融衍生商品」，於焉人們經濟活動變成多元與複雜。歷史與時積累、文化與時推進，代表文化的古、今藝術品進入精神生活也成交易標的，經過長時間推移與人們認知、接受，文化藝術品一般買賣增添了拍賣，至今更與金融結合，成為金融商品與藝術品證券交易。

一、金融商品及衍生性金融商品

「金融商品」為金融市場中產生借方、貸方的合約商品，合約中「借方」持有者為「負債人」；「貸方」持有者為「資產人」，例如債券、股票、存款證書等。金融商品分為「傳統或基礎金融市場的商品」及「衍生性金融商品」，前者是現貨市場商品本身的金融商品，如債券、股票、外匯等；後者則由現貨市場商品所衍生出來的金融商品，如利率、匯率、各指數等。而「衍生性金融商品」主要分（1）選擇權，（2）遠期契約，（3）期貨，（4）交換契約四類。

二、藝術品可否成為金融商品之標的：

（一）在中國大陸～

1.是否已承認藝術品是金融商品？

「股票」是金融商品現貨市場商品之一，而「藝術品本身」並非金融商品而屬現貨市場商品殆無疑異。中國大陸 2009 年 7 月 1 日北京華彬藝術品產權交易所正式揭牌成立，如同不動產證券化也使藝術品予以證券化，易言之，將公司股東持有股份（票）的概念融入藝術品中，使投資者成為所投資藝術品標的的股東，持有期間可在「藝術品交易所」對某藝術品之股票買進賣出，賣出股票時該藝術品上漲即可獲利；反之賣出時下跌則將受損虧蝕，這種將藝術品證券化，名為「藝術品份額化交易」。

2、藝術品份額化交易受到限制：

（1）中國大陸對於藝術品份額化交易在 2010 年前後，如火如荼流行蔓延，其中某文交所將稍具名氣的畫家白庚延畫作「黃河咆嘯」與「燕塞秋」，分別作價人民

幣 600 萬元及 500 萬元，並以 1 股 1 元為均等份額為交易標的，爾後平地一聲雷將二畫作股值分別炒到人民幣 1 億 1220 萬及 9250 萬元的牛價。產生這種結果，主因在於將藝術品「財產權益」等額拆分，而被拆分的只是藝術品「權益比例」，並非藝術品「本身」，同時將各該藝術品做為權益拆分標的時，欠缺合理及客觀的鑑定、估價標準，份額化交易所賣出份額，在缺乏類似上市公司資產負債表、損益等報表所呈現事實的客觀數據，故而藝術品的利多在於心理層面不斷做多墊高，形成誰比誰傻誰就可能是最後那隻耗子的亂象。雖然有上述亂象，但利之所趨下，據載中國大陸 2011 年底各地仍有 50 家左右文交所掛牌開業。

（2）為了抑制亂象叢生而損及大眾權益，2011 年 11 月 24 日間國務院下頒「國務院關於清理整頓各類交易場所切實防範金融風險的決定」（國發【2011】38 號），明定不得將藝術品權益拆分為「均等份額」以公開發行份額交易，亦即該「決定」規定略以：「除依法設立的證券交易所或國務院批准的從事金融產品交易的交易場所外，任何交易場所均不得將任何權益拆分為均等份額公開發行，不得採取集中競價、做市商等集中交易方式進行交易；不得將權益按照標準化交易單位持續掛牌交易，任何投資者買入後賣出或賣出後，買入同一交易品種的時間間隔不得少於 5 個交易日；除法律、行政法規另有規定外，權益持有人累計不得超過 200 人。」又「規範交易場所名稱，凡使用"交易所"字樣的交易場所，除經國務院或國務院金融管理部門批准的外，必須報省級人民政府批准；省級人民政府批准前，應徵求聯席會議意見。未按上述規定批准設立或違反上述規定在名稱中使用"交易所"字樣的交易場所，工商部門不得為其辦理工商登記。」接著 2012 年另頒「國務院辦公廳關於清理整頓各類交易所的實施意見（國辦發【2012】37 號）」及「北京市交易場所管理辦法（試行）（京政發【2012】36 號）」，其後再頒「關於貫徹落實國務院決定加強文化產權交易和藝術品交易管理的意見（49 號令）」。

（3）依以上 38 號令決定、37 號令意見、36 號令及辦法、49 號令意見可知藝術品交易及其工商登記必須：①須依法設立的證券交易所或國務院批准的從事金融產品交易的交易場所，②「六不得」之情形：（A）、不得將任何權益拆分為均等份額公開發行。意見之意旨，任何交易場所利用其服務與設施，將權益拆分為均等份額後發售給投資者，即屬於"均等份額公開發行"。（B）、不得採取集中交易方式

進行交易。意見之意旨，"集中交易方式"包括集合競價（註1）、連續競價、電子撮合、匿名交易、做市商（註2）等交易方式，但協議轉讓、依法進行的拍賣不在此限。（C）、不得將權益按照標準化交易單位持續性掛牌交易。意見之意旨的"標準化交易單位"是指將股權以外的其他權益設定最小交易單位，並以最小交易單位或其整數倍進行交易。"持續掛牌交易"是指在買入後5個交易日內掛牌賣出同一交易品種或在賣出後5個交易日內掛牌買入同一交易品種。（D）、權益持有人累計不得超過200人。意見之意旨，除法律、行政法規另有規定外，任何權益在其存續期間，無論在發行還是轉讓環節，其實際持有人累計不得超過200人，以信託、委託代理方式代持的，按實際持有人數計算。（E）、不得以集中交易方式進行標準化合約交易。意見之意旨："標準化合約"包括兩種情形：一種是由交易場所統一制定，除價格外其他條款固定，規定在將來某一時間和地點交割一定數量標的物的合約；另一種是由交易場所統一制定，規定買方有權在將來某一時間以特定價格買入或者賣出約定標的物的合約。（F）、未經國務院相關金融管理部門批准，意見之意旨，不得設立從事保險、信貸、黃金等金融產品交易的交易場所，其他任何交易場所也不得從事保險、信貸、黃金等金融產品交易。商業銀行、證券公司、期貨公司、保險公司、信託投資公司等金融機構不得為違反上述規定的交易場所提供承銷、開戶、託管、資產劃轉、代理買賣、投資諮詢、保險等服務；已提供服務的金融機構，要按照相關金融管理部分的要求開展自查自清、並做好善後工作。③凡使用"交易所"字樣的交易場所，除經國務院或國務院金融管理部門批准的外，必須報省級人民政府批准④省級人民政府批准前，應徵求聯席會議意見。

（二）在臺灣～

1. 雖有資產配置危險分擔的概念，但仍未實行藝術品證券化：

華人向以「雞蛋放在不同籃子」，這是危險分擔的概念；猶太人則將財產分為「持有土地」、「經營生意」、「儲存積蓄」三部分，為危險分擔的規劃。現代人面對財產重要課題之一，是妥善規劃「資產配置」，財產配置目的，一方面希望能獲得較好利潤，他方面對風險則期能降低。審視臺灣目前藝術品定位，對於藝術品認為具財產上價值做為財產交易標的是無可置疑，但依現行證券交易法第6條所定「有價證券」並未將藝術品納入，因此以藝術基金、藝術證券型態之金融商品，在台灣

並無市場流通之情形。

2.藝術金融商品應注意情形：

隨著藝術品在歐美、中國等大國蓬勃發展，使金融服務範圍擴大，臺灣未來若將藝術品成為金融商品並使之證券化，應正視並借鏡大陸實行的困境、盲點，尋求適合自己的定位與途徑，以下是努力的方向：（1）如何建構合理的市場機制，必須健全創作者、銷售者，購買者三方組成的關係；（2）藝術品之分類與鑑定師、估價師、經紀人之證照發給及制度，以及如何提出客觀的鑑定與價格標準，（3）如何制定契約規範（如同內政部不動產買賣契約書範本），（4）藝術品跨進金融商品範疇的條件及成為融資標的之環境，（5）政府如何與金融業、保險業等，共同研擬制定符合市場機制之法源依據；（6）健全監督體制，朝向藝術品交易所的正確方向邁進。

三、兩岸藝術品證券化大不相同

（一）中國大陸～

目前藝術品證券化之情形

1.中國大陸藝術品可以成為金融商品進而證券化，但條件未臻成熟，以致迭生亂象，略如前揭。

2.目前中國大陸藝術品證券化指標之文交所是否活絡仍舊？

文交所是否活絡取決於 ① 國民所得及經濟成長，②2011 年 11 月「國務院關於清理整頓各項各類交易場所切實防範風險的決定」38 號令、2012 年 37 號令、36 號令以及 49 號令執行落實情形，③ 此外也須注意最能直接反應藝品行情與走向的各拍賣會，析言之：

（1）中國大陸由 2011 年至 2015 年的十二五規劃，主要為擴大內需及七大新興產業（註 3），規劃以調整結構為主軸，並以 GDP 年成長 7% 為目標（註 4）；今年 2016 年至 2020 年的 5 年中，十三五規劃（註 5），以全面建成小康社會使之落實，GDP 目標年成長 6.5%。自 2010 年前後中國大陸已取代日本成為世界第二大經濟體，依中國大陸國家統計局公佈，2015 年第一季經濟成長為 7%，2016 年微幅降至 6.8%。因此依中國大陸十二五規劃、十三五規劃及其 GDP 成長與經濟成長率，顯示經濟面仍具正面性。

（2）中國大陸 2011 年 11 月之前，因經濟迅速發展，各類交易所遍地開花，其中亂象百出的文交所「權益類交易」，以文化藝術品為交易標的進行拆分份額化交易，並在二級市場電子化連續競價交易 (註 6)，例如「天津文交所」、「漢唐藝術品交易所」等。唯自 2011 年 11 月「國務院關於清理整頓各項各類交易場所切實防範風險的決定」（國發【2011】38 號）後陸續下頒意見、辦法，強化「文交所」的監督控制，抑制買空賣空式藝術品份額化交易，防止無限制做多，相對保障了投資人免於遭受重大經濟損失，因此上開決定、意見、辦法明確規範「不得」之情形（參照決定、意見中「不得將任何權益拆分為均份額公開發行；不得…」），以求落實並撥亂反正，使藝術品成為真正健康金融商品及證券化。

（3）由「2015 年春季中國藝術品拍賣市場調查報告」，報告之數據中可知拍賣市場的「中國書畫」、「陶瓷雜項」、「油畫及當代藝術」三大區塊已呈下滑趨勢。以書畫類而言，市場拍品 144 筆，751 件，其中 48 筆，730 件拍賣成交，與 2014 年同期比較，同比跌了 14.66%，由報告數據顯示似乎中國藝術市場呈現疲態悲觀傾向。雖然如此，但不乏樂觀人士表示這是盤整期，只要整體經濟在過渡階段經盤整後，仍可期待春暖花開。持此理論並非無根無據，理由是藝術品市場類似股市，有基本盤、技術面等綜合因素，參考股市指標即見其要，此外藝術品有 M 型化現象，高端

大陸藝術品（含陶瓷）拍賣走向			
類別	中國書畫	陶瓷雜項	油畫、當代藝術

階段	衝刺期	調整期	成熟期
成交量	成交量爆增 ▶	成交量銳減 ▶	成交量穩定
品質	良莠品並存 ▶	淘汰不良品 ▶	留下精美品
關注重點	關注藝術品價格 ▶	價格轉換本體 ▶	關注藝術品本體
選擇自主性	選擇、自主性低 ▶	學習、摸索 ▶	選擇、自主性高

藝術品向來是金字塔頂端人士所涉足領域，從而由股市基本盤可推敲藝品市場基本盤，同理藝品市場有盤整期，屬於合理的解釋，提供以上表用以參考。

（二）臺灣～

1. 藝術品證券化之預備

文物、藝品在臺灣大多數建立在「買方」與「賣方」的相對關係上，爾後，加入「第三方」之「拍賣公司」變成買方、賣方、拍賣方三角關係。二十多年前「佳士得」、「蘇富比」曾立足臺灣，加上本土拍賣行也春筍紛立，在前景看好下二大拍賣公司卻又撤出臺灣，撤守的二個原因：其一拍品中 4 件假畫事件，2 件撤拍；其二，最大原因是「稅」的問題，大陸與香港採分離課稅，臺灣採不能「列舉扣除」，則依「同業利潤標準」轉換「財產交易所得」加入「綜合所得稅」申報，如此一來，拍賣品買賣雙方因臺灣賦稅高於一般國家，成交意願大幅減低。

臺灣藝術品朝金融商品證券化，並比肩向世界諸強之林邁進，除前二之（二）、2 的敘述方向外，必須參考歐美、大陸、香港等稅賦優劣，建構、健全拍賣市場，藝術品才能透過拍賣市場而突顯，進而成為優良融資擔保品，則藝術品做為金融商品及證券化便可踏出重要一步。

2. 藝術品證券化之配套

藝術品證券化並如何配套，涉及範圍廣泛複雜，必須由不同領域專業人士詳細擘劃方克其功，以下幾點必須予以正視：

（1）如何定位出優良文物藝術品或創作品；其次該優良文物藝術品或創作品，如何建立公正客觀鑑定流程與識標，以及定出允妥合理的交易價格（參照前述二（二）、2）。

（2）如何使優良文物藝術品或創作品結合文創觀念，衍生更多經濟效應。

（3）檢討拍賣在臺灣推行所發生瓶頸窒礙之處，並健全拍賣法令、規則、制度、賦稅，使高端文物藝術品或創作品有通路管道。

（4）參考各國實施優良文物藝術品或創作品成為金融商品的條件如何，金融界對優良文物藝術品或創作品做為擔保的接受度。

（5）優良文物藝術品或創作品成為金融商品後，具備證券化（份額）之要件為何？又其防止跳空炒作之控管與監督機制的確立。

（6）文物、藝術品交易所成立之條件，包括最低資本額、擔保品、保險責任等，另訂定關於違反規範之罰則。

四、小結：

夢，是做夢，夢醒仍做夢，

夢是南柯一夢；

夢，是夢想，為夢而築夢，

夢是夢想成真。

以金沙礦煉成黃金

以金剛石琢成鑽石

不空想而築夢

讓藝術品夢想成真

藉此表達文物、藝術品成為金融商品及證券化可以築夢，希望有美夢成真的一天。

註1：

集合競價：所謂集合競價就是在當天還沒有成交價的時候，欲要入市的投資者可根據前一天的收盤價和對當日股市的預測來輸入股票價格，而在這段時間裏輸入電腦主機的所有價格都是平等的，不需要按照時間優先和價格優先的原則交易，而是按最大成交量的原則來定出股票的價位，這個價位稱為集合競價的價位，而這個過程就被稱為集合競價。

集合競價即在某一規定時間內，由投資者按照自己所能接受的心理價格自由地進行買賣申報，由電腦交易處理系統對全部申報按照價格優先、時間優先的原則排序，並在此基礎上，找出一個基準價格，使它同時能滿足以下3個條件：①成交量最大。②高於基準價格的買入申報和低於基準價格的賣出申報全部滿足（成交）。③與基準價格相同的買賣雙方中有一方申報全部滿足（成交）。該基準價格即被確定為成交價格，集合競價方式產生成交價格的全部過程，完全由電腦交易系統進行程式化處理，將處理後所產生的成交價格顯示出來（參照MBA智庫百科）

註2：

金融市場上的一些獨立的證券交易商，為投資者承擔某一支證券的買進和賣出，買賣雙方不需等待交易對手出現，只要有做市商出面承擔交易對手方即可達成交易。

在美國紐約證券交易所市場稱作「專家」（Specialist），在香港證券市場被稱作「莊家」。做市商制度在香港稱作「證券莊家」制度。

與「報價驅動」的做市商制度相對的是「指令驅動」的競價交易制度，例如連續競價交易制度和集合交易制度。

註3：

七大新興產業：節能環保、新能源、新能源汽車、生物、新材料、新一代信息技術、高端裝備製造業。

註4：

GDP：

- 國內生產總值，亦稱國內生產毛額或本地生產總值，是一定定時期間內（一個季度或一年），一個區域內的經濟活動中所生產出之全部最終成果（產品和勞務）的市場價值～維基百科。
- GDP常見計算公式為GDP＝消費＋投資＋政府支出＋出口－進口。

註5：

- 十二五規劃：中國大陸自1950年開始進行國民經濟和社會發展計劃，原則上計劃以5年為計畫時程，2006年起將「計劃」名稱更名為「規劃」，2011年至2015年稱為「十二五規劃」。
- 十三五規劃：同上，2015年之後，下一規劃由2016年至2020年稱「十三五規劃」。

註6：

二級市場：是指買賣以發行證券的市場，由「證券交易所（場內交易）」和「場外交易市場」所組成。

第五章

～明其所組～
文物、藝術品之不同組合

一幅國畫，寫出：

「水仙堅石」畫境，縱使畫

的好，是一幅單一好畫；

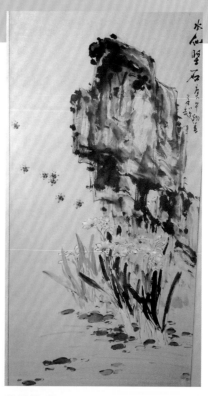

戴子超　畫

一翦寒梅傲冬雪

幾枝幽蘭迎春曉

林內拂竹舞夏姿

籬外酒菊吟秋蕭

四幅國畫,以梅、蘭、竹、菊,
畫出四君子:

「一翦寒梅傲冬雪」　　　「幾枝幽蘭迎春曉」

畫佳境遠,是四幅成套
好畫

 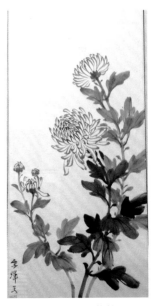

「林內拂竹舞夏姿」　　　「籬外酒菊吟秋蕭」

梁銘毅　畫

四幅佳畫加上一幅好字，結合成詩、書、畫套組，則更能增添出文藝內涵並提高整體價值。

文物藝術品以「單一性」作品居多，為增加風雅與內涵也有不同藝人合作完成「結合性」作品，此外集合不同領域人士共同完成相同主題之「套組性」作品為數較少，茲將三種類型簡述如下：

一、文物藝術品之單一性、結合性、套組性

1. 文物、藝術品「單一性」創作，由一人完成居多，也有「必然性」須合眾人之力才能完成，以陶瓷文物為例，素陶器製作可以一人獨力完成；多彩瓷則須集多人方可完成，其胎土、塑型、上釉、繪畫、燒造各有領域，因此須糾眾人協力完成。

2. 文物、藝術品「結合性」創作，是「意識性」結合不同領域之藝術家共同完成「一件」作品。這種「意識性」的「結合」，與上述單一性之「必然性」的「集合」，在概念並不相同。

3. 文物、藝品「套組性」創作，是「意識性」結合不同領域之藝術家完成共同「主題」之「複數」作品，這種「意識性」的「結合」與上述單一性、結合性創作，區別點：一種是「單獨單一」與「數個單一」，一種是「不同複數」由不同領域各自發揮形成套組。

二、單一性文物、藝術品

　　一件文物藝術品主要部分由「一人獨立」完成，舉宜興紫砂壺為例，雖然紫砂土的煉土及入窯燒造大都由不同人處理，但壺的本體，它的壺鈕、壺蓋、壺身、壺流（嘴）、壺把、壺底，由同一位工藝師獨立完成者，即屬單一性的作品，又一人完成之作品可以是一把，也可以是數把不同造型的壺，【例一】圖示（一）為宜興工藝美術師顧斌武所製作之單把花貨「寶葫蘆壺」（註1）；【例二】圖示（二）、（三）為宜興省級工藝美術大師桑黎兵以「鴨」、「雞」不同主題的紫砂壺，但二者結合也可由收藏者組成一套自名為「集（雞）雅（鴨）雙（二把）福（壺）」。

　　一般相同作者製作之文物藝術品，成組成套相較於單件作品會有更高的價值及價格，通常二件一組與單純一件比較論價，絕不是1乘2等於2，而是1乘2之後可能是3或4或是更多，以具體數字來說某一工藝師一把壺價叫價人民幣二萬元，二把成套或許是五萬元或六萬元或更多，這是文物藝術品的「相乘效應」。

〔例一〕圖示一　寶葫蘆（顧斌武.壺）：單一作家單一作品

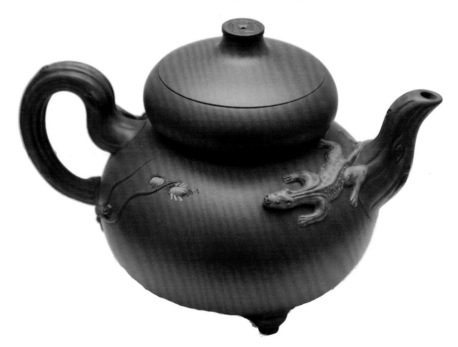

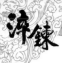
〔例二〕圖示二：（Ａ）雞～雅趣壺（桑黎兵．壺）～單一作家自行集合成套作品（雞與鴨）

圖示三：鴨～（B）鴨戲魚樂壺：（桑黎兵．壺）～單一作家自行集合成套作品

三、結合性文物藝術品

　　一件文物藝術品主要部分由「多人合力」完成，仍以宜興紫砂壺為例，它的壺紐、壺蓋、壺身、壺流、壺把、壺底由一人所製作，但其中某一部分由其他藝人協力達到「加分效果」者，【例三】圖示（四）為省級工藝美術大師許艷春之倒把西施「美人圖壺」，壺身刻字畫由國家工藝美術大師鮑志強（樂人）鏤刻，則此壺乃集省級工藝美術大師加上國家工藝美術大師二位藝人共同完成之「結合性紫砂壺」。

　　壺上刻字作畫，即生畫龍點睛效果。通常刻字作畫者其輩份、身份大都高於製壺藝人，願意為之理由不外是：前輩肯定製壺藝人技藝並有提攜之意，此外刻字畫也可酌收報酬，相互間可謂利人利己。

　　一把紫砂壺由二人以上合作相較單純一人力作，評價上二人以上合作的紫砂壺有「加分效果」，其價值、價格當然提高不少，至於加分程度，仍須依協力後所表現之整體美感而定。

〔例三〕
圖示四：美人圖壺（許艷春.壺，鮑志強【樂人】刻字）：二位作家，合作在單一作品上

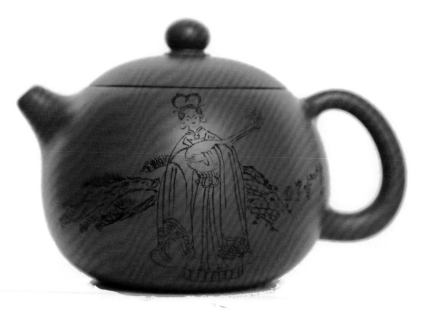

四、套組性文物藝術品

　　由不同作者、藝人完成相同主題之文物藝術品，再以宜興紫砂壺為例，組合出對壺之詩頌（圖示五）、對壺的畫作（圖示六）、對壺的揮毫（圖示七）、對壺的譜曲（圖示八）、壺本身實品（圖示九）、對壺的攝影（圖示十），一把兼有「詩」、「書」、「畫」、「曲」的「紫砂壺」即散發「五味俱全」套組整體內涵。但必須說明的是套組式呈現整套作品，並非以製作完成的壺為主角，而是以該壺為「素材」各自表現獨立自主的藝文內涵。易言之，整套的參與人同屬主角，並無主從之分，而收藏（存）者可能產生喜好的不同，而產生特定品的喜好，例如喜好書法即以書法為主；喜好畫即以畫為主…以此類推。

　　上述套組織結合，不同於「同一藝人」製作「單一紫砂壺」或「多把一套紫砂壺」；也不同於「不同（複數）藝人」製作「單一之結合性紫砂壺（也可成多把一套）」；套組性組合無分主從，悉由「不同作者與藝人」各自完成「共同主題之獨立作品」，而將共同主題作品相融合成為相輔相成的「整體性藝術作品」。

圖示五（套組之一）詩頌紫砂壺（余鑑昌 詩）

紫砂壺

五色土
富貴土
岩中泥篩　泥中泥煉
陶土勝珠玉
冷泉早味　紫泥春華
一几　一香爐
露滑霧縷一縷煙
一水　一紫甌
清心揚杯一杯飲
看山雲　品仙泉　啜忘憂
唱奏吟詩　寒窗猶記
太湖邊　金山寺
供春伴讀　巧手捏土樹癭壺
繼出
乾坤壺藝　三妙手
千姿百態　四名家
飄逸俊美　鳴遠碟
巧形目炫　阿曼陀
茶香滾動　滋味流哂
心弦迴盪　翹首瞻望
秀雅逸品　四方流傳
琺瑯紫砂　漆紅紫砂
在故宮俊立
傲說
神品　紫砂壺

～余鑑昌～

圖示七
（套組之三）著墨紫砂壺（林隆達教授書法）

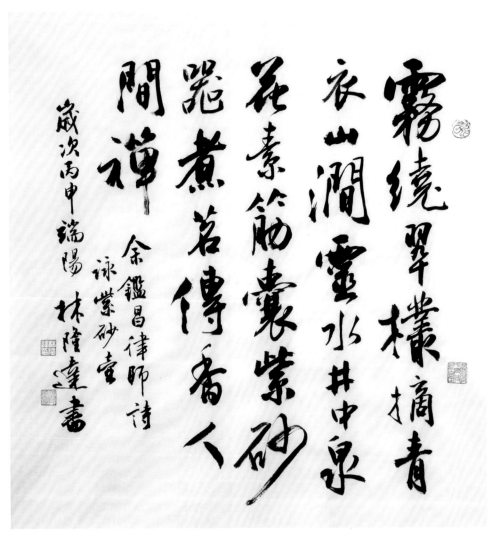

圖示六 （套組之二）畫作紫砂壺 （梁銘毅 畫）

圖示九 （套組之五）泥塑紫砂壺（談菊惠．壺 談菊惠之夫為壺之蝴蝶及紋飾鑲金絲）

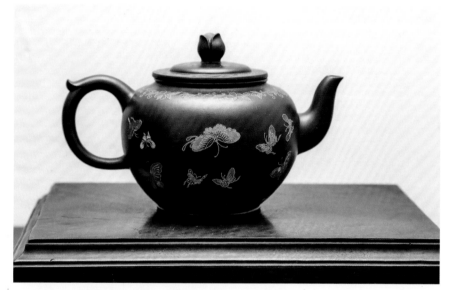

圖示十 （套組之六）紫砂壺攝影美編（黃素味 攝）

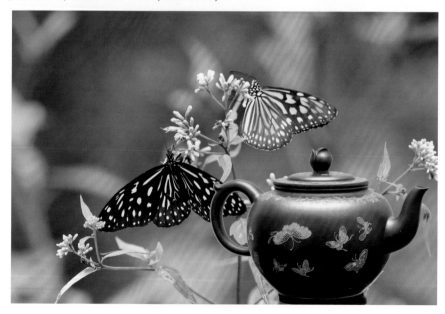

五、圖表顯示藝術品單一性、結合性、套組性之概念：

類別	單一性	結合性	套組性
作者、藝人之人數	① 1 人，例如臺灣陶壺，宜興紫砂壺等，例如圖示一。 ②「必然性」多人，例如青花瓷。	2 人以上，例如宜興紫砂壺製壺與刻字作畫或施釉等分屬 2 人以上，例如圖示四。	多人，例如圖示五、六、七、八、九、十。
件數	1 件為原則，例如圖示一。 相類多件一套為例外，例如相同一人所製作之宜興紫砂壺，例如圖示二、三。	同左	多件
主題	單一主題表現在單件作品上。	附加效果共同表現在主題作品上。	同一主題，無分主從表現在不同作品上。
效果	較單純、單一，但成套有加分效果。	有加分效果。	效果可極大化。
難度	作者自行掌握，難度在自我突破。	有互補性、難度略高。	難度極高，各作者須有相同理念的共識。
數量	多	較少	極少

圖示八

（套組之四）曲譜紫砂壺（楊和哲 曲）

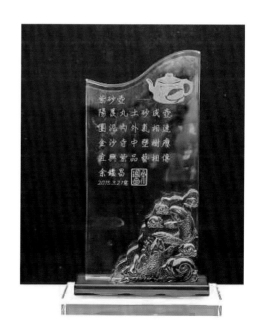

第六章

～摒其所礙～
摒除窒礙、互補互顯

　　一則諷刺笑話流傳許久：某地，一個猶太人開了加油站賺了錢，第二個猶太人來了在邊上開餐廳，第三個猶太人開超市…這個區域繁榮了，大家賺到錢…；相同場景，換成華人，第一位華人開加油站賺了錢，第二位華人立刻開第二家加油站，緊接著第三位華人也迅速開第三家加油站，…大家狂打折拚低價，這個區到處可見加油站，不久加油站一家一家關了…。雖然是則諷刺貶損的笑話，但的確反映了部分事實～華人普遍存有「一窩蜂跟進」觀念，而這種觀念又衍生了「文人相輕」、「祖傳祕方，密不授人」而缺少自創或整合思維，往往一窩蜂跟進後各自為政甚至相互掣肘，導致美事變成憾事。以上笑話，也反映了藝文創作領域本位主義、剽竊歪風時有所聞。

　　「學習」與「剽竊」如何取得平衡，避免「一窩蜂跟進」及「文人相輕」、「祖傳祕方，密不授人」，值得令人省思：

一、一窩蜂的迷思

1960 年代，英國、利物浦地區，由「約翰．藍儂」等四人組織了搖滾樂團「披頭四樂團」，成立之初披頭四綜合美國早期搖滾，爾後加入民謠搖滾、迷幻搖滾鄉村音樂，表現出鮮明反傳統性格，影響全球現代流行樂風而經久不衰。披頭四改變了人們對流行音樂的視聽，進而引發「女權運動」「環保運動」等，由於披頭四的魅力四射，生活在那個年代的年輕人，留著長髮仿其外型，代表時髦、時尚象徵，最終多數年輕人學習到披頭外型，不知所以然的叛逆，這與經濟學中「羊群效應」有相通道理，「從眾」是人類普遍心理，而這種仿效心理容易使人盲目跟從。華人受儒家思想影響至深，而儒家思想與君權統治階層結合，許多概念經過二千多年建構成為思想主流，例如「不以規矩，不成方圓」框架中，習於保守有缺乏進取，對於新事物先觀察忌冒進，然而反諷的卻是逢「利」竟「自反而縮，雖千萬人，吾往矣！」這一現象反映在時尚、風潮亦同。1960 年代兩岸關係仍處緊張狀況，美援、美軍顧問團…緊扣臺灣生存命脈，因此在西風帶動風潮，披頭四也導引臺灣流行風，那時許多前衛的年輕人留了一頭蓬蓬髮型代表時髦，但了解時髦背後意義卻是少數，這也說明了保守的門窗一旦開啟，不少人便「吾往矣！」而跟著感覺走！

行行業業中搶搭他人順風車，可減少開發、行銷等成本是可以理解的，然而搶搭順風車可以迅捷、快速，但缺乏自主也是必然。藝文界「文創」著重突破並彰顯自我，設若內涵闕如則容易流於有形無神的窘境，審觀亦步亦趨一窩蜂的跟進者，所學僅是形式表象。同理，為求價低、物廉製作出量化商品，結果在「劣幣逐良幣」惡性循環下，製作創意品質必然下降，在文創產業如火如荼的環境中，如何汲取內涵配合技藝，使神形兼具的文創品得到認同，是值得思考的課題。

二、文人相輕

自古文人相輕，總認為自己的是最好。這種自我肯定可以解釋為正向動力，惟若缺乏容人之量，不接受他人長處，必然使進步停滯形成阻力。各行各業，只要自立門戶，老王「賣瓜說瓜甜」是正常而普遍的，設非如此則如何透過自信而使人信服？然而在自我肯定中，不能陷於故步自封，必須相互切磋、相互欣賞，才能精益求精。

因此藝文界不論為文、提筆、作畫、譜曲、製瓷、做陶…當彼此惺惺相惜,從「本位」出發復容「他位」產生「定位」,則「位」與「位」之間能恰似輕舟已渡萬重山!所以摒除心障敞開心胸,才能展現有容乃大的廣度及深度內涵。

三、祖傳祕方,密不授人

技與技、藝與藝必通過層層挑戰才能出人頭地、才能卓然而立,古人為求技高藝強而延續不墜,祕不相授僅傳其子之逸聞傳述甚多,例如清代、豐縣糖人貢即「傳男不傳女,祕不授人」;又如宜興紫砂壺長久以來存在「取用配合,各有心法,祕不相授」;再如霽紅瓷燒造中對於溫度掌握技藝困難,明代宣德以後,燒製技術曾一度失傳,直至清初復出,此諒與祕技不輕易外傳應有關聯。

祕不授人的觀念(自己的最好)除與文人相輕(自己的最好)戚戚相關,亦受「萬貫家財,不如一技在手」影響,因此為了保護子嗣維持獨門工作權,特殊技藝傳子是傳統普世價值觀念。然而「祕不授人」固然能使技藝由子孫傳承,子孫也能借技藝興家旺業,但缺少了競爭、交流,獨門技藝易失傳或沒落。

隨著多元化時代來臨及網路資訊的發達,既往老舊思想受到空前挑戰,從而制定健全的保護法規,如「著作權法」、「專利法」、「文化創業發展法」等,透過完備法律規範、健全制度機能使智慧財產私益與公益間得到平衡。除此,設若藝文賢達、名士,能適度的分享創作歷程與心得,將「絕對祕不相授」轉換成「相對祕不相授」,相信開啟緊閉窗扉之後必能產出相乘效應,並經相互激盪更能契合時代脈動。

文化天地、藝文領域,無分國界、無遠弗屆,如何保護自我?如何敞開心胸,除了依相異特性做適度保留,也依不同特點做妥當開放,這是平衡的藝術。以本書編著者集群體之力、各自發揮呈現集體創作力度~「文藝套組創作」,使「本位」基礎上,結合出「他位」,尋求出「定位」…

定位上只要組合出堅強實力而有「我自橫刀向天笑」的氣概,不要妄自尊大也切勿妄自菲薄,何愁不能以「詩」、「書」、「畫」、「物」、「曲」、「文」、「照」之間相與結合,如同杜象挑戰「畢卡索」、「馬諦斯」,而以東方元素去嚐試挑戰西方人構築的藝術神話!(註1)

　　摒除所礙，揚棄「一窩蜂跟進」及「文人相輕」、「祖傳祕方，密不授人」頸礙，整合出新風貌，開創出新視野，墾拓出新天地，這是編著者共同的期許！

註1：

　　《藝術戰鬥論》是日本當代藝術家村上隆，提出非學院派的藝術思維，這本書可以幫助思考藝術世界與人們需求所求為何？以及如何建成及運作？同時不能拳服已塑造的權威，必須透視出藝術本質及契合脈動才能有自己的發言權與表現的舞台，這似乎與孟子、滕文公章句「…顏淵曰：『舜何人也？予何人也？有為者亦若是。』…」之意相和！

第七章

～新其所創～
介紹三位臺灣陶瓷、琉璃創作者

一、陶瓷與玻璃藝術

　　陶瓷是火與土的結合，玻璃則是矽砂、蘇打與火的結合。其中陶瓷文化是中華文化重要的代表，而玻璃文化則是西方文化重要的代表。

　　陶瓷在悠遠廣瀚的中華歷史中，是一顆閃亮耀眼明珠，它內在散發文化、藝術、內涵之美；外在投射造型、釉色、彩繪之美。陶瓷可以製作成各類生活器皿、建築材料等而成「實用品」，也可以注入精神活水透過創作而成「藝術品」。古來陸上、海上絲綢之路載運著陶瓷、琉璃（玻璃）印記多如繁星並使人東西方傳遞互盪火花。

　　玻璃之使用，據載在石器時代人類即懂得利天然火燃玻璃（黑曜石）。西方世界古埃及、巴比倫、羅馬帝國有不少玻璃製品，中世紀末威尼斯已發展成歐洲製造玻璃的中心；中國則在西周時期已見玻璃成品，直至明清時代漸多，其中清代以玻璃製作成鼻煙壺並施以內繪尤見風華。

二、臺灣陶瓷、琉璃工藝藝術創作品之介紹

　　臺灣數百年融合了不同文化，而陶瓷、玻璃的技藝，在臺灣也結合了許多特點

並且走出了自己的文創新意，其中北投（停燒已久）、鶯歌、苗栗、南投等地是臺灣陶瓷燒造的重鎮，而新竹則是玻璃藝術中心。以下介紹臺灣的琉璃大師吳寬亮夫婦、翡翠青瓷何志隆大師、苗栗柴燒名家曾文生老師作品，供讀者欣賞臺灣陶瓷、琉璃的創意集成。

　　選擇三位以臺灣陶瓷、琉璃為志業的藝術傑出傳承者，主要在於吳寬亮夫婦琉璃工藝吸收西方文化特色融入臺灣工藝特色，呈現琉璃藝術的風情；何志隆老師以中華陶瓷為根，匠心獨運中展現翡翠青瓷的風華；曾文生老師則以臺灣精神為本，創作出拙樸柴燒的風采。

　　當今的世界潮流優良的藝術作品，必須經由口碑、書籍、雜誌、刊物、傳媒及展覽、交易中，增加能見度並提高合理的價值、價格，因此本書樂於以詩文推薦三位醉心工藝創作之作品：

（一）吳寬亮夫婦之亮麗琉璃藝術：

作品一：互（蝴蝶）利（荔枝）共生　　　　　　　　作者：陳瑩娟創作

作品二：一團和氣　　　　　　　　　　　　　作者：吳寬亮創作

~ 一團和氣 ~　　　　　　　　　　　　~ 一團和氣 ~

一笑恩仇兄弟情　　　　　　　　　　一脈枝開互惠兩

團花簇錦手足緣　　　　　　　　　　團聚葉散利通岸

和如琴瑟昆仲恆　　　　　　　　　　和樂永留共榮長

氣衝霄漢同根遠　　　　　　　　　　氣節常存生久安

　　　　余鑑昌 2016 9 2　　　　　　　　余鑑昌 2016 8 31 依圖照臨記

註：
1、每句第 1 字藏頭詩：一團和氣
2、每句第 7 字露尾詩：情緣恆遠
3、每句第 5 及 6 個字：
　　兄弟、手足、昆仲、同根均同一意義　　　　註：
4、每句均指兩岸人民有兄弟情　　　　　　　1、每句第 1 字為藏頭詩：一團和氣
5、兄弟間一團和氣便情緣恆遠　　　　　　　2、每句第 5 字相結合成：互利共生
　　　　　　　　　　　　　　　　　　　　　3、每句第 7 字句尾相連：兩岸長安

~旗袍~

平野無垠北大荒

山海關外女真部

一六四四煤山殤

後金大清順天府

薙髮

旗裝

從此天變

漢滿融合

奇裝

旗袍

自此蛻化

端雅儀服

琉璃巧藝驚世奇

齊領右襟婀娜裳

朱紅富貴雍容迷

綠葉枝綻牡丹黃

燒融

併連

由此形塑

矽砂妙合　精品

絕作

就此燄幻

蘇打趣成

原來簡單

可以很不簡單

玻璃工藝

簡單中不簡單

　　　　余鑑昌 2016 9 3

作品三　　　　　作者：吳寬亮、陳瑩娟夫婦共同創作

註：
1.北大荒：清入關後，為了北方龍脈不被破壞而禁墾，因此龍江平原嫩江平原有一望無
　際的平野廣原。
2.滿清為女真部，明末稱後金，後改大清。
3.一六四四：西元一六四四年明崇禎皇帝在煤山（現名景山公園）自縊亡，國覆而天地
　同殤。
4.明代順天府即現今之北京。
5.旗袍原為滿清旗人皇室貴族女子之儀服，民國後型制略改並成為現代婦女高雅衣款。
6.圖示為琉璃的驚世工藝「典華旗袍」。
7.圖示作品，朱紅色齊領右襟（白色蝴蝶扣）婀娜腰身下襬內縮，黃牡丹配以翠綠枝葉
　，作品呈現高雅端容雍容華貴高雅的氣韻。
8.華人以「紅」為喜「黃」為貴，作品中最大面積的顏色，即以「紅」「黃」為主調。
9.琉璃工藝以燒融併連形塑為主。
10.琉璃工藝以矽、砂蘇打之結合為主。
11.火的燄幻，使琉璃工藝妙合趣成。
12.第一段，由「從此」到「自此」，旗袍由來；第二段，再「由此」而「就此」，娓述
　旗袍琉璃工藝。

作品四

作者：吳寬亮、陳瑩娟夫婦共同創作（桃園國際機場內）

作品五

作者：吳寬亮、陳瑩娟夫婦共同創作（臺北松山機場內）

作品六：自在

作者：吳寬亮、陳瑩娟夫婦共同創作（主題：自在，
臺灣金玻獎第一名）

~自在~

心在風中呼喚

風灑脫

手在焰裏拿捏

焰生輝

風拂　葉擺

輕勾身影一片盎然

蟲挪　足移

漫步金龜一身無憂

葉兒有傳說

一摺　一風雲一雨驟

紅娘盤跚行

捎來　平安恬謐訊息

一年　平靜

國泰民安　日日安樂

風調雨順　天天自在

余鑑昌 2016 9 22 依圖照臨記

註：
1.心在風中呼喚中，灑出靈感。
2.手在焰槍火噴中，巧而生輝。
3.第1句及第2句，主要呈現「心」「手」相應，而見作品之「灑脫」而「生輝」。
4.第5及第7句「…拂…擺」及「挪…移」，即拂擺對挪移。
5.蟲挪：指小瓢蟲悠哉漫步狀。
6.小瓢蟲又稱金龜紅娘。
7.摺痕：傳颱風草，一摺痕今年一颱風，二摺痕二颱風…無摺痕無颱風。
8.盤跚：悠閒的慢步爬行。
9.琉璃大師得獎作品名「自在」，以小瓢蟲悠然的盤跚恬謐的挪步在無摺痕的颱風草上，意指無颱風侵襲的年裏，洋溢著國泰
　民安風調雨順的安樂自在。
10.願依意境深遠的琉璃作品臨記一首。

（二）何志隆大師之驚奇翡翠青瓷：

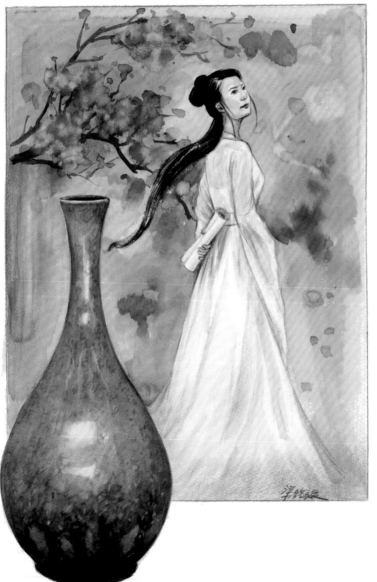

~青瓶美人~
梅枝橫出影迷濛
花飄幾片輕搖曳
峨眉解鎖消寒凍
羅衫微透展姿儀

　　　　余鑑昌 2016、11、28

~青瓷~
春水翠瀅溪清澈
霧鎖江林風煙吹
盼得暖陽蔚藍天
窯爐幻開顏色醉

　　　　余鑑昌 2016、12、19

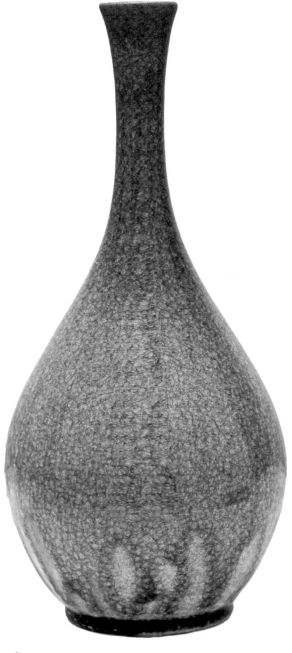

~翡翠青瓷~

美

美的呼喚

心的悸動

呼喚　悸動　而驛動而舞動

動火　動土　材火落釉着土

天然釉色

渾然瓷色

古韻　今生　而妙生而趣生

生輝　生花　芒輝映照如花

翡翠青瓷

美的呼喚

美

余鑑昌 2016、12、19

何志隆老師作品

註：
1、青影：自古瓷品追尋天青豆青甜美顏色，宋代汝窯官窯留有淡雅青瓷身影。
2、第二句，天然冰裂產生殘缺之美，猶如碧綠水波之靈動。
3、祕色瓷已失傳，古來歷朝均努力重現其風采而難獲，而使祕色瓷增添如夢般的迷濛。
4、而今由台灣陶瓷大家何志隆使青瓷作品呈現祕色瓷的氣韻。

梅枝橫出數遲灩花

飄幾片輕搖峨眉

鮮鎖消寒凍羅衿

微透展姿儀　丁酉孟春

青瓷美人　余鑑昌作　張炳煌書

~ 祕色青瓷 ~

祕翡隱透釉裏現

色翠秀雅幻夢蝶

青碧含苞展新妍

瓷綠飄逸品妙絕

當今難得施巧腕

世出相遇傳薪接

重生驚奇枝蔓延

逢春華蕊開茂葉

　　　　余鑑昌 2016、12、18

~ 碧翠青瓷 ~

詩頌　冊載

傳說　失傳

碧翠麗雅留青影

綠映波動見冰痕

祕色現蹤千古夢

瓷品淬出四方音

尋覓　重現

傳說　薪傳

　　　　余鑑昌 2016 9 7

註：
1、每句第一字藏頭詩，八字合稱「祕色青瓷當世重逢」。
2、每句第二字直排列，八字合稱「翡翠碧綠今出生春」。
3、每句第三、四字，分別為「隱透」「秀雅」「含苞」「
　　飄逸」「難得」「相遇」「驚奇」「華蕊」。

（三）曾文生之樸拙臺灣柴燒：

~柴燒~

土淘塑捏美似霓

火燃柴爐姿如羽

淬閃靈光各見奇

鍊出佳品妙成趣

<div align="right">余鑑昌 2016.9.13</div>

作品一：兩小無猜

（莫錦輝先生收藏）

註：
1.美似霓：即陶土淘成塑捏各型，美麗像虹霓。
2.姿如羽：即柴木燒後爐灰落釉，飛灰如舞羽。
3.各見奇：即各個作品不同姿態，陶藝出新奇。
4.妙成趣：即柴燒落釉表現各異，柴燒生妙趣。
5.每句第一字合為土火淬煉，意指火與土之淬鍊結合。

作品二：引頸而盼

作品三：太虛自牧

作品四：虛心而握

土淘雕塑捏姿似電火燃紫
盡姿如羽淬閃靈光各見
奇鍊出佳品妙成趣

余鑑昌業燒詩丁酉書
張太�̄書

臺灣陶藝品

鍊
知性單元

說稅
談法

篇首～中華古今陶瓷文物薈萃

　　陶瓷是中華文物精萃之一，它由先人實用器皿創燒伊始，逐漸幻化出絕美工藝品，成了中華文化重要瑰寶。陶瓷匯集先人集體智慧，各時代創造出精美器型，各名品器型經朝代嬗變後，恬謐沉睡在歷史、文化長河裏，目光移視它內在、外在美，從中詮釋出豐富底蘊，成為各朝各代皇戚貴冑、文人雅士、富商巨賈、平民百姓所珍喜，有了珍喜誘因，交易、饋贈等不同行為伴隨而來。時至現代社會知識傳遞迅捷而多樣，陶瓷文化傳承更系統分類、宣揚，從大學課程傳授、各博物館展示，乃至民間交流、店商買賣，豐富了文物、藝品所衍生的知識。此外拜科技之賜各類知識擷取方便，文物、藝品神祕面紗於焉揭開，當公開、迅捷之門開啟後，於是交易市場活絡了，知識交流便利了。

　　對陶瓷文物須建立一般性及綜合性知識，先有廣度與深度瞭解，才能一窺堂奧進入收藏領域。文物、藝品不論成為交流品或商品，對於文物、藝品各類新知吸取已非難事，但對各種交易規範以及成為商品投資標的稅務規劃卻容易疏忽。

　　文物、藝品收藏（存）及交易中，對文物、藝品基本知識瞭解，歸類為「內在面」；對交易、收藏（存）行為衍生法律規範及稅務準則，歸類「外在面」；此外為求文物、藝品豐富內涵，由書法家、畫家、作曲家、陶瓷藝術家各自簡潔敘述，並借由娓說創作歷程詮釋出靈動生命，歸類為「衍生面」。本篇承接前篇對「陶瓷」本體將詩、書、畫、曲、照結合，擴大探討法律、稅賦、創作領域，期能達到「軟、硬」兼具的效果。

　　感性篇章創作與知性篇章撰寫相互結合，主要認知於傳統世界以「軍事」、「經濟」直接展現國力。隨著人類文明演進，「體育」成為展現國力重要指標，同時「文化」創新也代表國力強弱重要意義。現今文創與科技結合，力求突破傳統著重精神層面的局限，期使擴及物質層面而獲經濟實益。為求精神、物質兼顧，「創意」成為相互結合的觸媒，正因文創產業可以宣示國力，倍增經濟效應，現今世界各國對於文化創意產業的重視與日俱增。

本單元介紹關於文物、拍賣、著作、稅賦等相關法令規則外，對創造經濟效益的文創法規併為簡單論述，茲先將本篇分做以下二個章節介紹：

一、「稅」含三有～說「稅」：

由目前稅法規定中，簡述文物、藝品稅賦之介紹，以助收藏（存）者在合法範疇中瞭解、規劃出屬於自己最佳財產配置。

二、給個看「法」～談「法」：

由兩岸關於文物及拍賣、著作、文創等領域，略述文物、藝品的法令規範，希望能幫助收藏（存）者在合法範疇中，得以安心、風雅的擁有自己的收藏（存）。

以簡表列示，方便一目了然進入本篇的閱讀～

文物、藝品

第一章～稅	第二章～法
明瞭文物、藝品做為財產配置，基本稅賦之規定。	略知文物、藝品於持有、買賣等行為，涉及法律之規定。

第一章

「稅」含三有～說「稅」
論文物、藝術品做為資產配置之稅賦處理

羅希寧　林碧蓁　共同撰文

　　文人畫、水墨畫重要題材為「歲寒三友」，松、竹、梅；文物、藝術品做為資產配置之稅賦處理，處理方式姑且稱之「稅含三有」，有物、有稅、有方法。以下向讀者介紹一般人對於疏於涉及的文物、藝術品在交易、贈與等行為態樣，必須注意相關稅法知識，而所謂稅含三有，即「一有」，先須了解一般商品與本身持有文物、藝品存在著不同觀念、價值、屬性；「二有」，清楚文物、藝術品有關稅賦之法令；「三有」，明白一般商品買賣交易、贈與等行為，有其應繳納之稅賦，而文物、藝術品亦然，又其涉及稅賦時應如何申報？

第一節

一般商品與文物、藝術品不同

一、了解文物、藝術品與金融商品的不同屬性：

1. 文物、藝術品無公定價格，不若金融商品有財務報表或其他公開市場價格可供參考，且即使同一藝術家對同一主題或年代之作品，也會因創作時的心理狀態或靈感等，而有不同的表現，造成價格具有神祕感及不確定性。

2. 文物、藝術品無公開之資訊可供參考而有一定局限性，此外對於作品之收藏歷史、取得成本較難逐一明確查得，鑑定或鑑價採用資料相對封閉，故其標準常產生歧異，投資者須兼具不同的綜合知識才能正確判斷，屬智慧型投資。

3. 持有期間無現金收益產生，藝術品不若有價證券或房地產，於持有期間可獲配股利、利息或獲取租金收入等，須考量投資期間資金無法回收之成本。

4. 高檔文物、藝術品持有期間較一般金融商品長，文物、藝術品通常持有期間越長，成長空間越大，相對於一般金融商品來說，其資金積壓成本較高。

5. 文物、藝術品流動性較金融商品低，文物、藝術品不若金融商品有公開買賣市場，可隨時交割買賣，文物、藝術品大多透過拍賣市場或收藏家之間的買賣，交易市場相較金融商品交易市場不透明且規模小。

二、以文物、藝術品作為資產配置之優點：

1. 分散投資風險：根據梅摩藝術指數（Mei & Moses All Art Index）發現，優良文物、藝術市場與股票市場之關聯性只有 0.04，代表文物、藝術品市場不易受金融商品市場波動所影響，即使因為經濟不景氣使金融市場表現不佳，文物、藝術品仍不受其影響，作為資產配置可分散其他金融資產所帶來之風險。

2. 以藝術品而言具有保值及成長的空間：根據國外調查統計，全球股票市場近50 年來平均報酬率為 11.7%，而藝術品的平均報酬率為 12.6%，而 artprice.com 統計，藝術品的平均投資報酬率遠大於股票或房地產投資（藝術品 144%、股票 13.4%、房地產 6.5%），因此選擇藝術品做為長線投資標的，比其他金融投資工具更穩定，更能發揮保值的功能。雷曼兄弟（Lehman Brothers）於聲請破產重整後，雷曼兄弟執行

長佛德出脫手上股票，原本一年前市值約 2.47 億美元的股票，僅得約五十萬美元，而其夫人（Kathleen Fuld）委託佳士得國際拍賣公司（Christie's）拍賣其收藏品，拍品包括美國抽象表現主義大師德.庫寧（Willem de Kooning）的名畫、色域（color field）畫家巴內.紐曼（Barnett Newman）的五幅畫、高爾基（Arshile Gorky）與愛格妮思.馬丁（Agnes Martin）各四幅畫，計十六件藝術收藏品卻賣了 1350 萬美元。

　　3. 節稅空間大：在臺灣許多文物、藝術品列為文化資產，對遺產或贈與稅之申報屬不計入遺產總額之項目，而藝術品在境內或境外拍賣具有不同的所得認定方式，具有節稅空間。

　　三、運用文物、藝術投資基金操作：文物、藝術品投資已成為股票等有價證券及房地產外的第三大投資商品，國內亦有文物、藝術品基金，透過專業經理人投資，可適當分散資產配置風險，文物、藝術品基金市場之成熟，將使藝術品評估更加獨立和客觀。

　　四、投資文物、藝術品相關稅賦之介紹：

　　1. 個人投資文物、藝術品：

　　國內取得時：原則上無須額外繳納稅捐，惟購買成本中可能含賣方轉嫁之稅捐。

　　國外進口時：關稅、營業稅代徵及特定藝術品超過一定價值須課徵特種貨物及
　　　　　　　　勞務稅。

　　創作者自行出售時：個人一時貿易所得、或執行業務所得等。

　　投資者出售時：國內出售時為財產交易所得，國外出售時為海外所得。

　　投資者贈與他人：贈與稅

　　投資者死亡時：遺產稅

　　2. 營利事業或非營利組織投資文物、藝術品：

　　國內取得時：原則上無須額外繳納稅捐，惟購買成本中可能含賣方轉嫁之稅捐。

　　國外進口時：關稅、營業稅代徵及特定藝術品超過價值須課徵特種貨物及勞務
　　　　　　　　稅。

　　出售時：特定藝術品超過一定價值須課徵特種貨物及勞務稅、營業稅及營利事
　　　　　　業所得稅。

第二節

買賣文物、藝術品所涉及稅賦及如何申報

一、個人出售文物、藝術品如何申報交易所得？

個人出售古董、珠寶、名畫等文物藝術品所賺取之增值利益屬所得稅法第 14 條第 1 項第 7 類第 1 款規定之「財產交易所得」，應納入綜合所得稅申報納稅，其課稅所得之計算方式如下：

1. 出售人如能提供認定交易損益之證明文件者，以交易時之成交價格減除原始取得之成本及因取得、改良及移轉該項資產而支付一切費用後之餘額為所得額。

2. 如未能提供足供認定交易損益之證明文件者，應依出售之種類，例如古玩、書畫、雕塑品等，比照各該行業代號分別適用營利事業同業利潤標準淨利率(零售業)計算課稅所得。

3. 不願透露姓名之出售人，如為非中華民國境內居住之個人者，准由所得稅申報代理人依規定扣繳率，以填報拍賣品編號方式申報納稅，惟出售人應切結以拍賣公司或拍賣公司指定之事務所或人員為申報代理人，代辦所得稅申報暨納稅事宜。

舉例說明：設甲君民國 103 年經國內拍賣會出售收藏多年的黃君璧花鳥畫成交價 200 萬元及楊英風銅雕作品成交價亦為 200 萬元，因持有年代久遠，其購買成本證明已無法提示，因此甲君應申報出售年度財產交易所得額為 54 萬元(即成交價 200 萬元 × 古玩書畫同業利潤淨利率 15%+ 成交價 200 萬元 × 雕塑品同業利潤淨利率 12%)，其他小業別之同業利潤淨利率亦列示如下以供參考。

104 年度營利事業各業所得額暨同業利潤標準 (105.01.27)

標準代號	小業別	所得額標準	淨利率
4745-12	珠寶零售	14%	20%
4745-13	金(銀)條、金(銀)塊 金(銀)錠、金(銀)幣零售	2%	3%
4852-16	礦物(寶石、貴金屬除外)零售	7%	9%
4852-17	手工藝品零售	9%	11%
4852-18	雕塑品零售	10%	12%
4853-11	藝術品零售	11%	15%

4. 值得提醒的有以下情形：

出售古董、名畫、珠寶等文物藝術品標的有獲利者，務必將所得併入當年度綜合所得稅申報納稅，否則經人檢舉或查獲者，除補稅外，還會依所得稅法第 110 條第一項之規定處以罰鍰，得不償失 (註 1)。

5. 若個人將所持有古董、名畫、珠寶等文物藝術標的，於海外進行拍賣時，其拍賣所賺取增值利益則為海外所得，依所得基本稅額條例第 12 條第 1 項第 1 款規定，自 99 年 1 月 1 日起於每一申報戶若其當年度海外所得超過新台幣一百萬元者，應於申報綜合所得淨額再加計上述海外所得後，計算其個人基本所得額，以計算增加之基本稅額。

二、買賣及進口玳瑁、珊瑚、象牙等藝術品如何課徵特種貨物稅？

鑑於現行稅制，除了房屋及土地短期交易之移轉稅負偏低甚或無稅負，一般大眾對高消費族群未合理負擔稅負之負面觀感，我國參考美國、新加坡、南韓及香港立法例，訂定特種貨物及勞務稅條例，對特定貨物及勞務加徵一定稅額，並於民國 100 年 6 月 1 日施行。

依據該條例第 2 條第 5 款所規定之特種貨物項目如下：

"龜殼、玳瑁、珊瑚、象牙、毛皮及其產製品；每件銷售價格或完稅價格達新台幣五十萬者。但非屬野生動物保育法規定之保育類野生動物及其產製品，不包括之。" 同法第 7 條規定稅率為 10%，所以買賣前述製品只要銷售價格達新台幣五十萬元者，就要加徵特種貨物稅 10%，此處需特別說明者即銷售價格係指銷貨時收取

之全部代價，包括在價格外收取之一切費用，當然也包括營業稅額及貨物稅在內。

設例一：某甲購買桃紅珊瑚雕件乙座，未稅價格＄450,000，則某甲應支付之價款為：

＄450,000×(1+5%)＝＄472,500（註2）

設例二：某甲購買桃紅珊瑚雕件乙座，未稅價格＄480,000，則某甲除應支付：

＄480,000×(1+5%)＝＄504,000（註3）

可能尚需支付賣方轉嫁之特種貨物稅：

＄504,000×10%＝＄50,400（註4）

購買之總成本為＄554,400.（＄504,000+＄50,400＝＄554,400）

三、遺產中若有珍寶、古物、美術品、圖書要如何申報？

依遺產及贈與稅法第1條之規定，凡經常居住中華民國境內之中華民國國民死亡時，遺有財產者，應就其在中華民國境內境外全部遺產依法課徵遺產稅，同法第4條規定，本法稱財產者，指動產、不動產及其他一切有財產價值之權利，因此被繼承人遺有動產中之珍寶、古物、美術品、圖書均屬有價值之財產，理應依法申報，但申報其價值時不若銀行存款那麼明確，亦不如不動產、有價證券那麼容易估定，所以這些財產除了是否要列入遺產總額中繳納遺產稅外，還會面臨財產價值估定的問題，茲將申報時應注意者列示如后：

1. 依同法第16條第1項第4款之規定，遺產中有關文化、歷史、美術之圖書、物品，經繼承人向主管稽徵聲明登記者，屬不計入遺產總額之項目，但繼承人將此項圖書、物品轉讓時，仍須自動申報補稅，主管稽徵機關對於前述聲明登記之圖書、物品亦會設置登記簿登記之，必要時亦會拍照存查。

2. 不屬於上述之珍寶、古物、美術品、圖書及其他不易確定市價之物品，依同法施行細則第25條之規定，得由專家估定之，例如：珠寶之價值，稽徵機關可洽請銀樓公會派員鑑定，估定價值後列入遺產總額計算，稽徵機關繳納遺產稅。

3. 現行實務上，可能係因動產的關係，稽徵機關不易掌握，故無相關估價方式與計算之行政函釋，亦未見法院對此爭議事項之見解。

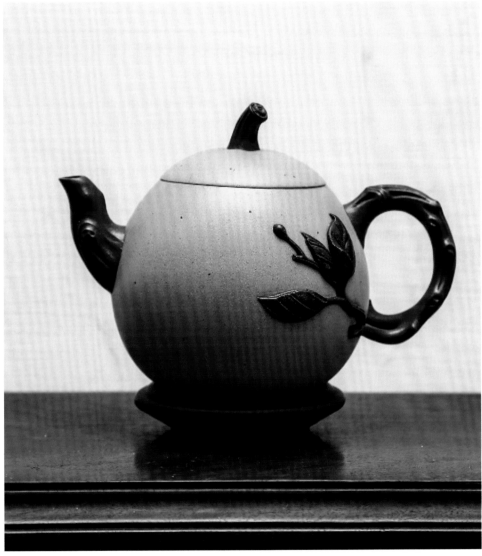

段泥紫砂壺　蔣藝華 製

四、以具有文化資產價值之文物古蹟捐贈者其列舉扣除金額之認定問題：

自 95 年 1 月 1 日起，個人以具有文化資產價值之文物古蹟捐贈者，可依文化藝術獎助條例第 28 條規定，由目的事業主管機關〔在中央為文化部，在地方為直轄市政府及縣 (市) 政府〕認定價值並出具證明，交付捐贈人，俾供其列報綜合所得稅列舉扣除之用 (註 5)，如未能檢附目的事業主管機關核發之價值證明，而檢附受贈機關出具含有價格之捐贈證明，倘納稅義務人能舉證該項證明係經目的事業主管機關備查有案者，仍可據以核認，惟應注意者係此項目係屬非現金捐贈金額應依所得基本稅額條例第 12 條之規定計入個人基本所得額之項目，計算個人應納稅額。

五、以營利事業投資藝術品列帳方式與稅負申報？

營利事業若有多餘資金亦可投資於藝術品上，其購買對象為國內營利事業者，應取得對方所開立之三聯式統一發票，若其購買對象為個人者，應由個人填具一時貿易申報表，並向國稅局申報個人一時貿易所得。當營利事業從海外進口藝術品時，藝術品於海關進口時須繳納關稅及營業稅，屬龜殼、玳瑁、珊瑚、象牙、毛皮及其產製品之藝術品其完稅價格超過新台幣五十萬元者，其進口貨物之收貨人須課徵特種貨物稅。營利事業取得上述藝術品後，應於帳列「非流動資產」科目項下，並編列財產目錄，惟依所得稅法第 54 條及 59 條之規定，屬於折舊性固定資產及遞耗資產始能逐年提列折舊或計算各項耗竭及攤提，但藝術品沒有耐用年限問題，其價值亦可能因長期持有而增值，因此藝術品不得提列折舊，邇來常有營利事業因誤提折舊而遭國稅局補稅。

營利事業出售上述藝術品時，應於出售時依加值型及非加值型營業稅法第 1 條規定，開立統一發票課徵營業稅，交易時之成交價格減除原始取得之成本及因取得、改良及移轉該項資產而支付一切費用後之餘額帳列財產交易損益，以計算課稅所得，按當年營利事業所得稅稅率繳納所得稅。

國稅局為及時掌握古董及藝術品交易資料，並加強查核運用，以遏止逃漏，維護租稅公平，特訂定「財政部台灣省中區國稅局辦理古董藝術品交易資料蒐集整理及運用作業事項」。

該作業事項有關課稅資料之蒐集辦理方式：

（一）拍賣成交資料

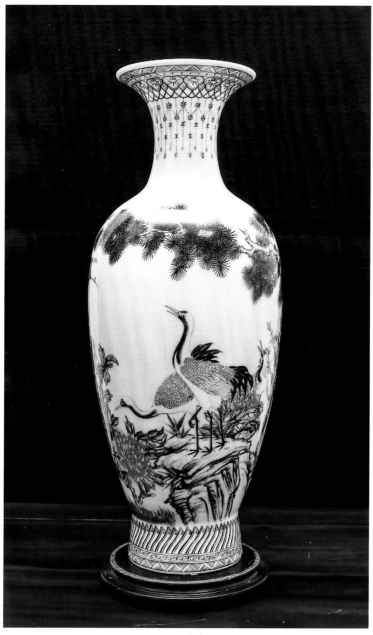

現代瓷瓶

1. 分局、稽徵所於剪報時，對於報載其轄內有關古董、藝術品拍賣消息，應隨時剪取運用，並函請該拍賣公司於拍賣會後 1 個月內依古董、藝術品交易資料通報表，提供出售人、在臺納稅代理人姓名（名稱）、統一編號、地址、連絡電話及成交價額等資料，並於通知函中提示稅捐稽徵法第 30 條第 1 項有關課稅資料之調查，被調查者不得拒絕及同法第 46 條第 1 項有關拒絕調查或提示文件者之處罰等規定。

2. 拍賣公司逾期未提供有關課稅資料而無正當事由者，應將全案連同合法送達之雙掛號回執聯移送法務科裁罰，並再以雙掛號發函責令該公司於文到 15 日內提供。

（二）古董、藝術品蒐購資料：函請轄內美術館、博物院（館）、縣（市）政府文化中心等文化藝術單位，如有蒐購古董、藝術品時，請於交易日起 10 日內填報古董、藝術品交易資料通報表。

（三）對於不願透露姓名之出售人，應請拍賣公司輔導出售人切結以拍賣公司或其指定之事務所或人員為申報代理人，代辦所得稅申報暨納稅事宜。

因此納稅義務人有申報納稅事項，應誠實主動申報，否則，一經查獲有短漏報情事，除補稅外，尚可處以罰鍰。惟若納稅義務人於稽徵機關查獲前，依稅捐稽徵法第 48 條之 1 規定，自動補報並補繳所漏稅款及利息，可免罰。

六、非營利組織投資藝術品之相關規定？

非營利事業應於組織章程中規定基金運用限制，「本會辦理各項業務所需經費，以之用基金孳息及法人成立後所得捐贈為原則，經法院登記之財產總額之管理使用，受本部之監督；其管理使用方式如下：

1、存放金融機構。

2、購買公債及短期票券。

3、購置教育法人自用之不動產。

4、於安全可靠之原則下，經董事會同意在財產總額二分之一額度內，轉為有助增加財源之投資。

依前項第三款、第四款規定管理使用財產時，不得動支第三條所定最低設立基金之現金總額。」

惟該組織有買賣藝術品者，屬銷售貨物之行為，其出售藝術品之銷貨收入若不符合加值型及非加值型營業稅法第 8 條第 1 項第 12 款免稅項目者，應依法繳納營業

稅，其銷售藝術品之所得，除銷售貨物及勞務以外之收入不足支應與創設目的有關
活動支出時，得將該不足支應部分扣除外，應依法課徵所得稅。

七、個人購買文物、藝術品取具憑證之義務與權利。

目前個人取得文物、藝術品多由拍賣、藝品店或古玩市場等，於購買時應主動
索取賣方所開立之統一發票或免用統一發票之收據，保留購買之證明，日後若買賣
申報所得時，更可列為成本之證明文件，以確保自身權利。

註 1：
違反上述規定者，依稅務違章案件裁罰金額或倍數參考表之規定處以所漏稅額 0.5 倍之罰鍰。
註 2：
桃紅珊瑚雕件之銷售價格未達 $ 500,000. 故無特種貨物稅之負擔；現行營業稅稅率為 5%。
註 3：
特種貨物銷售價格包含營業稅達 $ 500,000. 者就要加徵特種貨物稅。
註 4：
現行特種貨物加徵之稅率為 10%。
註 5：
所得稅法第 17 條第 1 項第 2 款第 2 目第 1 小目規定，納稅義務人、配偶及受扶養親屬對於教育、
文化、公益、慈善機關或團體之捐贈總額最高不超過綜合所得總額百分之二十為限。但有關國防、
勞軍之捐贈及對政府之捐贈，不受金額之限制。

第二章

給個看「法」～談「法」

兼看海峽兩岸文物、古物相關法規

　　文物、藝品範疇廣博，以中華文物而言，大類別有玉石類、陶瓷類、青銅器類、書畫類、其他雜項類重要的有文房類、絲綢類、寶石類、竹木類、牙角類等。為求簡便敘述，乃以陶瓷類為基點概要試論，期待達到拋磚引玉效果。

　　買賣文物、藝品透過私人交易、一般市場店攤買賣或經過拍賣公司競拍而取得，然高端文物、藝品多數經由拍賣公司拍賣，本章即以文物、古物買賣之浮光片羽說起，兼及文物、拍賣、著作、文創等法令規則，在文物、藝品應注意適用之情形。

第一節、認識「文物法」、「拍賣法」（尚未立法）、「著作權法」、「文創法」的基本法律規定

　　關於陶瓷文物、藝品玩賞、交易，收藏者須注意哪些文物法規？瞭解文物、古物之定義，文物、古物分級，文物、古物所有權歸屬，文物、古物買賣（主要指拍賣）之適法性，及文物、古物獎勵條件與處罰規定；關於拍賣公司之拍賣免責條款及有無其救濟之道；關於涉及保護古物、文物影像權及現代品文物之各項創作權之規範；關於現代文藝、文物結合科技等，賦予時代新生命之文創法。又「文物法」、「拍賣法」、「著作權法」、「文創法」有不同立法意旨及適用範疇，茲以下圖表示相互關聯性～

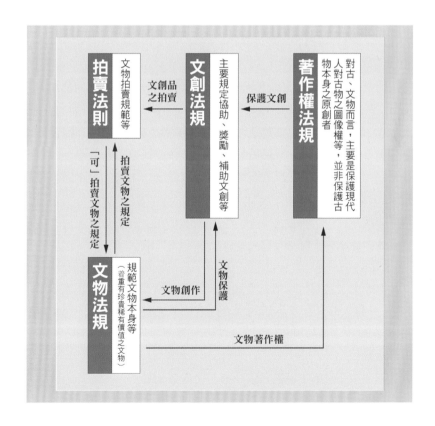

第二節、認識基本文物、古物交易及其法則：

一、文物、藝品在兩岸所適用之法律名稱

（一）臺灣：·「文化資產保存法」（民國 100 年 11 月 9 日修正）。

·「古物分級登錄指定及廢止審查辦法」（民國 94 年 10 月 30 日）。

（二）大陸：·「中華人民共和國文物保護法」（中華人民共和國第 10 屆全國人民大會常務委員會第 31 次會議於 2007 年 12 月 29 日修正公布）。

·「文化藏品定級標準」（頒布實施日期 2001 年 5 月 10 日，標準～根據「中華人民共和國文物保護法」和「中華人民共和國文物保護法實施細則」的有關規定特別制訂）。

（三）香港：1971 年 64 號「古物及古蹟條例」。

二、關於文物、古物之定義

文物，分古文物（古物）、現代文物，茲以古物為說明：

（一）臺灣：

1、依文化資產保存法之規定，稱古物者為各時代、各族群經人為加工具有文化意義之藝術作品、生活及儀禮器物及圖書文獻等（含陶瓷器、陶瓷藝品）。而具有歷史、文化、藝術、科學等價值之古物並經指定或登錄者，即屬文化資產之一。然而「古物」雖指各時代、各族群，但規定是具有文化意義並經指定或登錄，因此古物之解釋應指有一定年代之文物。易言之古物是文化資產之一，文化資產涵蓋範圍較廣，古物則涵蓋在文化資料之內。

2、參考法條

文化資產保存法第 3 條第 6 款

（二）大陸：

1、文物指歷史上各時代珍貴的藝術品、工藝美術品；反映歷史上各時代、各民族社會制度、社會生產、社會生活的代表性實物。又文物認定的標準和辦法由國務院文物行政部門制定，並報國務院批准。

2、參考法條：

文物保護法第 2 條第 1 項第 3 款、第 5 款及第 2 項。

三、兩岸文物、古物之分級：

文物、古物之分級除了彰顯重要、珍貴等級外，法律規範略有差異。

（一）臺灣：

1、相對於珍貴寶石的三大特性為美觀性、耐久性、稀有性。而古物依文化資產保存法，須符合「珍貴價值」、「稀有價值」二特性要件，依其珍貴稀有價值分級分成「國寶」、「重要古物」及「一般古物」三級，此外古物之分級登錄、指定、及廢止，及分級基準如下：

●一般古物之登錄，其基準：

一、具有歷史意義或能表現傳統、族群或地方文化特色。

二、具有史事淵源。

三、具有一定之時代特色、技術及流派。

四、具有藝術造詣或科學成就。

五、具有珍貴及稀有性者。

六、具有歷史、文化、藝術或科學價值。

上述基準由直轄市、縣（市）主管機關得依地方特性，另定補充規定。

●重要古物之指定，基準為：

一、具有重要歷史意義或能表現傳統、族群或地方文化特色。

二、具有史事重要淵源。

三、具有重要之時代特色、技術及流派。

四、具有重要藝術造詣或科學成就。

五、品質精良且數量稀少。

六、具有重要歷史、文化、藝術或科學價值。

上述基準由中央主管機關得依地方特性，另定補充規定。

●國寶之指定，依下列基準為之：

一、具有特殊歷史意義或能表現傳統、族群或地方文化特色。

二、歷史流傳已久或史事具有深厚淵源。

三、具有特殊之時代特色、技術及流派。

四、具有特殊藝術造詣或科學成就。

五、品質精良且數量特別稀少。

六、具有特殊歷史、文化、藝術或科學價值。

上述基準由中央主管機關得依地方特性，另定補充規定。

2、參考法條

（1）文化資產保存法第 63 條。

（2）「古物分級登錄指定及廢止審查辦法」第 2 條、第 3 條、第 4 條。

（二）大陸：

1、文物藏品 (歷史上各時代重要實物、藝術品、文獻、手稿、圖書資料、代表性實物等可移動文物)，分為珍貴文物和一般文物；珍貴文物分為一級文物、二級文物、三級文物。依據文化藏品定級標準如下：

●珍貴文物分：

一級珍貴文物：具有「特別重要」歷史、藝術、科學價值的代表性文物。

二級珍貴文物：具有「重要」歷史、藝術、科學價值的文物。

三級珍貴文物：具有「比較重要」歷史、藝術、科學價值的文物。

●一般文物：具有「一定」歷史、藝術、科學價值的文物。

2、法條依據：

文物保護法第 3 條。

文化藏品定級標準

四、文物、古物法律規定之所有權歸屬

（一）臺灣：

1、國有、私有併存。私有古物有登錄、維護、公開展覽之規定

（1）關於審查登錄部分：

私有及地方政府機關 (構) 保管之古物，由直轄市、縣 (市) 主管機關審查登錄後，辦理公告，並報中央主管機關備查。又私有古物之審查登錄，得由其所有人向戶籍所在地之直轄市、縣 (市) 主管機關申請之。

（2）關於申請專業維護部分：

私有國寶、重要古物之所有人，得向公立古物保存或相關專業機關 (構) 申請專業維護。

（3）關於公開展覽部分：

中央主管機關得要求公有或接受前項專業維護之私有國寶、重要古物，定期公開展覽。從反面解釋，如私有國寶、重要古物之所有人，未向公立古物保存或相關專業機關（構）申請專業維護，即可拒絕中央主管機關上開定期公開展覽。

2、法條依據：

（1）文化資產保存法第 65 條、第 70 條。

（2）文化保存法施行細則第 19 條。

（二）大陸：

1、國有、私有併存

民間得收藏文物，有其限制之規定，亦即國有文物、非國有館藏珍貴文物、來源不符合文物保護法第 50 條繼承或接受贈與、購買、拍賣、交換或轉讓、其他合法方式，皆不得收藏。

而上述所指贈與、購買、拍賣、交換或轉讓必須合法取得；反之，如果取得不合法，縱使將取得後捐贈予國有博物館，就可能發生捐贈之古物來源不合法而屬於上交賊贓之情形。此外集體所有和私人所有的紀念建築物、古建築和祖傳文物以及依法取得的其他文物，其所有權受法律保護。又國家鼓勵文物收藏單位以外的公民、法人和其他組織將其收藏的文物捐贈給國有文物收藏單位或者出借給文物收藏單位展覽和研究。

國家禁止出境的文物，不得轉讓、出租、質押給外國人。

2、法條依據：

文物保護法第 6 條、第 50 條、第 52 條。

五、兩岸文物、古物作為買賣標的應注意事項

（一）臺灣：

1、古物所有權移轉限制、優先購買權、進出口限制之規定：

（1）所有權移轉限制

私有文物、古物之取得方式不外繼承或贈與、購買、拍賣、交換、或其他合法方式，目前尚無文物古物拍賣之相關法規及其配套辦法，原則上適用民法之相關規定。

（2）公立古物保管機關（構）之優先購買權：

＊私有「國寶」、「重要古物」固得自由移轉所有權，惟所有權移轉前，應事先通知中央主管機關。除繼承者外，公立古物保管機關（構）有依同樣條件行使優先購買權。如未依規定事先通知中央主管機關，可處新臺幣三萬元以上十五萬元以下罰鍰。

＊所謂「行使優先購買權」，其行使權利人為公立古物保管機關（構），其行使條件依同樣移轉所有權條件行使優先購買權，一旦行使，則將由公立古物保管機關（構）取得所有權，屬於國有。反之如非公立古物保管機關（構），「其他私人」或雖屬公立但「非古物保管機關（構）」則無此優先購買權，故而解釋上除了公立古物保管機關（構）對「國寶」、「重要古物」可行使優先購買權外，「一般古物」得自由買賣移轉所有權，不受上述此限制。

＊移轉所有權依照法律行為，包括買賣、贈與、拍賣、繼承等，依文化資產保存法第73條明定因「繼承」而移轉所有權，公立古物保管機關（構）不適用優先承買權。另外，理論上贈與似不適用。優先承買權僅適用在買賣。至於拍賣（目前尚無獨立制定之文物、古物拍賣法規），從民法之觀點，拍賣法律性質屬於買賣之一種，似有優先購買權之適用，惟如此可能與國際文物、古物拍賣機制相左，衍生爭議。為建立健全文物、古物拍賣機制（例如佳士得、蘇富比拍賣會），並確保買賣雙方權益，當檢討立法，以符合國際文物、古物拍賣慣例及保障拍賣交易安全。

（3）進出口限制

就「國寶」、「重要古物」不問「國有」或「私有」，原則上不得運出國外。除非因戰爭、修復、國際文化交流展覽或其他特殊情況有必要運出國外，經中央主管機關報請行政院核准者。

又所指進出口限制係指「國寶」、「重要古物」，如果係「一般古物」則不受上述此限制，得自由出口。

此外依規定核准出國之國寶、重要古物，應辦理保險、妥慎移運、保管，並於規定期限內運回。因展覽、銷售、鑑定及修復等原因進口之古物，須復運出口者，應事先向主管機關提出申請。

2、法條依據：

文化資產保存法第 71 條、第 72 條、第 73 條。

（二）大陸：

1、文物之私有取得途徑、文物經營活動及出境、進境：

（1）私有取得之途徑：

私有取得途徑，有繼承或接受贈與、購買、拍賣、交換或轉讓、其他合法方式，唯須注意以下限制，即：

文物收藏單位以外的公民、法人和其他組織可以收藏通過下列方式取得的文物：

（一）依法繼承或者接受贈與；（二）從文物商店購買；（三）從經營文物拍賣的拍賣企業購買；（四）公民個人合法所有的文物相互交換或者依法轉讓；（五）國家規定的其他合法方式。文物收藏單位以外的公民、法人和其他組織收藏的前款文物可以依法流通。

另須注意公民、法人和其他組織不得買賣下列文物：

（一）國有文物，但是國家允許的除外；

（二）非國有館藏珍貴文物；

（三）國有不可移動文物中的壁畫、雕塑、建築構件等，但是依法拆除的國有不可移動文物中的壁畫、雕塑、建築構件等不屬于文物保護法第 20 條第 4 款規定的應由文物收藏單位收藏的除外；

（四）來源不符合文物保護法第 50 條規定的文物。

此外國家鼓勵文物收藏單位以外的公民、法人和其他組織將其收藏的文物捐贈給國有文物收藏單位或者出借給文物收藏單位展覽和研究。國家禁止出境的文物，不得轉讓、出租、質押給外國人。

（2）文物的商業經營活動

在中國大陸對「文物商店」與「文物拍賣企業」採分離方式，並有不同的管理與限制，亦即：

●文物商店 (批准設立)：

應當由國務院文物行政部門或者省、自治區、直轄市人民政府文物行政部門批准設立，依法進行管理。文物商店不得從事文物拍賣經營活動，不得設立經營「文物拍賣的拍賣企業」。

●文物拍賣企業：

依法設立的拍賣企業經營文物拍賣，應當取得國務院文物行政部門頒發的文物拍賣許可證。經營文物拍賣的拍賣企業不得從事文物購銷經營活動，不得設立「文物商店」。

（3）文物出境、進境

對文物出境、進境的管理與限制：

●出境：文物出境，應當經國務院文物行政部門指定的文物進出境審核機構審核。經審核允許出境的文物，由國務院文物行政部門發給「文物出境許可證」，從國務院文物行政部門「指定的口岸」出境。任何單位或者個人運送、郵寄、攜帶文物出境，應當向海關申報；海關憑文物出境許可證放行。

●進境：對於文物之進境有限制規定，各拍賣公司對於出境的提醒，部分拍賣公司會特別註明在拍賣規則中，例如海峽拍賣行有限公司在拍賣規則第53條即載明：「根據《中華人民共和國文物保護法》及其他法律、法規規定，限制帶出中國人民共和國國境的拍賣標的，本公司將在拍賣標的圖錄或拍賣會現場予以說明。根據《中華人民共和國文物保護法》及其他法律、法規的規定，允許帶出中國國境的拍賣標的，買受人應根據中國人民共和國有關規定自行辦理出境手續。」上述載明於拍賣規則之出境提醒主要是依據文物保護法關於出境之限制而定。文物臨時進境，應當向海關申報，並報文物進出境審核機構審核、登記。臨時進境的文物復出境，必須經原審核、登記的文物進出境審核機構審核查驗；經審核查驗無誤的，由國務院文物行政部門發給文物出境許可證，海關憑文物出境許可證放行。

2、法條依據：文物保護法第50條、第51條、第52條、第53條、第54條、第55條、第61條、第62條、第63條。

3、中國大陸關於「文物」出境的規定，吾人不可不知，依據文物出境審核標準(2007年6月5日公布)，原則上：

凡在1949年以前（含1949年）生產、製作的具有一定歷史、藝術、科學價值的文物，「原則上」禁止出境。其中，1911年以前（含1911年）生產、製作的文物「一律」禁止出境。

凡在1966年以前（含1966年）生產、製作的有代表性的少數民族文物禁止出境。

　　凡有損害國家、民族利益，或者有可能引起不良社會影響的文物，不論年限，一律禁止出境。

　　未列入本標準範圍之內的文物，如經文物進出境審核機構審核，確有重大歷史、藝術、科學價值的，應禁止出境。

　　4、中國大陸出境審核標準，說明及附表 (註 1)

六、兩岸關於文物獎勵與處罰之規定：

（一）臺灣：

1、獎勵或補助

　　主動將私有古物申請登錄，並經中央主管機關依第 66 條規定審查指定為國寶、重要古物者。其獎勵或補助辦法，由文建會、農委會分別定之。

（1）獎勵方式

文化資產保存之獎勵方式如下：

一、發給獎狀。

二、發給獎座或獎牌。

三、授予榮銜或其他榮譽。

四、發給獎金。

五、其他獎勵方式

（2）補助方式

文化資產保存之補助，依下列方式為之，並得附加補助條件：

一、補助經費之全部或部分。

二、依自籌款情形補助部分經費。

三、補助貸款利息之全部或部分。

（3）處罰規定

　　「毀損國寶、重要古物。」、「違反文化資產保存法第 71 條規定，將國寶、重要古物運出國外，或經核准出國之國寶、重要古物，未依限運回。」處五年以下有期徒刑、拘役或科或併科新臺幣二十萬元以上一百萬元以下罰金。

　　●文化資產保存法 94 條除處罰行為人外，法人之代表人、法人或自然人之代理人、受僱人或其他從業人員，因執行職務犯第 94 條之罪者，除依該條規定處罰其行

為人外，對該法人或自然人亦科以同條所定之罰金。

●移轉私有古蹟及其定著之土地、國寶、重要古物之所有權，未依文化資產保存法第 28 條、第 73 條規定，事先通知主管機關者。處新臺幣三萬元以上十五萬元以下罰鍰。

●公務員假借職務上之權力、機會或方法，觸犯文化資產保存法第 94 條之罪者，加重其刑至二分 之一。

2、法條依據：

（1）文化資產保存法第 90 條、第 94 條第 1 項第 5、6 款、第 96 條、第 98 條第 1 項第 1 款、第 100 條第 1 項第 1 款。

（2）文化資產獎勵補助辦法第 3 條、第 4 條、第 5 條。

（二）大陸：

1、獎勵：

文物是文化資產的遺留，文物收藏及保護工作，必須投入相當精力與努力，而勞心勞力者，有人長期花費時間收藏，有人長期費時研究，不論是那種態樣的貢獻，都是付出心血代價換得成果，所以國家給予應有的「精神鼓勵」或者「物質獎勵」。

受獎勵之情形有：將個人收藏的重要文物捐獻給國家或者為文物保護事業作出捐贈的；發現文物即時上報或者上交，使文物得到保護的；在文物保護科學技術方面有重要發明創造或者其他重要貢獻的；在文物面臨破壞危險時，搶救文物有功的；長期從事文物工作，作出顯著成績的。

2、懲罰：

對於文化資產的文物，如因個人私心、恣意毀損、違法出境、盜賣、走私牟利或不遵守法律規定者，必須接受法律的制裁、制約，關於法律責任分為刑事責任、民事責任、與行政責任。

（1）刑事責任

故意或者過失損毀國家保護的珍貴文物的；將國家禁止出境的珍貴文物私自出售或者送給外國人的；以牟利為目的盜賣國家禁止經營的文物的；走私文物的；構成犯罪的，依法追究刑事責任。

（2）民事責任

違反文物保護法規定，造成文物滅失、損毀的，依法承擔民事責任。

（3）行政處罰

行為違反行政規定，其處罰方式有以下：

①違反文物保護法規定，構成違反治安管理行為的，由公安機關依法給予「治安管理」處罰。

②違反文物保護法規定，構成走私行為，尚不構成犯罪的，由「海關」依照有關法律、行政法規的規定給予處罰。

③有下列行為之一的，由「縣級」以上人民政府文物主管部門責令改正，沒收違法所得，違法所得一萬元以上的，並處違法所得二倍以上五倍以下的罰款；違法所得不足一萬元的，並處五千元以上二萬元以下的罰款：

（一）轉讓或者抵押國有不可移動文物，或者將國有不可移動文物作為企業資產經營的；

（二）將非國有不可移動文物轉讓或者抵押給外國人的；

（三）擅自改變國有文物保護單位的用途的。

④買賣國家禁止買賣的文物或者將禁止出境的文物轉讓、出租、質押給外國人，尚不構成犯罪的，由縣級以上人民政府文物主管部門責令改正，沒收違法所得，違法經營額一萬元以上的，並處違法經營額二倍以上五倍以下的罰款；違法經營額不足一萬元的，並處五千元以上二萬元以下的罰款。

⑤未經許可，擅自設立文物商店、經營文物拍賣的拍賣企業，或者擅自從事文物的商業經營活動，尚不構成犯罪的，由「工商行政管理部門」依法予以制止，沒收違法所得、非法經營的文物，違法經營額五萬元以上的，並處違法經營額二倍以上五倍以下的罰款；違法經營額不足五萬元的，並處二萬元以上十萬元以下的罰款。

⑥有下列情形之一的，由「工商行政管理部門」沒收違法所得、非法經營的文物，違法經營額五萬元以上的，並處違法經營額一倍以上三倍以下的罰款；違法經營額不足五萬元的，並處五千元以上五萬元以下的罰款；情節嚴重的，由原發證機關吊銷許可證書：

（一）文物商店從事文物拍賣經營活動的；

（二）經營文物拍賣的拍賣企業從事文物購銷經營活動的；

（三）文物商店銷售的文物、拍賣企業拍賣的文物，未經審核的；

（四）文物收藏單位從事文物的商業經營活動的。

　　3、法條依據：文物保護法第 12 條第 6、7、8 款、第 64 條、第 65 條、第 68 條、第 71 條、第 72 條、第 73 條。

第三節、關於文物之捐獻

一、為何文物之捐獻，有非法與合法？

捐贈收藏之文物，在中國大陸無私捐贈予博物館，可能會有二種結果：一種博得清譽受表揚，另一種落得落默寡歡，產生南轅北轍的差別在於文物相關法規使然。前者，由收藏家自行成立私立博物館，經國務院或省文物局批准註冊，以私人館藏名義捐贈國立館藏，不但被容許且受獎勵；後者，係私人收藏者，初始取得大都欠缺發票及證明，收藏者往往成了非法取得自陷違法買受與收藏，結果無私捐贈者卻演變成諷刺的「非法上交賊贓」者。由此可知收藏者有心捐贈，應知關於文物法之規定，才不至於弄巧成拙，使美事變成憾事。

二、法律依據：

（一）臺灣：

雖無明文捐獻方式及效力等規範，但對捐獻有獎勵規範，間接承認捐獻行為。捐獻私有國寶、重要古物予政府者，主管機關得給予獎勵或補助 (參照文化資產保存法 90 條、文化資產獎勵補助辦法第 2 條)

（二）大陸：

將個人收藏的重要文物捐獻給國家或者為文物保護事業作出捐贈的 (依中華人民共和國文物保護法第 12 條第 1 項第 3 款) 所定；文物收藏單位可以通過下列方式取得文物 (二) 接受捐贈，另依同法第 37 條第 1 項第 3 款，承認公民對國家 (文物收藏單位) 捐贈行為。

第四節、文物、古物拍賣介紹

一、特殊商品之文物、古物持有取得與一般商品不同

陶瓷文物、古物並非「生活必需品」，它側重在「精神昇華面」，以主觀喜惡為指標，茲以圖表為簡易區分：

名稱　　　區別	一般商品	文物、古物（特殊商品）
需求	重在使用、實用等相對實際需求性。	持有並無相對實際需求性。
定價	相對客觀價格浮動性小。	相對客觀價格浮動性大。
對象	一般商品銷售對象為一般消費大眾。 奢侈商品銷售對象為特定人。	依不同喜好產生不同之族群。
品牌	廠商廣告效應，在於促使消費者對品牌之選定。	陶、瓷古文物所代表的歷史性、文化性、稀有性標示了品牌本身，例如永樂青花瓷。 而當代文物重在材質性、工藝性，以企業經營可建立品牌，例如德國麥森瓷器（MEiSSEN）、臺灣法蘭彩瓷。
知識	瞭解自身需求性與程度。	須有廣博知識及人生體驗。
投資	無，只衡量購買占收入的比例。	有，正確判斷具保值性、投資性。
銷售	直銷、經銷、電視頻道、網購…等。	攤、店買賣、拍賣、私下交易…等。
目的	持有及使用。	玩賞、保存、投資…等。

二、文物、古物之經營方式

　　購買陶瓷文物、古物，必須瞭解器物特徵、市場供需、合理價額等綜合性知識，也須具備避免衝動心理素質，另須知道市場交易店攤等型態及其經營不同，此以圖表簡述之：

分類	拍賣公司			店家		商攤		
	大拍	中拍	小拍	一般	高檔	固定地點	臨時地點（跳蚤市場）	店攤合一
型態	規模大型例如佳士得、蘇富比、納高拍賣公司等	規模中型例如福州藝術總廠自辦拍賣會等	規模小型由地攤、小店，店攤相互結合或自辦之小型拍賣會等	販售文物之中低檔品為主	販售文物、古物之中高檔品為主	有固定地點	無固定地點屬於經常流動性	部分店家亦在店外承租攤位販售
方式	依拍賣公司制定規則、圖錄、預展、拍賣等	原則同左	仿大、中拍方式，但較簡單、粗略	販售開店迎店為主	開店迎客或預約客人	販售以擺攤迎客為主	同左	攤位建立新客群，店內服務老客戶
地點	在固定幾個地點設預展場、拍賣場等	原則同左	經常變更拍賣地點	固定店面	同左	固定地點例如建國玉市、光華玉市等，有管理委員會，內亦分固定、臨時攤位二種	地點雖固定，但場地是打游擊式，無管理委員會	綜合左列店家及攤位，二處自行安排開店、擺攤，依不同業者有不同組合
信用度	基本良好	同左	良莠不齊	良莠不齊	基本良好	良莠不齊	良莠不齊	良莠不齊
價額	高	較高	有高有低，但高價也不至於太高	一般平價品為主，少部分有高價品	以中高價品為主	低價為主，但部分攤位亦販售高價品	大都低價品	視經營者有不同訂價策略

三、瞭解拍賣公司

不同於一般民生必需品，文物藝品屬特殊商品交易，涉及文物知識、鑑定層面等多項因素，並孕育出世界之「拍賣制度」，而拍賣公司所拍賣標的，大多數價格不斐，因此參與拍賣者大都知識水平較高、資金較寬裕的金字塔上層人士。由於拍賣標的存在來源特殊性、鑑定結論歧異性等因素，產生拍賣標的存在「賠很多」、「賺很多」、「眼光好」、「眼光差」賭博射倖性。明乎此，識者應體認投身拍賣活動如同置身賭場，在博弈中有賺、有賠，除有「願賭服輸」的心理準備，也須瞭解唯一不賠的是「莊家」～「拍賣公司」。

倫敦、巴黎等時裝表演引領時尚風潮，而世界三大拍賣公司手持發言之鑰，可啟動收藏風潮的潘朵拉盒。世界三大拍賣公司，為英國「佳士得」、美國「蘇富比」、德國「納高」拍賣公司。隨中國大陸改革開放，中國大陸也陸續誕生了「嘉德」、「翰海」、「保利」、「朵雲軒」等華人界大型拍賣公司。

西方三大拍賣公司往往精準掌握經濟崛起國家的脈動，定出拍賣標的、拍賣策略並拍賣出令人咋舌天價拍品（註2）。相較之下臺灣經濟起飛年代，拍賣行業並未同步跟進，截至2013年關於「拍賣法」、「拍賣業協會」、「拍賣師」失之完備或付之闕如，因此蘇富比、佳士得二大拍賣公司雖曾於1992年、1993年分別涉足臺灣，終因藝術市場的改變、藝術品的鑑定及稅賦、法律機制未能與時俱進，二大拍賣公司又分別於2000年、2001年棄守臺灣市場（註3）。唯目前臺灣陸續仍有「羅芙奧」、「景薰」、「宇珍」、「中誠」、「沐春堂」、「富伯斯」等10餘家拍賣公司相繼成立並營運。

回首三大拍賣公司在「二戰前」，拍賣對象主要鎖定歐美各國紳士、富商、名流。「二戰後」日本經濟起飛，三大拍賣公司利用日本戰敗國渴求滿足民族自尊，以莫內、梵谷、塞尚、畢卡索等油畫為主，巧妙強化這些油畫家的理論基礎進而製造藝術神蹟，刺激起日本企業主好勝爭強心理，結果「佳士得」、「蘇富比」二大拍賣公司策略正確，獲得豐碩利潤。當拍賣迭傳佳績中，詎料發生了日本「安田火災海上保險公司」於1987年在佳士得倫敦拍賣大會以近4000萬美元，拍得荷蘭畫家梵谷14朵向日葵畫作，唯向日葵畫作衍生真、假畫爭議世人評論迄今；此外2000年間二大拍賣公司負責人因拍賣事件在美國涉訟，「佳士得」、「蘇富比」二大拍賣巨輪

在風雨飄搖中面臨空前危機，幸拜中國經濟崛起之賜，德國「納高」拍賣公司乘勢異軍突起，利用打撈出中國古沉船，籌辦船上說故事，將大清「的星號」沉船於蘇門達臘海域及打撈經過為拍賣的賣點，奇蹟式將拍賣品全數拍出，創造拍賣界全壘打的輝煌一頁。

由於「納高」拍賣公司開啟華人蜂擁競拍，不久三大拍賣公司以中國清朝中、末年，受盡列強欺凌屈辱的傷痕，借勢拍賣中國古文物，激發中國人愛國心，進而在拍賣場以拍賣圓明園十二生肖之「鼠首」、「兔首」製造出拍案驚奇，此舉最終引發了佳士得拍賣會之「蔡銘超詐拍事件」，但不可否認三大拍賣公司成功之道，在於精確掌握世界歷史、文化以及潮流、脈動、心理等因素，才能不斷創造拍賣高峰。

上述拍賣界之「蔡銘超詐拍事件」，產生一連貫餘波盪漾，並引起正反二派論戰。「一派」認為鼠首、兔首是英法聯軍入侵中國由圓明園掠奪而來，因此鼠首、兔首屬於非法流失之文物，對此佳士得須申報「出境」文物合法證明，否則蔡銘超拍得標的將無法辦理文物「入境」中國之審核手續，因此雖拍得標的，但拍品標的無法入境拒予付款為有理由，此派高舉民族大纛，認為不能因「程序合法」作為「實質違法」的借盾，也不能只求經濟利益輕啟方便之門，徒將人類共同文化遺產當成生財工具（註4）；另「一派」則認為如此破壞了商業慣例，如果不正當手段不予遏止即形同縱容乖巧，因此必須列入拍賣會黑名單並提出訴訟，使拍賣慣例不受破壞。

由上略知大拍賣公司有其高度策略，並引導藝品市場走向，也就是大拍賣公司善於精心擘畫制高點及掌握發話權，達到由上而下的藝品、文物發展趨勢。大型拍賣公司能受世界注目並領銜拍賣主流，歸功於各大拍賣公司專業性足、公信力佳，又其策略精確、分工細膩等因素，才能屢創文物、古物、藝品、珠寶、玉石金字塔頂端的拍賣奇蹟，例如 2005 年 7 月 12 日倫敦佳士得，以 2 億 2834.2 萬人民幣拍出元代「鬼谷子下山」圖罐青花瓷，為陶、瓷類文物最具指標性之代表，故國際性大型拍賣公司能獲成功絕非偶然。

四、瞭解拍賣過程

拍賣公司對賣方會先簽訂「委託拍賣協議書」，協議書內容大致載明：①委託人、拍賣人的名稱、住所、法定代表人、代理人；②拍賣標的物的名稱、數量、住所（存放地）、狀況；③拍賣標的物的保留價；④拍賣的費用收取條款；⑤拍賣的時間、地點、

拍賣價款的結算期限、標的物的交付方式及期限；⑥拍賣的方式及有關再拍賣的條款；⑦拍賣程序的中止和終止的條件；⑧拍賣當事人的違約責任；⑨簽約時間和合同的有效期限；⑩其他需約定的條款。拍賣公司在展示前制定特別規定及編印拍賣目錄，其中「拍賣目錄」對收藏者重要意義是留存拍賣紀錄。之後拍賣公司為以下事項公告並展示標的：①拍賣的委託人，但委託人要求保密者例外；②拍賣的性質；③拍賣標的物的名稱、種類、數量、品質；④拍賣標的物展示的時間、地點；⑤拍賣諮詢的時間、地點；⑥拍賣的時間、地點；⑦聯繫人及聯繫方式；⑧競買人的資格和條件及拍賣保證金的金額及交付方式；⑨其他應告知競買人的事項。

接著，拍賣公司進行競買者登記，競買者必須按規定繳付保證金，領取競拍號碼牌，競拍人拍得後，拍賣公司與之簽訂拍賣成交確認書，競拍人依拍得後交付拍賣品之價款及佣金，結算清楚後由出賣人取得拍賣品「價款」而買受人取得「拍品」。

五、瞭解拍品不一定是真品

前述「拍賣圖錄」主要功能是記載著「該次」定有編號拍賣品「紀錄」，值得一提的是「佳士得」、「蘇富比」、「納高」、「嘉德」、「保利」、「翰海」等知名大拍賣公司，拍出之拍品未必真品無誤，造成之原因諸多，舉例而言，拍賣品若因出賣人以出老千「瞞天過海」方式上拍，拍賣公司難保不「走眼」（註5）；另特殊原因（例如洗錢）使拍賣公司不明幕後因素而「失察」，皆可能發生拍賣公司拍出贗品、仿品之可能。

大拍賣公司拍出之拍品衍生糾紛，處理甚為棘手，例如20世紀末某知名拍賣公司在杭州某拍賣會上，拍出多張仿齊白石、張大千、黃賓虹等名畫家的畫作；又如某拍賣公司曾拍出當代知名畫家吳冠中、劉海粟、史國良等名畫家之畫作，各該畫雖經仍在世畫家本人認定屬贗品，但拍賣公司以畫家本人記憶有誤或畫家師生合畫等原因置辯，結果各說各話以涉訟告終。歷經紛爭不斷，拍賣公司為杜絕捲入偽品、仿品爭議，於是在拍賣規則定有嚴密的免責條款，如何解讀免責條款，參與拍賣活動的當事人不可不察。

六、為何拍賣公司不負真偽、品質擔保責任

目前臺灣尚未針對藝品、文物、古物拍賣制度立法規範之法規。民法特種買賣關於拍賣之規定（民法第391條、397條），基本上仍屬於買賣，只是買賣成立之要

件比較特別：如因拍賣人拍板或依其他慣用之方法為賣定之表示而成立；拍賣人除拍賣之委任人有反對之意思表示外，得將拍賣物拍歸出價最高之應買人；拍賣人對於應買人所出最高之價，認為不足者，得不為賣定之表示而撤回其物；應買人所為應買之表示，自有出價較高之應買或拍賣物經撤回時，失其拘束力等。如此一來，省卻買賣雙方議價及磋商買賣條件之繁複與時間。

此外，雖使用「拍賣」名稱，但細繹因型態不同，即生不同的法律關係；例如國際知名大型藝品、文物、古物拍賣公司與一般夜市流動拍賣攤商，其交易特性所生法律關係亦有不同，二者最明顯的差異在於國際知名大型拍賣公司是「代理」出賣人以拍賣的方式達成交易，故而拍賣公司是代理人角色而非出賣人地位，得標人與拍賣公司間並不完全適用買賣之規定；至於一般夜市流動拍賣攤商本身就是出賣人，適用買賣之規定，所生買賣之效力與民法一般買賣效力規定相同。

七、下買賣「權利瑕疵擔保」與「物之瑕疵擔保」，及兩岸拍賣實務簡要介紹之：

（一）瑕疵擔保與免責條款：

・臺灣：

民法一般買賣效力瑕疵擔保分為「權利瑕疵擔保」與「物之瑕疵擔保」：

權利瑕疵擔保之意義：

是指出賣人應擔保第三人就買賣之標的物，對於買受人不得主張任何權利（民法第349條）。意即出賣人要保證其出售之物有正當、合法處分之權源，第三人就買賣之標的物，對於買受人不得主張任何權利。

物之瑕疵擔保之意義：

是指物之出賣人對於買受人，應擔保其物依第三百七十三條之規定危險移轉於買受人時無「滅失或減少其價值」之瑕疵，亦無「滅失或減少其通常效用」或「契約預定效用」之瑕疵。但減少之程度，無關重要者，不得視為瑕疵（民法第354條）。即出賣人保證買賣標的物於交付時「價值」與「效用」無滅失、減少。

眾人皆知，陶瓷文物、古物重在於權源與價值，真品與贗品間、完好品與瑕疵品間價格（值）差距甚大，沒有人願意買到來源不清楚及贗品或瑕疵品。唯陶瓷古文物存在著難以求證權利來源的盲點，加上鑑定真偽常生歧異，拍賣者為免除權利瑕疵擔保與物之瑕疵擔保責任，可依民法第351條、第366條規定以特約免除或限制出

賣人關於權利或物之瑕疵擔保義務。俾免事後承擔不可預知風險，凡欲參加拍賣者不可輕忽並須戒慎處之，否則易生難以彌補的損失。

‧大陸：

大陸各合法拍賣公司、也有不同的拍賣規則，並自定有瑕疵擔保免責之條款（註6），參與拍賣活動的當事人必須詳閱所參與拍賣公司之拍賣規則。

（二）免責條款之拘束力：

‧臺灣：

如前所述，拍賣人一旦記載免責條款，就拍賣人（出賣人）而言，並不保證拍賣標的物正當、合法處分之權源，亦不保證標的物本身之「價值」與「效用」無滅失、減少之瑕疵，因此免責條款對不內行、無專業顧問的買家相對沒有保障。

‧大陸：

基本上各拍賣公司均定有免責條款，只要免責條款無違反「文物法」、「拍賣法」即有拘束力。有此「免責條款」做為護身符，大陸曾發生多起涉拍假事件，買受人涉訟，然獲得勝訴比例甚為低微。

（三）有無救濟之道：

‧臺灣：

1.權利瑕疵擔保，債權人得行使之權利：

倘出賣人不履行權利瑕疵擔保義務者，買受人得依關於債務不履行之規定，行使其權利（民法第353條）。蓋買賣之標的物若經第三人主張權利，致買受人未能取得完整權利，猶如出賣人未履行給付義務。依關於債務不履行之規定，主要者為給付不能、不完全給付、給付遲延等類型，買受人得行使之權利為損害賠償之請求。

2.物之瑕疵擔保，債權人得行使之權利：

買賣因物有瑕疵，而出賣人依前五條之規定，應負擔保之責者，買受人得解除其契約或請求減少其價金。但依情形，解除契約顯失公平者，買受人僅得請求減少價金（民法第359條）。「解除契約」或「請求減少價金」僅得擇一行使。另外，在種類之債，買賣之物，僅指定種類者，如其物有瑕疵，買受人得不解除契約或請求減少價金，而即時請求另行交付無瑕疵之物（民法第364條）。在古物單一、特殊性不屬於種類之債，不適用另交付無瑕疵之物。

3. 免責條款之權利主張：

免責條款雖對買受人不利，為求衡平，拍賣人所受委託之出賣人故意不告知瑕疵，其特約為無效(參照民法366條但書)。唯縱有特約規定，但難以期待出賣人承認「故意不告知其瑕疵」，因此買受人若主張出賣人故意不告知瑕疵，必須負舉證責任後，再向拍賣人主張撤拍或對出賣人行使權利，在訴訟上舉證責任之所在，敗訴之所在，欲證明「出賣人故意不告知瑕疵」並不是一件容易的事，對受買人而言仍處不利。故而與其尋求事後救濟之道，不如參加拍賣者事前謹慎。

・大陸：

大陸拍賣公司各在其拍賣規則中，定有免責條款，甚至有加重買受人責任，例如拍賣公司在拍賣規則中註明「審看原作是競買人的權利，競買人應在拍賣日前行使這一權利，以鑑定或其他方式（包括聘請專家）弄清自己想瞭解的情況。一旦參加應價競爭，即視為已行使本權力並認可該拍賣品之現況。」更壓縮買受人主張瑕疵擔保之權利。但持平而論，拍賣公司因拍品來源的複雜性、風險性，自定免責條款及已盡提醒注意義務，是保護自身免受風險的必然作法；又如西泠印社拍賣有限公司其拍賣規則第三部分、九、定有「拍賣當事人三方以外的第四方（限於作品署名者）因藝術品的真偽提出異議要求終止拍賣，本公司盡如下責任：（一）本公司首先是委託人的代理人，其次也對署名者負責。（二）要求署名者本人或代理人於正式拍賣的36小時前親到拍賣現場，面對原物提供確鑿證據；鑒於藝術品真偽的複雜性，本公司不受理任何電話、書信的交涉（註7）；（三）如證據有說服力，本公司將行使委託人授予之權力予以撤銷；（四）如委託人即物主認為署名者提供之證據無說服力，並出具書面證明願對拍賣承擔一切責任，本公司可考慮採納委託人意見。」（註8），因此競拍人拍得拍品縱認瑕疵，是很難突破拍賣公司已定明告知義務及免責條款的防線，與其事後討論補救的困難度，不如預先通盤瞭解再決定是否參與拍買活動，才屬明智之舉。

以上敘述，主要提醒參與拍賣活動的當事人，拍賣文物、古物有相當的射倖性，屬於高風險的商業活動，得利一方往往屬於充分準備之一方。

七、表列拍賣當事人三方之關係：

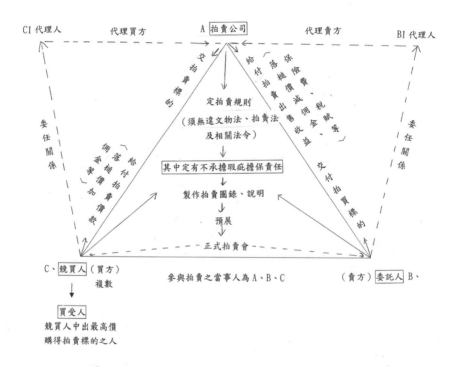

P.S:
1. 保留價：指委託人提出自己最低售價，而在拍賣契約（合同）、約定拍賣落槌價不得低於此價。
2. 參考價：指在拍賣圖錄或其他介紹文字之後標明的拍賣預估售價，此價只具參考性質，不具法律拘束力。
3. 落槌價：指拍賣師落槌決定（通常3次呼喊最後之高價，無人追減而落槌）或以其他公開表示買定的方式確認將拍賣標的售予買受人的價格。

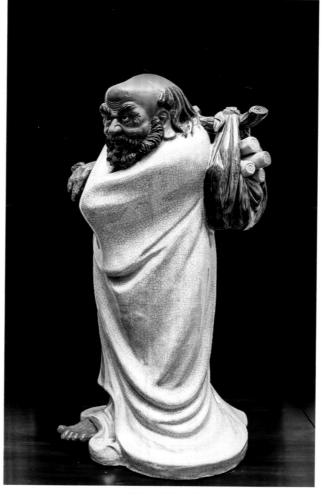

達摩～負笈東渡

介紹
1. 作者：迭名
2. 類別：石灣陶（詩說陶瓷 25 首之 23）
3. 特色：圖照所示石灣陶高約 52 公分、長約 23 公分、寬約 32 公分，顏色以白、黃、藍等色相間，為大型石灣陶塑。本圖照之達摩負笈東渡陶塑，雙目炯炯有神，衣褶線條簡潔、週身開片交錯，屬於中等品相之商品陶塑，適合擺設之用。

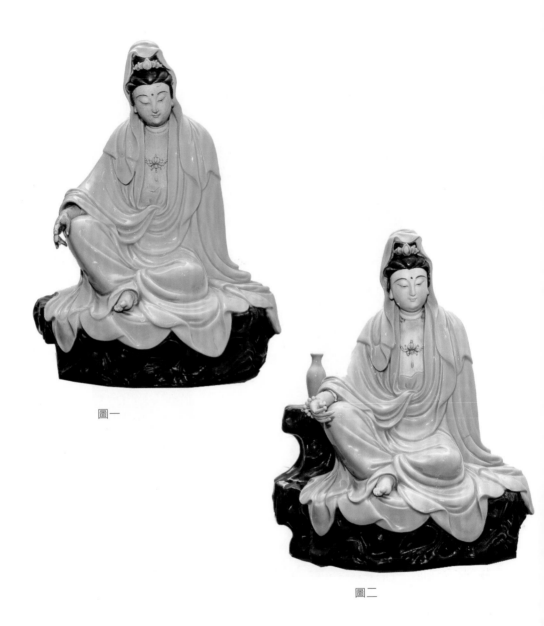

圖一

圖二

介紹

1. 作者：國家工藝美術大師.劉澤棉

2. 類別：石灣陶（詩說陶瓷 25 首之 23）

3. 特色：圖照所示石灣陶高約 32 公分，圖照所示，觀音法相莊嚴中流露柔和自然，神態雙目微開似閉、唇含淺笑，衣裙線條律動流暢，製作工藝相當傳神精美。

第五節 著作權在文物、古物適用之情形

為保護創作者創作權益而制頒著作權法，對思想表達出不同形式的著作，依法受到合法保護，著作權法第5條例示有：（1）語文著作。（2）音樂著作。（3）戲劇、舞蹈著作。（4）美術著作。（5）攝影著作。（6）圖形著作。（7）視聽著作。（8）錄音著作。（9）建築著作。（10）電腦程式著作，10種著作形式。這些不同形式的著作屬於「今人」智慧財產的權益，並非「古人」遺留後人的文化、文明累積。

此外著作權第9條有5款不得為著作權之標的，即：（1）憲法、法律、命令或公文。（2）中央或地方機關就前款著作作成之翻譯物或編輯物。（3）標語及通用之符號、名詞、公式、數表、表格、簿冊或時曆。（4）單純為傳達事實之新聞報導所作成之語文著作。（5）依法令舉行之各類考試試題及其備用試題。可知著作權法所要保障的是私人無形的智慧財產，著作權法對現代文物原創者有五十年著作之保護期間，另依古物所創作出新的語文、音樂影音、圖形等權利亦受著作權法保護，茲簡述以下供參考。

一、著作權法幾個用詞、定義：

●著作：指屬於文學、科學、藝術或其他學術範圍之創作，例如文學、詩文、小說之創作、科學論述之創作、陶瓷藝術製作品、戲曲之創作等。

●著作人：指創作著作之人，指上述為創作該著作之人。

●著作權：指因著作完成所生之「著作人格權」及「著作財產權」。

稱著作人格權：

著作人格權專屬於著作人本身，有專屬性「不得」讓與或繼承（著作權法第21條），著作人格權所保護者在於著作人的名（聲）譽等無形之人格上利益，主要分為公開發表權、姓名表示權、同一性保持權（註9），但得約定不行使。此外著作人死亡，依著作權法第18條規定，其人格權視同生存或存續，任何人不得侵害，倘其人格權受有侵害，可依著作權法第86條之順序，請求侵害之排除或對有侵害之虞請求防止之，並可依法請求財產上、非財產上損害賠償（參照著作權法第84條、85條）。

稱著作財產權：

智慧上之著作產生的財產權，「無專屬性」「得」讓與或繼承，依各著作型態

包括了重製權、公開講述權、公開展示權、改作權、出租權等權利（註10）。

●重製：指以印刷、複印、錄音、錄影、攝影、筆錄或其他方法直接、間接、永久或暫時之重複製作。於劇本、音樂著作或其他類似著作演出或播送時予以錄音或錄影；或依建築設計圖或建築模型建造建築物者，亦屬之。

●改作：指以翻譯、編曲、改寫、拍攝影片或其他方法就原著作另為創作。

●發行：指權利人散布能滿足公眾合理需要之重製物，所指權利人包括財產權人及讓與人或授權之發行人。

●原件：指著作首次附著之物，含文章、文稿、戲曲之劇本音樂之樂譜等。

●無著作權之製版權

製版權：無著作財產權或著作財產權消滅之文字著述或美術著作，經製版人就文字著述整理印刷，或就美術著作原件以影印、印刷或類似方式重製首次發行，並依法登記者，製版人就其版面，專有以影印、印刷或類似方式重製之權利。製版人之權利，自製版完成時起算存續十年。前項保護期間，以該期間屆滿當年之末日，為期間之終止。製版權之讓與或信託，非經登記，不得對抗第三人。製版權登記、讓與登記、信託登記及其他應遵行事項之辦法，由主管機關定之。（參照著作權法第79條）。此「製版權」與「出版權」二者並不相同，前者是著作權法第79條所定，對於「無著作權」或「著作權財產權消滅」之文字著述或美術著作之整理、重製並依法登記（註11）；後者之出版權則與「版權」概念雷同，依現今的通念是指運用印刷術、影印或其他科技方式，將著作公開於世或公開販售之權利。

●製版權準用之規定：第42條及第43條有關著作財產權消滅之規定、第44條至第48條、第49條、第51條、第52條、第54條、第64條及第65條關於著作財產權限制之規定，於製版權準用之（著作權法第80條）。所謂「準用」就某一事項法律之規定適用某法條，也就是在性質不相抵觸之範圍內，適用其他事項，以免重覆規定。

二、陶瓷等古文物是否屬著作權法保護之標的？

（一）著作權財產權存期期間：

陶瓷古文物既稱古文物即屬古人製作遺留後世之物，而著作權法所保護之客體屬於今人智慧表達呈現出文學、科學、藝術或其他學術範圍之創作。依著作權法第

30 條規定「著作財產權,除本法另有規定外,存續於著作人之生存期間及其死亡後五十年。著作於著作人死亡後四十年至五十年間首次公開發表者,著作財產權之期間,自公開發表時起存續十年。」,因此「古文物」本身之製作,著作人死亡後 50 年,其著作財產權之存續期間即屆滿,屆滿後即非著作權保護之客體,理由:在於調和私權與公益,亦即前人智慧所表達形式已在生前受相當之保護,則保護存續期間屆滿後,由其智慧所表達形式之著作,屬於人類累積共同文明的一環,應由全體人類共同享有。

(二)「文物」、「古物」何種情形下受著作權法的保護:

文物分「現今」文物與「古」文物,「現今文物」之著作權,不論人格權與財產權均是著作權法保護客體,唯首須注意的是著作權 50 年之存續期間。反之,「古文物本身」當逾 50 年以上,否則時間不夠久遠難以「古物」論之,故古物本身並非著作權保護之客體,已如前述。雖「古物」本身縱逾 50 年存續期間,若該「古物」另以思想表達出其他形式,而符合著作權法第 5 條語文著作、音樂著作、攝影著作、圖形著作、電腦程式著作等 10 款例示之情形,則該著作即屬新的著作(註 12),例如各博物院(館)的古物「攝影著作」、「圖形著作」,第三人使用各該攝影、圖形若未經同意而擅引用,則侵害各該「古物」之「攝影著作」、「圖形著作」權。從而商家、業者為了襯托自己擁有精美的仿製品,未經各博物院同意或授權下使用攝影、圖形,其逕自擷取利用者,即違反著作權法,各博物(館)即可對侵害著作權之人提刑事告訴,及民事請求賠償。

三、版權與著作權

已知在宋朝時已有版權概念,肇因於當時印書興盛,不少著書人都會在書本之後印上「版權所有,敢有翻印,千里必究」(註 13),唯宋代尚無制定專律保護,加印 12 字只有形式上嚇阻宣示意義,並無實質懲處之作用。臺灣關於著作權立法參考日本立法,採用著作權之詞而制頒「著作權法」,以避免與常見的「出版權」或與著作權法之特殊權利「製版權」混淆(註 14),因此著作權之名稱相對於版權的用語應較週全。唯華人社會的習慣與觀念仍常出現版權,中國大陸 2001 年修正之「著作權法」,部分定義、名稱之詮釋即見差異,其中亦明定「本法所稱著作權即版權」,這是吾人應該認識並區別的。

四、小結：

　　本節所論及著作權法範圍，限縮在適用於陶瓷「古文物」部分，由於陶瓷古文物「本身」其原創時間悉逾 50 年以上，並非著作權法保護標的。惟依古陶瓷原創作之外，另行構思成新創作之語文著作、音樂著作、美術著作、攝影著作、圖形著作、視聽著作等，係以古陶瓷「本身」為有意識另完成獨立新創作，此新創作即屬著作權法所保護之客體。

第六節　淺介文化創意產業發展法：

　　2015 年 11 月 13 日報載「兩岸文創合作　義烏掛牌」（註 15），指出中國大陸浙江義烏世界最大小商城（註 16），向來是大陸文創商品重要產造基地，臺灣某大陶瓷公司為有效推動「中國製造＋臺灣設計」文創理念，為求擴大效應並邀請臺灣著名文創公司，共同打造設計中心暨品牌學院，以便順利搭上「一帶一路」熱潮（註 17），並借兩岸攜手合作將文創實力行銷全球。目前該學院業籌備完成正式掛牌營運，之後更獲得義烏市政府承諾「補助」款項及提供場地、裝潢，這象徵了臺灣「文創頓實力」的發揮。

　　現今世界各國對文創產業日漸重視，2011 年起各國相繼提出實際政策及不同計畫，並列入國家文化、經濟綜合性戰略，其中中國大陸於 2012 年 2 月 28 日發佈「文化部『十二五』時期文化產業倍增計畫」，對臺灣造成人才產生磁吸效應，當臺灣面對兩岸相互發展文創產業相互競爭合作中，臺灣必須向前瞻望：（一）自己擁有優秀的創意人才，對於人才必須有制度、有計畫養成、培育，（二）中國大陸擁有廣大市場，唯人才仍有不足現象。認識了上述前提，回首 2002 年所制訂頒行「文化創意產業發展法（簡稱文創法）」，開始啟動了文創產業計畫，由 2003 年至 2010 年從量化數據顯示 2003 年國民生產毛額為 11.5 兆元，占總體 GDP 比重為 2.85%，2009 年國民生產毛額成長為 12.6 兆元，占總體 GDP 的 4.13%。同期間文創產業產值從 4,930 億元成長至 5,200 億元，成長幅度 5.48%；2010 年臺灣文創產業產值更達 6,616 億元，較 2009 年成長 16.1%，為 2006 年以來最高，顯示臺灣文創產業的蓬勃發展（註 18）。從上述文創產業發展的數據，從事文創工作者，必須正視並務實結合精緻文創，再進取文創實質成效。

　　文創工作者對文創法的認識不足，往往讓獎勵、補助及受協助的權利睡著了，尤其眾多文創工作者慘澹經營，何以白白錯失合理請求？原因是文創工作者大都專心致力自己的創作領域，缺乏對文化創產業發展法全盤認知，以致對申請獎勵、補助的程序感到陌生，倘能借重熟稔申請程序及整合團隊者，由其扮演橋樑角色並整合出文創組合，使文創事業發揮效能，在合作互利下共闖廣闊天地。

　　基於上述，認識文化創意產業發展法，瞭解自我在文創事業中的定位，應該是

值得努力的目標。

一、在知識爆炸時代，多元化、迅捷化、科技化、電子化世紀來臨，文化創意必須與時俱進與時代相契合並接軌。

文化創意是以文化、藝術、美學、創作為核心之文化性創意，將創意、知識、價值和標準之建制、人民素質及文化獨特性，結合知識與經濟力量，發展成為國家競爭力之核心元素。在斯土斯民累積豐富文化資產及民主發展經驗基礎上，在文化創意之自由開放環境下，利用資訊頓硬體產業發展的資金、人才、創新技術中，對於全球產業價值鏈上磨合操作經驗，創造出文化奇蹟，這是文化創意產業發展法的立法意旨，並於民國 99 年 2 月 3 日頒行「文化創意產業發展法」（下稱文創法），條文分四章共 30 條，分別為第一章總則 11 條，第二章協助及獎勵補助機制 14 條，第三章租稅優惠 3 條，第四章附則 2 條。

二、文創法立法之目的開宗明義為「為促進文化創意產業之發展，建構具有豐富文化及創意內涵之社會環境，運用科技與創新研發，健全文化創意產業人才培育，並積極開發國內外市場，特制定本法。」（文創法第一條）。乃知文創法是追求文化創意產業之發展，並由發展中建構出「豐富文化」及「創意內涵」的社會，同時趨隨世界進步帶來的「科技」與賦予時代生命的「創新研發」，使文創人才健全培育，將文創內蘊之生命力帶動外放之經濟力開拓出國內、國外市場，期使精神面、物質面兼具的立法。

文創法所稱「文化創意事業者」，依文創法第 4 條所定為從事文化創意產業之法人、合夥、獨資或個人。此產業的業別依文創法第 3 條所定列舉的 15 項產業及 1 項概括性所定之其他經中央主管機關指定之產業。此外文創法第 12 條亦訂定十九項列舉事項及一項概括事項由主管機關及中央目的事業主管機關給予適當之協助、獎勵或補助，另同法第 26 條、第 27 條、第 28 條則明定租稅優惠之規定。

三、文創法所列之產業有以下 16 款之類別產業（文創法第 3 條第 1 項），分別為

1、視覺藝術產業。

2、音樂及表演藝術產業。

3、文化資產應用及展演設施產業。

4、工藝產業。

5、電影產業。

6、廣播電視產業。

7、出版產業。

8、廣告產業。

9、產品設計產業。

10、視覺傳達設計產業。

11、設計品牌時尚產業。

12、建築設計產業。

13、數位內容產業。

14、創意生活產業。

15、流行音樂及文化內容產業。

16、其他經中央主管機關指定之產業。

　　而上列 16 款類別產業其中 1 至 7 類別產業及第 15 類別產業，文化部得提供相關協助、獎勵或補助者，有積極條件及消極條件（文化部協助獎勵或補助文化創意事業辦法【下稱文創辦法】第 2 條），具以下「積極條件」之一者為：①依法設立或登記之公司、財團法人或社團法人。②依商業登記法設立登記之獨資、合夥事業。③具有相關文化創意知識、能力、造詣或技藝之個人；並無以下「消極條件」之各項規定者為：①使用票據經拒絕往來尚未期滿。②公司淨值為負值。③申請之日前三年內，曾有違反協助、獎勵或補助相關法令、約定或條件之紀錄。④其他有具體事實足認給予協助、獎勵或補助有偏頗之虞或顯不合理。上述所稱積極條件是 8 個類別產業所需擇一具備的要件；消極條件則為 8 個類別產業均應排除的 4 種情形。

　　四、文創法第 12 條所指「協助」、「獎勵」、「補助」者，依文創辦法第 3 條所定方式分別為

　　（一）協助之方式有：①取得信用保證。②取得融資貸款。③顧問輔導。④諮詢服務。⑤其他文化創意事業所需之協助。

　　（二）獎勵之方式有：①發給獎狀。②發給獎座或獎牌。③授予榮銜或其他榮譽。④發給獎金。⑤其他獎勵方式。

　　（三）補助之方式有：①經費之全部或部分。②貸款利息之全部或部分。③相關稅捐之全部或部分。

　　上述受「協助」、「獎勵」、「補助」之文創事業應由檢附以下資料以供審核：①從事文化創意產業證明。②營運概況說明。③申請事由。④執行說明。⑤經費、預算明細。⑥其他經本會規定應備之文件、資料。

　　五、小結

　　囿於篇幅僅就文創法為淺顯的片述，並強調文創法是由政府推動，藉由協助及獎勵補助機制配合租稅優惠，期使科技、創新元素注入文創產業，使文創有活力而具競爭力，然而許多文創工作者，欠缺整合能力及對文創法的認識，以致政府依文創法編列之經費，未能有效落實執行而幫助文創產業，這是政府及文創產業必須共同努力的課題。當然對於文創法的獎勵、補助，或許文創者本身專注於文創本身，至於獎勵、補助可經由整合者去組織文化創業事業，並合理分配獎勵、補助，從而文創團隊經整合出創意產業達到互助互利是值得鼓勵的。

第七節　結語

　　〝一世姻緣三笑定　雙目觀盡四方物〞

　　人有百態人生，玩物、賞物是人生機緣，兩眼觀覽天下文物也有百樣心態。收藏界咸認「以藏養藏」，其意在於寄情風雅由玩物、賞物中體會人生，過程中從「賞」而「玩」到「藏」，進入收藏領域後如何去蕪存菁，恰如人生由懵懂至清明的蛻變。

　　利用閒暇之餘沉浸古今文物世界，將物擬人性化是一種人生試煉，過程中體認賞物、存物、讓物的樂趣。然「存物」、「讓物」間不免存在著相對的買賣、互易等行為，這些行為有事實行為也有法效行為，發生法律效力行為者，一般人認知與「文物法」、「買賣、拍賣法」生牽連性，至於「文創法」、「著作權法」存在關聯性較少。

　　收藏古文物、當代文物牽涉買賣、贈與、互易等行為，固然與「文物法」、「買賣法則」、「拍賣法」、「拍賣規則」有關；但做為一個出色的文物藝品收藏者，能以智慧創造創作及衍生附加價值，其創作所產生人格權及財產權即受「著作權法」之保護。進而言之，將創作的智慧財產，結合現代科技等使之產生經濟利益的文創產業豈能輕易忽視！

　　有人玩賞文物在於保值增值，重在興利得利，在乎贏個一本萬利；有人文物玩賞在於陶冶怡情，重在自玩自賞，不將羈絆加乎己身，然而能「玩賞」也能「獲利」，才是一兼二顧。玩出開闊一片天，有意識的活化單一文物、藝品，使它添新生命後羽化成新創作，就會發生加乘效果，基此，第一篇乃就「陶瓷」為主題，試著將「物」、「詩」、「書」、「畫」、「曲」、「照」為「內在感性」結合成新創意；本篇則將玩賞文物，由知性「說稅」「談法」「言創」中呈現「外在理性」，二者相互為表裏，表現軟性的「感性」及硬性的「知性」。

五味俱全品陶瓷

註 1： 中華人民共和國之文物出境審核標準

（一）說明

1. 為加強文化遺產保護，防止珍貴文物流失，根據《中華人民共和國文物保護法》、《中華人民共和國文物保護法實施條例》，制定本標準。

2. 文物進出境審核機構在開展文物出境審核工作時，執行本標準。

3. 本標準以 1949 年為主要標準線。凡在 1949 年以前（含 1949 年）生產、製作的具有一定歷史、藝術、科學價值的文物，原則上禁止出境。其中，1911 年以前（含 1911 年）生產、製作的文物一律禁止出境。

4. 少數民族文物以 1966 年為主要標準線。凡在 1966 年以前（含 1966 年）生產、製作的有代表性的少數民族文物禁止出境。

5. 現存我國境內的外國文物、圖書，與我國的文物、圖書一樣，分類執行本標準。

6. 凡有損國家、民族利益，或者有可能引起不良社會影響的文物，不論年限，一律禁止出境。

7. 未列入本標準範圍之內的文物，如經文物進出境審核機構審核，確有重大歷史、藝術、科學價值的，應禁止出境。

8. 本標準所列文物分屬不同審核類別的，按禁止出境下限執行。

9. 本標準由國家文物局負責解釋並定期修訂。

10. 本標準實施後，此前國家文物局發佈的其他規定與本標準不一致的，以本標準為準。

（二）附表

審核類別		禁　限
1. 化石		
	古猿化石、古人類化石以及與人類活動有關的第四紀古脊椎動物化石	一律禁止出境
2．建築物的實物資料		
2.1 建築模型、圖樣	建築的木製模型、紙製燙樣、平面立面圖、內部裝修畫樣及工程作法等	一九一一年以前的禁止出境
	具有重要歷史、藝術、科學價值的	一九四九年以前的禁止出境
2.2 建築物裝修、構件	包括園林建築構件	一九一一年以前的禁止出境
	具有重要歷史、藝術、科學價值的	一九四九年以前的禁止出境
3．繪畫、書法		
3.1 中國畫及書法		一九一一年以前的禁止出境 一九一一年後照名單執行
	肖像、影像、畫像、風俗畫、戰功圖、紀事圖、行樂圖等	一九四九年以前的禁止出境屬於本人或其親屬的肖像、影像、畫像等不在此限
3.2 油畫、水彩畫、水粉畫	包括素描（含速寫）、漫畫、版畫的原作和原版等	一九四九年以前的禁止出境 一九四九年後參照名單執行
	具有重大歷史、藝術價值，產生廣泛社影響的	一律禁止出境
3.3 壁畫	宮殿、廟宇、石窟、墓葬中的壁畫等	一九四九年以前的禁止出境
	近現代著名壁畫的原稿、設計方案及圖稿	一律禁止出境
4．碑帖、拓片		
	碑碣、墓誌、造像題記、摩崖等拓片及套帖	一九四九年以前的禁止出境
	古器物拓片，包括銘文、紋飾及全形拓片	一九四九年以前的禁止出境
	新發現的重要的或原作已損的石刻等拓片	一律禁止出境

5・雕塑		
	人像、佛像、動植物造型及擺件等	一九一一年以前的禁止出境
	名家作品	參照名單執行
	具有重大歷史、藝術價值，產生廣泛社會影響的	一律禁止出境
6・銘刻		
6.1 甲骨	包括殘破、無字或後刻文字及花紋的甲骨和卜骨	一律禁止出境
6.2 璽印		一九一一年以前的禁止出境
	名家製印	參照名單執行
	歷代官印，包括璽、印、戳記等	一律禁止出境
	各類軍政機構、黨派、群眾團體使用過的，以及其他有特殊意義的印章、關防、印信等；著名人物使用過的有代表性的個人印章	一九四九年以前的禁止出境
6.3 封泥		一律禁止出境
6.4 符契	包括符節、鉛券、腰牌等	一九一一年以前的禁止出境
6.5 勛章、獎章、紀念章		一九一一年以前的禁止出境
	反映重大歷史事件，有特殊意義的；頒發著名人物的；有重要藝術價值的	一九四九年以前的禁止出境 屬於本人或其親屬的不在此限
6.6 碑刻	歷代石經、刻石、碑刻、經幢、墓誌等	一九四九年以前的禁止出境
6.7 版片	書版、圖版、畫版、印刷版等	一九四九年以前的禁止出境
7・圖書文獻		
7.1 竹簡、木簡	包括無字的	一律禁止出境
7.2 書札		一九一一年以前的禁止出境
	名人書札	一九四九年以前的禁止出境 屬於本人或其親屬的一般來往函件不在此限
7.3 手稿		一九一一年以前的禁止出境
	涉及重大歷史事件的或著名人物撰寫的重要文件、電報、信函、題詞、代表性著作的手稿等	一律禁止出境 屬於本人的信函、題詞、代表性著作的手稿等不在此限

		一九一一年以前的禁止出境
7.4 書籍	存量不多的木板書及石印、鉛印的完整的大部叢書，如圖書整合、四部叢刊、叢書整合、萬有文庫等	一九四九年以前的禁止出境
	有重要歷史、學術價值的報刊、教材、圖冊等	一九四九年以前的禁止出境
	有重大影響的出版物的原始版本或最早版本	一九四九年以前的禁止出境
	有領袖人物重要批註手跡的	一律禁止出境
	地方志、家譜、族譜	一九四九年以前的禁止出境
7.5 圖籍	各種方式印刷和繪製的天文圖、輿地圖、水道圖、水利圖、道里圖、邊防圖、戰功圖、鹽場圖、行政區劃圖等	一九四九年以前的禁止出境
	非公開發售的各種地圖等	一律禁止出境
7.6 文獻檔案		一九一一年以前的禁止出境
	有重要歷史价值的	一律禁止出境
	重大事件或歷次群眾性運動中散發、張貼的傳單、標語、漫畫等	一律禁止出境
	重要戰役的戰報及相關宣傳品等	一律禁止出境
8・錢幣		
8.1 古錢幣	各種實物貨幣、金屬稱量貨幣、壓勝錢、金銀錢等	一九一一年以前的禁止出境
8.2 古鈔	寶鈔、銀票、錢票、私鈔等	一九一一年以前的禁止出境
8.3 近現代機制幣	金、銀、銅、鎳等金屬幣和紀念幣	一九四九年以前的禁止出境
8.4 近現代鈔票	具有重要歷史、藝術、科學價值的	一九四九年以前的禁止出境
8.5 錢範	古代各種錢範和近代各種硬幣的模具	一律禁止出境
8.6 鈔版	各時期各種材質的鈔版	一律禁止出境
8.7 錢幣設計圖稿	包括樣錢、雕母、母錢等	一律禁止出境
9・輿服		
9.1 車船輿轎	包括零部件	一九一一年以前的禁止出境
9.2 車具、馬具	包括零部件	一九一一年以前的禁止出境
9.3 鞋帽		一九一一年以前的禁止出境
9.4 服裝		一九一一年以前的禁止出境

9.5 首飾		一九一一年以前的禁止出境
9.6 佩飾		一九一一年以前的禁止出境
10．器具		
10.1 生產工具		一九一一年以前的禁止出境
	反映近現代生產力發展的代表性實物，如工業設備、儀器等	一九四九年以前的禁止出境
10.2 兵器		一九一一年以前的禁止出境
	中國自製的各種槍炮	一九四九年以前的禁止出境
	名人使用過的或有紀年紀事銘文的	一律禁止出境
10.3 樂器	包括舞樂用具	一九一一年以前的禁止出境
	已故著名藝人使用過的	一律禁止出境
10.4 儀仗		一九一一年以前的禁止出境
10.5 度量衡	包括附件	一九一一年以前的禁止出境
10.6 法器	包括樂器、幡、旗等	一九一一年以前的禁止出境
10.7 明器	各種材質所製的專為殉葬用的俑及器物	一九一一年以前的禁止出境
10.8 儀器	包括日晷、羅盤、天文鐘、天文儀、算籌等有關天文曆算的儀器和科學實驗儀器及其部件	一九四九年以前的禁止出境
10.9 家具	各種材質的家具及其部件	一九一一年以前的禁止出境
	花梨、紫檀、烏木、雞翅木、鐵梨木家具	一九四九年以前的禁止出境
10.10 金屬器	青銅器	一九一一年以前的禁止出境
	金、銀、銅、鐵、錫、鉛等製品	一九一一年以前的禁止出境
10.11 陶瓷器	包括具有歷史、藝術、科學價值的殘片	一九一一年以前的禁止出境
	官窯器、民窯堂名款器，有紀年、紀事或做為歷史事件標誌性的器物及殘件	一九四九年以前的禁止出境
	名家製品	參照名單執行
10.12 漆器		一九一一年以前的禁止出境
	名家、名作坊或有名人款識的製品	參照名單執行

10.13 織品	各種織物、刺繡及其製成品和殘片，包括附屬於手卷、畫軸、頁上的包首、隔水等所用織品	一九一一年以前的禁止出境
	地毯、掛毯等	一九一一年以前的禁止出境
	成匹的各種綢、緞、綾、羅、紗、絹、錦、棉、麻、呢、絨等織物	一九四九年以前的禁止出境
	織繡、印染等名家製品	參照名單執行
	緙絲、緙毛（包括殘片）	一九四九年以前的禁止出境
10.14 鐘錶		一九一一年以前的禁止出境
10.15 煙壺		一九一一年以前的禁止出境
	名家製品	參照名單執行
10.16 扇子	包括扇骨、扇面	一九一一年以前的禁止出境
	名家製品	參照名單執行
11・民俗用品		
11.1 民間藝術作品	年畫、神馬、剪紙、泥人等各種類型的民間藝術作品	一九一一年以前的禁止出境
	具有重要藝術價值的	一九四九年以前的禁止出境
11.2 生活及文娛用品	燈具、鎖具、餐具、茶具、棋牌、玩具等	一九一一年以前的禁止出境
	稀有的具有地方特色的代表性實物和民間文化用品	一九四九年以前的禁止出境
12・文具		
12.1 紙	素紙，包括信箋及手卷、冊頁所附的素紙	一九一一年以前的禁止出境
	臘箋、金花箋、印花箋、暗花箋等	一九四九年以前的禁止出境
12.2 硯		一九一一年以前的禁止出境
	名家製硯或名人用硯	一九四九年以前的禁止出境
12.3 筆	包括筆桿	一九一一年以前的禁止出境
12.4 墨	包括墨模	一九四九年以前的禁止出境
12.5 其他文具	各種材質的筆筒、筆架、鎮紙、臂格、墨床、墨盒等	一九一一年以前的禁止出境
	名家製品或名人用品	一九四九年以前的禁止出境

13．戲劇曲藝用品		
	包括戲衣、皮影、木偶以及各種與戲劇曲藝有關的道具	一九一一年以前的禁止出境
	唱片	一九四九年以前的禁止出境
14．工藝美術品		
14.1 玉石器	包括翡翠、瑪瑙、水晶、孔雀石、碧璽、綠松石、青金石等各種玉石及琥珀、雄精、珊瑚等製品	一九一一年以前的禁止出境
	材質珍稀，工藝水平高，有一定歷史價值和其他特殊意義的	一九四九年以前的禁止出境
14.2 玻璃器		一九一一年以前的禁止出境
14.3 琺瑯器	掐絲琺瑯、畫琺瑯等	一九一一年以前的禁止出境
14.4 木雕		一九一一年以前的禁止出境
14.5 牙角器	象牙、犀角製品	一律禁止出境
	車渠、玳瑁等其他骨、角製品	一九一一年以前的禁止出境
14.6 藤竹器	各種藤竹製品、草編製品等	一九一一年以前的禁止出境
14.7 火畫	包括通草畫、紙織畫等	一九一一年以前的禁止出境
14.8 玻璃油畫	肖像畫、風俗畫	一九四九年以前的禁止出境 屬於本人或其親屬的肖像畫不在此限
	一般故事畫、壽意畫等	一九一一年以前的禁止出境
14.9 鐵畫		一九四九年以前的禁止出境
15．郵票、郵品		
		一九一一年以前的禁止出境
	珍貴的郵票、實寄封、明信片、郵簡等	一九四九年以前的禁止出境
	郵票及未發行郵票的設計原圖、印樣	一律禁止出境
	郵票的印版	一律禁止出境
16．少數民族文物		
16.1 民族服飾	包括各種材質的珮飾	一九六六年以前的禁止出境
16.2 生產工具	能反映民族傳統生產方式的工具	一九六六年以前的禁止出境
16.3 民俗生活用品	反映民族傳統生活方式、具有民族工藝特點的	一九六六年以前的禁止出境
16.4 建築物實物資料	具有代表性的民族建築構件	一九六六年以前的禁止出境

16.5 民族工藝品	木雕、木刻、骨雕、漆器、陶器、銀器、面具、唐卡、刺繡、織物、樂器等	一九六六年以前的禁止出境
16.6 宗教祭祀、禮儀活動用品	少數民族宗教祭祀及其他民族禮儀活動的用品	一九六六年以前的禁止出境
16.7 文獻、書畫、碑帖、石刻	包括以少數民族語言文字紀錄的、有關本民族的文獻檔案，文藝作品的刻本、抄本，繪畫、家譜、書札、碑帖、石刻等	一九六六年以前的禁止出境
16.8 名人遺物	與重要歷史事件、活動相關的	一律禁止出境

　註 2：

　‧2005.7.12 倫敦佳士得拍賣元代青花瓷「鬼谷子下山」圖罐，成交價 2 億 2283 萬元人民幣。

　‧1989 年 3 月倫敦佳士得拍賣會拍出梵谷之「向日葵」油畫，拍賣價 3985 萬美元。

　‧1994 年 5 月梵谷之「嘉塞醫生像」拍賣價 8250 萬美元。

　‧2015 年 5 月 12 日紐約佳士得拍賣會拍出目前史上最貴油畫～畢卡索之「阿爾及爾的女人」，拍賣價 1 億 7930 萬美元。

　‧2014 年 4 月 9 日香港蘇富比春拍拍出目前史上最高價瓷器～明．成化之「鬥彩雞缸杯」，拍賣價 2 億 8124 萬港幣。

　‧2015 年北京保利春季拍賣會～齊白石之「山水十二條屏」，估價 15 億人民幣，但未拍出。

　註 3：

　中國網～佳士得與蘇富比的中國佈局各有所獲。

　註 4：

　關於 12 生肖獸首～

　（1）12 生肖獸首於 1759 年設計並放置在圓明園海晏堂。

　（2）十二生肖獸首於 1860 年遭英法聯軍掠奪而流落四方

　（3）12 生肖獸首目前保存於：

鼠首	2009 年佳士得拍賣，蔡銘超以 900 萬歐元拍得但未付款，目前在法國
牛首	1980 年代由臺灣蔡辰男在蘇富比拍得，2000 年由中國保利集團在佳士得以 1544、475 萬港元拍得目前保存於保利藝術館
虎首	1980 年代由臺灣蔡辰男在蘇富比拍得，2000 年由中國保利集團在佳士得以 774、5 萬港元拍得目前保存於保利藝術館
兔首	2009 年佳士得拍賣蔡銘超以 1400 萬歐元拍得但未付款，目前在法國
龍首	據聞目前隱身在台灣
蛇首	下落不明
馬首	2007 年由澳門賭王何鴻燊以 6910 萬港元購得捐贈中華人民共和國
羊首	下落不明
猴首	2007 年由澳門賭王何鴻燊以 818、5 萬港元購得捐贈中華人民共和國

雞首	下落不明
狗首	下落不明
豬首	1978 年先由美國某博物館購得，2003 年由澳門賭王何鴻燊以 600 萬港元購得，並捐贈予保利藝術博物館

（4）12 生肖獸首價值？

　　12 生肖獸首「價值」有二個關鍵聯結，其一是屬於圓明園建築中一部分；其二是英聯聯軍掠奪的國恥。它們的價值在於皇家所有物及見證國恥。倘若將上開聯結移除，他們只是單純建築物中的構件之一，則「價格」十分有限，據聞 1985 年美國古董商初購馬首、牛首、虎首，每尊不過 1500 美元，但短短二到四年間即漲至每尊 25 萬美元，時隔 20 年竟翻漲如前表所示。

　　註 5：

　　「拍賣品」不等於「真品」，主要製作仿品分工細膩，技藝高超，例如高仿之陶瓷，做仿者先取得博物館充分文物資料，再藉由現今高科技分析出陶瓷胎土及釉料的化學成分，佐以掃描技術，掃瞄出精準的器型、瓷繪、底款、尺寸及紋飾，再製作出底稿交技術熟稔工藝師按圖製作；此外除了依上述科技方法外，另市場派依自己的經驗傳承深入掌握欲仿製陶、瓷成品釉裏之氣泡，表面之氧化及可能的刮擦痕跡等特徵，製作出維妙維肖的高仿品；最後配合離奇軼聞，盜挖古墓驚心故事（許多古墓實際上是自建自挖之做舊新墓）。如此就可以完成天衣無縫的造假仿古流程。

　　註 6：

　　又例如福建「海峽拍賣行有限公司」所定「委託競賣協議」所附「拍賣規則」第 4 條第二項「凡參加本公司拍賣活動的委託人、競買人和買受人應仔細閱讀並遵守本規則，並對自己參加本公司拍賣活動的行為負責。如因未仔細閱讀本規則而引發的任何損失或責任均由行為人自行承擔。」及第五條「本公司特別聲明不能保證拍賣標的的真偽或質量，對拍賣標的不承擔瑕疵擔保責任。競買人應親自審看拍賣標的原物，對自己競買拍賣標的的行為承擔法律責任。」也是免責條款。

　　註 7：

　　雖有「...正式拍賣前 36 小時前親自到拍賣現場...」，但實際上有其窒礙難行之處，主要是「本人」或「代理人」如果身處他鄉異國，換算 36 小時僅一天半，在時間短促壓縮下，規定或似擺放花瓶性質屬聊備一格，唯此規定宣示意義在於消費者權益受到進一步重視。

　　註 8：

　　「...本公司可考慮採納...」，反面解釋也可以「不考慮採納」，因此拍賣公司雖有上述（形式）上規定，但「可」、「否」主動權仍操在「拍賣公司」手中。

　　註 9：

　　˙公開發表權：

　　指著作人將著作內容以公開向公眾發表方式為發行、播送、上映等行為。

　　˙姓名表示權

　　除公務員須依著作權第 11 條及第 12 條規定，如非公務員之人依著作權法第 16 條「著作人於著作之原件或其重製物上或於著作公開發表時，有表示其本名、別名或不具名之權利。著作人就其著作所生之衍生著作，亦有相同之權利。前條第一項但書規定，於前項準用之。利用著作之人，得使用自己之封面設計，並加冠設計人或主編之姓名或名稱。但著作人有特別表示或違反社會使用慣例者，不在此限。依著作利用之目的及方法，於著作人之利益無損害之虞，且不違反社會使用慣例者，得省略著作人之姓名或名稱。」而有姓名表示權。

註 10：

著作財產權：

又稱著作經濟權，亦即著作權人透過發行、播送、上映等行為，獲得相當報酬利益。主要內容有著作權法第 22 條「重製權」、第 23 條「公開口述權」、第 24 條「公開播送權」、第 25 條「公開上映權」、第 26 條「公開演出權」、第 26 條之 1「公開傳輸權」、第 27 條「公開展示權」、第 28 條「改作編輯權」、第 28 條之 1「移轉散布權」、第 29 條「出租權」等 10 種權利。

註 11：

與著作權法第 3 條第 1 項第 11 款之「改作」不同，改作係指以翻譯、編曲、改寫、拍攝影片或其他方法就原著作另為創作。

註 12：

故宮古籍與密檔院藏圖書文獻珍品展。

註 13：

經濟部智慧財產局～著作權（五）研究活動篇～ 1 ～ 10。

註 14：

參考文化部「價值產值化～文創業價值鏈建構與創新」中程（102 年至 105 年）個案計畫。

註 15：

參照中國時報 2015 年 11 月 13 日 A15 版

註 16：

義烏小商品城，營業面積 470 萬平方公尺、7 萬個商位，營業人員逾 21 萬人，日客流量約 21 萬餘次，營業 16 個大類、4202 種類是國際最大的小商品城～資料來自義烏中國小商品城市場官方介紹。

註 17：

「一帶一路」是「絲綢之路經濟帶和 21 世紀海上絲綢之路」的簡稱，其中「一帶」，是沿著「陸上」絲綢之路，連接亞太到歐洲、中國與絲綢之路的國家建立經濟合作夥伴關係；而「一路」，沿著「海上」絲綢之路中國與東南亞、南亞、中東、北非至歐洲，結合成各國間的經濟合作，因此「一帶一路」配合「亞投行」，是中國大陸至高且廣的世界經濟戰略，也向世界宣示大國崛起有漢唐輝煌之勢。

註 18：

依文化創意產業發展法第 12 條第 2 項，由行政院文化建設委員會 99 年 8 月 30 日發佈嗣由文化部於 103 年 3 月 19 日修正了「文化部協助獎勵或補助文化創意事業辦法」。

執筆文紙上

直筆文草中

蟄筆文稿後

點一盞燈而執筆

啟一扇窗而直筆

開一道門而蟄筆

期盼帶一點創意

尋覓到一些共鳴

後記

　　本書初始構思「詩文」詠頌「陶瓷」，原本僅局限詩文創作，完稿後尋思結合「畫境」、「書法」、「曲創」、「攝影」，可求創意結合。接著衍生鍊的討論篇，以幾個探討議題，「論理」而表達不同思維；復增添知性之「說稅」、「談法」以求「軟硬兼施」而達一定「廣度」及一定「深度」。

　　藝術品徒重外表及技藝而乏內涵者，可以短暫驚艷但難長久；反之，外表及技藝樸拙卻蘊富內涵，縱然初始未獲重視，但日久可見真章。本乎此，期許勤能補拙笨鳥慢飛中，希冀借文物、藝術品多層面敘述表現出些許內涵，才不負筆耕而付梓。

　　最後感激本書所有參與者，由於大家無私的付出，得以完成本書編著，千言萬語終歸一句，謝謝你們鼎力的支持！也希望獲得回響肯定後能蓄積後續著作的能量。此外，要感激國立台灣工藝研究發展中心主任許耿修，國立高雄大學法學院院長張麗卿，國立政治大學企業管理學系教授于卓民，您們給予鼓勵並不吝為序，使編著者有了付梓發行勇氣，謝謝您們了！

淬鍊 五味俱全品陶瓷

國家圖書館出版品預行編目資料

淬鍊：五味俱全品陶瓷 / 余鑑昌編著 .-- 初版 .-- 臺北市 ： 商訊文化 , 2017.02
面 ； 公分 .-- (文化系列 ； YS01625)
ISBN 978-986-5812-58-4 （平裝）
1. 陶瓷 2. 藝術品 3. 藝術評論 4. 文集
938.07 106001057

文化系列 YS 01625

作　　者／余鑑昌
出版總監／張慧玲
編製統籌／李振華
責任編輯／唐正陽
封面設計／邱欽男
內頁設計／邱欽男
校　　對／羅正業
法律顧問／楊德海律師、曾文杞律師、林世超律師

出 版 者／商訊文化事業股份有限公司
董 事 長／李玉生
總 經 理／李振華
行銷副理／羅正業
地　　址／台北市萬華區艋舺大道 303 號 5 樓
發行專線／ 02-2308-7111#5607
傳　　真／ 02-2308-4608

總 經 銷／時報文化出版企業股份有限公司
地　　址／桃園縣龜山鄉萬壽路二段 351 號
電　　話／ 02-2306-6842
讀者服務專線／ 0800-231-705
時報悅讀網／ http：//www.readingtimes.com.tw
印　　刷／宗祐印刷股份有限公司

出版日期／ 2017 年 3 月　初版一刷
定價：420 元